鑑賞系列

5

古典傢具

◉沈　泓　舒惠芳　著

鑑賞與收藏

品冠文化出版社

國家圖書館出版品預行編目資料

古典傢具鑑賞與收藏 / 沈泓　舒惠芳　著
——初版，——臺北市，品冠文化，2010〔民 99 .12〕
面；21 公分 ——（鑑賞系列；5）
ISBN 978－957－468－779－4（平裝）

1.傢具　2.藝術欣賞

967 .5　　　　　　　　　　　　　　　　　　99017537

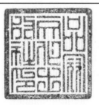

古典傢具鑑賞與收藏

著　　者/沈　　泓　舒惠芳
責任編輯/周　　允
發 行 人/蔡 孟 甫
出 版 者/品冠文化出版社
社　　址/台北市北投區（石牌）致遠一路 2 段 12 巷 1 號
電　　話/（02）28233123 · 28236031 · 28236033
傳　　眞/（02）28272069
郵政劃撥/ 19346241
網　　址/ www.dah-jaan.com.tw
E - mail / service@dah-jaan.com.tw
承 印 者/弼聖彩色印刷有限公司
裝　　訂/建鑫裝訂有限公司
排 版 者/弘益電腦排版有限公司
授 權 者/安徽科學技術出版社
初版 1 刷/ 2010 年（民 99 年）12 月

定　價/ 680 元

序

我們現在能看到的古典傢具，主要是明清傢具。傢具是木製品，數百年後大多已經毀壞腐朽，它不像古代的玉器、陶瓷、金屬器等藏品能完好保留下來。現在，見到一件唐宋時期的傢具都十分難得了。因此，鑑賞、收藏和投資古典傢具，主要是指明清傢具，甚至包括民國傢具。

明代傢具一般被稱爲「明式傢具」，但「明式傢具」又不僅僅是指明代的傢具，清代和民國出品的大量傢具也採用「明式」風格，包括當代生產的傢具也有很多爲「明式」風格，都可稱爲「明式傢具」。這是古典傢具收藏入門者應弄清楚的兩個概念。

明式傢具創造了中國乃至世界傢具史上的輝煌。它造型簡潔，秀麗樸素，並強調形體線條形象，體現明快、清新的藝術風格。因此，明式傢具最突出的特色是充分發揮硬木的色澤和紋理之美，採用減法思維，儘量不事雕琢。爲了講究線條的優美，在不影響整體效果的前提下，明式傢具只是偶爾在局部作小面積的雕飾，其合理的結構，優美的造型，充分反映了清水出芙蓉天然去雕飾的風格。當然，明代也有密不透風的滿雕傢具，但那不是主流。

在收藏市場和拍賣市場，明式傢具往往是最昂貴的古典傢具。十年前，明式傢具由於比起早期傢具較容易收集到，可見到存量，當時筆者在《古典傢具》一書和有關文章中，重點向讀者推薦介紹明式傢具作爲收藏投資首選品種考慮。十年後的今天，這些明式傢具中很多品種已經有了10倍以上的增值。

10年前筆者也注意到了，當時人們將收藏投資趣味投注在明式傢具上，清式傢具在收藏市場上的價格處於低谷。筆者當時在《古典傢具》一書中就對清式傢具的收藏

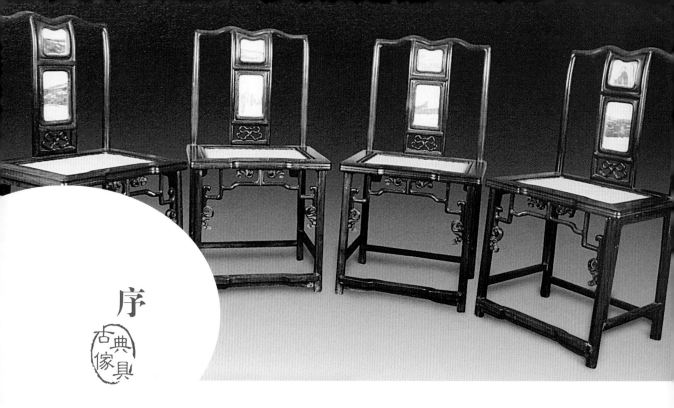

序

古典傢具

投資價值作過分析，書中寫道：

「儘管清式傢具有很多弊端，但清代傢具還是具有很高的收藏投資價值，它是中國古典傢具與明式傢具相對應的一個品種，雕工講究，裝飾豐富，形式繁多，用材廣泛，其自身獨特之處，構成了一定的收藏投資潛力。加上審美的趣味和時尚上風水輪流轉，今天外國人崇尚回歸自然，喜歡明式的簡潔，明天外國人也許會喜歡繁縟和宏偉的風格，會喜歡精雕細刻的清式風格，這樣一來，清式傢具也就會走俏了。」

如今看來，這一判斷也是準確的。看看今天的古典傢具拍賣圖錄，有時200多件古典傢具中僅有不到10件明代傢具，其餘都是清代傢具，清式傢具確實在拍賣市場上「走俏了」。

然而，古典傢具在收藏市場上的強勁上揚，其急劇的增值幅度還是超出了筆者當時的想像。這給如今的古典傢具的收藏投資增加了難度，也增加了風險。

所以，本書在介紹古典傢具收藏鑑賞經驗和知識的同時，更多地強調理性和審慎。古典傢具的收藏投資和其他任何藏品一樣，也有風險，特別是在目前一些品種已經處在不斷攀升之後的高位時，更要把風險放在第一位。

筆者不斷強調的收藏理念是：強化收藏的文化心，淡化投資的功利心，收藏必須是自己喜歡的東西，不喜歡的東西，僅僅是爲了投資增值而收藏，結果往往是南轅北轍，欲速則不達。

在這樣一個收藏機會與投資風險並存的時代，在已經突破了原始價格瓶頸需要價值重估的時期，在魚目混珠、沙泥俱下、贋品流行的更加複雜的市場狀況下，到底該如何收藏和投資古典傢具？願這本書成爲你打開古典傢具鑑賞收藏和投資之門的一把鑰匙。

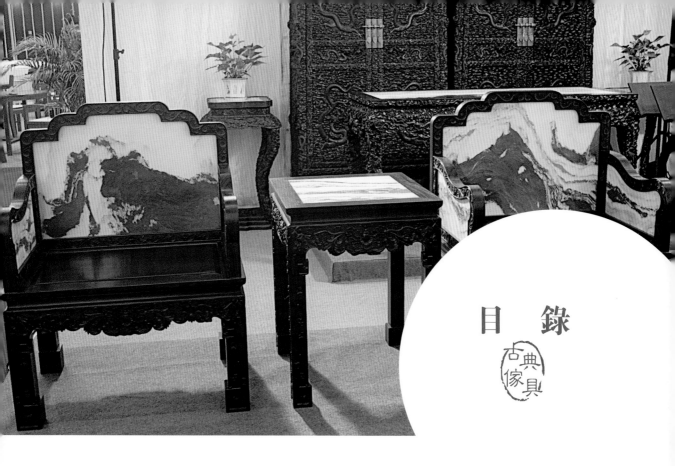

目　錄

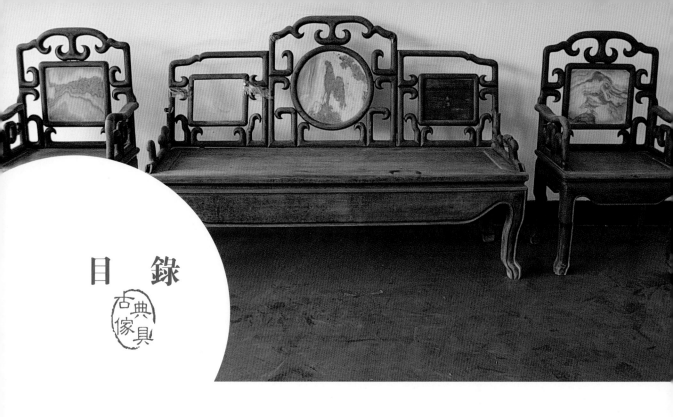

目 錄

第一章
古典傢具熱的六次浪潮

清式花梨木沙發。沈泓藏。

　　古典傢具市場是由收藏家造就的，它的每一波浪潮都是由收藏熱引發的，因此，學習古典傢具的收藏知識，必須先瞭解古典傢具的市場狀況和收藏熱，特別是瞭解中國古典傢具熱的六次浪潮。

　　在中國，古典傢具收藏熱經歷了六次收藏浪潮，如今我們正處在第六次傢具熱潮。

第一次古典傢具收藏熱是清代

　　中國古典傢具收藏熱波及面廣，範圍較大。雖然是中國的古典傢具，而收藏家卻遍佈全世界。因此，談到中國古典傢具的收藏熱，要先從國外說起。

　　早在16世紀末至17世紀初，當時明朝剛滅亡不久，皇宮及各地王府和富商大賈府第中的傢具流入民間。

　　同時，此時皇帝對藝術品收藏興趣最濃。如雍正對瓷器藝術品的要求十分具體的。太監

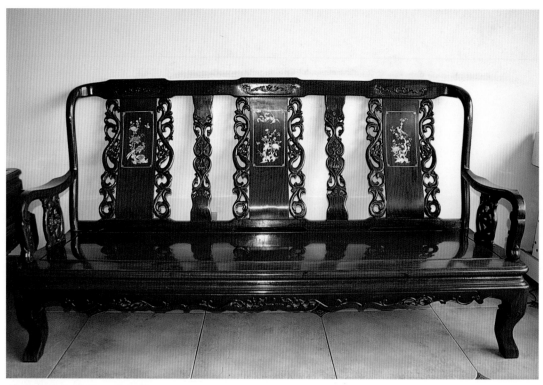

清式花梨木沙發。沈泓藏。

明清大床戲出人物雕刻裝飾版。沈泓藏。

明清大床戲出人物雕刻裝飾版。沈泓藏。

劉希文交來成窰五彩磁罐一件，無蓋，皇上看後說：「照此樣燒造幾件。原樣花紋不甚好，可說與年希堯往細裏改畫。」所以雍正這一朝的瓷器是非常精美的瓷器，傢具也是如此。

當時在歐美國家，正處於文藝復興的末期，歐美流行的巴洛可和洛可式的傢具已走向衰落。此時西方藝術家們正尋求一種靜中帶動、動中帶靜的新的藝術形式。

正當他們苦苦尋求的時候，西方傳教士大批來華，他們發現了中國的明式黃花梨傢具、紫檀傢具，他們驚呆了。

在西方人眼裏，紫檀無大料，只可做小巧器物。據傳拿破崙墓前有五寸（1寸＝3.3公分）長的紫檀棺椁模型，參觀者無不驚羨，以為稀有。所以，當他們來到中國，看到紫檀大櫃、黃花大床，方知世界上用高級木材製作的傢具

精華盡在中國。而中國明式傢具的樣式和風格，也正是他們夢寐以求的理想的藝術形式。於是，洋人多方購買，運送回國，用以裝飾和收藏。

他們在購買的同時，還依照中國明式傢具的樣式仿製。據傳，當時有個英國傢具設計師齊彭代爾，以明式傢具式樣為英國皇室設計了一套宮廷傢具，轟動了整個歐洲。從那時起，中國明式傢具受到世界矚目，在國際上有了市場。

此後，隨著鴉片戰爭的開始，帝國主義的入侵和資本家以掠奪手段大量獲取中國的財富，其中自然也少不了中國的古典傢具，大量的中國古典傢具被搶奪到海外。

第二次古典傢具收藏熱是民國時期

民國時期，每年都有大量的明式傢具被外國人買去。最著名的是美國人杜樂文兄弟。他們在美國開著中國古代傢具店，自己住在北京收買。經他們手運到外國的中國傢具，數量當以千件計，他們就靠這個發了財。

德國人艾克曾編過一部《中國花梨傢具圖考》，書中影印了古代傢具122件，其中的絕大部分也早已流往海外。在這個時期，中國古代傢具與銅器、繪畫、雕塑、陶瓷等文物一樣，被外國人捆載而去。

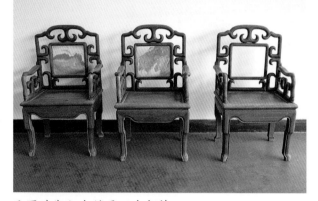

民國時期紅木鑲雲石太師椅。

中國古代傢具之所以這樣受到外國人的重視，絕不是偶然的。就其中的精品而論，結構的簡練，造型的質樸，線條的俐落，雕飾的優美，木質的精良，都達到登峰造極的程度。即使是並不太好的古代傢具，如清代晚期雕刻過於繁瑣的清式傢具，和中西結合帶有探索意味的作品，並不是好傢具，洋人也當成寶貝。

中國的古代傢具在民國時期受到世界各國的重視，但我們自己重視得很不夠。民國時期，不但沒有去保護、收

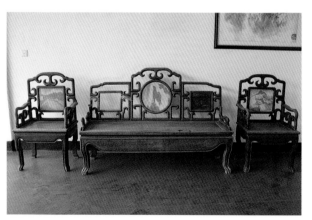

民國時期紅木鑲雲石沙發。

集、研究，而且被大量地賣到外國去或在戰亂中被大量摧殘毀壞。

第三次古典傢具熱潮是20世紀60～70年代

從新中國成立初期至20世紀70年代末，因政治運動等原因，在國內，明清古典傢具很少被人們看做是古玩或藝術品，只有少數收藏家悄悄收藏。

由於硬木材料來源缺乏，在舊貨市場上，也經常可以看到舊貨商買到硬木傢具後，將其

清紫檀五福捧壽太師椅。

拆散;樂器社鋸斷明代的紫檀木大床或條案,令傢具專家痛惜。

還有一個重要原因,是由於成件木器不能出口,國內又無銷路,因此只有拆散整件傢具,才能賣給外國,賣材料比賣成品價錢高,而且容易脫手。

從一位傢具專家寫的回憶文章中,可以看到這一真實的情況。這位專家到安徽的屯溪和歙縣,曾遇到天津和杭州的客人在那裏收買硬木器鋸成材料運走。在歙縣田村鮑家,他看到明代製的一丈四尺(1丈≈333.3公分,1尺≈33.3公分)長的獨板鐵梨大案,製作渾厚,圖案疏朗,是一件有價值的文物,也被木材商買去。

山西的情形就更嚴重了,北京市木材公司派專人去山西買舊木器,逐批運回來後,堆放在崇文門外紅橋市場上。這位專家去看過,只見硬木材料都是拆散了的古傢具。其中非常精美的清初紫檀雕龍大床也身斷肢分,慘不忍睹。

這是因為成件的硬木器山西不讓出境,拆散了就可以隨便運,沒有人過問。

當時,國內公私藏家的古典傢具,一夜之間被紅衛兵宣佈為「四舊」(即舊思想、舊文化、舊風俗、舊習慣)代表物,被掃地出門。有的被劈了、燒了,更多的被強令集中了,其中一大部分被外貿機構出口賣給了外國人。

對外國收藏家來說,這是千載難逢的好機會。因為中國古典傢具在國際市場上的藝術價值和文物價值始終沒有變。這些藝術珍品,大大地刺激了他們的胃口,又一次掀起了國外的中國古典傢具收藏熱。

伴隨著這個熱潮,「文化大革命」時期大批古典傢具除中國主動出口外,有些外國人還利用貿易途徑大量購買收藏。

歐洲國家非常重視中國傢具,收藏家或古玩店的拍賣圖錄中往往印著中國傢具的圖片。《北京日報》曾報導前蘇聯的一位傢具工人寫信給毛主席要求寄給他中國的木器圖樣。在寄去的圖片中有紅木大床和琴台。這說明前蘇聯人對中國傢具的嚮往和熱愛。

第四次古典傢具熱是改革開放初

1979年前後,北京硬木傢具廠因為開支困難,對

清末西式靠背椅。

外推銷該廠30年來收藏的古典傢具珍品，竟無人問津。一對黃花梨圈椅，當時只能賣到10塊錢，而現在價值百萬元。

但到了20世紀80年代初，外國收藏熱刺激了國內的傢具收藏市場熱。

改革開放以後，所剩餘的古典傢具隨著政策的落實而發還原主，最初在中國大地上仍未引起國人的重視，甚至人們受西方家居裝飾風格的影響，紛紛把家裏的舊桌椅換成了沙發、組合櫃等新式傢具。當時，大量的硬木傢具被低價賣掉，或者拆掉做了秤桿、樂器等。

國外藏家和買主抓住這個有利時機，透過私人關係和小商販從私人手裏收購古典傢具。商販在高價出售、低價買進中賺得高額利潤，從而助長了倒賣風，形成了國內空前的傢具收藏市場熱。一時間，搜求古典傢具的小商販遍及全國各地，古典傢具源源不斷地流向國外。

在美國的博物館裏，中國的明式傢具往往被放在顯著的地位。紐約市57街的古玩商店櫥窗中，也陳列中國傢具。它對觀眾的吸引力最大，時常可以聽到有人在旁嘖嘖稱讚。一般美國人是買不起這種傢具的，有錢的人則以沒有一兩件中國古代傢具為憾。連新設計的傢具也受中國明式傢具的影響，商人想盡方法，吸取中國的風格，以求得到推銷。

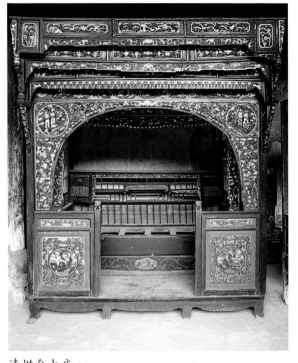

清描金大床。

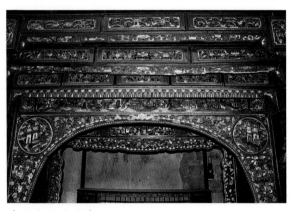

清描金大床局部。

第五次古典傢具熱是20世紀末

第五次古典傢具熱的急劇升溫始於1985年。當時收藏大家王世襄的《明式傢具珍賞》一書出版，並在香港、臺灣發行。受該書的啟發，大量港、臺收藏家開始湧入內地，到民間低價收購存留的明清傢具。

王世襄先生《明式傢具珍賞》出版，在國際、國內引起了巨大反響，對中國古典傢具的研究熱和收藏熱起到了巨大的指導和推動作用。

王世襄先生說：「記得1985年我去香港參加拙作《明式傢具珍賞》的發行儀式，三聯書店為了配合此書的出版，舉辦了一個小型明式傢具展覽。展室不大，只能容納20來件，經過多方詢問，才從幾位收藏家那裏借到，湊夠了數。現在則大不相同了，香港地區，一家藏有

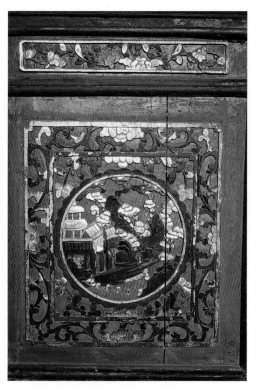

清描金大床局部。

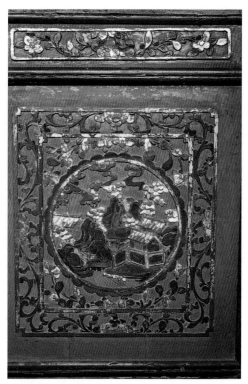

清描金大床局部。

幾十件古典傢具的大有人在。例如葉承耀醫生就在短短的四五年中,收集到六十多件黃花梨傢具,在香港中文大學文物館舉辦專門展覽。」

該書使中國有識之士認識到傳統傢具的珍貴,湧現出一批收藏家,為國家保留了一部分寶貴財富。但總的來說,真正的珍品卻少得可憐。因為從經濟實力來說,中國收藏家和外國收藏家相比,畢竟還存在很大差距。這個差距造成的後果則是外流傢具多數是二級,少數為一級或三級。而國內收藏家所收的則多數為三級或四級,極少數夠得上二級。

有時具有相當財力,但賣主在高額外匯的誘惑下,仍使國內買主可望不可及。王世襄先生為此大聲疾呼:「這樣下去,難道今後研究中國古典傢具真要到外國去留學不成?」經過這幾次先外後內的熱潮,形成了中國古典傢具的數量之比是國外比國內多,品質之比是國外比國內精的狀況。

創立香港第一家私人藝術館的徐展堂先生,所藏以珍貴瓷器為主,而在1990年前後也開始對傢具感興趣,在藝術館中佈置了一間紫檀室,還從紐約買回一件堪稱孤例的明代黃花梨供桌。

最能顯示傢具熱的是香港的古董街,過去店內傢具擺得不多,20世紀90年代則好好壞壞,充斥於市,有的店鋪後櫃,從地面一直堆疊到屋頂。

中國香港出現傢具熱,在美國有的地方更熱。在舊金山附近的文藝復興鎮,成立了環球第一家中國古典傢具博物館,收藏既富且精,都是20世紀80年代以來從世界各地搜集來的。他們還依山傍水修建幾處古典園林堂榭,用來陳列他們的藏品。

在中國大陸,古典傢具愛好者才是真正的傢具愛好者。他們所獲雖不多,卻是節衣縮

食,甘心承受犧牲,踏破鐵鞋,不辭付出勞動,才能和良材美器朝夕共處,得到美的享受,並為國家保存下文物。

傷具熱還體現在學術研究上。二三十位住在北京的愛好者,於1989年初成立了中國古典傷具研究會,並於同年2月出版了第一期會刊,名曰《明清傷具收藏與研究》,後又改名為《明清傷具研究》。

中國工藝美術學會也成立了收藏家委員會,開展學術活動,出版學術刊物,宣傳保護古典傷具的歷史意義。國家文物局和中國工藝美術學會還分別舉辦了古典傷具鑑定學習班。對研究、保護和扼制珍品傷具外流起到了積極的作用。

傷具研究在香港也十分深入。如一位收藏家葉醫生將其藏品編成圖冊,精印出版,並舉辦展覽。在展出期間,中文大學文物館特邀請海內外學者作學術報告,聚會研討。專為古典傷具開座談會,是香港前所未有的。

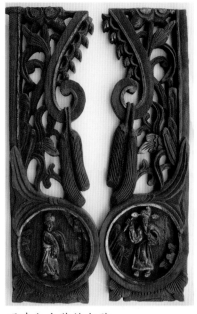

明清大床裝飾木雕。

香港還有位伍嘉恩女士,潛心研究古典傷具。她不僅善於鑑別真偽和修配,還多方搜集傷具實物以外的文物形象,作為研究傷具的材料。

例如明清時期放在轎子上隨行使用的轎箱,兩端扣搭在轎杆上,故有兩個缺口。因轎子久已絕跡,轎箱的用途也罕為人知,故一般人不能解釋何以會有如此奇特的造型。20世紀40年代兩位西方學者編寫的中國傷具書,沒有收這一品種;70年代出版的書中,收了一例,在說明中只注明了「文件箱」三個漢字。

明清大床裝飾木雕人物。

明清大床裝飾木雕人物。

紫檀大香几。

伍女士則在明墓出土的儀仗俑群中的陶轎上找到了它的形象，它兩端缺口穩穩地夾在轎杆之中，還可清楚地看到帶有拍子的銅飾是朝外放的。

國內新時期傢具熱的時候，中國古典傢具研究在美國也方興未艾。當時他們還成立了中國古典傢具學會，在藝術雜誌上刊登廣告，徵求會員，向全世界發出了同聲相應、同氣相求的號召。學會還編印出版純學術性的季刊，印刷精美。

隨著港臺收藏家的介入，中國古典傢具在海內外的影響越來越大，在海外市場的價格由此急劇飆升，其上升速度接近或超過了古代書畫和明清官窯瓷器。

20世紀90年代初，這類極具中國民俗風味的民間傢具開始走入紐約、倫敦、香港等地的國際拍賣行，占每場古典傢具拍賣品的30%以上，其精品的拍賣價格動輒就是數十萬美元。

1996年9月，紐約舉行了一場中國古典傢具拍賣會。拍賣會上展示了107件中國明清古典傢具，經過兩個多小時的激烈競拍，全部成交。其中價位最高的是一件明式黃花梨大坐椅，最終成交價折合台幣5000萬元。

國外收藏界對中國古典傢具的追捧，刺激了國內收藏市場，令收藏家們熱血沸騰，從而掀起一股明清古典傢具收藏熱，市場價升值幾十倍甚至上百倍的收藏品極為普遍。

國內拍賣市場上，明清傢具紛紛登場。北京太平洋國際拍賣有限公司1997年秋的傢具拍賣交易額為300多萬元，1998年春拍一下子就超過千萬元。在嘉德公司一次秋季拍賣會上，一張小小的80×155×60公分的清乾隆木雲石面畫桌，估價30萬元，成交價高達33萬元。

第六次古典傢具熱是現在

進入21世紀，人們懷舊意識日隆，復古意識覺醒，懂得了古典傢具的收藏價值，出現了一批有實力的古典傢具收藏家。這些收藏家在收藏過程中實力不斷增強，最終走上了創辦古典傢具公司和博物館，經營古典傢具之路。如北京的馬未都創辦觀復博物館，深圳的陳馳文創辦雅堂公司等。

一批古典傢具收藏家介入經營古典傢具，使得古典傢具在拍賣市場上不斷走強。同時，古典傢具走向平民百姓家，一些都市出現了大量的古典傢具店，或者在大商場開闢古典傢具專櫃，使得有品位的市民懂得了用古典傢具裝飾居室，現在在普通市民家看到古典傢具也不足為奇。

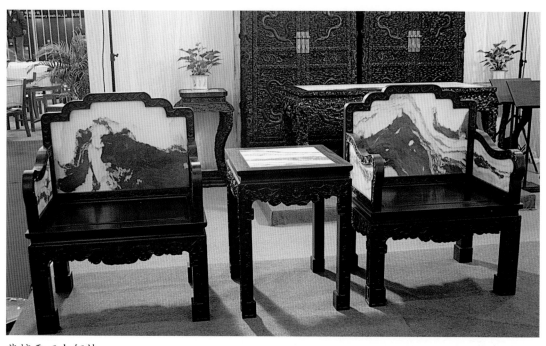

紫檀雲石太師椅。

　　和其他收藏品一樣，近年來，古典傢具價格一路走高，成為繼字畫、玉器之後的又一收藏熱點。上世紀70年代，一對明晃晃的電鍍人造皮革椅子就能換到一件老硬木傢具，現在一件古典硬木傢具能賣幾十萬甚至幾百萬元。就是傢具店裏不知道真假的新仿海南花梨木傢具，也動輒開價上百萬元。人們對古典傢具的青睞可見一斑。

　　除了海南黃花梨木，還有紫檀木、酸枝木等傢具也受到市場歡迎。因原材料資源逐漸枯竭，使得古典傢具具有較大的升值空間，被收藏者普遍看好。

　　第六次古典傢具熱不僅體現在收藏市場上，也體現在拍賣市場上。近幾年，古典傢具拍賣市場價格成倍翻番，一些收藏名家字畫的老闆，也紛紛將目光轉向古典傢具。

　　筆者認識的就有一批這樣的藏家。他們有的專門收藏黃花梨木古典傢具，形成專題收藏。有的購買大房子就是為了裝傢具的，並不是把房子當成倉庫，而

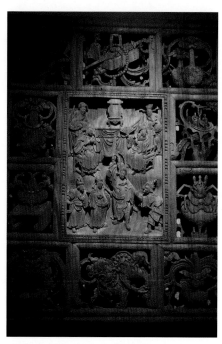

明清吉祥物戲出人物雕件。

是當成展示廳，如一個房間或許只有一件傢具，這件傢具擺在房間的正中央，且並不大，只是一把明代的官帽椅，木料卻是酸枝木的。

　　上海傢具收藏界流傳著這樣一個故事，一位日本古董商專程從大阪來到上海「淘」中國古典傢具，他走遍了上海灘數十家古典傢具店，在一家規模不大的傢具調劑商店裏發現一個

紅木書櫃，書櫃方角處有一行蠅頭小楷年款「崇禎大曆年江西製」。日本古董商二話不說，照價付款人民幣8000元，並火速叫車將紅木書櫃運走。幾天後，店主才意識到賣錯了，這個明代傢具的價值數十倍於它的標價。

目前中國收藏人群的品位在提高，對於傢具收藏有三點共識：一、傢具收藏特別要看材質，最好是紫檀、黃花梨和老紅木。二、從年代上看，最好是明清傢具。三、投資傢具收藏有錢賺，因為傢具增值很快。

目前，中國古典傢具在國際收藏市場上的價格仍然持續走強。特別是明式傢具，以其簡潔明快、典雅實用的風格，成為古典傢具收藏的「寵兒」。據說，這些傢具轉手到國際市場，身價高出數倍。

第六次全球性的中國古典傢具熱形勢大好，但也有專家指出還存在著不少問題。如在古典傢具熱中，全國各地生產廠家、作坊多如雨後春筍，遺憾的是粗製濫造、庸俗不堪的占多數。對需要重修的古典傢具，因為缺少專家監督指導，往往造成損壞性的修復。

由於傢具的實用功能和人們生活品位的提高，越來越多的精品、珍品沉澱於藏家手中，沒有一個較高的價格推動很難進入流通，從這一點收藏者相信，古典傢具市場將有很強勁的未來走勢。

關於古典傢具收藏熱的第六次浪潮，特別是第六次浪潮中的收藏市場現狀和拍賣市場走向，下面有專章描述。

明式花梨木官帽椅。沈泓藏。

第二章
紅火的傢具收藏市場

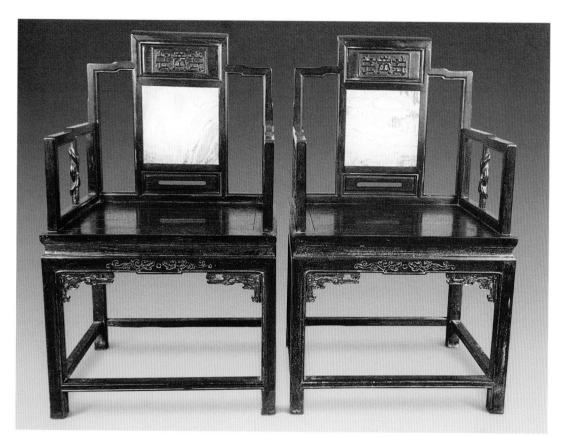

清紫檀鑲雲石書卷椅一對。估價69萬～129萬元，成交價75.9萬元。

收藏市場其實是一個逐步培育的過程。20多年前，很多地方，特別是一些曾有豐厚的文化積澱的偏僻山區，如安徽歙縣等地，都沒有把古典傢具當回事，有的甚至把這些顯得破舊的東西當成扔不掉的垃圾，用斧頭劈開當柴燒火。沒想到，過了幾年，隨著上郵票市場的興起，帶動了收藏品市場的火爆，古典傢具從養在深閨人未識的處境中，逐漸被發現並大量收藏。

拍賣市場逐浪高

本書中標有「估價」和「成交價」的傢具圖，除特別注明的外，均為南京正大拍賣有限公司供圖，為南京正大2007年明清古典傢具和2008年迎春古典傢具專場拍賣會的拍品，估價為該公司拍賣圖錄上標的估價，成交價為該公司網站公佈的成交價，含傭金。下同，不再注明。

近十年來，在各類大大小小的古董藝術品拍賣會上，隨著文房雅玩、古錢幣、鐘錶、票證、燈具、佛教造像等雜項器物佔據的比例越來越大，古典傢具在拍賣會上亮相越來越多，

一些拍品的價勢走高，一路攀升，直追瓷器書畫的價格。

古典傢具已經成為雜項拍品中的一個亮點，正在形成單獨一脈，吸引了愈來愈多的收藏愛好者的目光。

與此同時，中國的古典傢具在國際收藏市場上的價格持續走強，特別是明式傢具，以其簡潔明快、典雅實用的風格成為古典傢具收藏家的寵物，因而價格的飆升超過了所有東西方古典傢具的升幅。

中國嘉德1997秋拍中，一張小小的80公分×155公分×60公分的清乾隆紫檀木雲石面畫桌，估價30～50萬元，成交價33萬元。在該場瓷器、玉器、鼻煙壺、工藝品專場拍賣成交價中名列第7位。

嘉德1998春季拍賣中，一批古典傢具走上拍賣會，其中以紫檀、黃花梨、紅木等傳統硬木傢具為主。一件明黃花梨方凳，線條簡潔流暢，保存完好如初，十分難得。一件紫檀雕纏枝蓮紋平頭案，材料之大在宮廷傢具中也十分罕見，該案明顯受到西洋藝術影響，雕工精細繁密，具有鮮明的時代特徵。

藝術品市場從20世紀80年代起步，至今已走過了20多年風雨歷程，既留給了廣大收藏與投資者無盡的喜悅，又帶給眾多參與者無限遺憾和痛苦。市場上有時風雲突變，跌宕起伏，令人始料不及。然而，就在藝術品市價忽高忽低之時，部分藝術品卻能守住陣地，在頹勢之中脫穎而出，中國古典傢具就是典型。

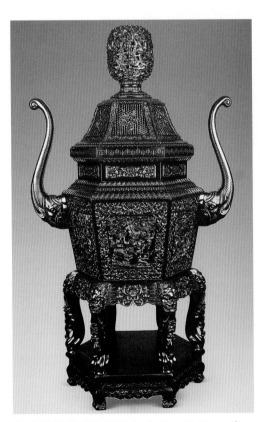

金星紫檀象耳雲龍紋大香熏。估價180萬～480萬元，成交價264萬元。

從中國國內十多年拍賣市場的成交情況看，古典傢具雖然交易量不大，甚至交易件數呈減少趨勢，但成交價格卻在不斷上升。最典型的例子是一套清初黃花梨雕雲龍紋四件櫃，2002年中國嘉德的秋季拍賣中，以943.8萬元成交，2004年北京翰海秋季拍賣會上，這套傢具又以1100萬元拍出。僅僅兩年，漲了將近200萬元。創下當時國內古典傢具拍賣最高價。

2003年，康熙皇帝御製壽山石嵌人物圖雕空龍壽紋圍屏，拍得2358萬港幣，刷新了中國傢具拍賣成交價的世界紀錄。

嘉德2004秋季拍賣會上，一件清乾隆紫檀雕福慶有餘四件櫃以539萬元成交，創造了國內紫檀傢具拍賣的較好成績。

嘉德公司對中國古典傢具的拍賣可謂持之以恆，他們歷年來的成交記錄可看做古典傢具市場的走勢圖。1995年中國嘉德開設「清水山房」明清傢具專場，成交額僅為44.66萬元；2000年的秋季拍賣推出33件古典傢具，成交額達到157.74萬元；2001年秋季拍賣共推出27件，成交額為84萬元；2002年秋季拍賣共有傢具15件，

金星紫檀象耳雲龍紋大香燻局部。

成交額為1200.65萬元；2003年的傢具僅有13件，成交額為183.15萬元。

　　而2004年秋季拍賣會上，一件明黃花梨雕雙螭紋方台以429萬元人民幣成交，這件拍品曾於1995年在嘉德秋季拍賣會上以88萬元成交。

　　大幅度的價格攀升標誌著中國古典傢具開始走熱，在2006年11月22日舉行的中國嘉德秋季藝術品拍賣會上，一件清宮廷花梨木雕花鳥紋落地罩以638萬元成交，引起業內外一時轟動。

　　此件落地花罩是目前所知最大的落地花罩，其高360公分，寬403公分，直徑15.5公分。

清雍正黃花梨雕龍紋十二扇宮廷大屏風。成交價1100萬元。

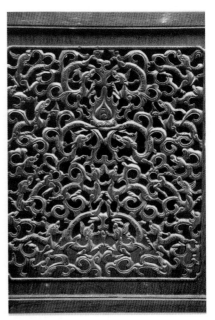

清雍正黃花梨雕龍紋十二扇宮廷大屏風局部。

奢侈的用料和精美傳神的雕飾，充分體現了清宮官造器的特點，標明了其官造的身份。其精美絕倫的雕刻技法，令人歎為觀止。

同場拍賣會上，崇源拍賣行推出的紫檀雕花鑲嵌織繡畫屏也十分龐大，其高288公分，長680公分，用紫檀木、湘妃竹等珍貴材料透雕、鑲嵌，工藝精細，整個屏風通透而美觀。北京故宮博物院等研究機構的專家認為，從製作工藝和手法來看，這件作品的年代不會晚於雍正朝。

綜觀這兩件古典傢具，都是清代宮廷御製的精品。在巨大器形的背後，更有著精細的雕工。御製傢具是由宮中畫師繪製的圖樣，符合法度，而造辦處工匠雕飾的活計，工整而有韻味，繁而不俗，這是民間作坊難以做到的。

用料巨碩、雕工精湛的宮廷傢具和王府陳設，在拍賣會上都能引起買家震撼。如就在嘉德秋季的幾個月前，2006年5月2日，崇源國際（澳門）首屆大型藝術品拍賣會上，一件從法國回流的故宮流散清代屏風以8050萬元港幣成交後，創下中國古典傢具拍賣的又一佳績。

儘管在國內市場上中國古典傢具價格起伏不定，但在海外市場卻始終受到追捧，1996年9月紐約佳士得的中國古典傢具專場拍賣會上，107件拍品悉數成交。其中一件明末黃花梨大理石插屏式屏風以100萬美元成交，創下當時中國古典傢具最高紀錄。

1998年，一組明代黃花梨屏風，在紐約佳士得拍出110萬美元的高價。

目前，國內對古典傢具的吸納力較西方尚有很大距離，拍賣價格也與國際市場的價格存在較大差額，但未來仍有一定的升值空間，被收藏投資者看成是頗具潛力的投資項目。

因此，有眼光的藝術品拍賣公司甚至轉向了古典傢具專業經營路線，如南京正大拍賣有限公司，多年來力推古典傢具在中國的收藏熱潮，多次舉辦以古典傢具為主打品的拍賣會，到2008年，推出了迎春古典傢具專場拍賣會。

誰在購買古典傢具

　　儘管古典傢具在拍賣市場上價格明顯走高，但相對於其他的藝術品，古典傢具參加拍賣的數量相對還不算多。

　　這是因為古典傢具兼有藝術價值和實用價值，由於使用中較易損壞，歷代保留下來且能保存完好的老傢具就更少了，故國內拍場上，除了以拍賣傢具而著名的南京正大拍賣公司近年推出多場古典傢具專場拍賣會，只有幾家屈指可數的大拍賣公司，如中國嘉德、北京翰海、太平洋國際、上海拍賣等有少量傢具推出。

　　但是在民間古玩市場，古典傢具交易一直非常活躍。儘管像黃花梨、紫檀等明清宮廷傢具較難看到，但老紅木傢具一路走高，甚至過去不被人們重視的柴木傢具也開始低價難求。其原因就在於需求越來越大，而存量越來越少。

　　近十年間，中國古典傢具，尤其是明清兩代的傢具，因其精湛的工藝和獨特的文化底蘊而日益受到國際市場的關注，與瓷器一起，並稱為「能真正立足國際藝術品投資市場上的中國藝術品」。

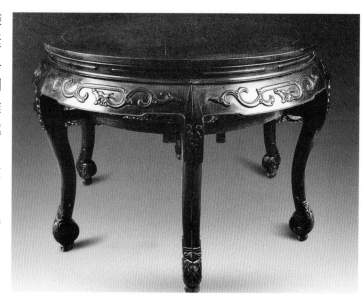

清酸枝木雙拼大圓台。估價 12 萬～19 萬元。

　　古典傢具在海外的大幅升值，極大地激發了國內收藏者的熱情，在收藏品市場和拍賣會中，一枝獨秀，只漲不跌。一些較早進入這一投資領域的人，演繹出許多令人豔羨的暴富神話。古典傢具的投資是頗具潛力的投資項目。

　　有需求就有市場，到底是哪些人在收藏古典傢具？哪些人在購買古典傢具呢？筆者考察發現，主要是如下人群在古典傢具收藏市場行走。

古董商到處收購古典傢具

　　古董商首先發現了古典傢具有巨大利潤，他們紛紛介入這一被收藏熱挾裹著帶來的新興市場。城裏的古董被收購殆盡，他們又走進窮鄉僻壤，木海掏金，慧眼獨具，發掘出一件件驚世的古典傢具珍品，在市場上掀起一波波收藏投資的浪潮。

　　這其中，還有一些古董商是跨國性交易的長途「販運者」。

有閒、有錢階層目光轉移

　　以往，陶瓷、書畫一直是有閒、有錢階層收購的主流，許多人為了擁有一件燒造工藝精細的官窯瓷器、一幅心儀已久的名人字畫而一擲千金。現在，陶瓷、書畫價格已經很高，越來越多的人把目光轉移到其他藏品上來，古典傢具就是其中一個熱點。

外國人和港臺收藏家

現代人對於中式古典傢具的喜愛開始於外國人所表現出的濃厚的收藏興趣。直到現在，在北京潘家園這種古董市場，外國人的身影仍佔據相當大的比例。外國人、港臺商人收藏古典傢具的風氣逐漸影響到了大陸富人。

外國人介入中國古典傢具收藏從20世紀80年代後期達到高潮。當時，隨著中國古典傢具的收藏價值與藝術價值被挖掘，精明的海外客商們蜂擁而至，定時定點地把國內市場的古典傢具整車整箱源源不斷運到世界各地，賺取巨額差價。

有的海外商人索性到國內安家落戶，經營起古典傢具交易，表面上是開店，實際上是以收購為主。然後，在國內聘請能工巧匠對木器傢具進行整修和加工，再發往國外市場。

在20世紀90年代初，上海西區虹橋一帶開古典傢具商店的寥寥無幾，後來規模發展到了近百家之多，而且店的規模越開越大，林林總總分佈在這個彈丸之地，其中港、澳、台商人居多數。每逢雙休日，各家古典傢具店門前，豪華轎車川流不息。有的老外為了購買到稱心如意的傢具，甚至帶上翻譯和行家。

大陸收藏家

近幾年，收藏投資古典傢具在收藏界已成為一種時尚，從藝術品投資角度看，古典傢具是最具升值空間的，而且幾乎沒有風險，所以，在這方面躍躍欲試的收藏家越來越多。

收藏古典傢具，可以陶冶人的情操，提高投資者的文化修養，提高審美能力。所以即使是房間、空間不大的收藏者，也願意收藏幾件點綴於房間裏，以提高房間的文化品位。有條件的收藏者則將閒置房間變成了古典傢具庫房。

駐華使領館工作人員

在古典傢具收藏市場和拍賣場上，常常可以看到各國駐華使領館工作人員的身影，他們文化素質高、品位高，懂得中國古典傢具的價值。

外企和合資企業的老闆

這是實力藏家，他們收入高，有閒錢，通常看到一件中意的古典傢具，會不惜代價，不管價高，只求擁有。

「海歸」人士追隨

「海歸派」也是中式古典傢具的熱情擁護者。古典傢具開始在國內火熱的時間是20世紀90年代中後期，正是「海歸派」大量回國的時期。他們經過中西文化比較後，對傳統傢具更加喜歡。

普通市民用來佈置家居

而今，隨著生活水準的整體提高，許多普通人家在佈置家時也喜歡選購幾件或大或小的古典傢具，來增添優雅氣息。

工薪階層的收藏愛好者

他們不是大款，沒有經濟能力收藏明式傢具，但他們是有收藏知識的人，最善於以低廉的價格收藏到藝術價值高的品種。如建築上的花窗、雕刻精美的民用傢具等，甚至連民間使用的漆器、竹籃等生活用具也被列入購藏的對象。只要物品完整、工藝製作精細，他們知道都有收藏潛力。

大量工薪階層的收藏愛好者介入，人多力量大，使得此類物品的市價節節攀升，呈跳躍

式上漲，為古典傢具整體上揚打下了基礎。

古典傢具為何一路飄紅

中國古典傢具為何能一路飄紅，即使在逆勢中也能走強呢？主要原因如下。

首先，古典傢具是藝術瑰寶令人著迷

中國古典傢具自古以來就被當成藝術品，曾經擁有非常輝煌的地位，明朝至清前期更是傳統傢具的黃金時代。

中國古典傢具特別是明式傢具是藝術瑰寶，是世界古代傢具製作歷史長河中的傑出代表，那簡練流暢的線條，典雅古樸的藝術風格，無與倫比的工藝製作水準，達到了中外傢具製作工藝史上登峰造極的地步，令人歎為觀止。

從工藝上講，明清是中國傳統傢具製造業的巔峰時期，形成了明式傢具和清代傢具兩種風格。這些傢具在製作時往往不計成本、不計工時，無論款式、做工都相當規矩，有較高的實用價值和極高的藝術欣賞價值。

中國古典傢具的藝術風格突出，如明式傢具以結構合理、淡雅純樸、素簡凝練、紋理色澤清秀大方等風格取勝，耐人尋味，令人著迷。

古典傢具造型藝術，達到了當時世界傢具藝術的高峰。從皇宮貴族，到士大夫及文人才子，都對傢具設計和製造表現出了濃厚的興趣。

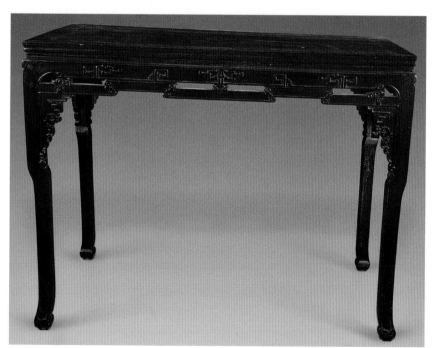

清中期紅木拐子龍三彎畫案。估價11.8萬～22萬元，成交價12.98萬元。

其次，古典傢具是實用品

木器傢具是生活中不可缺少的實用品，一個人每天要在椅子上坐，在餐桌上吃飯，就著桌子工作，在床上睡覺……至少有四分之三的時間要與傢具打交道。所以每個成家立業的人

都購買過新傢具，除了要求經濟耐用之外，還要注意實用美觀。

新傢具不可或缺，就不能不重視古代傢具，因為這是我們祖先的智慧結晶，是我們的文化遺產。從實用到收藏的古典傢具演變之路，使得明清傢具在收藏的各種門類中獨佔鰲頭，特別是明清紅木傢具升值快，成為收藏界的熱點。

第三，古典傢具是可以進博物館的文物

世界各國對他們的古代傢具都是非常重視的。走進一所藝術博物館，傢具的陳列要占很大的比重，有歷史價值和藝術價值的傢具是被當作重要文物看待的。他們不但重視本國古代傢具，同時也重視中國古代的傢具。

一些博物館也參與到收購古典傢具的行列，其中多家民間私人博物館的創辦，使得古典傢具水漲船高，供不應求。

第四，品位的象徵

方方正正的太師椅、漆面斑駁的大畫案、雕刻精細的古董床，描龍繪鳳的大屏風……這些古典傢具受到了現代人的青睞，是因為它不僅是經濟富裕的象徵，還是品位的象徵。

中式古典傢具所代表的品位與尊貴，以及中式傢具在製作上的環保受到了越來越多中國人的追隨。他們收藏或實用古典傢具，是為了顯示自己的尊貴和品位，有人則是完全出於對古典文化的熱愛，幾件古典傢具中寄託出的是自己濃濃的懷舊情緒，而把這幾種心態發揮到極致的是那些以收藏古典傢具為樂的人們。

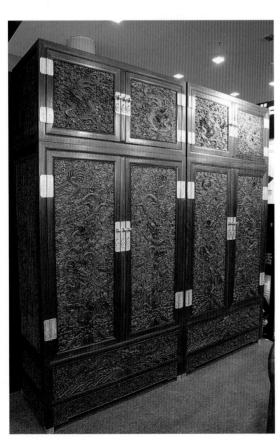

紫檀龍紋大櫃。

人們都喜歡在家裏擺放上一兩件古典傢具，或几、或櫃、或木箱、或條案，古典傢具巧妙地搭配著現代傢具，浪漫中顯示著莊重，豪華中顯示著威嚴，更深深地體現出了主人們的品位和追求。

第五，尚有一定存量但也供不應求

在中國浩如煙海的藝術品中，最具有國際流通性，同時被全世界藝術品市場公認的收藏品，就是中國宋、元、明、清時期製作的精裝瓷器，但它們卻歷經百年被大量「出口」，流落他鄉。

瓷器是裝飾品，傢具是實用品，因古典傢具一直都在使用，且富豪之家和書香門第家家都在使用典雅的傢具，在歷次政治運動中相對瓷器書畫等小資奢侈品，要幸運一些，毀損的也少一些。因此古典傢具尚有一定存量，收藏投資成為可能。

但是從數量上看，古典傢具均製作於百年之前，即使有一些完整保存下來的，如今也已不多，而且只會減少不會增加。數量的辯證法，使其升值前景毋庸置疑。

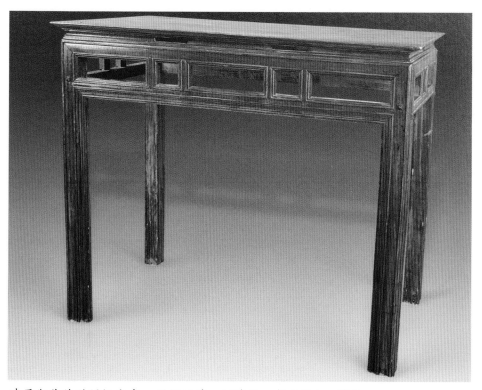

清早期黃花梨獨板半桌。估價12萬～16萬元，成交價15.4萬元。

第六，人文氣息濃郁

從文化角度來看，中國古典傢具體現著獨特的歷史資訊與人文氣息，有深刻的文化內涵，其設計思想蘊涵著與環境相協調的中國古代哲學精神，比純藝術品更值得收藏者珍愛和研究。

第七，優質質料稀少，衆人追捧

從使用質料來說，明清傢具大量使用紫檀、黃花梨、酸枝木等名貴木料，此類木材資源日益枯竭，製作工藝也大都已經失傳，這些都決定了其升值的趨勢是不可逆轉的。

如中國黃花梨主要集中生長在海南，其木質堅硬，是製作古典硬木傢具的極品材料。近十年來，海南黃花梨木原材料價格的平均增幅達到50％至80％，2005～2008年達到了每年漲價100％到150％以上。直徑30公分的黃花梨木原料，市場價為每500克3000元至6000元。

2005年7月，中國國家博物館永久性收藏了北京元亨利古典硬木傢具公司生產的四件套黃花梨木仿古傢具。這套傢具由7位紅木傢具工匠用了120天，純手工製成。從原木到成品，從大料到小結，沒有一枚釘子。此類現代傢具被列入國家級館藏尚屬首次。

為何創造了首次呢？這是因為紅木是木材中的極品，黃花梨木又是紅木中的上品，而近年來的過度採伐致使黃花梨木正在急劇減少，瀕臨滅絕。

原料的稀缺已經成為無法回避的事實。傢具廠家認為，現在儲存的黃花梨木材料將在三、五年後枯竭。這就直接造成了黃花梨木成品傢具的價格成倍上漲。如2004年，一套黃花梨木圈椅精品的價格為8萬元左右，2005年漲到了20多萬元，2006年漲到40萬元，2007年則漲到了80萬元，4年漲了10倍！

清早期紫檀雲石面香几。估價9.8萬～12.8萬元，成交價23.1萬元。

筆者與一些古典傢具廠家負責人和收藏家交流時，他們說，海南黃花梨的成材早在清代就已枯竭。此後數百年間，中國70%的黃花梨木傢具流失海外，國內僅存的少量黃花梨木材主要被用於民間的房屋建造。

如元亨利總經理楊波經常前往海南「淘料」。為了得到用黃花梨木製成的房樑，他會不厭其煩地與房主協商。即使無法斷定是否屬於黃花梨木真料，他也會賭上一把。

楊波說，黃花梨木的原料太昂貴了，長、寬相差一點，價格就會相差很多。如果客戶需要的成品長20公分，但手上的原料有25公分，為了滿足顧客的需要而廢棄這5公分原料太可惜了。所以廠家通常不接受定做，更不會也不可能批量生產，只是因材設計。

筆者從著名的古典傢具生產廠家得知，2007年，擁有海南黃花梨木原材料的傢具廠家已不再製作黃花梨木原材料傢具，因為黃花梨木原材料甚至比同等重量的古典傢具的價格還要高。

中國古典傢具優質質料稀少，吸引了大量收藏投資者介入其中。

第八，奇貨可居

古典傢具收藏者輕易不會出手自己喜歡的藏品，因此，古典傢具商收貨越來越難，奇貨可居導致古典傢具市場的一路飄紅，讓從事此道的人有時也感到不可思議。

上海資深古典傢具收藏者和經營者周柏卓後悔地說：「我辛辛苦苦做了20年的舊木器生意，親眼目睹古典傢具行情走勢，真可稱得上是一天一個價。假如1985年過手的傢具一件都不要賣出，15年一件事都不要做，到現在再出手，也許現在身價比當時出手翻上幾倍還要高。」

這就是說，他這些年辛辛苦苦經營古典傢具所賺的錢，還不如不經營收藏下來所獲得的多。也就是應以靜制動。

周柏卓的心理代表了大多數古典傢具商的心理，經歷這些年的風雨，他們也將有錢賺就賣的經營思路，改變為輕易不賣。

尤其像黃花梨明式這類古典傢具，假如今年賣出的價，到明年再加價一倍也難以覓到手。所以手上有幾件黃花梨精品的收藏者，買主不出高於市價的價錢，一般不會輕易出手轉讓。有些古典傢具商店中有幾件明式黃花梨木傢具，也標為非賣品，一律視為鎮店之寶。

第九，紅木原材料被禁止出口

多年前，國家相關部門就已經對紫檀等5種珍貴原木禁止出口。近年來，無論是收藏和投資領域，還是在家裝市場，紅木傢具行情普遍上漲已成為一個趨勢。因此，商務部、海關

總署及國家環保總局聯合發佈的《加工貿易禁止類商品目錄》開始執行，其中紅木傢具因為原材料很珍貴，被禁止出口。

事實上，政策出臺不但不能對紅木傢具的整體行情產生影響，而且由於紅木資源很少，政策又說明了紅木傢具的珍惜程度，反而使得市場價格更高。

與此同時，現在很多生產紅木傢具所需要的原料，絕大多數要從東南亞、南美洲、非洲進口，以滿足國內市場巨大的需求，這又帶動了古典傢具的升值。

第十，展覽讓古典傢具深入人心

近十年來，各地舉辦了一些古典傢具展覽，有些是機構展覽，如博物館藏古典傢具展；有些是收藏家藏品展；有些是傢具生產廠家和公司舉辦展覽。甚至一些大型展會，也以古典傢具為亮點展出。如深圳文博會這一國際文化盛會，古典傢具也走進了展廳。還有頂級奢侈品巡迴展覽，也有古典傢具參展。

國際頂級私人物品展，古典傢具也是重頭戲。如2005年「國際頂級私人物品展」上，作為中國本土奢侈品代表的元亨利古典傢具在展會期間，吸引了眾多富豪，不僅現場賣出了上千萬元的傢具，更與外國買家達成了1.1億的成交意向。

第十一，銀行把古典傢具當成保值品種

早在2005年，建設銀行就與北京元亨利古典硬木傢具公司達成了為購買紅木傢具的客戶提供貸款業務的協議。這項業務於2006年1月起向全國推行。

同時，花旗銀行也聯合北京元亨利古典硬木傢具公司，在上海舉行了一場古典傢具藝術品鑑賞活動。活動只針對兩家企業的部分VIP客戶，目的在於向客戶提供一條更具增值性的投資管道。

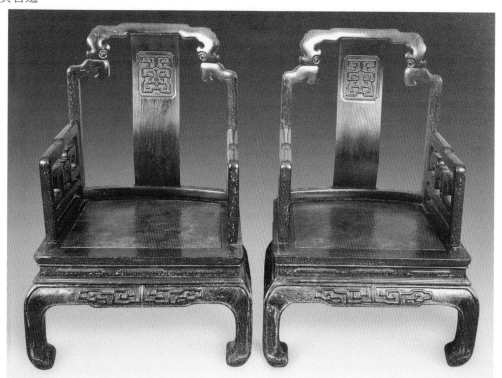

清雞翅木小姐椅。估價9.8萬～12.8萬元，成交價10.78萬元。

在古典傢具藝術品鑑賞活動中，元亨利展示了包括圈椅、翹頭案、羅漢床在內的30多件紅木傢具，件件價格不菲。其中，一對黃花梨木寶座價格高達33萬元，一張羅漢床的價格則超過了150萬元。

VIP客戶對此表現出了極大興趣，他們不僅仔細聆聽了關於古典傢具的介紹，還不時詢問著一些細節問題。而相比驚人的價格，經濟上相當富足的VIP客戶更為關注的是古典傢具極具誘惑力的增值空間。

元亨利總經理楊波認為：「投資性消費這個說法，用在紅木傢具收藏上再合適不過了。就算不談文化、傢具內涵，紅木傢具本身就具有保值功能，而黃花梨木傢具則被視為紅木傢具中的珍品，這是由其原料材質決定的。」

花旗銀行針對花旗客戶的投資理財服務曾經舉辦過字畫、珠寶等鑑賞活動，他們透過市場調查發現，最具潛力的是紅木傢具收藏。所以，向客戶展示元亨利硬木傢具，就是為了給客戶提供一條更具增值性的投資管道。

金融界的紛紛介入，其實是對紅木傢具價格飛漲、投資收藏升溫發出的一個信號。銀行的介入，為收藏投資者提供了一條繼字畫、珠寶之後，古典傢具成為新的保值增值投資熱點的保證。

古典傢具市場五分天下

依筆者所參觀調研過的一些古典傢具市場來看，目前中國已經基本形成五個相對集中的古典傢具集散地，即中國古典傢具收藏市場，它們主要分佈在以下五個片區。

第一是京都片區

京都區是以馬未都為首的收藏家開闢的古典傢具市場。馬未都原來是一位作家，因愛好古典傢具收藏，在20世紀80年代末就下海經營古典傢具，是早期文人下海形象，又是中國最具品位的古典傢具商，較早投身古典傢具經營，取得了輝煌成就。

馬未都創辦的以古典傢具為主的觀復古典藝術博物館係新中國成立以來第一批經批准產生的民辦博物館，原座落在琉璃廠西街53號，現在新館位於朝陽門內南小街南竹竿胡同口的華智大廈內。

觀復古典藝術博物館已經成為京都片古典傢具的代表，現已有相當的規模和實力，從1997年1月18日開放以來，在沒有政府撥款和企業贊助的情況下，舉辦了中國古代箱匣展、中國古代建築門窗及陳設展、明韻清風中國古代傢具展等。現在馬未都的古典傢具收藏已經有相當規模。

第二是珠三角片區

即廣州和深圳珠海經濟特區片。該片一度以陳馳文為首的古典傢具商帶動的珠海古典傢具市場，現已擴展到深圳及珠江三角洲區域。

清酸枝木圍壽紋冰箱。

陳馳文在文化品位上和京都的馬未都遙相呼應，是一位主要學雕塑的藝術家，上世紀90年代初南下深圳闖蕩，以木雕為生，後來投身古典傢具經營。經過數年苦心經營，大量收購民間古典傢具，擁有相當的古典傢具收藏量。先辦有樂成古典傢具公司，後創辦以經營古典傢具為主的雅堂公司，有古典傢具加工廠，翻新加工的古典傢具成為珠江三角洲很多賓館酒樓的實用品和裝飾品，走進了無數有品位的富豪家庭，也成為文人雅士、收藏家追逐的夢想，並銷往海外。在陳馳文的帶動下，深圳、廣州、珠海已有數家古典傢具公司，形成了規模效應。

第三是港澳片區

澳門片區在大巴山牌坊前一條古典傢具街，有近20家古典傢具店，各個時期的古典傢具應有盡有，令人目不暇接，充分展示了澳門中華文化的魅力。由這條街，就可以看到澳門深厚的文化底蘊。

與澳門相關聯的是香港。香港的古典傢具店散落在市區各處，並出現了像徐展堂之類的大收藏家。

如果說五大片區只取其三，那麼港澳片區也應為其中之一。即北京、上海和香港。約有70%的專家和藏家都生活在這幾個城市裏，他們彼此熟悉，形成了固定的聯繫管道，每年不定期會面，交流古典傢具收藏和經營心得。

第四是上海片區

上海片區古典傢具市場主要集中在西區虹橋一帶，20世紀90年代初，這裏開古典傢具商店的寥寥無幾，而今規模早已發展到了近百家之多，成為中國規模最大古典傢具市場。

上海片區的仿古傢具較為流行，以明清紅木傢具專家程大鳴創辦的上海大鳴仿古傢具有限公司為主。程大鳴主要經營紫檀木仿明清傢具，他採用老紫檀木和傳統工藝製造仿古傢具，在1998年上海藝術博覽會上一舉成名。他還創辦有大鳴紫檀藝術館。

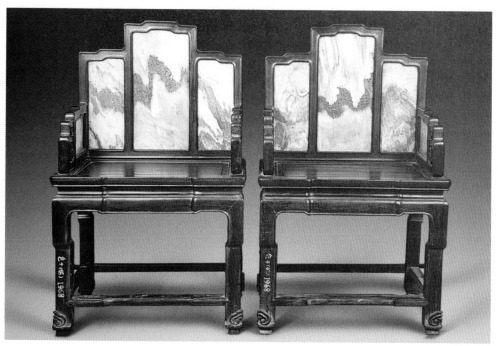

紅木雲石三屏椅。估價6.5萬～9.5萬元。

清黃花梨方桌。估價5.8萬～7.8萬元，
成交價6.38萬元。

其他一些城市也有很多古典傢俱店，如天津、南京、蘇杭等地。古典傢具既可作為收藏品收藏，亦可作為實用傢具擺在家中使用；既可欣賞，又可實用，比買現代新潮傢具擺在家裏有品位得多。筆者就在陳馳文處購得一對雞翅木的明清時期的古董櫃，風格清俊秀逸，在簡單中透出雅致。還有兩對清代木雕畫，擺在客廳，掛在牆上，配上花梨木、酸枝木的全套紅木傢具，顯得古色古香，典雅大方。

但很多人還不懂得古典傢具的好處，紛紛都去傢具店搶購現代新潮傢具，古典傢具養在深閨人未識，實在是缺乏眼光。筆者相信未來的潮流絕不是現代的傢具流行，而是古代的傢具流行。因為隨著人們的審美眼光、文化素質、文化品位的提高，古典傢具的價值必將被人們所發現並認識。但是到那個時候再去追，現在價格和新式精品傢具相差不大的古典傢具，那時已經創出天價了。

第五是南京片區

南京片區是以南京正大拍賣有限公司以專拍古典傢具而形成品牌的。

近年來，南京正大拍賣有限公司舉辦了多場專拍古典傢具的拍賣會。如2007年5月20日舉辦的中國明清古典傢具、書畫玉器拍賣會，2008年1月19日舉辦的2008年迎春明清古典傢具專場拍賣會等，在中國古典傢具收藏界產生了巨大反響，大有打造古典傢具專拍品牌之勢頭。由此形成了中國古典傢具市場的南京片區。

民間傢具博物館推波助瀾

古典傢具博物館為傢具收藏推波助瀾，功不可沒。

近十年來，一批收藏家創辦了一些有影響的古典傢具博物館。最早是北京的馬未都創辦了觀復古典藝術博物館，是全國最知名的古典傢具博物館。

在北方，還有天津粵唯鮮集團華蘊博物館館長張連志，他集20多年心血收藏了萬餘件明清傢具，其博物館引起藏家重視。

在南方，有廣東東莞石龍傢具博物館館長黎泰麟，花了數十年心力收藏了千餘件明清傢具。

這些收藏家創辦的傢具博物館，對中國古典傢具的走強起到了宣傳作用，為人們認識傳統傢具文化打開了一扇扇窗口。

不僅中國民間有眾多古典傢具博物館，就是在國外，也有中國古典傢具博物館。如美國加州就有一家中國古典傢具

紅木歐式酒櫃。估價2.5萬～3.5萬元，成交價4.95萬元。

紅木鑲癭木七屏羅漢床。估價17.6萬～27.6萬元，成交價
19.36萬元。

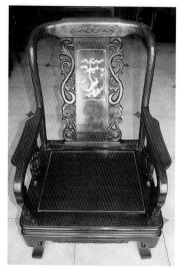

清式花梨木椅。沈泓藏。

博物館，在該館曾任館長的美國人柯惕思，還從自己的中國古典傢具藏品中精心挑選出來二十多把各式各樣的古代椅子，拿到中國參展交易。

柯惕思鍾愛中國傢具，他在上海開了一家中國古典傢具店。柯惕思從中國古典傢具中看到了中華文化充滿質感的魅力，他由收藏研究和當博物館館長，成為中國古典傢具研究方面的行家，出版了3本專著，還參與了《中國古典傢具博物館》一書的編審工作。在中國一些古典傢具的展會上，主辦方常常特邀柯惕思講解中國古典傢具。從明式與清式，從婚床、踏案、衣帽架到八仙桌、酒桌、神龕等，他都講得頭頭是道。

古典傢具博物館主人們一方面對中國古典傢具的潛力充滿信心；另一方面，一些傢具博物館館長對目前明清傢具收藏市場中魚目混珠的現象也感到憂慮。他們認為，流落民間的明清傢具精品不多，贗品不少。喜歡明清傢具的收藏家出手精品的可能性越來越小。

馬未都認為，收藏傢具必須是「老活」，仿製品只是藝術品。常常有一些朋友邀他去做鑑定，這些人花了大價錢買來假貨，自己不知道，用來營造氣氛還得意地請朋友共賞。北京一家知名機構花了100萬元買來所謂的黃花梨老傢具收藏，結果卻是仿明傢具。

馬未都剛開始收藏時，花3萬元買了一件黃花梨小水桌，現在已價值五六十萬元。他說，這種增值速度，也許是一些人造假的原因之一吧。

馬未都說：「如果你投資股票、債券，即使賺了錢，也不會對它有什麼感情。古典傢具就不是這樣了。你可以花10萬元買一件古典傢具，在把玩了一段時間之後，即使再以10萬元賣掉，也會覺得自己得到了許多，這就是古典傢具投資的魅力。正是由於這種魅力，你會不捨得將自己手中的藏品拋掉，越是這樣，買家的興趣就越大，也就願意花更多的錢收購，你的藏品價格也就上去了。」

藏家的這種心理，也是古典傢具不斷走強的一個原因。

目前，國內喜愛、收藏中式傢具的人正在不斷增加，收藏範圍涵蓋了幾萬元的普通紅木傢具與數百萬元的頂級紅木傢具。可以預見，中國紅木傢具的投資收藏，未來將達到300多億元的市場規模。

第三章
傢具的收藏價值

明清掛屏金箔戲出人物雕件。沈泓藏。

　　古典傢具是中國悠久燦爛的藝術文化中的一顆璀璨的明珠。古典傢具的價值不僅僅是服務於人的使用價值，同時還凝集著在特定環境下形成的各個時期不同的藝術風格，綜合反映了不同歷史階段的生產發展、生活習俗、觀念意識、審美情趣以及科學技術和物質的發展水準。正因為如此，古典傢具成為當今收藏熱門。

　　古典傢具的收藏價值體現在藝術價值、鑑賞價值、文化價值、歷史價值、實用價值、學術價值、工藝價值、資源價值、投資價值等方面。

藝術價值

　　傢具的藝術價值是從不同時代的不同風格和風尚中體現出來的。

　　明代是中國傢具史上的黃金時代，明式傢具大體上保留了中國傢具傳統的裝飾風格及製作手法，是中國古典傢具發展的顛峰時期，大體上造型質樸簡潔，刀法疏朗明快，不事雕琢。在藝術造型、工藝技巧和實用功能等方面，都已達到了盡善盡美的境地，具有典雅、簡潔的時代特色，藝術價值最高。

　　清乾隆以後，國力強盛，版圖遼闊，加上西方文化對中國的滲透影響，傢具為了體現盛世景象，在造型做工上慢慢脫離了明代的模式，刻意崇尚精雕細作及繁複的裝飾手法。

　　尤其是乾隆時期的宮廷傢具，材質之優、工藝之精，達到了無以復加的地步。這時傢具製作工料雖精，但過於追求雕飾繁瑣和裝飾華美，失去了前一階段所具有的古樸典雅的藝術風格。在國內收藏界，清式傢具的藝術價值在總體上稍遜於明式傢具。

　　傢具藝術在某種程度上說是一種造型藝術。造型藝術的優劣，是決定傢具價值的重要因素。王世襄先生可謂科學品評傢具造型藝術的集大成者，他在《明式傢具的「品」與「病」》一文中，巧妙地借用古人品評國畫的尺子「品」與「病」，來評價明清傢具，對傢具的造型藝術標準，高度概括為「十六品」和「八病」，從而把對傢具的藝術鑑賞品評具體

化。

王世襄先生提出的傢具十六品是簡練、淳樸、厚拙、凝重、雄偉、圓渾、沉穆、濃華、文綺、妍秀、勁挺、柔婉、空靈、玲瓏、典雅、清新；八病是繁瑣，贅複、臃腫、滯鬱、纖巧、悖謬、失位、俚俗。

根據這些「品」和「病」來鑑賞古典傢具，其造型藝術的優劣和藝術價值的高下，自然也就分明了。

明清掛屏花鳥圖。沈泓藏。

工藝價值

古典傢具的工藝和藝術價值有相同之處，但又有很大的不同之處。

藝術價值是指傢具是一件藝術品，是指創新，是從欣賞審美角度而言，是藝術家所為。

工藝價值則是指技術上的精緻、手工的高超，是工匠所為。具體而言，工藝價值包括兩個方面，一是傢具的結構與造型；二是傢具表面的裝飾工藝，例如雕刻、鑲嵌、打磨等。

工藝是直接造就器物文化內涵的因素，例如以「線條」為主要造型手段的明式傢具，能給人以古樸、洗練與典雅的風采。

古典傢具的裝飾工藝是為內容服務的。其內容多取自大自然的萬物，如花鳥魚蟲、飛禽走獸、山水樹木、天上人間，將豐富的想像與美好的寓意貫穿其中。如清代家居常出現蝙蝠、梅花鹿、怪獸與喜鵲，旨在取其諧音，寓意吉祥。而在對人物的刻畫上，又常常是個個面帶笑容，反映出中華民族百折不撓、樂觀向上的一種精神風貌。

古典傢具的工藝價值主要體現在製作工藝的水準上，它是衡量古代傢具價值的又一把尺子，主要可從結構的合理性、榫卯的精密程度、雕刻的功夫等方面去考察。

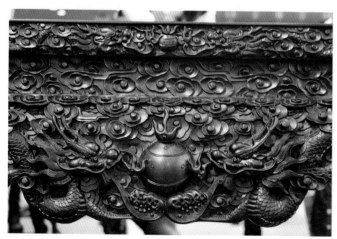
紫檀二龍戲珠紋大畫案局部。

比如明式傢具，除選材講究和設計優美外，製作工藝方面的突出特點是精密巧妙的榫卯結構。最常使用的榫卯結構，包括拼合薄板使用的「龍鳳榫加穿帶」，攢邊裝板使用的「攢邊打槽裝板」，連接弧形彎材的「楔釘榫」，腿足與束腰、牙條結合的「抱肩榫」，還有「霸王棖」「夾頭榫」「插肩榫」「走馬銷」等。

明式傢具的這些工藝特點，體現在框架結構的線與線的每個結合

紅木鑲雲石插屏。估價8000～8000元，成交價8800元。

點，均採用凸榫頭與凹卯眼的陰陽交合方式，全然不用膠、釘，所以數百年之後，仍可自由拆卸結合，可謂鬼斧神工。

榫卯又採用「悶榫」，即暗榫暗卯「鈎心鬥角」，你中有我，我中有你，骨肉相咬，全隱藏在框架內裏，表面看不出。這就保證了傢具表面光潔平整。

中國的傳統傢具向以結構合理著稱，但在不少實例中，依然有著結構不合理的現象，即使是傢具製作技藝達到頂峰時期製作的明式傢具，也不例外。如一些傢具的腿足、羅鍋棖等部件的造型，沒有順應木性，極易在轉折處斷裂，在判斷此類傢具的工藝價值時，就難免要打折扣了。

傳世的古代傢具，大多是優質木材製作，其榫卯的連接一般來說品質較高，但也不乏粗製濫造之例。其工藝鑑定的方法主要可從榫卯的牢固程度和密合程度來看，榫卯聯接處緊固的，其做工一定比鬆動的要考究。

榫卯相交處的縫隙是否密合，不僅可反映製作時的操作水準，有時也可反映製作前對木材乾燥處理是否草率。因為木材未經嚴格的乾燥處理即用於製作，極易收縮、變形和豁裂，從而在榫卯及其他各方面俱佳的傢具面前大為遜色。

古典傢具的工藝價值除了體現在榫卯結構上，更主要地體現在雕刻手法上。

雕刻手法是由傢具紋飾的裝飾手法來表現的，工藝類別非常之多。

古代傢具的入眼處，往往是引人注目的雕刻部分。雕工的好壞，直接影響傢具價值的高低。古代傢具上的雕刻，一般分為透雕、平面實雕和立體雕等幾種。

雕工的優劣，首先看形態是否逼真，立體感是否強烈，層次是否分明；再看雕孔是否光滑，有無銼痕，根腳是否乾淨，底子是否平整。

總的來說，在評價傢具的雕飾時除考慮工藝的難易和操作的精確度外，關鍵是要看整體是否具有動人的質感和傳神的韻味。優秀的古典傢具在立面裝飾上，基本是大平面，邊角線條圓潤流暢，儘量不用多餘的裝飾，非常完美和諧。

清代傢具仍沿明制，但乾隆朝前後，受到歐洲巴洛克風格影響，崇尚矯飾，因而傢具上裝飾著繁縟

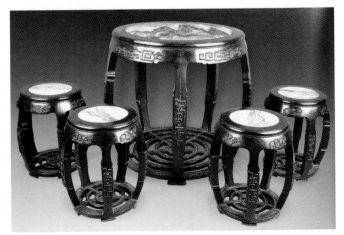

紅木鑲雲石銅鼓台。估價9萬-13萬元，成交價9.9萬元。

的圖紋（包括螺鈿鑲嵌）。

鑑賞價值

古典傢具的鑑賞價值是由對藝術價值和工藝價值的鑑賞來實現的。

古典傢具的鑑賞包括對器形的鑑賞，對風格的鑑賞，對雕刻的鑑賞和對紋飾圖畫的鑑賞等。其中對雕刻的鑑賞最為細緻和直接。

古典傢具的美是由雕刻體現的。其雕刻就分浮雕、透雕、線刻、圓雕等。浮雕有高淺之分，高浮雕紋飾凸起，醒目清晰；而淺浮雕則溫文爾雅，以刀代筆，如同描繪。

各類裝飾手法都有極為成功之作，仔細觀察，傢具雕刻以浮雕與透雕結合為最多，其次是浮雕，純粹意義的透雕較少見，至於線刻就更少了。圓雕只用於局部，如衣架橫杆兩頭，鏡臺圍欄立柱上端等處。

浮雕是傢具雕刻裝飾的主要手法之一，原因是古代傢具所用良材均能滿足設計者和施工者的要求。木材自身的特點也使傢具雕刻大展身手。

傢具浮雕，尤其高浮雕對材料的客觀條件要求很嚴。首先是韌性，材料必須具有一定的強度，在高起浮雕時能耐住使用時的正常衝擊，所以高浮雕的傢具大都是硬木傢具。

其次是適應性，這個概念很寬泛，比如材質的橫向走刀有無可能，雕刻後的打磨是否容易，材質的紋理與雕刻是否衝突等。

當然，每一種傢具用材都有一定的寬容度，工匠在長期的摸索中都能揚長避短，使傢具紋飾雕刻各具風采。

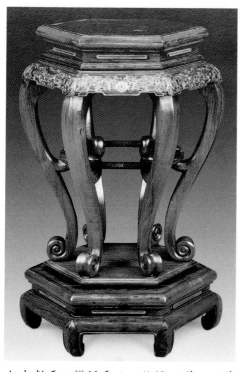

紅木彭牙三彎腿香几。估價8.5萬～16萬元。

紅木立獅座一對。估價11.8萬～16萬元。

純粹意義的透雕完全用鏤弓鏤出，在傢具中往往用粗獷的紋飾處理，例如大案的牙頭，板足開出的透光等。

透雕大都紋飾簡單，所設計的通透效果，完全是為了克服滯悶。

板足琴桌一般由三塊板做成，在板足上開出橢圓透光，以達到追求的樸素之美的效果。明式椅具中，亦有靠背獨板上部鏤出各類形狀透孔的，在樸素之中展現變化，又不失簡潔的主觀追求。從這一點上講，透雕可謂一石二鳥。

傢具雕刻用得最為廣泛的是透雕加浮雕。

聰慧的工匠把浮雕與透雕結合起來，二者優點交相輝映，相得益彰。

透雕加浮雕使得傢具紋飾豐滿，尤其雙面雕，在平板上追求圓雕的效果。

有些板材並不厚重，由於使用了雙面雕，透雕加浮雕的手法使紋飾圓潤，視覺感覺立刻變得豐厚。工匠利用視差，展現了傢具之美，同時又節省了材料。

透雕加浮雕單面工一般使用在牙板、靠背板、床圍（架子床居多）等處，雙面工則用在條案檔板、隔扇、衣架等兩面都可以看的傢具。

這種透雕加浮雕的工藝最先一定由板材發展起來，明式傢具所用極多，爾後又發展了攢插加浮雕工藝，它的好處除了省材，還能克服木材纖維橫向不如縱向易雕、相對也不結實的缺點，因而清代的扶手椅大量使用了這種工藝。

至於線刻，則在傢具上偶一為之。

圓雕只用於傢具局部做結束處理，用的地方也不多，搞不好弄巧成拙，古代工匠深諳此點，故盡量少用或不用。

歷史價值

古典傢具這個名稱就蘊涵著文物的意思，如黃花梨木的明清傢具，本身就是文物。

一件古典傢具不僅僅是一件精美的實用器物，更重要的是這一器物上負載的文化、歷史、藝術和科技等資訊。一個歷史時期能夠流傳下來有收藏價值的精品，代表了當時的經濟文化藝術發展水準和社會風尚，因此，傢具收藏是對過去的歷史文化和藝術遺產的繼承，是在繼承基礎上的創造。

古典傢具的歷史價值在收藏實務中具體體現在年代研究上。年代指傢具生產的時期，不同時期特徵不同，也就有著迥異的藝術價值。所以「年代歷史」是古典傢具最主要的價值標準，物以稀為貴是中國古典傢具有增值潛力的重要原因。

研究古典傢具的歷史價值，與收藏投資有很大關係。歷史價值高的古典傢具往往有很高的收藏投資價值，古代傢具年代的早晚，是確定價值的重要基礎，年代越早的傢具，相對來說價值也高。古典傢具製作年代越早，往往收藏投資潛力就越大。

但這並不是絕對的。剛剛介入收藏的人會有一種片面觀點，即認為傢具的年代越早，價值就一定越高，其實不然。

就拿明清傢具說，清代前期製作的傢具，與明代傢具在造型風格、結構、做工及用材等各方面相當一致，具有很高的藝術價值。就目前的鑑定水準，要想在無確切年款下，分清哪些是明代的，哪些是清代前期的，尚難做到，所以，國內的一些傢具研究權威把明代與清代前期製作的傢具統稱為「明式傢具」，在價值的確定上，兩者基本上被一視同仁。

清代前期的傢具之所以可以與明代傢具相媲美，享有同等身價，主要是它具有較高的藝術價值，這也說明了古代傢具的歷史，並不是鑑定其價值的唯一標準。

同時，木料優劣對價值收藏投資價值起著決定性的作用。如當代生產的海南黃花梨木傢具的歷史價值幾乎等於零，但它的收藏價值甚至比明代雜木傢具還要高。所以僅憑年代的早晚，不能全面、準確判斷古代傢具的價值。

木料優劣體現在木料本身質量上，還體現在物以稀為貴的心理價值上，但歷史價值又不能忽略，它與資源價值等各價值共同組成了古典傢具的收藏價值。

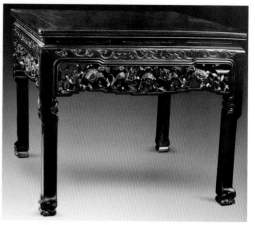

紅木雕龍八仙桌。估價13.5萬～19.5萬元。

中國古典傢具已有數千年的發展歷史，但流傳至今，明代以前的傢具已是鳳毛麟角，而明清傢具民間雖尚有少量孑遺，但數目稀少。如何判斷古典傢具的歷史價值呢？因不同於陶瓷、書畫等古董，這些藏品多數帶有年款，可以方便地鑑定出製作年代，傢具的歷史價值鑑定有一定難度。

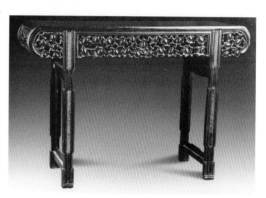

紅木鑲瘦木琴桌。估價2.8萬～5.8萬元。

從現在流傳下來的傢具看，帶有年款的傢具非常少見。目前國內的傳統傢具研究界中，一般以製作工藝、裝飾風格等來判斷古典傢具的年代。

一般來說，明式傢具往往是指明及清前期（清康熙、雍正時期）製作的傢具。因為清初的傢具在形式上仍然繼承了明式的風格，在結構上沒有多大差別，因此統稱為「明式傢具」。而清式傢具則是指清乾隆以後製作的傢具。明清兩代在傢具製作風格、造型結構、裝飾手法、所用材質上都不盡相同，這些因素都是判定傢具時代也就是歷史價值的重要標準。

明代是中國傢具史上的黃金時代，明式傢具達到了中國傢具史乃至世界傢具史上的高峰。

文化價值

古典傢具的文化價值從外形來講，重視表現中國傳統文化對禮制的推崇。從內涵來講，其莊重中蘊涵著濃濃的東方古老文化氣息。一件選材考究，雕飾精美的紅木製品，它不僅是一件傢具，而且是一件工藝品，是一種地位的象徵。因此，自明朝至今，紅木傢具在歷代都在流行。

中國是著名的「禮儀之邦」，崇尚端莊的行為舉止，而這種文化和審美觀在紅木中式傢具的構造和製作上均有反映，中式古典傢具的構形，大多以直線為主，方方正正，給人以端正沉穩之感。

文化價值還體現在古典傢具的形態和圖案上。古典傢具的形態和圖案既矛盾又統一，外

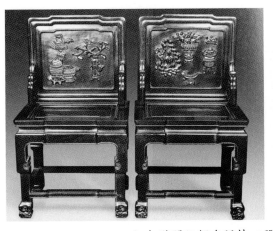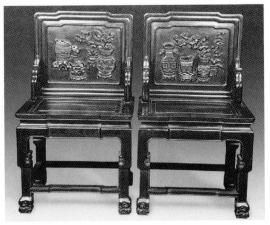

紅木劈開紋鱷魚腿椅四張。估價9.8萬～15萬元。

形穩重沉實，圖案在選材與雕刻上又相當自然活潑，精巧生動。如金玉滿堂款系列傢具，就外觀設計而言，精細的雕飾圖案調和了傢具在造型上的厚重感覺，使整件線條硬朗的傢具平添了幾分柔美。從精神的內涵來看，傢具飾紋極具生命力主題，刻畫生動細膩的技法，成為一種在規矩、禮制下的感情發放，在平平穩穩的造型中表達了精彩活潑的變化。

一套上品的紅木傢具，它不僅有考究的材質、精巧的雕飾、上乘的做工，每件傢具都有50多道獨特的工藝流程，更重要的是具神韻、具內涵、具文化、具氣質，是中國古老文化的繼承與延續。因此，現代都市人欣賞它是一種反璞歸真、對生活品位追求的體現。

文化價值和工藝價值也有很大關係。如明式傢具能進入現代人的家居生活，不可忽視的是它曾進入前代文人的書齋，因而浸潤了中國經典文化的心理，在感情與審美上，古今人們是具有同質思維的，有共通之處。

傢具本來具有物質（實用）與精神（審美）兩種功能。明式傢具就兼而有之，為古典傢具的經典。

古典傢具的文化價值還由不同地區傢具的風格特點體現出來。不同地區有不同社會習俗和文化風尚，這些表現在傢具上，就形成了不同片區的傢具流派。

明清時期各地都有傢具生產，文化藝術價值高的傢具主要產於蘇州、廣州、北京、徽州、寧波、福州、揚州、山西等地區。

古典傢具存在很多風格和流派，各地區因地理環境、風俗習慣、文化傳統等方面的差異，形成了各自不同的傢具風格，其中以蘇州、廣州、北京製作傢具最為著名，這三地產的傢具被稱為「蘇作」「廣作」和「京作」，並稱為明清傢具「三大名作」。

對古典傢具文化浸染很深的人，可以一眼就看出一件傢具到底是「蘇作」「廣作」還是「京作」。

蘇作傢具是指以蘇州為中心的長江中下游地區所生產的傢具。蘇作傢具歷史悠久、傳統深厚，名揚中外的明式傢具即以蘇作傢具為主。

明代蘇作傢具格調大方、簡練，造型優美，線條流暢，比例適度，精於用材。與京作、廣作相比，硬木來源不及它們充裕，表現為用材精打細算，大件器具往往採用包鑲手法，雜木為骨，外貼硬木薄板；小件更是精心琢磨，小件碎料拼接的構件常見。這種技術要求較

高，費工費時，但都能作到天衣無縫，保持美觀。

進入清代以後，蘇作傢具也向富麗豪華方面轉變，但逐漸被廣作傢具超越。

蘇作傢具的最大特點是造型上的輕與小和裝飾上的簡與秀，不如廣作傢具渾厚凝重、滿身雕飾。蘇作傢具常用小面積的浮雕、線刻、嵌木、嵌石等手法，題材多取自名人畫稿，以山水、花鳥、松、竹、梅多見，並喜用草龍、方花紋、靈芝紋、魚草紋及纏枝蓮等圖案。

蘇作主要指的是蘇州工藝。蘇州是歷史上的文化名城，薈萃了古典傢具絕大多數的工藝美術技術，因此表現在傢具上的特點是素雅空靈，文氣十足。

廣州地區製作的傢具被稱為廣作傢具。廣州地處中國門戶開放的最前沿，是東南亞優質木材進口的主要通道，同時兩廣又是中國貴重木材的重要產地。得天獨厚的條件促進了廣作傢具的發展，清中期以後，異軍突起，超過了蘇作傢具。

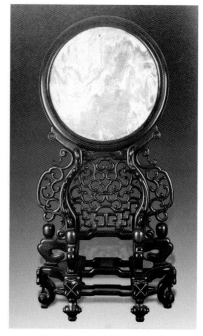

紅木落地雲石插牌。估價16萬～28萬元。

廣作傢具的特點是，用料清一色，互不摻用，粗壯碩大（因廣東是口岸，得地利之便，用料大都碩大飽滿），造型厚重，豪華氣派。結構、造型和裝飾上，受西方建築裝飾風格影響較大，多為中西合璧之作。特別值得一提的是廣作傢具中的鑲嵌技藝獨步一時，堪稱一絕。

京作傢具是以北京為代表，有宮廷傢具與民間器物之別，其中又以宮廷傢具更有代表性。

宮廷傢具而是指宮廷作坊在北京製造的傢具，以紫檀、黃花梨和紅木等幾種硬木傢具為主。宮廷傢具的製作凝聚著全國最優秀的人才、最優秀的設計，由於宮廷財力、物力雄厚，製作傢具不惜工本和用料，往往是多種工藝的結合體，裝飾力求華麗。

鑲嵌金、銀、玉、象牙、琺瑯、百寶鑲嵌等珍貴材料，非其他傢具製造可比，如景泰藍包角、鑲玉和貝殼以及牙雕，往往代表著當時最高的工藝水準和最高的審美情趣，各種工藝品相結合，使京作傢具形成了氣派豪華的特點。

另一方面，由於過分追求奢華和裝飾，淡化了實用性，甚至成為一種擺設，所以京作傢具往往鑑賞價值大於實用價值。

資源價值

在傳世的古代傢具中，絕大多數都是木材製作的，竹、藤、皮革、陶瓷等用其他材料製作的傢具畢竟是少數。因此，研究古典傢具的資源價值，包括分辨傢具的材種的材質，對確定其收藏價值具有一定的參考作用。

與很多收藏品不同，其他收藏品的原材料很多是源源不斷的，如紙品收藏，紙資源是取之不盡的。但古典傢具就不同，它更強調資源價值。如紫檀、黃花梨等名貴木材，在市場上甚至比古典傢具還貴。

所以，古典傢具的資源價值主要體現在木料的用材上。在用材方面，明清兩代傢具多選用南方出產的優質名貴木材，如紫檀、黃花梨木、鐵力木、雞翅木、酸枝木等。因此明清傢具從木質上可分為兩大類：

一類是硬木類。主要包括紫檀木、黃花梨木、酸枝木、雞翅木等，這類傢具木質堅硬質密，色澤幽雅，紋理美觀。

一類是柴木類，主要包括櫸木、楠木、柞木、核桃木等。

收藏界對古典傢具的材質通常簡稱為：「一黃」「二黑」「三紅」「四白」。黃即黃花梨，黑即紫檀木，紅即老紅木、雞翅木、鐵力木、花梨木等，白即楠木、櫸木、樟木、松木等其他材質的木材。前三種傢具均為硬木傢具，在中國傳統社會裏是富戶大室才使用得起的傢具。後一種傢具大多為其他材質製成，在普通百姓家裏常能看到。

明代傢具的材質，主要是紫檀、黃花梨。據傳是鄭和下西洋時海運而來的，故原來大件的多，後來只能做些小件。

在今天所能看到的傳世黃花梨木傢具中，明式傢具佔據了絕大多數，紫檀木則是明及清前期製作考究的傢具常常選用的木材。而楠木、榆木、櫸木、樟木、烏木等是明清兩朝傢具均採用的木材，這已成為了傢具鑑定界的一種共識。

明清傢具選用紫檀、黃花梨、酸枝木、烏木、雞翅木和楠木等，用這類材料製成的傢具歷來被公認為古典傢具收藏的上品。其中紫檀被譽為「木中黃金」，是世上最名貴的木材，現在已十分罕見。因紫檀過於名貴，所以紫檀傢具比黃花梨及酸枝木傢具都少，多為工藝品。

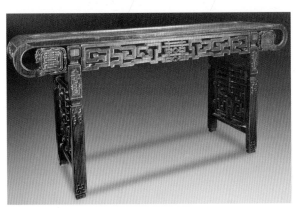

紅木大琴桌。估價28萬～42萬元。

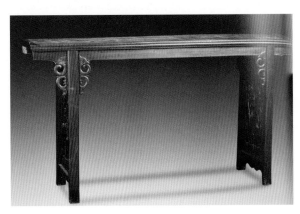

紅木黃花梨翹頭几。估價36萬～56萬元。

紫檀木的特點是犀牛角色，質密沉重，牛毛狀花紋。而黃花梨木特點是顏色比紫檀木淺，手感溫潤，木紋較多。這兩種木料在國際上都是最流行的，是古典傢具中最好的。黃花梨製成的傢具紋理自然、清晰帶有香味，色澤秀潤鮮美。紫檀也是中國古代做工考究的傢具經常使用的木材，紫檀木傢具主要流行於明及清中期。清中期以後，由於紫檀木已不易得到，故很少再採用紫檀大料製作傢具。這時，多數傢具主要採用硬木包鑲的方法製作，即傢具內芯以雜木做骨架，外層表皮則貼上一層硬木薄板。其中用紫檀包鑲的傢具占一定比例。

清代中葉以後，由於優質木材的來源日益匱乏，一種從南洋地區進口的新的木材品種——酸枝木開始出現。酸枝木在中

國古傢具中出現得最晚，乾隆以前絕對不可能有酸枝木傢具，酸枝木是在紫檀、黃花梨告罄後，作為替代品由南洋進口的。

近十年來，傢具市場出現了新紫檀木和用它仿製的明清傢具，價格也不菲，標價總在幾千元至上萬元，有的甚至十幾萬元。

古代傢具的用材珍貴度，一般排列是：紫檀、黃花梨、雞翅木、楠木、酸枝木、鐵力木、花梨木、新花梨、櫸木等。

如果是通體構件均用同一種材種製作的古代傢具，根據上述木材珍貴度的排列，確定它在用材方面的價值，還是比較容易的。但在大量的傳世品中，有的往往只是在表面施以美材，而在非表面處如抽屜板、背板、穿帶等，使用一些較次的材種。

也有的把上等木材貼於一般木材製成的胎骨表面，即「貼皮子」；還有的傢具乾脆以多種不同木材拼湊而成。

紅木黃花梨翹頭几局部。

對這些傢具用材價值的確定，一要看它良材與次材在使用材積上的比例；二是看在傢具的主要部位施用良材的情況。

一件傢具的良材材積如在50％以上，一般即可以此種良材的名稱命名該傢具，如紅木桌子、櫸木椅子等。

不過，有時匠師為了利用良材的短料、小料、邊料或零料，雖在整件傢具的材積上良材大於次材，但主要部位，即需長料、大料、整料的腿足、面子、邊挺等處，卻施以次材。若要衡量此傢具的用材價值，鑑定其材質也不容忽視。

材質在此主要是指同一種樹的木料，因所在部位不同，或因開料切割時下鋸的角度變化，在色澤、紋理上有著一定的優劣之別。如邊材通常是遜於心材，疤結、分枝處的木紋不如無疵木紋來得美觀。

現在傢具市場上，傢具材質大部分是柴木，或稱雜木。在各個都市的城鄉結合部，經營這些傢具的公司不下幾十個。

近十年來，由於硬木傢具逐年減少，因此一些做工精美的雜木傢具的價格也隨之上漲。如1998年北京一次藝術品拍賣會上，一件明式櫸木大翹頭案（248×49×53公分）以1.98萬元成交，另一件清代製作的榆木黑漆大羅漢床（254×150×87公分）成交價為3.08萬元。儘管它們是雜木傢具，但作為明清傢具的大件，十年過去，如今拿到拍賣市場再拍，亦當有5～10倍的升值。

古典傢具中資源平凡的雜木傢具都有如此高的升值幅度，可見珍稀木材的資源價值了。

實用價值

古典傢具與其他藝術品和很多收藏品不同的是，它具有實用價值，即功能價值。

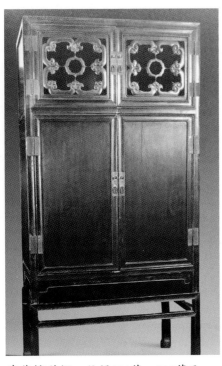

清紫檀對櫃。估價330萬～500萬元。

購買古典傢具，既是收藏投資，也是可以擺在家中實際使用的。不同的房舍有不同類型的傢具，其用途與功能也各不相同。

中國傳統的室內設計融合了莊重與優雅的雙重氣質。以中國明、清傳統的傢具及中式園林式建築、色彩等設計造型為代表。

收藏界一般將傢具分為廳堂傢具、書齋傢具與臥房傢具。其中藝術價值最高的是廳堂傢具，因為這是古人裝點門面的擺設，理所當然要講究。其次是書齋傢具，由於讀書人的參與，使它的文化氣息十分濃厚，藝術價值也更高。臥室傢具最初因為它們藏於內房，以實用性居上，藝術性較差。

市場較為暢銷的傢具是八仙桌、條案、太師椅等廳堂傢具，這類廳堂傢具的價格要高出其他品種的傢具。除上述三類外，還有一類「閨房傢具」。此類傢具是古代大戶人家的小姐使用的，有些很有價值，例如貴妃榻、香几、琴桌等。

古代傢具多以寬大敞亮的房間為裝飾基礎，如放在中堂裏的條几、屏風和臥室中的架子床等。如今的現代家居中，廳與臥室的空間都在不斷擴大，因此像條几這樣的傢具又有了它的一席之地，大條几放在大客廳中，顯得十分流暢和氣派，是陳列工藝品的極好用具，再加上它本身的精雕細刻，進一步營造了家居中的藝術氛圍。

在實用中，古典傢具表現的是個人的精神風貌，主人的內涵與原則。古典傢具是一個人和一個家庭的生活方式，由傢具，營造的是一種生活態度。它是傢具，同時也是藝術品。很多人都意識到家庭氛圍的重要性，用傢具來凸現個人的品位和修養，而不是用錢堆出來的。使用古典傢具，即使是採取最簡單的組合，也能營造出頂級的生活享受，無論是風格的營造，還是空間的裝飾，都能提升品位。

風格與品位是家裝中的靈魂。最傳統的中式裝修以明式傢具裝飾風格為主，明式書桌、圈椅和古書及桌上的筆墨紙硯散發出濃濃的書卷氣，無不在訴說那久遠的故事。臥室鋪有絲織床罩和枕頭的床，放在黑漆彩繪的中式屏風前，床兩側放置成對的彩瓷瓶臺燈。室內色彩往往十分豐富，具有神秘的東方情調。

所以，如果家裏擺一件明式傳統傢具，其風格清新脫俗，將一些線條簡單、顏色單調的擺設巧妙的融合在一起，更突出明式傢具風格的簡單凝練，使整個家居空間充滿藝術的張力和文化的氛圍。人與空間的結合與互動，滲透著儒雅的書卷氣息，由此演繹傳統文化的精髓。

明式家居以簡練、淳樸為基本特徵，而如果喜歡雍容華貴風格，則可以在家裏擺設講究精雕細刻的清代傢具，在雕樑畫棟中融入民間故事及神話傳說，表現出一種雍容華貴的祥和之氣。

古典傢具的實用價值，還可以激起懷舊情調。從心理上講，越是遠離一個年代，人們越是對那個年代懷有神秘感，越嚮往那個年代的時代性。在去偽存真、去粗取精中去懷念與吸收那個時代的文化與營養，身居其間吟詠幾首古詩詞，便會找到一些脫俗的感覺。

現代的中式裝修往往利用了後現代手法，把古典傢具的傳統結構形式由重新設計組合，以另一種民族特色的標誌出現。

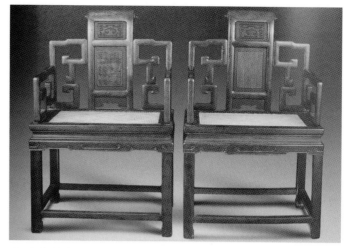

柞榛木太師椅。估價2.8萬～4萬元。

投資價值

古典傢具的投資價值是由保值增值體現出來的。

中國收藏市場古典傢具只漲不跌，一枝獨秀，不僅因為它自身獨特的藝術價值和實用價值，也因它在藝術品拍賣市場中行情看好，在收藏市場上價格不斷攀升。

關於古典傢具的投資價值，在第二章中表述較多，這裏不再重複。

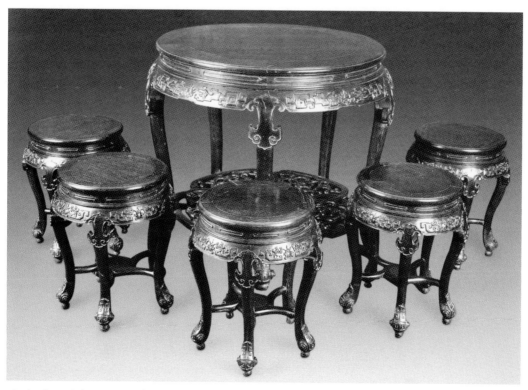

紅木雕龍圓桌。估價8萬～13萬元，成交價8.8萬元。

第四章
早期傢具的演變

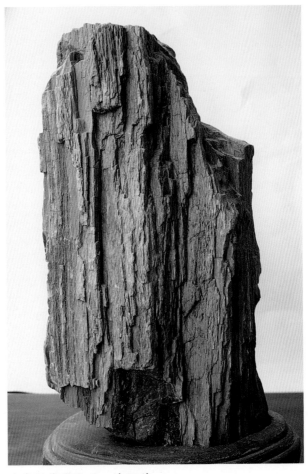

古老的樹墩化石。沈泓藏。

　　中國傢具是中國文化的重要組成部分，歷史悠久，在其漫長的歷史過程中，創造出了燦爛輝煌的文化。

　　一個傢具形態的產生，與當時的社會背景、經濟、政治、文化和生活方式等方面是分不開的。博大精深的中華文明孕育了燦爛的傢具文化。以中國古代哲學思想為核心的傳統文化、對異地文化的相容並蓄，古代匠師群體藝術思維的火花，社會發展脈絡等在傢具形式上均得到充分地體現，因而中國古代傢具都表現出深邃的文化精神和深遠的意境。

最早的傢具是樹墩和石頭

　　考察古典傢具要從遠古開始。中國古典傢具的產生可以追溯到新石器時期，在人們生活方式還在穴居和巢居的遠古時期，由於當時的社會環境和人們日常生活得不到保障，因此沒

有現代意義上的傢具陳設物。為了避免潮濕與寒冷，人們只能用茅草、樹葉、樹皮或獸皮之類鋪在地上，這就是最古老的傢具——席，這就是床榻之始。

現在我們說的成語「席地而坐」，就是由此而來，當時室內的床即席，地面鋪席。

古人席地而坐，沒有椅子凳子。

與其說席是床榻之始，倒不如說是傢具之始，由於當時條件的限制，

古老的樹墩化石。沈泓藏。

人們的生活起居還只能在席上進行，那個時期的席可以說是蘊涵了現代傢具的基本功能要求，但在形式上還沒有發展完善，而是停留在最原始的狀態。

最早的傢具是樹墩和石頭，我們的祖先以此作凳子。那時的傢具較矮，這是原始傢具的雛形。

商周傢具以床榻為主

中國古代的傢具從商周開始得到廣泛應用。現在我們已經不能看到當時的實物，然而，從流傳下來的當時青銅器和甲骨文上，可以看到後來几案、桌櫃和床的母體形象。再後來出現屏、几、案等傢具，床既是臥具也是坐具，在此基礎上又衍生出榻等。

在沒有椅子的時期，床和榻是臥具也是坐具。床的出現，在中國至少有了3000年的歷史。

據《詩經‧小雅‧斯干》載：「乃生男子，載寢之床」；《詩經‧豳風‧七月》載：「十月蟋蟀入我床下」；《周禮‧天官‧玉府》記之：「掌王之燕衣服，衽席，床第，凡褻器」等，還有許多史書都有關於「床」的描述，而且其材料多為木、竹和藤等。

夏、商、周是中國奴隸制社會逐步形成和成熟時期，也是中國傳統文化的孕育期。從文獻記載和考古發掘來看，商代開始有文字記載的歷史，已發現的當時史料的甲骨卜辭已有十餘萬片。這些甲骨卜辭記載了祖先們征伐、祭祀等各種活動的情況，也有關於傢具方面的記載。

清式花梨木床頭櫃。沈泓藏。

明清架子床戲劇人物木雕。沈泓藏。

明清架子床花卉紋木雕。沈泓藏。

例如，「宿」好似人坐臥在室內，「夢」尤如人臥於床榻上，「疾」像病人因疼痛而汗滴如雨躺臥在床上。

《易經》載有：「巽在床下，喪其資斧，貞凶」。

從卦中可以推斷，商期已出現了床，而且高度不低，下可容人。

《春秋·左傳》《周禮》《爾雅》等書都有關於床榻的記載。漢、魏、南北朝以來史書上也有很多「坐床上」「踞床上」的描寫。

夏、商、周時期，形成了天地崇拜的宗教意識，其傢具也成為人與神溝通或顯示皇權顯赫的工具，帶有濃厚神秘的宗教色彩。傢具的使用功能主要為祭器，在造型上運用對稱、規整的格式和安定、莊重的直線，來體現威嚴、神秘和莊重之感，且等級制度非常的森嚴。

春秋戰國有了彩繪傢具

春秋戰國時期是中國古代傢具的重要轉折時期。這時已經有了彩繪的漆器傢具，並有出土實物。

春秋戰國時期是中國傳統文化發展的雛形期，奴隸制的社會制度出現動搖的趨勢，貴族壟斷學術文化的局面被打破，出現了諸子蜂起、百家爭鳴的學術氣氛。人們共同關注現實和社會的人生問題，各種學說在相互吸收、滲透中發展。隨著傳統典制的消亡，宗教觀念也迅速退色，從而結束了特定的文化使命。

這個時期的傢具所表現的理性和民間意趣日見蔓延，藝術風格一改先前的神秘和沉重，出現了精雕細琢、鏤金錯彩和奢侈豪華的氣象。裝飾特點集繪畫、雕刻於一身，採用自然景觀、植物圖案和想像吉獸為表現主題，用象徵和聯想來表達理性與浪漫的覺醒，折射出崇尚自然之美和浪漫主義的情調。

春秋戰國時期大部分的生活用具為漆器所代替，漆工藝得到較大的發展。從大量的出土實物中得知，春秋戰國出現的漆木床、彩繪床等為後來的漢代成為漆傢具高峰期奠定了基礎。《戰國策》中說，戰國四公子之一的孟嘗君出遊到楚國時，曾向楚王獻「象牙床」。有關床的實物記載，當以1957年在河南信陽長台關一處出土的戰國漆繪圍欄大木床為代表，這是目前所見最早並保存完好的實物。

大木床由床身、床欄和床足三部分組成，周圍有欄杆，欄杆為方格形，兩邊欄杆留有上下床的地方，長2.18公尺，寬1.39公尺，足高0.19公尺。這張床又大又矮，適合當時人們席地而坐的習慣。床框由兩條豎木、一條橫木構成，在此床框上面鋪著竹條編的床屜。床身通體髹漆彩繪花紋，工藝精湛，裝飾華麗。

由此可以看出，當時的床已很普遍，而且製作水準已相當高。這時的漆器除髹漆彩繪之外，還有雕刻、鑲嵌等工藝手法。這不僅對器物起保護作用，更因漆飾和造型體現的藝術風格使人百看不厭，開創了傢具工藝品的新歷史。

隨著人們審美意識的增強，傢具不僅具有使用功能，又兼有欣賞價值和觀賞功能。

秦漢時床榻几案普及

漢代時，胡床進入中原地帶。漢代、三國時期，傢具種類大大豐富，有了成型的床榻、几案、箱櫃，甚至有了屏風、衣架等。

從商、周，到秦、漢、魏各時期，沒有太多變化，有凳、桌出現，但不是主流。

秦漢時期，中國封建社會處於一個大統一的時期，文化、經濟繁榮，尤其是絲綢之路的開通，溝通了中國與西亞、歐洲和非洲各國的文化和經濟交流。當時人們的起居方式仍然是席地而坐，室內的傢具陳設基本延續了春秋戰國時期的席、床、榻、几、案的組合格局，漆木傢具完全取代了青銅器而佔據主導地位。

從秦漢時期的壁畫、畫像磚、畫像石、漆畫、帛畫、雕塑和板刻中可以推

明清彩繪傢具局部。沈泓藏。

明清彩繪木雕傢具局部。沈泓藏。

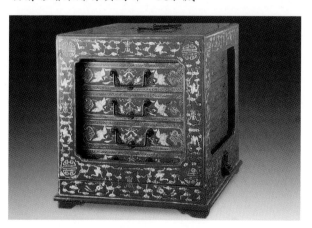

清漆器文房箱。估價18萬～30萬元。

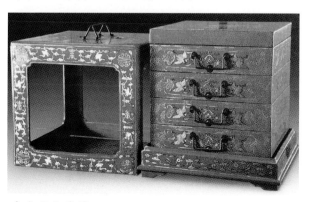

清漆器文房箱。

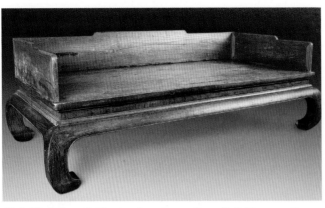

櫸木羅漢床。估價9000元～19000元，成交價10120元。

漢漆器碗。估價1.2萬～3萬元。

斷，床榻是當時使用最多的傢具之一，主要供人坐、臥、寢，逐步形成了以床榻為中心的起居形式。

到了漢代，床的使用範圍更加廣泛，日常生活中的各種活動如宴飲、待客、遊戲、讀書和睡眠，乃至朝會、辦公都在床上進行。

河北望都漢墓壁畫中的「主記史」和「主薄」各坐一榻，兩榻形制、尺寸基本接近，腿間有弧形券口牙板曲線，榻面鋪有席墊。另外，在江蘇徐州洪樓村和茅村的漢墓畫像石上，有一人獨坐於榻上，而徐州十里鋪東漢墓畫像石中，也有一人端坐榻上的刻畫。

河南鄲城出土的漢榻為長方形、四腿，長0.875公尺、寬0.72公尺、高0.19公尺，腿足截斷面是矩尺形，腿間也有弧形曲線，榻面上刻有隸書：「漢故博士常山大（太）傅王君坐榻。」

床榻興起盛行，對其進行裝飾也悄然升溫。漢代劉熙《釋名》載：「帳，張也，張旋於床上。」可見，秦漢床上始施以床帳，冬設幔帳避寒，夏施蚊帳避蠅。

漢朝人許慎在《說文解文》中稱床為「安身之几坐也」，明確說是坐具。還有一種稱為「匡床」，又叫「獨坐座」，顯而易見是單人的坐具。《釋名・床篇》云：「人所坐臥曰床。」

當時的床包括兩個含義，既是坐具，又是臥具。西漢後期，又出現了「榻」這個名稱，是專指坐具的。

河北望都漢墓壁畫、山東嘉祥武梁祠畫像石和陝西綏德漢墓石刻中，皆有坐榻的圖像。《釋名》說：「長狹而卑者曰榻，言其體榻然近地也。

床與榻在功能和形式上有所不同，床略高於榻，寬於榻，可坐可臥；榻則低於床，窄於床，有獨坐和兩人坐等，秦漢時期僅供坐用，後演化變成可坐可躺。

此時還出現了有「馬紮」「馬杌」之稱的早期凳類。馬紮即漢時無靠背胡床，後稱交杌。杌與凳是同義詞，馬紮亦稱馬凳。

古時官員或女眷們出行，須由侍從攜帶交椅和交杌。交椅用於臨時休息，交杌用作上馬或下馬時的蹬具，宋、元、明以來的名畫多有描繪，因而形成專供上下馬時使用的凳子，名曰「馬凳」或「馬杌」。

魏晉傢具低矮

南北朝時期，高型坐具陸續出現，垂足而坐開始流行。南北朝以後，高型傢具漸多，出現了扶手椅、方凳櫥及有床頂的高床。

椅本是木名，不是器物的名稱。詩經有「其桐其椅」，「椅」即「梓」，是楸木的別名。

人們的生活方式決定傢具發展方向。魏晉時代人們習慣席地而坐，因此傢具多為低矮型。到唐朝人們的生活方式發生變革，人們開始坐高，雙足懸起，中國垂足傢具才逐漸興起。

魏晉南北朝是中國封建社會歷史上大動盪、大分裂持續最久的時期。這時出身世家的文人階層開始厭倦動盪不安的生活方式，但又苦於無法改變這種生活方式，於是談玄之風盛行。佛教以其基本教義迎合了當時的社會心理，並迅速的傳播開來，對社會生活的各個方面產生了廣泛的影響。出現了新的起居習慣，使席地而坐不再是唯一的起居方式，為隋唐五代垂足起居方式與席地坐起居方式的等肩並存奠定了基礎。

魏晉延續了秦漢時期以床榻為起居中心的方式，屏風與床相結合而形成帶屏床，也是這

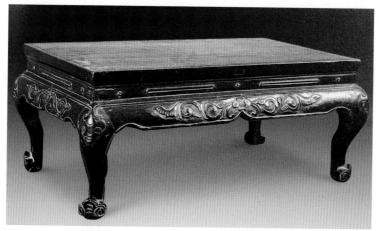

紅漆炕几。估價4500元～9500元。

帶屏風的床榻。

時的新形式。床榻的新形式不斷出現，其中三扇屏風榻和四扇屏風榻極受貴族人家的寵愛。

此時期床榻的高度顯然增加，床體較大，在《女史箴圖》《校書圖》中可以得到印證。東晉畫家顧愷之在《女史箴圖》中所畫的床，其高度已與今日相差無幾，床的下部以門做裝飾，人們既可伽趺於床上，又可垂足坐於床沿。

在顧愷之的另一《洛神賦圖卷》中，床上還出現了依靠用的長几、隱囊和半圓型憑几。榻在這個時期有了新的發展，在北齊《校書圖》中，出現了一座門式巨榻，榻上坐4人，還放有筆、硯和投壺，使人會文之餘，還可遊戲娛樂。

高型床榻吸取了傳統建築中大木樑架的造型和結構特點。

古典架子床的造型雍容華貴又不失清新活潑。

唐朝傢具厚重渾圓

隋唐五代時期，高低傢具並用。憩居形式到了唐代仍然是兩種形式並行，高的桌、椅、凳等已被人所使用，但席地而坐仍然是很多人的日常習慣。唐朝高型傢具開始流行，多種類型的傢具更趨合理實用。

可以說，唐朝是中國傢具重要的轉折時代，它一改六朝前的面貌，形成了流暢柔美、雍容華貴的盛唐風格，傢具的種類增多，向成套化發展。

唐以前的傢具並非越古老越具有投資價值，主要是要品相、木質和工藝好，這樣的古典傢具，才更有投資價值。

但困難的是，唐以前的傢具幾乎找不到了，因此就是有錢投資都見不到貨。如果一旦發現符合品相、木質、工藝三要素的更古老的傢具，可以不惜代價投資，僅僅是其文物價值，就有很高的增值潛力。

唐朝經五代十國至宋代，垂足傢具才定型，垂足傢具完全取代席地傢具，製作工藝也基本成熟。

隋唐時期，結束了前朝300

多年的割據局面，把中
國帶入了一個封建社會
的鼎盛時期。唐朝的社
會經濟發展很快，在文
化藝術上豐富多彩。由
於大興宮室和貴族府
第，傢具產業也得到了
空前的發展。

紅木登具（腳踏）估價6000元～8000元，成交價6600元。

　　從出土的實物來看，墓葬壁畫和傳世繪畫都顯示出唐代傢具的造型裝飾風格，其箱形床榻表現出寬大、厚重、豐滿華麗的特點，這與博大旺盛的大唐國風一脈相承。人們的起居習慣呈現席地跪坐、伸足平坐、側身斜坐、盤足而坐和垂足而坐同時並存的情景，高型傢具逐漸推廣。

　　唐代床的造型雍容華貴，又不失清新活潑，具有鮮明特色。在結構上，壺門結構開始盛行，遒勁古樸，曲直相濟，不僅增加了裝飾美，還特別強調了傢具的剛度和防潮性能，因此壺門結構成為唐代傢具的重要特徵。

　　盛行於唐、五代的高型床榻，吸取了傳統建築中大木樑架的造型和結構，樑架柱多用圓材，直落柱礎。下舒上斂，向內傾仄。柱頂安榻頭，以橫材額枋、雀替等連接，成為無束腰傢具。

　　另一種是吸取建築中的壺門形式和須彌座等外來形式，如唐敦煌壁畫的壺門床、壺門榻，雲崗北魏浮雕塔基和晚於唐的王建墓棺床都是須彌座，皆束腰。而且須彌座束腰部分與壺門床榻四側旁板一樣，平列壺門。唐後床榻裝飾趨簡，壺門也由每側面平列二、四個壺門簡化為一個壺門。

　　坐具都是唐代才漸漸發展成熟的。如凳子，《釋名》載「榻登施於大床前小榻上，登以上床也」。

　　可見當時沒有「凳」字，只有「登」。在古代主要是上床的登具，相當於後來的腳踏，但也可作坐具。

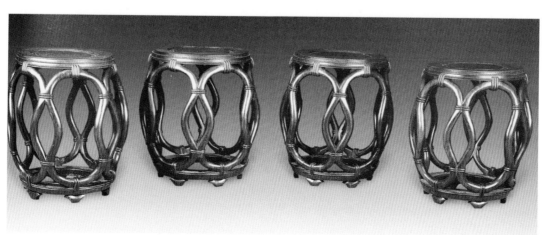

紅木竹節紋鼓凳。估價3.8萬～5.8萬元。

椅子是由床分化出來的,從《釋名》所謂小者一人獨坐的小床逐漸形成更小、更輕便的椅子。

凳、杌、墩,都是沒有靠背的坐具,按現在習慣,可以統稱作凳子,凳原來設在床前,需隨床形,所以應是長方形,和現在的板凳相似。

「杌」字《玉篇》的解釋是「木無枝也」,《集韻》的解釋是「木短出貌」,可以推測杌原是一段短而無枝的光木頭,隨便當做一個非正式的坐具,後來逐漸予以加工,成為杌子。

現在在我們語言中,還有把方凳或圓奫叫做杌凳的習慣,而長條形的板凳則無杌凳之稱,杌和凳的原來區別就在這裏。椅子是最莊重的坐具,其次是杌、墩。至於凳的名詞出現較後於杌和墩,大約在明代才普遍應用,並成為無靠背坐具的總稱。

可以說,唐朝是中國傢具重要的轉折時代,它一改六朝前的面貌,形成了流暢柔美、雍容華貴的盛唐風格,傢具的種類增多,向成套化發展。

唐、五代在中國傢具形式變革發展的歷史中處於一個特色的過渡階段,是高型傢具和矮型傢具並存的歷史時期,而後「垂足而坐」為人們起居的主要形式和習慣。

五代傢具輕簡秀直

到五代時,傢具風格方面又一改唐風,另立新意,變唐傢具之厚重為輕簡,渾圓為秀直。此時傢具崇尚簡潔,樸實大方,以樸素的內在美取代了唐式傢具可以追求繁褥修飾的傾向,為宋式傢具的形成樹立了典範。

五代畫家顧閎中《韓熙載夜宴圖》中,除了床和椅之外尚有「繡墩」,它的形成,估計也和椅子差不多處在同一時期。

五代傢具品種中的椅子和繡墩應用較為流行,這從顧閎中的《韓熙載夜宴圖》可以看出。

五代時椅子的製作逐漸發展起來,除了攜帶輕便的交椅外,又有室內外應用的椅子。

還有一種歷史很久的燈掛式椅,也是在《韓熙載夜宴圖》中出現的。後來宋墓壁畫、明

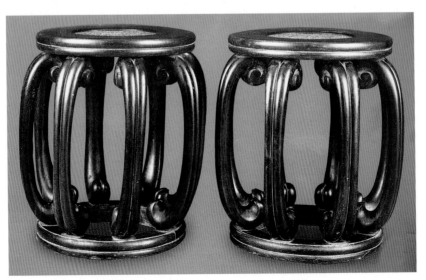

紫檀繡墩(也叫鼓凳或花鼓凳)。估價160萬～300萬元。

紅木鑲黃楊木象牙文檔椅4把。估價25.8萬～35.8萬元。

清戲曲小說插圖中，都有這種椅子。古典劇中使用的桌子，現在俗名「油桌」，是八仙桌以前最通用的桌子，和燈掛式椅是一套傢具，所以戲臺上用的也是燈掛式椅。

這種椅子背柱二根，中間為背板，上承兩端挑出的橋形橫樑，沒有扶手，通體光素無雕飾，有的在背心雕一組簡單圖案。一般是楸木或棗木本色，也有朱漆和朱漆描金及硬木本色的。有些椅子雖然尺寸不大而式樣誇張，在室內必須佔據很大的面積，燈掛椅則不然，和一般几案都很容易配合，沒有几案也不覺單調。故宮藏有一堂清初燈掛式椅，為湘妃竹制，黑光漆座面和背板，在背板上有描油花卉，是很特殊的。

在《韓熙載夜宴圖》《勘書圖》和《重屏會棋圖》等畫中，傢具的造型裝飾與唐傢具明顯不同，產生了新的品種——圈椅、欄杆床，顯著地表現出傢具體態的秀麗和裝飾的簡化，因而五代的傢具是宋代傢具簡練、質樸新風的前奏。

五代十國的傢具不太追求花飾，趨於樸實無華，從《韓熙載夜宴圖》中可略見一斑。韓熙載當時為中書舍人，奢華淫樂為最，府中傢具應是上層社會的典型代表，但觀畫中床等傢具式樣大都簡潔素雅不作過多雕飾。只有在描寫宮廷生活的《宮樂圖》中的傢具才有花飾，保留了唐代遺風。

宋代傢具纖秀精細

宋代是中國傢具史上的重要發展時期。

從10世紀中晚期開始，宋王朝經濟高速發展、城市繁榮富有。宋時高座傢具已相當普遍，高案、高桌、高几也相應出現，垂足而坐已成為固定的姿勢，宋代垂足坐的傢具已經成為人們起居作息用傢具的主要形式，中國傳統傢具的造型、結構在宋代基本定型。

中國歷史上的起居生活變革由坐姿而定。

宋城鎮生活的繁榮使高檔宅院、園林大量興建，打造傢具以佈置房間成為必然，這給傢具業的蓬勃發展提供了良好的社會環境。

宋代是中國傳統文人畫水準達到峰顛時期，因此宋式傢具以藝術水準高超而流傳下來，其主要特徵是造型淳樸纖秀、結構合理精細。它開始重視外形尺寸結構和人體的關係，工藝

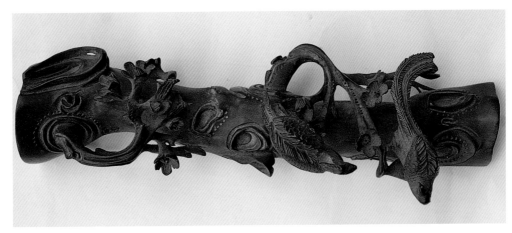

黃楊木雙雀木雕。沈泓藏。

嚴謹，造型優美，使用方便。

宋代傢具一反唐代渾圓與厚重，變圓形體為矩形體，繼承和發展了五代的簡潔秀氣，樣式變化不大，大多無圍子，所以又有「四面床」的稱呼。五代時期的傢具受到樑木構架的影響，漸漸脫離了唐代的壺門結構，到了宋代框架結構已基本成熟，這也成為宋代傢具清秀的造型的一個基礎，為明式傢具高峰期的到來拉開了序幕。

床榻喪失了作為坐具的功能，只用於臥息睡眠。

宋代還出現了中國最早的組合傢具，稱為燕几。可見，沒有宋代的積累，就沒有明式傢具的出現。

宋代是中國傢具史上空前發展的時期，也是傢具空前普及的時期。宋代傢具品種有床、榻、桌、案、凳、箱、櫃、衣架、巾架、盆架、屏風、鏡臺、憑几等。還出現了專用傢具，如彈琴用的琴桌，對弈用的棋桌，進食用的宴桌等。

宋代的傢具形式多種多樣。僅桌子一項已有正方、長方、長條、圓、半圓形，還有較矮的炕桌、炕案。凳子有方、長方、長條等形式。椅子有靠背椅、扶手椅、圈椅、交椅等。

到了宋代，椅子這個名詞，已很普遍。

《宋史》《東京夢華錄》《東巡記》等史料中，椅子名稱很多。有金交椅、銀交椅、檀香椅子、竹椅子、黃羅珠蹙椅子、朱髹金飾的椅子等，說明椅子製作有相當大的發展，但當時僅限於上層社會中，範圍還不很普遍。

據宋陸游《老學庵筆記》：「徐敦立言，往時士大夫家婦女坐椅子杌子則人皆譏笑其無法度。梳洗床、火爐床，家家有之，今猶有高鏡臺，蓋施床則與人面適平也。」

可見，南宋前期，椅子、杌子在士大夫家中還可能只限於廳堂裏會客等類用途。至於婦女，還是習慣坐床。梳洗床、火爐床大概相當於專用的椅子，形體較大，位置比較固定。

此時富貴人家的馬杌較為盛行。馬杌也是凳子一類，形體不大，高度與平常坐凳相仿，平時也可坐。有關馬杌的使用情況，在宋代《春遊歸晚圖》和明人所繪的《楊妃上馬圖》中都有生動的描繪。

此外，在四川華陽縣境內發現的元、明兩代墓葬中出土的陶俑，山東鄒縣明代墓葬出土的儀仗俑中，都有肩扛馬杌，跟在馬後的人俑。這些資料使我們進一步瞭解到馬杌在當時的

使用情況。

宋代還發明了燕几，曾轟動一時。當時的仕宦大家為裝飾屋宇，競相仿造。燕几由7件組成，有一定的比例規格。它的特點是可以隨意組合，可聚可散，可長可短，縱橫離合，變化多端。符合了上層社會使用的要求。

宋代傢具在製作上也有不少變化。開始使用束腰、馬蹄、螞蚱腿、雲興足、蓮花托等各種裝飾形式；同時使用了牙板、羅鍋棖、矮佬、霸王棖、托泥、茶鐘腳、收分等各式結構部件，但和明式傢具相比還較差些。

紅黃花梨馬鞍。估價4000～7000元。

宋代，中國已基本完成起居方式的轉變，供垂足坐的高型傢具占絕對主導地位。在宋代著名畫家張擇端的《清明上河圖》中所描繪的市肆小店中，無不陳放各式傢具。其中以方桌、條凳最為普遍，而仕宦大家或有名望的人才有資格置備交椅。

在宮廷裏，統治階級不惜工本製作了一批高級傢具。如宋代帝后像中的各式椅子，從形像看，用料都較粗壯，裝飾也很華麗，但仍不能算是完美的傢具。當然，也不能一概而論，河北巨鹿出土的宋代桌子和椅子，就是較為完美的代表作品，體現出宋代傢具藝術的發展水準。

如果說唐代傢具的華麗只能是統治階級的「陽春白雪」，那麼到了宋代，傢具才真正成為走入尋常百姓家中的物品。這時的傢具體現出了更人文、更工藝、更科學的構創思想。

如山西汾陽金墓彩繪壁畫中的臥床，不僅單處一室，且在其兩側各置一扇固定的隔扇門。隔扇與門板面心皆雕飾如意、菱花

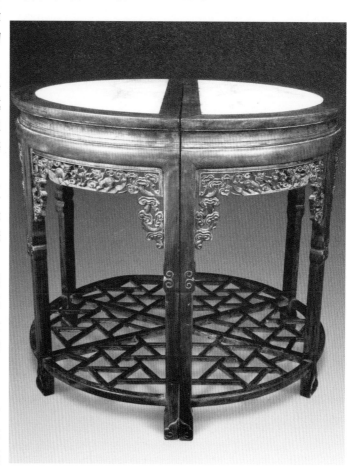

紅木雙拼桌。估價1.8萬～2.8萬元。

等紋樣，床上設有床帳，床後靠牆處設有床圍，床座外側為封閉式擋板，體現出傢具組合裝置的人文與科學及裝飾工藝的精巧與完美。

宋代榻的形式也較豐富多樣。《搗衣圖》中的壺門榻，《聽阮圖》中的托泥榻，《高僧觀棋圖》中的榻的形式，顯示了宋代床榻生產的較高水準。

在《槐蔭消夏圖》中生動地描繪了一位老者，躺臥在槐蔭下的榻上乘涼消暑的情景，圖中可見壺門帶托泥式，榻面四角為45度格角榫連接，造型製作十分精美。

宋代通常在榻上髹漆，但裝飾與髹漆規定嚴格，士庶僧道無得以朱漆飾床榻。

所以，專家對宋代傢具的評價是：「沒有宋代傢具事業的繁榮和發展，就不會出現完美、精湛的明式傢具。」換言之，對於明式傢具來說，則是在宋代傢具發展的基礎上揚長避短、去粗取精，從而使傢具事業進入了科學化的階段。

宋代以及稍後的遼、金時期，中國傢具的發展出現了一個小小的高潮，高檔傢具系統建立並完善起來，在總體風格上呈現挺拔、秀麗的特點。這一時期的床榻在式樣上更加美觀，裝飾上承襲五代風格，趨於樸素、雅致，不作大面積的雕鏤裝飾，只取局部點綴以求畫龍點睛的效果。

唐代傢具和宋代傢具，為明清傢具的發展奠定了基礎。

明代，中國古典傢具進入一個輝煌的時代，在世界傢具史上具有不可替代的獨特地位。然而，由於傢具用材主要木製，不像青銅器和瓷器、石器文物那樣能夠流傳久遠，明代以前的傢具存世量十分少見，不是我們收藏的重點。

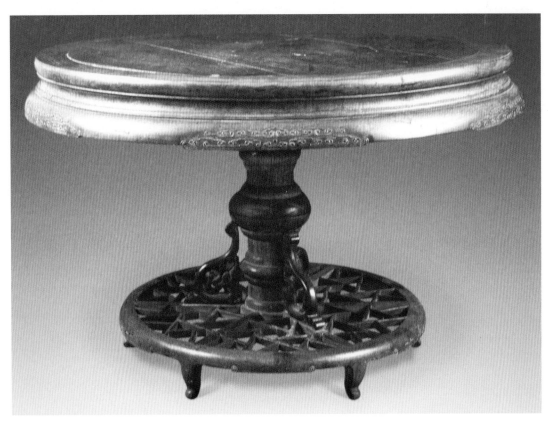

柞榛木百靈大圓桌。估價8.5萬～10.5萬元。

第五章
明式傢具收藏

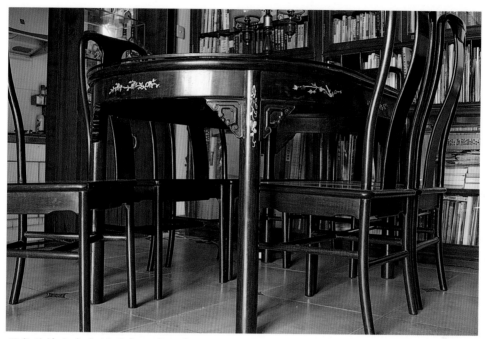

明式酸枝木無束腰圍桌。沈泓藏。

明代時，傢具品種式樣豐富多彩，成套傢具的概念已經形成，出現了以建築空間功能劃分的廳堂、臥室、書房等配套傢具。

收藏明式傢具，首先要瞭解明式傢具的主要品種。中國的傢具很多品種就是在明代成熟和定型的。可以說，瞭解了明代傢具品種，就基本瞭解了中國主要的傢具品種。

明式傢具主要有凳椅類、几案類、桌子類、櫥櫃類、床塌類、台架類等，此外還有作為屏障之用的圍屏、插屏、落地屏風等。

明式傢具的桌

明式傢具的桌子有兩種形式，一種有束腰，一種無束腰。

有束腰桌子是在桌面下裝一道縮進面沿的線條，猶如給傢具繫上一條腰帶，故名「束腰」。束腰下的牙板仍與面沿垂直。

束腰有兩種作法，一種低束腰，一種高束腰。

低束腰的牙板下一般還要安羅鍋棖和矮佬，或者霸王棖。如果不用羅鍋棖和霸王棖，則必須在足下裝托泥，起額外加固作用。

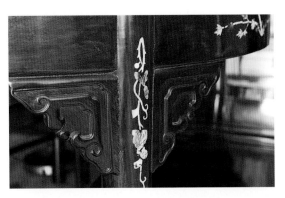

無束腰桌四腿之間有牙板或橫根連接，用以固定四足和支撐桌面。

紅木圓包圓方桌。估價6.8元～8.8萬元。

黃花梨面八仙桌。估價2.2萬～3.2萬元。

高束腰傢具面下裝矮佬分為數格，四角即是外露的四腿上載，與矮佬融為一體。矮佬兩側分別起槽，牙板的上側裝托腮，中間鑲安縧環板。縧環板的板心浮雕各種圖案或鏤空花紋。

高束腰的作用不但美化了傢具，更重要的是拉大了牙板與面沿的距離，有效地固定了四腿。因而牙板下不必再有過多的輔助部件。

有束腰傢具不管低束腰還是高束腰，在桌子的四足都削出內翻或外翻馬蹄，有的還在腿的中間部份雕出雲紋翅。這已成為有束腰傢具的一個特徵。

無束腰桌子，即四腿直接支撐桌面，四腿之間有牙板或橫根連接，用以固定四足和支撐桌面。無束腰桌子不論圓腿也好，方腿也好，足端一般不作任何裝飾。只有個別的為減少四足磨損而在足端裝上銅套的。其主要目的在於保護四足，同時也起到相應的裝飾效果。

明代桌大致有如下種類：

方 桌

凡四邊長度相等的桌子都稱為方桌。常見的有八仙桌，因每邊可並坐二人，合坐八人，故稱八仙桌。有帶束腰和不帶束腰兩種形式。

方桌中還有一種一腿三牙式的，造型獨特，其桌腿足的側腳收分明顯，足端亦不作任何裝飾。桌面邊框用材較寬，使腿子得以向裏收縮。面下桌牙除隨邊兩條外，另在桌角下沿裝一小板牙，與其他兩條長牙形成135度角。這三個方向的桌牙都同時裝在一條桌腿上，共同支撐著桌面。故稱一腿三牙。這種方桌不僅結構堅實，造型也很美觀。

方桌中還有專用的棋牌桌，多為兩層面，個別還有三層者。套面之下，正中做一方形槽斗，四周裝抽屜，裏面存放各種棋具、紙牌等。方槽上有活動蓋，兩面各畫圍棋、象棋兩種棋盤。棋桌相對的兩邊靠左側桌邊，各作

出一個直徑10公分，深10公分的圓洞，是放圍棋子用的，上有小蓋，弈棋時可以蓋好上層套面，或打牌，或作別的遊戲。平時也可用作書桌。名為棋桌，是指它是專為弈棋而製作的，具備弈棋的器具與功能。實際上它是一種集棋牌等活動於一身的多用途傢具。

長 桌

長桌也叫長方桌，它的長度一般不超過寬度的兩倍。

條 桌

長度超過寬度兩倍以上的一般都稱為條桌。分為有束腰和無束腰兩種。

圓 桌

圓桌在明代並不多見，現在所能見到者多為清代作品，也分有束腰和無束腰兩種。有束腰的，有五足、六足、八足者不等。足間或裝橫根或裝托泥。無束腰圓桌，一般不用腿，而在面下裝一圓軸，插在一個台座上，桌面可以往來轉動，開闊了面下的使用空間，增加了使用功能。

半圓桌

半圓桌，一個圓面分開做，使用時可分可合。靠直徑兩端腿做成半腿，把兩個半圓桌合在一起，兩桌的腿靠嚴，實際是一條整腿的規格。在圓桌、半圓桌的基礎上，又衍化出六、八角者。使用及做法大體相同，屬於同一類別。在清代皇宮及王府園林中，是極常見的傢具品種。

供 桌

供桌是在大堂和寺廟用來供奉神靈的桌子，如北京法源寺藏的明朝束腰霸王根供桌，這種供桌有繁多的雕工圖案。

琴 桌

在明清兩代專用桌案中除棋桌外，還有琴桌。琴桌的形制也大體沿用古制，尤其講究以石為面，如瑪瑙石、南陽石、永石等，也有採用厚木板做面的。還有以郭公磚代替桌面的，因郭公磚都是空心的，且兩端透孔，使用時，琴音在空心磚內引起共鳴，使音色效果更佳。

還有的在桌面下做出能與琴音產生共鳴的音箱。其做法是以薄板為面，下裝桌裏，桌裏的木板要與桌面板隔出3～4公分的空隙，桌裏鏤出錢紋兩個，作為音箱的透孔。桌身通體髹飾紅漆，以理溝描金手法填餃龍紋圖案。這恐怕是目前所見最華麗而又實用的琴桌實物了。

炕 桌

炕桌是在床榻上使用的一種矮型傢具。它的結構特點多模仿大形桌案，而造型卻較大型桌案富於變化。如鼓腿膨牙桌、三彎腿炕桌等。

鼓腿膨牙桌的製作方法，是桌腿自拱肩處凸出後向下延伸然後又向內收，盡端削出馬蹄。牙板因隨腿的張出也向外凸出，因而又寫作「弧腿蓬牙」。三

黃花梨束腰琴桌。估價5萬～7萬元。

彎腿炕桌的上部與鼓腿膨牙桌上部完全相同，唯有腿足自拱肩處向外張出後又向裏彎曲，快到盡頭時，又向外來個急轉彎，形成外翻馬蹄。

這類炕桌多用托泥。除框式托泥外，還有圓珠式托泥。

明式傢具的案

案的造型有別於桌子，突出表現為案腿足不在四角，而在案的兩側向裏收進一些的位置上。兩側的腿間大都鑲有雕刻各種圖案的板心或各式圈口。

案足有兩種作法，一種是案足不直接接地，而是落在托泥上。它又不像桌子托泥那樣用四框攢成，而是兩腿共用一個長條形的木方子。每張案子須用兩個托泥。另一種是不用托泥的，腿足直接接地，在兩腿下端橫根以下分別向外撇出。

這兩種案上部的製作方法基本相同，案腿上端橫向開出夾頭榫，前後兩面各用一個長牙板把兩側案腿貫通在一起，使腿和牙板共同支撐案面。兩側的腿還有意向外出，以增加穩定性。

還有一種與案稍有不同的傢具，其兩側腿足下不帶托泥，也無圈口和雕花板心，而是在腿間稍上一些的位置上平裝兩條橫根。有的在左右兩腿間的長牙板下再加一條長根。這類傢具，如果面上兩端裝有翹頭，那麼無論大小，一般都稱為案。如果不帶翹頭，那就另當別論了。這類傢具，人們一般把較大的稱為案，較小的稱為桌子。

王世襄先生在《明式傢具研究》一書中，把腿足的板面四角的稱為「桌形結體」，把腿足不在四角而在縮進一些位置的稱為「案形結體」。根據這個標準衡量，這種傢具具備案的特點較多，尤其是腿足的位置和夾頭榫結構，因此，嚴格說來，還應叫案。

桌形結體一般不包括案，而案形結體不僅包括案，也包括這種類型的桌子。人們把大者稱案，把小者稱桌，即案形結體的桌子。說明這類小案桌與同等大小的桌子在使用功能上沒有什麼區別。也說明案和桌自產生、發展到現在，始終保持著極其密切的聯繫。

明式傢具的案主要如下品種。

條案

條案都無束腰，分平頭和翹頭兩種，平頭案有寬有窄，長度不超過寬度兩倍的，人們常把它稱為「油桌」，一般形體不大，實際上是一種案形結體的桌子。

明紫檀小翹頭案。估價6.8萬～10.8萬元，成交價7.48萬元。

較大的平頭案有超過兩公尺的，一般用於寫字或作畫，稱為畫案。

條案，則專指長度超過寬度兩倍以上的案子。個別平頭案的長度也有超過寬度兩倍以上者，也屬於條案範疇。

翹頭案的長度一般都超過寬度兩倍以上，有的超過四五倍以上，所以翹頭案都稱條案。明代翹頭案多用鐵力木和花梨木製成。兩端的翹頭常案面、抹頭一木聯作。在故宮博物院收藏的傢具藏品中，這方面的實例很多。

清代明式黃花梨霸王棖條案。估價22萬～42萬元，成交價27.5萬元。

畫案

民間畫案較為樸素，然而，比起日常用的桌子，畫案更多一些雕飾。如浙江省博物館藏的明朝四面平浮雕畫案，整個造型較為簡單，然而，周圍一圈和四足都有雅致的浮雕。而北京故宮博物院收藏的明朝束腰几形畫案，造型則較為繁瑣，四周雕刻有細密的花紋，應該是皇宮和王室的畫案了。

炕案

炕案的做法與大型條案相同，通常使用則與炕几的作用完全一致。在皇宮和王府廳堂常在臨窗設坐炕，長度一般與建築的開間相等，正中設炕桌，兩側放坐褥或隱枕，左右靠牆各擺一炕几或炕案，陳設爐、瓶、盆景等擺設。

炕桌與炕案功能類似，形狀相似，不同的是，炕桌是一種近似方形的長方桌，它的長寬之比差距不大。

炕案除結構和造型有別於桌外，長寬之比的差距也較大。

明式傢具的几

翹頭几

明代大戶人家流行大翹頭几，有些是楠木所做，造型簡潔牢固，裝飾繁簡相宜，純樸俊朗，美觀實用。

炕几

炕几也叫靠几，長和寬的比例也較大，有別於炕桌。

明代時，炕几的使用很普遍，而且非常講究。明代《遵生八箋》中介紹說：「靠几，以水磨為之，高六寸，長二尺，闊一尺有多，置榻上，側坐靠襯，或置薰爐、香盒、書卷最便。」

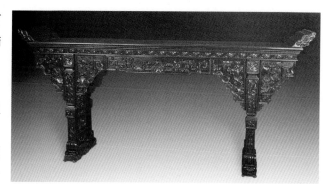

紅木雕大翹頭几。估價14.5萬～19.5萬元。

炕几和炕案只是形制不同，長短大小則相差無幾，多呈長條形，主要用於坐時靠倚，有

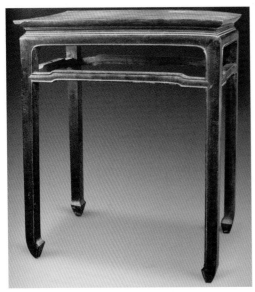

紅木獨板香几。估價 6.5 萬～8.5 萬元。
成交價 7.15 萬元。

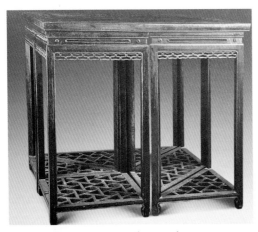

雞翅木蝶几。估價8.9萬～15萬元。

時也有用於放置器物。

概括起來說，炕桌、炕案和炕几，都屬於同一範疇的傢具。它們在使用中既可依憑靠倚，又可用於放置器物或用於宴享。

香 几

香几是用來焚香置爐的傢具，但並不絕對，有時也可他用。

香几大多成組或成對使用。古書中對各種香几的描繪均很詳細：「書室中香几之制，高可二尺八寸，几面或大理石、岐陽、瑪瑙等石，或以豆柏楠鑲心，或四八角，或方，或梅花，或葵花或慈菰，或圓為式；或漆、或水磨諸木成造者，用以閣蒲石，或單玩美石，或置香櫞盤，或置花尊以插多花，或單置一爐梵香，此高几也。」

香几的形制以束腰居多，腿足較高，多為三彎式，自束腰下開始向外膨出，拱肩最大處較几面外沿還要大出許多。足下帶托泥。整體外觀呈花瓶式。高度約在90～100公分。

矮 几

矮几是一種擺放在書案或條案之上用以陳設文玩器物的小几。這種几，由於以陳設文玩雅器為目的，故要求越矮越好。常見案頭所置小几，以一板為面，長二尺，闊一尺二寸，高僅三寸餘，有的還嵌著金銀片子。几面兩端橫設小檔兩條，用金泥塗之。面下不宜用腿，而用四牙。

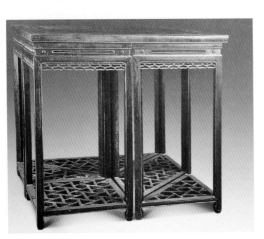

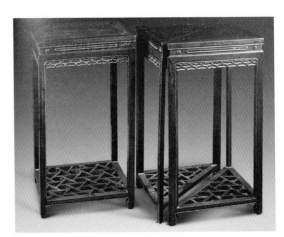

雞翅木蝶几。

茶　几

茶几一般以方形或長方形居多。高度相當於扶手椅的扶手。通常情況下都設在兩把椅子的中間，用以放置杯茶具，故名茶几。

蝶　几

蝶几又名「七巧桌」或「奇巧桌」，是依據七巧板的形狀創意而成的，由七件形態各不相同的几子組成。為了使用方便，把個別形態的做成雙件，這樣說不止七件，多者可達十三件。這些几子的面板，其比例尺寸都要互相諧調，有著極其嚴格的比例尺度。它不僅可拼方形、長方形，還能拼成犬牙形，這在園林建築的陳設中，可謂別具一格。

明式傢具坐椅

明代是傢具藝術發展的成熟時期，各類傢具的形制、種類多姿多彩。同類品種中，繁簡不同，裝飾花紋亦不同，藝術效果亦不相同。

明代坐椅類型有如下幾種：寶座、交椅、圈椅、官帽椅、靠背椅、玫瑰椅等。

寶　座

寶座是皇宮中特製的大椅，造型結構仿床榻作法。在皇宮和皇家園林、行宮裏陳設，為皇帝和後妃們所專用。另外，一些王公大臣也有用大椅的，但其花紋有所不同。這種大椅很少成對，大多單獨陳設，常放在廳堂中心或其他顯要位置。

圈　椅

圈椅的椅圈與交椅椅圈完全相同，交椅以其面下特點而命名，圈椅則以其面上特點而命名。嚴格說來，交椅應屬圈椅的一種，但由於圈椅的出現晚於一般交椅，故列於後。圈椅是由交椅演變而來。交椅的椅圈自搭腦部位伸向兩側，然後又向前順勢而下，盡端形成扶手。人在就座時，兩手、兩肘、兩臂一併得到支撐，很舒適，故頗受人喜愛，所以逐漸發展為專在室內使用的坐椅。

由於在室內陳設相對穩定，無須使用交叉腿，故而採用四足，以木板作面，和一般椅子的座面無大區別，只是椅的上部仍保留交椅的形式。在廳堂陳設及使用中大多成對，單獨使用的不多見。

圈椅俗名羅圈椅，圈背連著扶手，背板微向後仰，上半部保存著交椅的形式，下半部和普通椅

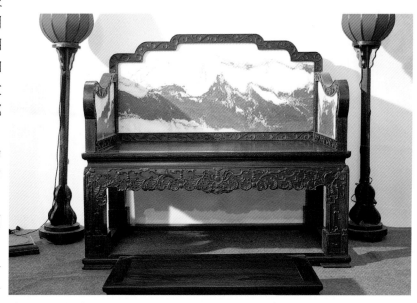

紫檀雲石寶座。

子一樣，座面用絲繩或藤皮編織，也有硬心的，一般以硬木本色居多，背板中心有一組簡單圖案，通體無雕飾。明清兩代的式樣無大差別，惟明代兩扶手端有在雲頭上雕花的，還有的背板上端突出圈外，向後微捲，是比較特殊的樣子。這種椅子宜於在廳堂中方桌兩邊成對陳設，或夾較大的方几分兩列陳設，或作八字形不靠牆陳設。圈椅造型樸素端莊，靠背和座面也很舒適，可作為製造新傢具的參考。

圈椅的椅圈多用弧形圓材攢接，搭腦處稍粗，自搭腦向兩端漸次收細。為與椅圈形成和諧的效應，這類椅子下部腿足和面上立柱採用光素圓材，只在正面牙板正中和背板正中點綴一組浮淺簡單的花紋。

明代晚期，又出現一種座面以下採用鼓腿膨牙帶托泥的圈椅。儘管造型富於變化，然而四根立柱並非與腿足一木聯作，而係另安，這樣勢必影響椅圈的牢固性。明代圈椅的椅式極受世人推重，論等級高於其他椅式。

玫瑰椅

實際上是南官帽椅的一種。宋代名畫中時有所見。明代這種椅子的使用逐漸增多。它的椅背通常低於其他各式椅子，和扶手的高度相差無幾。背靠窗臺平設數椅不至高出窗臺，配合桌案陳設時不高過桌面。在架几案或條案前緊靠著一套桌椅時，也以玫瑰式椅為最相當。由於這些特點，使並不十分適用的玫瑰椅深受人們喜愛。

明代玫瑰式椅多圓足，清代有方足而圓棱者，椅背和扶手為三朵祥雲組成。

玫瑰椅多用花梨木或雞翅木製作，一般不用紫檀或紅木。玫瑰椅的名稱在北京匠師們的口語中流傳較廣，南方無此名，而稱其為「文椅」。玫瑰椅的名稱目前還未見古書記載，只存《魯班經匠家鏡》一書中有「瑰子式椅」的條目，但是否即今之謂玫瑰椅還不能確定。

交椅

有一些特殊而常用的椅子在古代有漫長的歷史。如交椅，主要是室外或廳堂中的臨時陳設。它的特點是有輕巧的扶手，背板依照人的脊背做出曲線，座面是絲繩紡織的，頗為輕便舒適。

交椅即漢末北方傳入的胡床，早期形制為前後兩腿交叉，交接點作軸，上橫樑穿繩。於前腿上截即坐面後角上安裝弧形栲栳圈，正中有背板支撐，人坐其上可以後靠。在室內陳設中等級較

明黃花梨圈椅。估價17萬～27萬元。

明黃花梨玫瑰椅。估價38萬～80萬元。

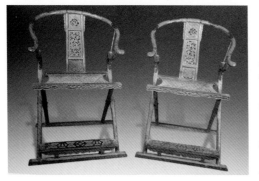

紅木交椅。估價2萬～4萬元。

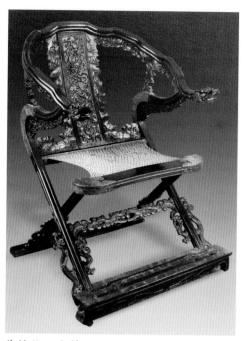

紫檀龍紋交椅。估價2.8萬～9.8萬元，
成交價14.3萬元。

高。

交椅不僅陳設室內，外出時亦可攜帶。宋、元、明乃至清代，皇室官員和富戶人家外出巡遊、狩獵都攜帶交椅。明《宣宗行樂圖》中就繪有這種交椅掛在馬背上，宣宗就坐這種交椅，以備臨時休息之用。由於交椅適合人體休息需要，故而歷經千餘年，形式結構一直沒有明顯變化。

其他行樂圖中有交椅的畫面也很多。宋張端義《貴耳集》裏說：「凡宰執侍從皆有之，遂號太師樣。」

明代的交椅有花梨木製，鏨花銅飾件的，有黑光漆邊框的，背板浮雕雲龍和五嶽真形，花紋髹金罩漆，足柱及扶手皆加很誇張的雲龍花牙子。這種椅子的尺寸大於一般交椅，即所謂金交椅。

按照清代宮中習慣，凡出外狩獵遊玩都攜帶大馬紮，交椅只是擺擺樣子，所以沒有什麼變化。晚期從交椅演化出一種躺椅，也是兩足相交靠背後仰，上有橫枕，座面及背面都是絲繩或藤編成，只能擺在內室。

太師椅

太師椅其實就是圈椅，是圈椅在明代的別稱，但有所特指。

「太師椅」這個名稱最初始於南宋初年，是從秦檜時興起的，也是中國唯一一種以官銜命名的傢具。

太師椅在宋代是交椅中的一種。據史書記載，宋代有個叫吳淵的京官為奉承當時任太師的大奸臣秦檜，出主意在秦的交椅後背上加了一個木製荷葉形托首，時稱「太師樣」。此後仿效者頗多，遂名「太師椅」。

明代，這種交椅被美觀大方的圈椅所取代，又將圈椅稱為「太師椅」。至清代又將所有的扶手椅都稱為「太師椅」。

這顯然是弄錯了，因清代並無「太師」之官名。因此，明代稱圈椅為太師椅，是對圈椅的又一

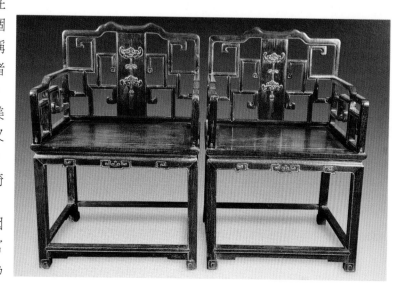

紅木太師椅。估價24.8萬～29.8萬元，成交價27.28萬元。

美稱，清代將所有的扶手椅稱為太師椅，則是民間的俗稱而已。

太師椅和床式椅的形式相似而尺寸較小，並且是成對的。椅背基本是三屏風式，有兩扶手，椅面多為方形，也有抹角的。故宮所藏多數是清代製作，而精品多是康熙至乾隆時期的。乾隆年間所製尤精，取材包括紫檀、花梨、烏木、酸枝木、樺木、楠木、棕竹等。有些式樣特殊，花紋新穎，並向銅器、玉器、織繡等方面吸取材料，加以創造，使它適合於坐具的格局。

太師椅和床式椅的花紋刀法圓熟，磨工光潤。還有鑲瓷、鑲玉、鑲琺瑯和鑲另一種木雕花以及黑漆描金等製作方法，都是乾隆年間的特色。這種椅子有和方桌成一套的，有和床、茶几成一堂的，式樣花紋都彼此照應，以靠素牆襯托最佳，若靠裝飾性很強的隔扇，即不大相宜。

轎 椅

轎椅和圈椅的製作一樣，只不過座面離地很矮，是為了加上底盤，穿上轎杆，抬起來行走的，但也有擺在內室的。靠背後仰角度較大，座心較軟，可以單獨放在床前或其他角落。

官帽椅

官帽式椅，即一統背加上扶手。一般製作簡單，通體光素，只背心有一小組圖案。椅有木本色的，也有刷色罩油的。它因其造型酷似古代官員的帽子而得名。官帽椅又分南官帽椅和四出頭式官帽椅。

南官帽椅的造型特點是在椅背立柱與搭腦的銜接處做成軟圓角。製作方法是由立柱作榫頭，搭腦兩端的下面作榫窩，壓在立柱上，椅面兩側的扶手也採用同樣作法。背板作成「S」形曲線，一般用一塊整板做成。

明紅木南官帽椅。估價7.8萬～9.8萬元。

明末清初出現木框鑲板做法，由於木框帶彎，板心多由幾塊拼接，中間裝橫根。面下由牙板與四腿支撐座面。正面牙由中間向兩邊開出壺門形門牙。這種椅型在南方使用較多，以花梨木製最為常見。

四出頭式官帽椅與南官帽椅的不同之處是在椅背搭腦和扶手的拐角處不是做成軟圓角，而是在通過立柱後繼續向前探出，盡端微向外撇，並削出光潤的圓頭。這種椅子也多用黃花梨木製成。背板全用整塊木板磨成「S」形曲背。大方的造型和清晰美觀的木質紋理形成秀美高雅的風格與韻味。

明代的官帽式椅，有的比較特殊，座面為龜背形，六足，兩扶手作八字式，座面離地較矮，盤足垂足都很合適。明代木器上，特別以起線打挖的技術見長。這種椅子通體起線，無其他花紋，造型非常協調。這種椅子設在案的兩面相對，或作八字，宜於不依不靠。還有一種官帽式梳背椅，也是明代流行的。

靠背椅

靠背椅是只有後背而無扶手的椅子，分為一統碑式

和燈掛式兩種。一統背式的椅搭腦與南官帽椅的形式完全一樣；燈掛式椅的靠背與四出頭式一樣，因其兩端長出柱頭，又微向上翹，猶如挑燈的燈桿，因此名其為「燈掛式椅」。一般情況下，靠背椅的椅形較官帽椅略小。在用材的裝飾上，硬木、雜木及各種漆飾等盡皆有之，特點是輕巧靈活，使用方便。

明式傢具坐凳

到了明代，椅子、凳子的使用，從文獻材料和版畫、繪畫中，可以看出在上中階層人們的家庭裏已相當普遍，至於廣大人民，主要還是以臥具兼坐具，北方坐炕，當時貧苦農民家裏有椅子的仍然不多。

明代的坐凳形式多樣，主要有方、長方、圓形幾種。清代又增加了梅花形、桃形、六角形、八角形和海棠形等。製作手法又分有束腰和無束腰兩種形式。

有束腰凳大部分都用方形材料，很少用圓料，而無束腰凳則方料、圓料都用。如羅鍋棖加矮佬方凳、裹腿劈料方凳等。有束腰者可用曲腿，而無束腰者都用直腿。有束腰者足端都製作出內翻或外翻馬蹄，而無束腰者腿足無論是方是圓，足端都很少作裝飾。

凳面所鑲的面心做法也不相同，有落堂與不落堂之別。落堂者面板四周略低於邊框，不落堂者面心都與邊框齊平。面心質地也不盡相同，有櫻木心的，有各色硬木心的，有木框漆心的，還有藤心、席心、大理石心等。用材和製作都很講究。

具體而言，明代的凳子主要有以下種類：

板 凳

一般為粗木本色，製作草率，也有楸木所製，加工較細的。榆木擦漆板凳，取材厚重，四足起線，座面下四周加裝牙子，兩端刻粗線條雲紋或如意紋，牙子不僅美觀也有加固作用。板凳取攜方便，最宜地窄人多處使用，但也有個一般的陳設格局，即一把方桌、四張方凳、兩條板凳擺在一起。

長板凳中有長方和長條兩種。

有的長方凳長寬之比差距不大，一般統稱方凳。長寬之比差距明顯的多稱為春凳，長度可供兩人並坐，有時也可當炕桌使用。

條凳座面窄而長，可供二人並坐。一張八仙桌四面各放一條長凳是城市酒店、茶館中常見的使用模式。這類條凳的四腿大多做成四劈八叉形，四足占地面積當是面板的兩倍以上，因而顯得牢固穩定。

方 凳

除了普通木材所製以外，還有用紫檀、花梨、紅木、楠木等高級木材製造的。座面尺寸不等，式樣不一，最大的約有二尺見方，最小的尺餘。或一色木製，或大理石心，或臺灣席襯板硬心，或絲繩藤皮編織軟心。四足及邊框寬厚穩妥，夏日不施凳套尤其清涼宜人。明代硬木大方凳多半光素，棱角圓潤平滑，或有邊框四足略作竹節紋的。清乾隆年間所製則花樣繁多，並有鑲玉、鑲琺瑯、包鑲文竹等裝飾。

方凳和方几或方桌可以配合，在室內陳設中次於椅子，譬如以北為上首，則方凳方桌的一份陳設，多在旁邊或下方，或依窗而設。散置時，多分置隔扇兩旁，或靠落地罩後炕兩旁，或置屋角。

紅木方凳。估價3.2萬～4.2萬元。

紅木圓凳（鴨蛋凳）。估價7800～9800元。

春凳

一般為粗木本色或刷色罩油。其精製者，明代有填漆雲龍春凳，清代有黑光漆嵌螺鈿春凳。不僅是坐具，還可在上面擺一兩件陳設品。

圓凳

是机與墩相結合的形式。雖然也有粗木的，但並不普遍，主要還是比較精緻的，四足多作弧形，也有平直的。

明代圓凳造型略顯敦實，三足、四足、五足、六足均有。做法一般與方凳相似，以帶束腰的占多數。

無束腰圓凳都採用在腿的頂端作榫，直接承托座面。它和方凳的不同之處在於方凳因受角的限制，面下都用四腿，而圓凳不受角的限制，最少三足，最多可達八足。一般形體較大，腿足作成弧形，牙板隨腿足膨出，足端削出馬蹄，名曰鼓腿膨牙。下帶圓環形托泥，使其堅實牢固。

乾隆年間所製圓凳，又有海棠式、梅花式、桃式、扇面式等。梅花式束腰鑲竹絲，製作尤精。

繡墩

形狀似鼓，因此也叫鼓凳或花鼓凳。古代繪畫中所見，大多是一個鼓形圓墩上覆以錦繡的袱子，「繡」當是指墩上所覆之物而言，裏面構造如何不得而知。

《遵生八箋》說：「蒲墩以蒲草為之，高一尺二寸，四面編束細密且甚堅實，內用木車坐板以柱托頂，久坐不壞。」明代繪畫中的繡墩樣式不一，有繡墩全部為繡袱所掩的，也有只蓋住上半截的，略可窺得其精巧的構造。當時仍有蒲墩，這可能是墩的原始形態，它和机最初可能是草製木製、軟硬座面的不同。

藤製器具不可能傳到現在，故宮所藏明代紫檀繡墩，四周有黃楊木錢形雕飾，很像雙股藤圈。這種仿藤的裝飾，多少可以說明當時藤墩曾風行一時，清代也有同一形式的。此外如黑漆描金彩繪或雕漆、填漆以及各種木製、瓷製、琺瑯製等花樣形式，也都精美異常。

圓凳和繡墩在室外內占的面積很小，宜設在小巧精緻的房間。這類坐具四面都有裝飾，最宜不依不靠，哪裏需

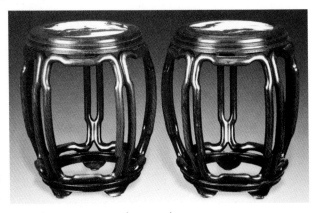

紅木繡墩。估價2.8萬～3.8萬元。

要就設在哪裏。

繡墩在明代較前代有所發展。明代繡墩在形體上較清代稍大，但和宋元時期的繡墩相比又相對小些。製作方法是直接採用木板攢鼓的手法，做成兩端小，中間大的腰鼓形。兩端各雕弦紋和象徵固定鼓皮的乳釘，因此又名「花鼓墩」。

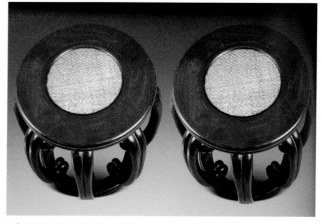

紫檀繡墩。估價160萬～300萬元。

為了提攜方便，有的還在腰間兩側釘環，或在中間開出四個海棠式透孔。明清時期的繡墩除木製外，有蒲草編織、竹藤編織而成的；有以瓷雕漆、彩漆等材質製成的。進入清代，除在造型上較明代為瘦而顯秀雅外，還從圓形派生出海棠式、梅花式、六角式、八角式等多種形式。使用中並根據不同季節使用不同質地的坐墩。如蒲墩保溫性能好，越坐越暖，故多在冬季使用。藤墩透氣性能好，散熱快，故多用於夏季，取其通風涼爽。同時還要根據不同的季節輔以不同的軟墊和刺繡精美花紋的坐套。合在一起，才是名副其實的繡墩。

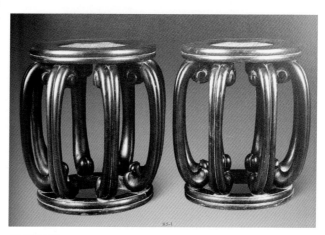

紫檀繡墩。

腳 凳

古代的「凳」字，最初並不指坐具，而是專指蹬具。是一種上床的用具，也就是我們今天所見的腳踏，又稱腳凳。

腳凳常和寶座、大椅、床榻組合作用。除蹬以上床或就坐外，還有搭腳的作用。一般寶座或大椅坐面較高，超過人的小腿高度，坐在椅上兩腿必然懸空，如設置腳凳，將腿足置於腳凳之上，可使人更加舒適。

滾 凳

明代道教養生術中還將腳凳與健身運動結合起來，製成滾凳。

道學認為人之足心的湧泉穴是人之精氣所生之地，養生家時常令人摩擦，遂創意製滾凳。其形制是在平常腳踏的基礎上將正中裝隔檔分為兩格。每格各裝木滾一枚，兩頭留軸轉動。人坐椅上，以腳踩滾，使腳底中湧泉穴笪以摩擦，取得使身體各部筋骨舒展、氣血流通的效果。

明代高濂《遵生八箋》介紹滾凳說：「湧泉之穴，人之精氣所生之地。養生家時常欲令人摩擦。今置木凳、長二尺，闊六寸，高如常，四柱鑲成，中分一檔，內二空中車圓木兩

根，兩頭留軸轉動，往來腳底，令湧泉穴受擦，無須童子。終日為之便甚。」

故宮椅子的特點

　　以上是對明代的椅凳普遍性的介紹，這些椅凳在各地博物館和私人收藏家手中有很豐富的實物。下面只就故宮博物院所藏，具體分類做一些介紹。

　　皇宮中的椅子還保存著床的特點，體積重大，固定在室內中心或其他主要位置，是最莊重的坐具。這種椅子有木質髹金漆，或朱漆金飾，或硬木精製，為皇帝後妃所專用，當時稱為寶座或御座。歸納起來有以下幾種：

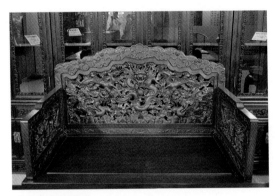

紫檀龍紋寶座。

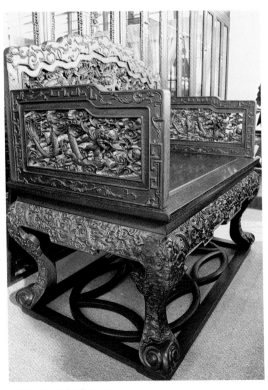

紫檀龍紋寶座側面。

圈式背椅

　　四圓柱上承三龍作弧形，正面高，兩扶手漸低，正面兩柱各蟠一龍，背板平雕陽文雲龍，座面與底座相連，是一個寬約五尺，深約二尺的須彌座，無足，通高約四尺。

　　故宮所藏只有一把，從髹漆製作、雕刻的刀法和龍的造型等方面來看，是明嘉靖時期的。在1900年帝國主義侵略軍拍攝的照片中，可以看出這把椅子原是太和殿寶座臺上的寶座。椅子兩柱的蟠龍，特別是組成背圈的三條龍，龍的姿勢要完全按照背圈的形式來雕刻，在這種不利的條件下，能顯出蜿蜒騰空之勢，作者的手法是很驚人的，整個椅背造型簡潔，下面採用須彌座而不用四足，更給人以堅實厚重的感覺。

雲龍圓背椅

　　通體髹金罩漆，突雕雲龍盤繞在椅背和扶手上，如乾清宮的寶座，就是這個形式，尺寸略小。該椅和圈椅式背、五屏風式背三種椅子都設在大殿正中，後有髹金屏風，是皇帝舉行最隆重的典禮時所用。

三屏風式背椅

　　髹朱飾金，突雕龍鳳紋，四足下有底座；也有通體雲鳳紋的，設在後居的正殿明間。以上四種椅子必陳設在朱油貼金彩畫的室內，才能協調。

五屏風式背椅

　　通體髹金罩漆，兩旁扶手，四捲足，足下有底座，通體雕雲龍，靠背和扶手的頂端平懸龍首。

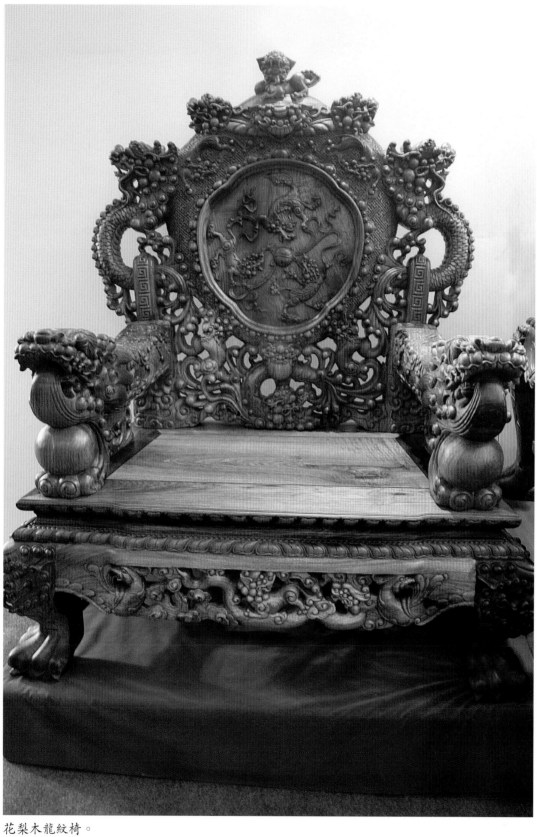

花梨木龍紋椅。

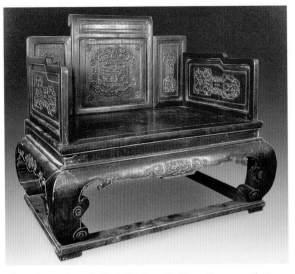

大椅

　　大椅由紫檀、烏木、黃花梨、楠木、酸枝木等硬木所製，通常黑漆描金彩畫、雕漆、填漆、戧金及飾牙角竹木寶石。

　　大椅當中有一部分有龍或鳳的裝飾，但大部分是其他圖案，形式或繁或簡，確有不少新鮮活潑的題材，充分表現出質地美、造型美、舒適耐用的優點（椅上都有特製的坐褥、靠墊、隱枕）。

　　這種椅子有的和屏風宮扇一起設在屋宇明間的正中，作為便殿寶座的形式，或設在大書案的後面，當作寫字看書的椅子，或設在面窗對景的地方。

清紅木三屏風式背大寶座。估價96萬～160萬元。

清紅木三屏風式背大寶座局部三屏風式背。

清紅木三屏風式背大寶座側面。

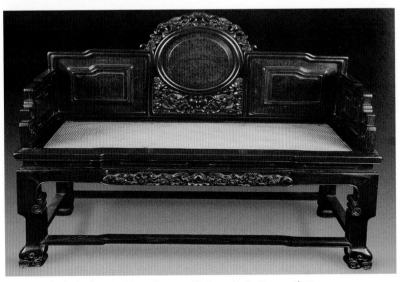

紅木鑲癭木寶座。估價22萬～32萬元，成交價24.2萬元。

這類大椅沒有成對的，都是單獨的陳設，可姑且稱為床式椅。明《遵生八箋》說：「仙椅，默坐凝神運用須要寬舒，可以盤足後靠」，「禪椅較之長椅高大過半，惟水磨者為佳……其製惟背上枕橫木闊厚始有受用」。明代這些寬大的仙椅、禪椅，以及清代特有的鹿角椅，也都應屬於床式椅一類。

一統背式椅

和燈掛式椅差不多，只是背上橫樑不挑出，多為普通木材所製，宮廷中的也有黑漆描金彩畫等裝飾。這種椅子宜於放在靠牆、靠隔扇，或靠欄杆罩等地方，兩把椅子夾一方几，過去的長條形椅披，就是用於一統背式及燈掛式椅子的。

明式傢具的床

明代的臥具主要由床與榻兩大類組成。

其中床類分成架子床、拔步床、兒童床和羅漢床等系列，各具特色和功能。

架子床

架子床是指有柱、有床頂的臥具。

架子床，是中國古床中最主要的形式。床體多為棕藤軟屜，通常的做法是四角安立柱，床頂安蓋，俗謂「承塵」，頂蓋四圍裝楣板和倒掛牙子。床面的兩側和後面裝有圍欄，床前不設圍子，便於上下。多用小塊木料做榫拼接成多種幾何紋樣。因為床有頂架，故稱架子床。

另有一類架子床，在床前兩角柱間增設二柱，形成中間寬、兩側稍窄的立面分割。兩柱間也增設圍子，中間開間十分明確，因其共有六根柱，故又名「六柱床」。

除了四柱床、六柱床，還有一種屬於變體並十分繁複的月洞式門罩大架子床。

明清架子床。

架子床是一種封閉式的床，代表了封建社會封閉的特點。從四角安裝的立柱，床面的左右和後面裝有圍欄，圍欄多用小木做榫拼接成各式幾何紋樣，到上端裝楣板，頂上的蓋（俗謂「承塵」），都體現了封閉特點。這一文化現象值得玩味。因床上有頂架，故名「架子床」。

也有正面多加兩根立柱，兩邊各安裝方形欄板一塊，名曰「門圍子」。正中是上床的門戶。更有巧手把正面用小

明清架子床。

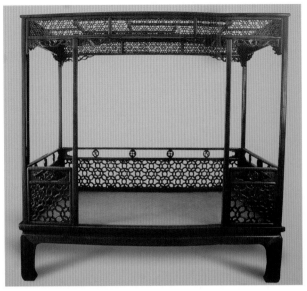

木塊拼成四合如意，中加十字，組成大面積的櫺子板。中間留出橢圓形的月洞門。三面圍欄及上橫楣板也用同樣方法做成。床屜用棕繩和藤皮編結成胡椒眼形。四面床牙浮雕螭虎、龍等紋飾。

也有單用棕屜的，做法是在大邊裏沿起槽打眼，把棕繩盡頭用竹楔鑲入眼裏，然後再用木條蓋住邊槽。這種床屜使用起來比較舒適，在南方直到現在還很受歡迎。明代萬曆間午榮所編的《魯班經匠家鏡》中對架子床的製作有過詳細的介紹。

明式架子床當時使用較為廣泛，因而有一些傳世，在民間收藏家手中亦有一些。

明式黃花梨架子床。估價178萬～278萬元。

然而，用料高貴、雕工精美的傳世品卻不多見。這裏重點介紹一位民間收藏家收藏的黃花梨月洞式門罩架子床，學習收藏者可以窺一斑以知全豹。

該床氣勢宏大、豪華富麗，尺寸為長228公分、寬160公分，通高228公分，屜高51公分，床面為藤皮編製。整體造型為長方形，但方中有圓。正面門罩由三部分組成，上半部為一扇，下半左、右各一扇，均用榫卯結構與立柱及屜相接，形成月洞式門罩。

正面門罩與床圍、掛檐的紋飾均採用四簇雲紋，再以十字連接，圖案十分繁縟。由於它的面積較大，圖案又由一組組相同的紋樣攢斗而成，故引人注目的是勻稱而有規律的整體效果，且不使人有繁瑣的感覺。

床身高束腰，束腰間立竹節型短柱，分段嵌裝縧環板，雕喜上眉梢、鴛鴦荷塘等吉祥紋飾，均採用深浮雕方法，立體感強，增加藝術裝飾效果。

明式黃花梨架子床局部。

明式黃花梨架子床局部。

下牙板浮雕草龍、螭龍及纏枝花紋，掛檐的牙板上浮雕暗八寶紋飾。這是明代傢具中體型高大而又綜合使用了幾種雕飾手法的一件作品。

床的腿足採用整木雕成三彎形狀，上部用仿銅包鑲做法雕飾龍頭，中部雕飾螭龍，下部雕飾捲草紋。整條床腿形似象足，敦厚、質樸。榫頭為典型的明式傢具中的抱肩榫結構。

床架部分的連接十分巧妙，製成的榫頭小巧精湛，叫「走馬銷」或「走馬楔」，南方匠師一般稱

明式黃花梨架子床局部。

「楔榫」。是一種特製的裁榫。它一般用在可裝可拆的兩構件之間，榫卯在接合後須推一下，它才能就位並銷牢；拆卸時又須把它退回來，才能拔榫出眼，把兩構件分開。而「楔榫」則寓有楔牢難脫之意。它的構造是榫子下頭大，上頭小，榫眼的開口半邊大、半邊小，安裝時，榫子由榫眼開口大的半邊插入、推向開口小的半邊，這樣就扣緊銷牢了。如要拆卸，還須退到開口大的榫眼才能拔出。這是一項很巧妙的設計，憑藉榫卯就可以做到上下左右扣合嚴密，有天衣無縫之妙。

攢斗指的是攢接和斗簇。「攢」是北方的叫法，攢接就是用縱橫斜直的短材，借榫卯把它們連接起來，組成各種幾何圖案。「斗簇」是根據做法取的一個名稱，是指用鎪鏤的花片，依靠裁銷把它們斗攏成各種圖案花紋，或用較大木片鎪出團聚的花紋，而其效果仍像斗簇。斗簇與透雕不同，因為透雕是在一塊板上雕出來的。攢斗用多塊小木片組成，可以巧妙利用木紋。所以，攢斗出的構件是不能被透雕所代替的。

此床的主紋飾就是用攢接和鬥簇的方法表現出十字連四瓣雲紋紋飾，民間也有叫「海棠花」紋飾。所用材料呈紅褐色，應為心材。掛檐內外浮雕成暗八寶紋飾，雕刻手法嫻熟，工藝精湛，且內外對稱。圍板的下部也採用內外浮雕的方法雕成螭紋，刀法圓潤，圖案精美。

床席為藤皮編製，編製緊湊。席下以棕為主編織成屜，屜下有三條彎帶兜攏屜身，起保護作用。軟屜四周用木條壓邊，以竹釘固定。

此類床所有用木均為黃花梨，無半點雜木，特別是床屜部分，使用的材料更是講究，黃花梨木色近似金黃，近前可以聞到淡淡的香氣。

這類床從用料到做工都可看出蘇作風格。判斷這類床的年代，最好從用料上看，黃花梨這等名貴木材到清中期已很難找到，如果這類床所用的是黃花梨木材，就應是清中期以前的。

明式傢具的風格、種類多種多樣，但像月洞式門罩架子床在世上流傳至今的已十分罕見，無論從哪一方面講，它的尺寸、用料、工藝等水準都代表了這一時期明式傢具的製作水準。

拔步床

拔步床，俗稱「八步床」，比架子床要龐大，是臥具中最大的。

這是一種造型奇特的床。其外形好像把架子床安放在一個木製平臺上，平臺長出床的前沿二、三尺，平臺四角立柱，鑲以木製圍欄。還有的在兩邊安上窗戶，使床前形成一個小廊子，廊子兩側放些桌凳小傢具，用以放置雜物。

拔步床雖在室內使用，卻很像一幢獨立的小屋子，成為房中房、室中室。

這種傢具多在南方使用，因南方溫暖而多蚊蟲，床架的作用是為了掛帳子。上海潘氏墓、河北阜城廖氏墓、蘇州虎丘王氏墓出土的傢具模型都屬於這一類。

北方就不同，因天氣寒冷，一般多睡暖炕。即使用床，為達到室內寬敞明亮，只需在兩側和後面安上較矮的床圍子就行了。

兒童床

兒童床顧名思義是供兒童使用的。其長寬尺寸小，高度偏低，四周設置護欄。

羅漢床

羅漢床的形制有大有小，通常把較大的稱羅漢床。較小的稱「榻」，又有「彌勒榻」之稱，是一種專門的坐具。也有一種說法，說在寢室曰「床」，在廳堂則曰「榻」。

大羅漢床不僅可以躺臥，更常用於坐。其正中放一炕几，兩邊鋪設坐褥、隱枕，放在廳堂待客，作用相當於現代的沙發。

在有些專著中，也有另外的分類法。如明代北京提督工部御匠司司正午榮彙編的《魯班經匠家鏡》一書中，將床分為大床、禪床、涼床、藤床等。其中大床相當於拔步床，禪床則是羅漢床，而涼床則現在很少有人論述，藤床因存世量極其稀少已經為人淡忘。

明式傢具的榻

明式傢具的榻在功能上和床一樣，也是臥具，榻又分彌勒榻、平榻、榻妃榻3種，其形式如下。

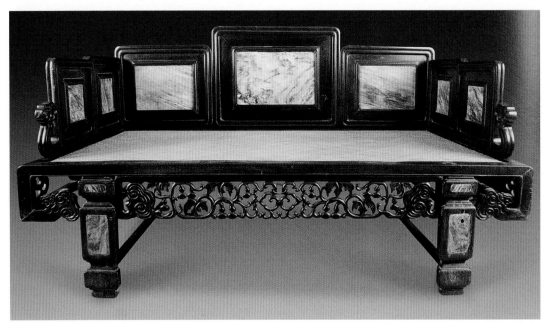

紅木鑲雲石七屏彌勒榻。估價4.8萬～9.8萬元，成交價5.5萬元。

彌勒榻

彌勒榻有時和羅漢床沒有什麼區別。通常把較大的稱羅漢床，而彌勒榻是一種專門的坐具。也有一種說法在廳堂者稱為彌勒榻。

這種榻雖然可用於日常睡眠，但主要是用於日間起居，常常放於廳堂間，就像今天的沙發一樣。榻上的炕几，作用尤如現代的茶几，既可依憑，又可放置杯盤茶具。可以說，羅漢床是一種坐臥用具的傢具。

榻體分有束腰和無束腰兩類，其左右和後面裝有圍欄，但不帶床架，圍欄多用小木做榫攢接而成。最簡單的用3塊整木板做成，圍欄兩端做出階梯型軟圓角，既樸實又典雅。

明清兩代皇宮和各王府的殿堂裏都有陳設。這種榻都是單獨陳設，很少成對，且都擺在正殿明間，近代人們多稱它為「寶座」。寶座與屏風、香几、香筒、宮扇等組合陳設，顯得異常莊重、嚴肅。

另外，在元明兩代，也有少數人使用無圍床榻，其目的在於模仿古意，應視為宋代遺俗。

平 榻

平榻樸素簡單，由四腿支撐榻面構成，榻面多作棕藤屜面。民間布衣多用之。

美人榻

美人榻又稱楊妃榻，多供婦女小臥、靠坐休息之用。尺度較小，製作精良，棕藤屜面較窄，榻的一端為曲尺形圍子。

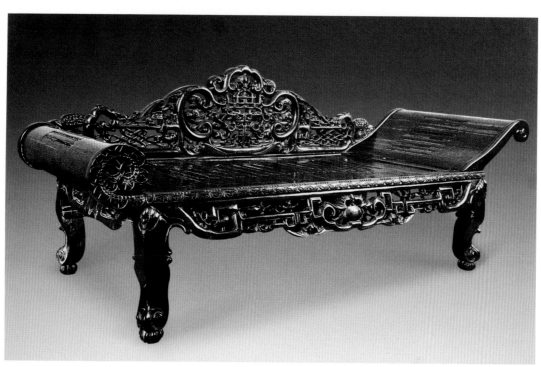

紅木福壽美人榻。估價13.8萬～16.8萬元，成交價15.18萬元。

第六章
明式傢具鑑賞

明式花梨木書櫃。沈泓藏。

　　傢具鑑賞是美學、藝術史、民俗學、文化學、工藝美術史等多方面知識的融合。鑑賞是雅事，也是趣事、樂事，是學問的體現。傢具鑑賞所積累的知識不是一朝一夕一蹴而就，而是需要漫長的求知過程，所謂「積晦明風雨之勤」，才能集腋成裘，聚沙成塔，真正領悟到中國古典文化藝術深刻的內涵。

明式傢具何以創奇跡

　　明式傢具由於是在宋元傢具的基礎上發展起來的，因此明式傢具代表了中國傢具的成熟，也最具有中國典型古典傢具特色。

　　明式傢具結構科學，曲線講究舒適，符合人體工程學；造型優美，舒展大氣，重視材料的天然色澤、紋理；裝飾簡潔，與現代美學法則一致，是中國古代匠師對中國文化藝術的傑出貢獻，也是對人類文明的貢獻。

明代傢具在中國乃至世界傢具史上達到登峰造極境地。明代傢具何以創奇跡?筆者分析認為,主要是由如下方面因素造成的。

政治穩定爲傢具發展提供了最好的社會環境

明式傢具是政治穩定、經濟空前發展的產物。明初恢復經濟的措施使社會經濟得以復蘇,社會生產得到發展,農業、手工業得到了更大的發展,政治穩定帶來了經濟的繁榮,經濟繁榮又保證了政治穩定,為傢具發展提供了最好的社會環境。

明初手工藝的繁榮促進了明式傢具的發展

明代前期,從事手工業的藝人較前代有所增多,技藝亦高前代一籌。

明代沈德符《蔽帚齋餘談》說:「玩好之物,以古為貴,惟本朝則不然。永樂之剔紅,宣德之銅,成化之窯,其價遂以古敵。」

明王世貞《觚不觚錄》介紹說:「畫當重宋,而三十年來忽重元人,乃至倪元鎮以逮明沈周,價驟增十倍。窯器當重哥、汝,而十五年來忽重富德,以至永樂、成化,價亦驟增十倍。大抵吳人濫觴,而徽人導之,俱可怪也。今吾吳中陸子岡之治玉,鮑天成之治犀,朱碧山之治銀,趙良璧之治錫,馬勳治扇,周柱治商嵌及歙嵌,呂愛山治金,王小溪治瑪瑙,皆比常價再倍。而其人至有與縉紳坐者。近聞此好流入宮掖,其勢尚未已也。」這裏講述了大量民間工藝大師製作各類工藝美術品。

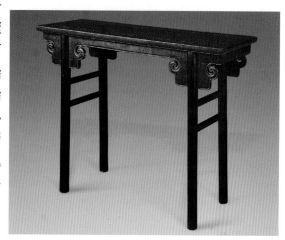

清早期明式紫檀酒桌。估價9.5萬～14.5萬元,成交價10.45萬元。

明張岱《陶庵夢憶》中也有類似記載:「吳中技絕,陸子岡之治玉,鮑天成之治犀,周柱之治鑲嵌,趙良璧之治錫,朱碧山之治金銀,馬勳、荷葉李之治扇,張寄修之治琴,范昆白之治三弦子,俱可上下百年,保無敵手」。「南京濮仲謙,古貌古心,鬙鬙若無能者,然其技藝之巧,奪天工焉。其竹器,一帚一刷,勾勒數刀,價以兩計」。

明代周暉的《金陵瑣事》卷三介紹說:「徐守素、蔣徹、李信修補古銅器如神。鄒英學於蔣徹,亦次之。李昭、李贊、蔣誠製扇極精工。劉敬之,小木高手。」

這些資料都證明了一個事實,即明代江南地區手工藝技術較前代大大提高了,手工業空前繁榮。

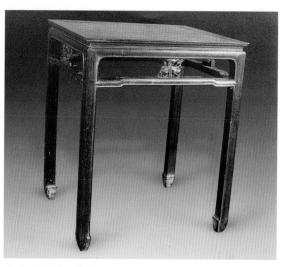

紅木鑲黃花梨香几。估價6.8萬～9.8萬元,成交價7.48萬元。

傢具藝術也和其他藝術一樣,在明代初期至中期也有很大的發展。儘管匠師們沒有

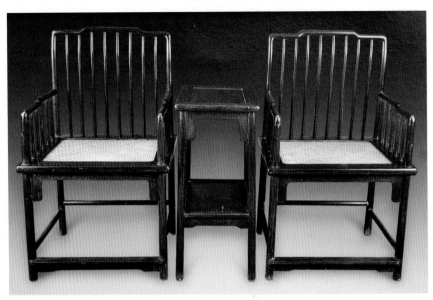

紅木筆桿椅四椅兩几。估價5.8萬～9.8萬元，成交價6.38萬元。

在器物上留下自己的名字，但流傳至今的大批傢具珍品記錄了他們的勤勞智慧和光輝業績。他們為弘揚中國優秀文化藝術做出了偉大的貢獻，是理所當然的藝術家。

皇帝的喜好推動了明式傢具工藝進步

明代皇帝都喜好傢具，這有力推動了明式傢具的工藝進步。

傳說明朝皇帝不僅喜好傢具，而且身體力行，其中有兩個皇帝親自參與做傢具，技藝之精超過御用工匠。

明王朝從全國各地挑選優秀的木工作為工部官吏，有著名的工匠朱紫、陝西韓城郭文英、江蘇吳縣蒯祥等，官至工部侍郎、尚書之職。

由於宮廷階層追求奢侈生活的享受、社會的進步及皇帝親自參與設計創作的重要原因，推動了紅木傢具的迅速發展。

海外貿易頻繁為明式傢具提供了物質條件

明代前期，由於封建經濟的發展，東南沿海手工業的繁榮，加上當時羅盤針的發明與使用，造船技術的不斷提高，氣象的觀測，地圖的繪製及航路的勘探，給海外貿易的發展創造了有利條件。中國明代海外貿易主要是日本、南洋各國和東南亞各國。

中國與日本的經濟和文化往來歷史悠久，早在唐代已很頻繁，至今在日本正倉院還珍藏著中國的唐代傢具實物。

明朝與南洋各國的聯繫更為密切。南洋各國盛產金銀珠寶和各種香料以及珍貴木材。由於經濟的發展，社會的穩定，統治階級過起奢侈的生活，這些進口的器物與材料正合他們享受生活的需要。永樂至宣德時期，為了宣揚國威，特派三寶太監鄭和七次出使西洋，進行貿易交往。其規模之大，航程之遠，時間之長，往返之頻繁，是世界航海史上所罕見的。

鄭和下西洋促進了中外文化的交流和技術交流，從盛產高級木材的南洋諸國運回了大量的花梨木、紫檀木等傢具原料，從此南洋諸國與中國來往密切。

此後，各國亦相繼派使臣赴中國朝貢，所帶貨物中都有相當數量的木料。由這些國家定期

或不定期的貿易往來，大批優質木材源源不斷地進到中國。明式傢具的突出特點之一是它的材質優良。海外貿易的發展，為明式傢具的製作提供了充足的物質基礎。

住宅和園林發展對傢具產生影響

明代前期，由於農業和手工業的高度發展，商品經濟的繁榮，使得城市建設也得到很大的發展。官府和官僚地主、富商大賈競相建造豪華的府第、園林和住宅，以供他們享受。這些園林、住宅，裝修精麗，當時有不少文人、畫家直接參與設計和建造。其規模龐大，有的甚至多至千餘間。

統治階級為了滿足物質與精神上的享受，官僚地主為了顯示其富有，役使大批奴僕，加上賓客來往之多，都需要大量房屋和活動場所，需要有不同用途的使用建築和觀賞建築，並根據不同的使用要求配備大批的與其相適應的傢具。這種趨勢，必然對傢具事業的發展起到相應的推動作用。

理論總結推動了傢具發展

明代出現列一批傢具專著，另有一批古籍論述到傢具藝術和工藝。如木器傢具方面的專著有《魯班經匠家鏡》一書，《長物志》對各類傢具作了具體分析和研究，《遵生八箋》還把傢具製作和養生學結合起來論述。這些書籍的出現，從理論上指導了傢具形式的設計和製作生產工藝的提高，為傢具發展繁榮奠定了理論基礎。

城市規模擴大為傢具提供了需要

需要產生藝術和工藝。明代隨著經濟的繁榮，社會的穩定，城市的規模不斷擴大，城市數量增加，而城裏人都是需要傢具使用的，大量的需求刺激了傢具的發展。

傢具至明代品種齊全，造型豐富，藝術風格漸趨成熟，可以說是中國傢具的成熟期和總結期。這一時期也堪稱中國床榻製造技術和造型藝術的黃金時代。

整個明式傢具的製作，盛極於明代中葉，一直延續、盛行於清代初期。隨著西洋文化不斷滲透，傢具的製作漸漸地失去原來的藝術風格，變得體態粗硬，造型豪華、工藝製作冗繁富貴，款式造型融入眾多西洋文化藝術的風格，使明式傢具的製作、工藝、風格上成為最後的絕唱。

明式傢具的風格流派

明式傢具的產地有多處，主要有北京皇家的「御用監」，民間生產中心蘇州與廣州。

製作的風格上，明式傢具又分蘇州工、揚州工、廣州工、皖南工、浙江的寧紹工、福建的莆田工等。

安徽以皖南地區為代表，工匠們擅長在建築飾件上進行雕刻與加工，而在傢具製作上略遜於蘇州工。

福建以莆田一帶為代表，特別在明式傢具的製作歷史和風格上獨具魅力，工藝製作極為精細，風格與工藝時間悠久，同時又與整個明式傢具藝術風格始終保持著和諧統一，目前已成為古典傢具行裏的搶手貨。

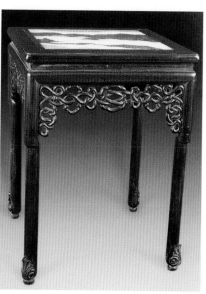

紅木雲石面方茶台。估價1.9～3.9萬元，成交價2.09萬元。

紅木琴几。估價5.5萬～8.5萬元，成交價6.05萬元。

浙江工藝以寧紹兩幫為主，其中，寧波製作傢具別具一格，其特點是製作加工時間長，甚至現今偏遠山區還在製作。

雖說寧式傢具加工精細，工藝上花樣繁多，色彩鮮豔，但由於存世量較多，市場上的價格相對而言比別的地區低了許多，可是市場佔據份額很大，一般很受普通消費者和老外們青睞。而真正典型的明式傢具，反而在紹興一帶發現較多。

明式傢具的風格流派中，蘇州一帶工匠們手藝最為叫絕，成為南方地區明式傢具製作的代表，名揚天下。在古典傢具的收藏熱中，隨著時間的推移，蘇作傢具以其獨特的木質、造型和做工，從眾多傢具流派中脫穎而出，成為眾多收藏家追逐的寵兒。這裏以蘇作傢具為例重點介紹。

蘇作傢具所使用的木頭，除了紫檀木、酸枝木和花梨木，還有很多是江蘇地區所特有的品種。比如櫸木、柞楨木和柞桑木。紫檀木、酸枝木和花梨木在本書中已有很多介紹，這裏介紹蘇作傢具中的櫸木、柞木和柞桑木傢具。

古典蘇作傢具中的櫸木並非如今裝修市場上遍地都是的櫸木。此「櫸木」非彼「櫸木」也。現在市場上所售櫸木大都是人造櫸木，而蘇作傢具所使用的櫸木早在多年以前就已基本絕跡了。

櫸木易成材，木紋表現力非常誇張。有時候一張八仙桌會使用一塊整板做桌面，而桌面上的木紋竟然是活脫脫的一幅精美的山水畫。但櫸木的脾氣極壞，不易伺候。一般從江蘇運到北方的櫸木傢具都要風乾數月之後才能進行修復。

對於柞楨木，北方人對它的瞭解相對較少，而在南方比如在上海、廣東，柞楨木傢具的以其獨有的木紋和堅韌的木質贏得了收藏者的好感，並在近年來隨著存貨越來越少，價格也在成倍的往上飆升。柞楨木多產於江蘇蘇北地區，極難成材，跟紫檀一樣，柞楨木也存在著「十柞九空」一說。

柞楨木的姊妹木柞桑同樣多產於江蘇蘇北，木紋和柞楨幾乎一模一樣，但如果仔細辨認就不難發現柞桑的木紋要比柞楨粗些。而在份量上卻大相徑庭，柞桑木比柞楨幾乎要輕出一倍。

蘇作傢具的造型和做工之所以成為眾多傢具中的佼佼者，無不取

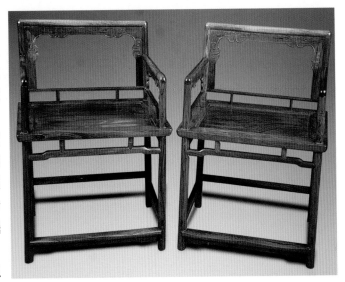

黃花梨玫瑰椅。估價15.8萬～25.8萬元，成交價24.2萬元。

決於當年的能工巧匠的精心設計，他們會非常耐心地選取出各種小料，然後使用榫卯連接，無須用膠並可以製造出各種線條優美，結構堅固的傢具來。

好的傢具樣式通常會流傳幾十年甚至上百年，蘇作傢具幾乎處處滲透著明式傢具的光芒，哪怕就是在解放初的民間傳世品當中也會出現明式風格，這就是蘇式古典傢具的最大魅力所在。

由於蘇作傢具非常注重選料，一般的蘇作傢具在結構上每個邊角的裝飾都能夠起到它特有的穩定作用，再跟傢具本身的線條相互襯托，相得益彰。

隨著古典傢具藏品市場越來越繁榮，蘇作傢具在市場上還有著很大的升值空間。近年來特別是在中國北方，不少收藏愛好者已經開始由原來的購買小型器具轉變成大件收藏了。

明式傢具製作區域的不同，形成了不同的風格和流派。但明式傢具和清式傢具比起來，嚴格地說還算不上流派，只是形成了流派的雛形，為清式傢具流派的成熟奠定了基礎。

明式傢具的用料

明式傢具木料品種豐富，主要有花梨、紫檀、雞翅木等硬木，也採用楠木、烏木、樟木、胡桃木、榆木及其它硬雜木，其中以花梨中的黃花梨效果最好。

明式傢具還包括竹傢具和漆傢具。宏觀上看，明式傢具中硬木傢具是少數，使用者的社會層面狹窄，而柴木、竹柳、大漆傢具卻是大量的。

明朝流行的硬木日用傢具之所以多選用南方出產的優質名貴木材黃花梨、紫檀、雞翅木、鐵力木等為原料，是因這類傢具木質堅硬緻密，色澤柔和雅致，紋理清晰美觀，而又富有彈性，故統稱為硬木傢具。

這些硬木材料有助於表現傢具造型結構的藝術效果。由於木質堅硬面有彈性，且硬木是比較珍貴的木料，所以傢具的橫斷面製作很小。為此，造型也就顯得線型簡練，挺拔和輕巧。

紅木半桌。估價2.5萬～3.5萬元，成交價2.75萬元。

明式傢具的主要樣式

明式傢具的品種和形式繁多，器形品種十分豐富。保留至今的，主要有凳椅類、几案類、櫥櫃類、床榻類、台架類等。此外尚有作為屏障之用的圍屏、插屏、落地屏風等。

明式傢具的分類有各種分類方法和標準，其中阮長江分為六大類：杌椅、几案、櫥櫃、床榻、台架、座屏。而更多人認可的是分為五大類：

椅凳

包括杌凳、坐墩、交杌、長凳、椅和寶座。其中大量使用的是椅子。椅子大體上分為靠

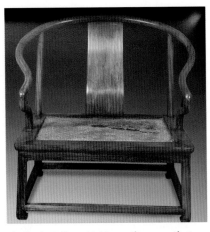

黃花梨圈椅。估價3.8萬～6.6萬元。

背椅、扶手椅、圈椅和交椅。流行較多的是各類扶手椅，包括玫瑰椅、官帽椅和南官帽椅等。最舒適的當屬圈椅，明代又稱圓椅，其後背與扶手一順而下，線條圓婉而美觀。王世襄藏明代黃花梨透雕麒麟靠背圓椅，是其中裝飾精美的佳作。至於寶座，則是帝王使用的坐具，故宮博物院藏有紫檀束腰帶托泥寶座，是僅存的明代珍品。

桌案

包括方桌、條案、書桌、畫案及形制較小的酒桌、半桌、小型香几以及放置在炕上使用的矮足炕桌、炕几和炕案等。明式桌案，仍沿宋代傢具的傳統，簡練渾

紫檀佛寶格。估價7.8萬～18萬元，成交價8.58萬元。

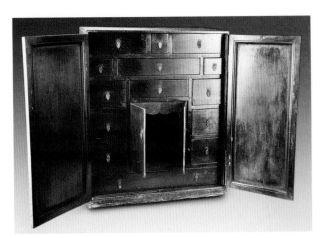

紫檀佛寶格內部。

紅木鳳頭衣架。估價8.5萬～18萬元。

樸。書桌、畫案多不設抽屜。由於源於傳統的大木梁架的造型和壺門須彌座式造型兩個系統，因此發展為無束腰和有束腰兩種造型，前一種造型的桌案，腿足直落地面，後一種造型的腿足作出馬蹄和托泥。

床榻

包括榻、羅漢床和架子床。與床組合使用的是腳踏，羅漢床前的短而成對，架子床的單一而修長。

櫃架

包括架格、亮格櫃、圓角櫃、佛寶格和方角櫃等。

其他

凡不歸入以上四類的傢具，可列入第五類。有屏風、櫥、箱、鏡臺、衣架、盆架等。其中也不乏有製工精美的佳作，如傳世的明黃花梨衣架，其中牌子由三塊精工鏤雕的鳳紋縧環板構

成，造型優美而實用。

明式傢具的風格特點

由於木材本身的色澤紋理美觀，所以明式傢具很少施用髹漆，僅僅擦上透明蠟即可以充分顯示木材本身的質感和自然美。

明式傢具的樣式和特點是明代審美趣味的結晶。明朝宮苑、民居、園林等建築大量興建，文人雅士出版了一批有較高審美品位和情趣的著作，同時出現了一批指導木作工程的科技書籍，如《魯班經匠家鏡》等，將明式傢具推到了登峰造極的境地。

明式傢具大量選用質地堅硬、強度高、色澤和紋理優美的木材，除選材講究和設計優美外，製作工藝方面的突出特點是精密巧妙的科學的榫卯結構。

400年前的明式傢具，件件都是當時的實用物，其中不少都是超時空的藝術品。

明朝傢具製作歷史是中國古傢具發展的最高潮，形成了在藝術造型、工藝技巧和實用功能諸方面都日臻完美的明式傢具，至今仍具有極高的文物價值。明式傢具已作為中國傢具的藝術代表，為當今世界所認同。

明式傢具的成就是多方面的，對於明式傢具風格特點的瞭解和掌握，是我們欣賞傢具、鑑定傢具時所必須具備的條件。具體而言，明式傢具的風格特點主要有以下幾個方面：

簡樸素雕端莊秀麗

明式傢具受到當時審美時尚的影響，化繁為簡，絢麗歸於平淡，以簡樸為最高審美境界，對傢具風格產生了重大影響。

明式傢具裝飾以素面為主，局部飾以小面積漆雕或透雕，以繁襯簡，樸素而不儉，精美而不繁縟。通體輪廓及裝飾部件的輪廓講求方中有圓、圓中有方及用線的一氣貫通而又有小的曲折變化。傢具線條雄勁而流暢。傢具整體的長、寬和高，整體與局部，局部與局部的權衡比例都非常適宜。

裝飾適度繁簡相宜

明代傢具的裝飾手法多種多樣的，雕、鏤、嵌、描，都為所用。但是，絕不貪多堆砌，也不曲意雕琢，而是根據整體要求，作恰如其分的局部裝飾。

如在椅子背板上作小面積的透雕或鑲嵌，在桌案的局部施以矮老或卡子花等。雖然已經施以裝飾，但是整體看，仍不失樸素與清秀的本色，可謂適宜得體、錦上添花。

造型簡練以線為主

嚴格的比例關係是傢具造型的基礎。我們欣賞明式傢具，其局部與局部的比例、裝飾與整體形態的比例，都極為

紅木雕花面盆架。估價3.5萬～5萬元。

黃花梨圓包圓半桌。估價12.6萬～17萬元。

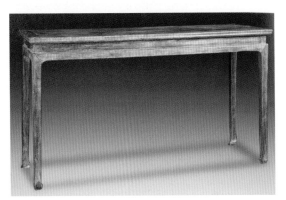

黃花梨條桌。估價17.8萬～21萬元。

勻稱而協調。如椅子、桌子等傢具,其上部與下部,其腿足、棖子、靠背、搭腦之間的高低、長短、粗細、寬窄,都令人感到無可挑剔地勻稱、協調。

明式傢具與功能要求極相符合,沒有多餘的累贅,整體感覺就是線的組合。其各個部件的線條,均呈挺拔秀麗之勢。剛柔相濟,線條挺而不僵,柔而不弱,表現出簡練、質樸、典雅、大方之美。

精心設計造型完美

追求造型的完美是明式傢具又一傳統。傢具作為社會物質文化的一部分,是一個國家,一個民族經濟、文化、藝術、技術結合發展的產物,反映著民族特徵和歷史特點。一件優秀的傢具之所以被人喜愛,是由於它結實堅固,使用舒適以及由此表現出來的形式上的完美。是實用、科學、美觀的高度統一。

明代的匠師面對要製作的傢具,千審百度,調動積澱在頭腦中的傳統文化意念和美的經驗,以及手上練就的高超技藝,一斧一鑿,精心地研製,一寸一分地取捨。他們全身心地投入,熔鑄和雕塑手中的作品,使之達到爐火純青的地步,為後世創作出許多驚世之作。

明式傢具的結構設計,是科學和藝術的極好結合。時至今日,經過幾百年的變遷,傢具仍然牢固如初,可見明式傢具的卯榫結構有很高的科學性。

工藝精細製作巧妙

明式傢具製作工藝精細合理,全部以精密巧妙的榫卯結合部件,大平板則以攢邊方法嵌入邊框槽內,堅實牢固,能適應冷熱乾濕變化。

明代傢具的卯榫結構,極富有科學性。不用釘子少用膠,不受自然條件的潮濕或乾燥的影響,製作上採用攢邊等做法。在跨度較大的局部之間,鑲以牙板、牙條、圈口、券口、矮老、霸王棖、羅鍋棖、卡子花等,既美觀,又加強了牢固性。

適用美觀人情味濃

明式傢具體貼入微的給予人性化關懷,注入感情,既考慮美觀,又始終考慮符合使用者人體健康的需要,追求舒適,所以高低寬狹的比例都以適用美觀為出發點,並有助於糾正不合禮儀的身姿坐態。

完美的比例,變化中求統一,曲線富於彈性,件件富有力度,雕飾簡繁相宜,金屬配件恰到好處,色澤柔和,富有民族特色……這一切精心設計達到的造型完美,富有人情味,使人感受至深,愛不釋手。以其為伴,其樂無窮。

材性自然韻味深長

明式傢具除去大漆傢具外，硬木傢具用材多數為黃花梨、紫檀等，很少濫施雕琢，工匠們在製作時，除了精工細作而外，不加漆飾，不作大面積裝飾，充分發揮、充分利用木材本身的色調、紋理的特長，顯示木材的天然色澤和自然紋理。疤節仍在，棕眼任顯。明代匠師藝高一籌，尊重材性，追求材料的自然美。

明黃花梨大櫃一對。估價580萬～1600萬元。

明代傢具的木材紋理自然優美，這些高級硬木都具有色調和紋理的自然美，呈現出羽毛、獸面等朦朧形象，令人有不盡的遐想。充分利用木材的紋理優勢，發揮硬木材料本身的自然美，形成自己特有的審美趣味，形成自己的獨特風格，這是明式傢具的又一特點。

中國獨有的燙蠟飾材工藝，正是這種美學觀念下被發掘和創造出來的。木材經過烘烤，熔化的蠟液趁勢侵入木材棕眼，經過擦抹之後，木材衍射出一種含蓄柔和的光澤。木材天然紋理，或如重巒疊嶂，或如行雲流水……變化無窮，十分可人。

儘管裝飾用材也很廣泛，琺瑯、螺甸、竹、牙、玉、石等，樣樣不拒，但中國古代工匠對木材的材性特別尊重，充分發掘顯現材料本來的美，是明式傢具的又一優秀傳統。明式傢具麗質處處可見，其匠心，其才智，件件呈現。其好處，其特點，實非幾句話所能概括。

注重功能剛柔相濟

明式傢具的製造，首先是滿足人們的某種使用要求，使用功能是每件傢具設計製作的基礎。

明黃花梨大櫃側面。

縱觀繁多的明式傢具，粗細之分，文野之別並存。其中最有代表性、造型最完美的明代傢具的一個共同特點是：注意傢具的尺度和曲度的合理性，從而達到舒適性。這是明式傢具物質性方面的功能。

傢具作為室內陳設，還要滿足人們審美的需求。明式傢具不但要好用，同時還好看，不少明式傢具非常美，不僅視覺上感到舒適，而且觸覺上也十分舒適，確實是又好用又好看。因此我們可以說，注重傢具的使用功能是明式傢具的一大優秀傳統。

此外，明式傢具注重精神方面的功能，也是十分突出的。

以上明式傢具的風格特點不是孤立存在的，而是相互聯繫、共同構成了明代傢具的風格特徵。當我們看一件傢具，判斷其是否是明代傢具時，首先要抓住其整體感覺，然後逐項分析。只看一點是不夠的，只具備一個特點也是不準確的。這些特點互相聯繫，互為表裏，可以說缺一不可。

後世模仿上述特點的傢具，只要特點都具備，都可稱為明式傢具，但不可稱為明代傢具。

明式傢具的紋飾特點

明式傢具這一概念的形成，至今不過幾十年的時間。對明式傢具有所瞭解的人，往往會認為明式傢具簡單而樸素。尤其近年來的歐美流行時尚，非光素不足取。對明式傢具中的紋飾沒人推崇，所以較少有人深究。

明式傢具的紋飾，可以簡單地劃為三種：繁縟、點綴、光素。

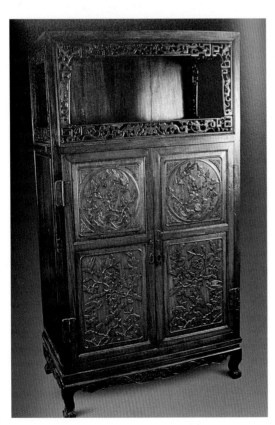

花梨木萬曆櫃。估價6.5萬～10萬元。

繁縟細密

此類窮極工巧，凡能入刀處皆入刀，表現奢華的同時表現工匠非凡的設計與技巧，黃花梨螭龍紋六柱架子床即為代表。這種繁縟之風與明代嘉靖、萬曆時期朝野所推崇的熱烈濃郁的時尚明顯有因果關係。

這一時期，瓷器的裝飾也是見縫插針，密不透風，不講究留有空間，這種反常規的審美觀大約持續了一百年，形成風格後也得以被後人承認。我們今天能看見的明代繁縟類別的傢具，大約都屬這一時期。

動感點綴

此類是明式傢具的主流。在傢具的顯眼部位，點綴以紋飾，表現主題，注重裝飾效果，是大部分明式傢具的做工。看一下雞翅木捲草紋靠背南官帽椅，我們就可以體會明式傢具在靜態中展現動態，在規矩中留有靈活，是傢具富有動感。

這種點綴的裝飾，除去省工的因素外，更重要的是傢具的「眼」，使原本滯悶的情緒變

得通透，如同一壺水必須由壺嘴流出去，方能展現流動之美。

這種點綴裝飾，在椅具中常放在靠背板上方，以便視覺能迅速找到中心；在桌案中則通常以線腳或紋飾在牙板四周裝飾，使傢具環繞上一條流動的「飄帶」；至於床榻櫃架等，或圍子，或牙板，點綴部分紋飾，目的都是使碩大的傢具有靈動之處，不至於有壓抑之感。

靜態光素

此類是指沒有紋飾，也沒有線腳的明式傢具，其實純屬這類傢具很少。可以見到是四面平畫桌、方凳、几案等。最為典型的是四面平不起線畫桌或凳。這類傢具如非要找出裝飾成份，只能是內翻馬蹄足，腿與牙板相交的牙嘴，均有微妙的曲線表現。

明式傢具中純粹光素的是極少部分，因為能夠欣賞這種近乎矯情的大雅設計者畢竟是少數人。純粹光素的明式傢具，摒棄紋飾，摒棄線腳，完全是為了面與面的相交與展現。它所表現的美學境界中的冷峻和剛硬，暗合了中國古代文人中傑出者的世界觀。

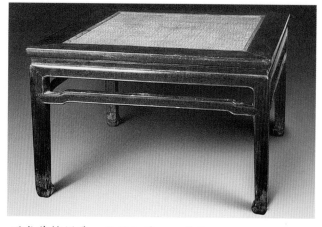

明式紫檀禪凳。估價16萬～26萬元。

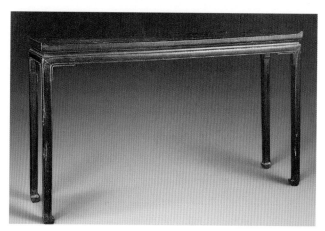

明式紫檀束腰翹頭几。估價7.8萬～9.8萬元。

傢具光素，使人找不到「眼」，也尋不到「飄帶」，注意力被迫放在傢具自身，把一切具有動感的地方隱去，靜態就顯出了生機。

明代傢具著作

明代，總結各種工藝技術經驗的專門書籍逐漸增多。明代黃成所編著的《裝飾錄》一書，全面論述了漆工藝的歷史及工藝、分類和特點等。這些工藝在明代漆傢具上都有所體現，是一部研究漆工歷史的重要著作，直到現在仍有重要的研究和借鑑價值。

木器傢具方面的專著當推《魯班經匠家鏡》一書。此書分建築和傢具兩部分，其中對傢具作了詳盡的分類。如：椅凳燈、桌案類、床榻類、櫥櫃類、台架類、屏座類等。每一類中又分別敘述不同形式。如床榻類中有大床、禪床、涼床、藤床等；桌案類有一字桌、案桌、折桌、圓桌、琴桌、棋桌、方桌等。其他如選材，榫卯結構，傢具尺寸，裝飾花紋及線腳等都作了詳盡的規定和記述。

《魯班經匠家鏡》一書是建築的營造法式和傢具製造的經驗總結。它的問世，對明式傢

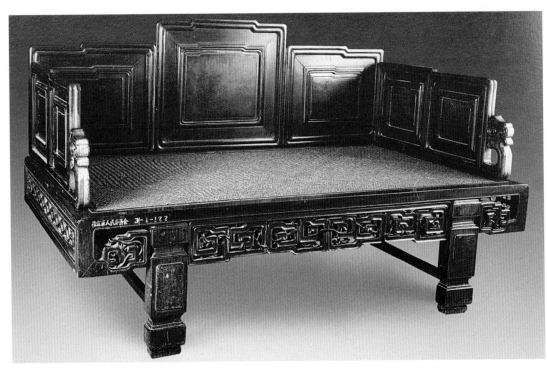

紅木七屏羅漢床。估價13.8萬～17.8萬元。

具的發展和形成起了重大的推動作用。

　　有關傢具方面的書籍還有明代文震亨所編的《長物志》。書中對各類傢具一一作了具體分析和研究，對傢具的用材、製作、式樣分別給予優劣雅俗的評價。

　　明代高濂編著的《遵生八箋》還把傢具製作和養生學結合起來，提出獨到的見解。這些書籍的出現指導了傢具形式的設計和製作生產工藝的提高，並豐富了傢具製作的理論體系。

明式傢具的研究

　　明式傢具以其古樸典雅的藝術魅力，引起了中外學者的注意，如德國艾克曾編有《中國花梨傢具圖考》，中國的楊耀也於1942年發表論文《中國明代室內裝飾和傢具》。中華人民共和國建立後，加強了對傳世明式傢具的搜集、整理和研究工作。王世襄的《明式傢具珍賞》和《明式傢具研究》兩書的出版，代表了當前明式傢具研究的水準。

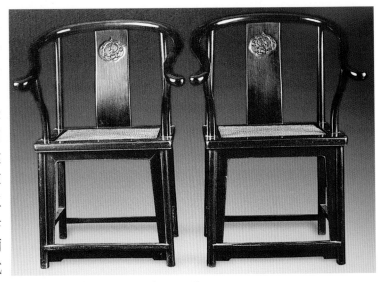

明式紅木圈椅。估價8.6萬～9.6萬元。

中華民族是一個藝術的民族，在衣食住行上都表現出極高的創造能力和審美天賦。一件遠古的黑陶，一尊昔時的銅鼎，明明只是一件生活用具，但先人卻把它們塑鑄成一件令人驚歎的藝術品。

有人認為只有硬木才是明式傢具的研究對象，這種觀點顯然是不全面的。事實上，正是在宋、明代大量柴、竹傢具獲得廣泛發展的基礎上，明代中晚期才出現了硬木傢具，並把傳統傢具發展到輝煌的地步。可以說沒有廣泛的民間柴、竹傢具的發展就沒有硬木傢具的成就。

因此，研究明式傢具卻拋開對明代大量豐富多彩的柴木傢具、竹傢具、漆傢具的研究是不可取的，也是不明智的。明代嘉靖、萬曆以後是明式傢具的成熟時期，也是中國傳統傢具的黃金時代。明式傢具作為一份寶貴的文化遺產，歷來受到中國人民的喜愛和重視。然而，真正把明式傢具作為一個對象進行科學地、系統地研究，則開始於20世紀30年代。

明式傢具陳設要考慮鑑賞

「明式傢具」比「明代傢具」涵蓋面要廣得多，它既包括整個明王朝所設計製作的傢具，也包括後世設計製作的具有明代風格特點的傢具。所以，鑑賞明式傢具，要把握明式傢具的三個概念：明代製作、清代仿明工藝、民國早期仿明式風格與款式，現在被通稱明式傢具。明代傢具是在宋、元傢具的基礎上發展成熟的，形成了最有代表性的民族風格「明式」。

明式傢具不論從工藝、文化，還是欣賞、收藏的價值來看，都能作為中國傢具的典範，無處不閃耀著中國傳統傢具與文化的魅力。

一位研究中國傢具的外國專家曾總結說：「沒有任何其他文化能產生如此美妙的傢具，其美妙之處在於設計與結構的天然融合，每一構件都以一種精心計算過的方式交接，從而令人感覺到每一件傢具的適當比例。西方傢具達不到這一點。無論中國傢具的尺度、線條和設計是如何漂亮，其結合方式都只是簡單的槽接、榫卯及木銷，它們構成中國木工製作的精髓。」

明式傢具古老典雅，讓人有懷舊的感覺。很多人都誤以為中式老傢具是呆板、嚴肅、暮氣沉沉的，不適合現代年輕的家庭，其實，只要稍微去認識一下明式老傢具，就會發現，它賦予時間和空間的生命內涵，是其他傢具所無法比擬的。每一件明式老傢具在曲線、花紋、雕工和造型上，無不是精細考究。置身其中，反而沉靜自在。

中國古典家居裝飾，最明顯的特徵就是一種休閒的味道，中國水墨畫、對聯、條幅等尤為表現出一種清高超脫的文雅之氣。

明式傢具的陳設格局大多以大件傢具為中心，對稱佈置傢具，使用的傢具較規整、厚重、典

明式雞翅木書櫃。估價2.5萬～3.5萬元。

明樹根筆筒。沈泓藏。

雅，對稱擺放是傢具陳設的重要原則，顯示出中軸線，流露出莊重的氣氛。

陳設古典傢具是為整個室內裝飾畫龍點睛，但佈置不當反而會畫蛇添足，因此要先確定家裝的整體風格，搭配好古典傢具。要善於分配居室空間，古典傢具的造型和色澤十分醒目，可自然地使室內充滿懷古氣息，如果太多，反而會顯得雜亂無章。

再者，要遵循古物實用原則，明式傢具的欣賞性很強，在這個基礎上，儘量挑選具有更多實用性的傢具，除了欣賞之外，賦予老傢具新生命。

此外要營造周邊氛圍，明式傢具的特色在於它的木質紋理和造型，要突出這些動人的細節，營造一個和諧的周邊環境來烘托它，是很有必要的。柔和的燈光、淺色系的牆面，才能更好地襯托明式傢具的風采。

總之，在現代居室中陳設明式傢具時，首先要滿足人們的使用需要，符合室內設計的總體佈局和傢具陳設的美學規律，明式傢具的體積與陳設的數量要恰到好處，與其他陳設品共同形成富有個性的室內意境和氛圍。

更為重要的是，在陳設古典傢具時，要與使用者的性格愛好、職業特點、文化修養等相一致，充分反映使用者的個性與特色。

中國明式傢具的材、形、藝都是典範，完美搭配室內陳設，鑑賞時將獲得賞心悅目的感覺。

第七章
清式傢具收藏

清式傢具的人物雕飾。沈泓藏。

　　與明式傢具相比，清式傢具用材厚重、傢具的總體尺寸較明代寬大，相應的局部尺寸也隨之加大；裝飾華麗，表現手法主要是鑲嵌、雕刻及彩繪等，給人的感覺是穩重、精緻、豪華、豔麗，和明式傢具的樸素大方、優美、舒適形成鮮明的對比。

　　十年前，筆者就在有關傢具收藏投資的書和文章中指出：「事實上，清代傢具的投資價值已經凸顯，價格已經啟動，正在成為傢具中新的投資黑馬品種。」

　　從近十年清代傢具的走勢來看，這一判斷是準確的。與十年前相比，清代傢具在收藏市場和拍賣市場的價格，很多品種已經翻了5番以上。

清式傢具應運而生

　　縱觀清式傢具的興衰，不難發現清式傢具的起落與清王朝本身的命運相同，幾乎同步地經歷了一個由興起到鼎盛、最後走向衰敗的過程。清式傢具既是歷史發展的產物、也是滿漢文化相結合的一個具體產物。

　　對清式傢具興衰史的研究，有賴於對清代的民間和宮廷傢具同時作系統的考察。而限於當前的條件、只能以資料相對豐富可靠一些的清宮廷傢具為主，進行一些探討。根據事物的發展規律，相信民間清式傢具的起落興衰，與宮廷傢具大致是同步的。

　　1644年，清定都北京。在清初戰亂不止、百廢待興的社會環境中，顯然還談不上發展手工藝。至康熙皇帝繼位後，國力日趨強盛。康熙在軍事、政治、經濟各方面都有所建樹。鞏

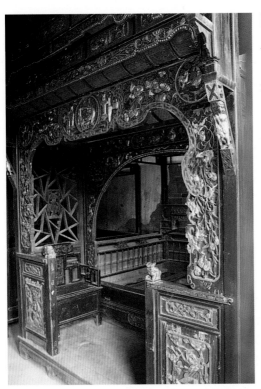

清式傢具的架子床。

固了清王朝的統治基業。在這種社會環境下，工藝美術有了生息發展的環境和條件。

就傢具而言，這一時期儘管明式傢具繼續流行，其主體結構和風格依然如故，但在局部的工藝手法和某些部件上變化日益增多。究其原因，是由於社會環境的改善和生活習俗、藝術趣味的變化所致。然而明式傢具無論如何變體，終不能從根本上滿足統治階級和社會時尚的需要，客觀上要求有新式傢具取而代之，於是，從裝飾風格到裝飾手法都與明式傢具截然不同的「清式傢具」應運而生。

從清式傢具開始萌芽到其初成體系，是從康熙早年到晚年的四、五十年之間。之後隨著清朝統治的強化，世俗民心的轉變，清式傢具較明式傢具在數量比例上逐漸占了優勢。

清式傢具的問世及其特有風格的形成，既與上述的社會變化有直接關係，又與滿族文化的影響有著不可分割的聯繫。

面對一個有著悠久文化傳統和藝術淵源的漢民族，清統治者一方面為幾千年輝煌的漢文化與文明所傾倒，另一方面，對於自己的民族文化和自身的審美情趣又不忍割捨。正是在這種心態下，他們自覺不自覺地要將兩者最大限度地調和起來，清代各類工藝品風格的形成，包括清式傢具的特有風格，不能不說與此有關。

例如，清代皇家製作的一些鹿角椅，取材於獵物，雖是按明式圈椅的結構和造型製作而成，卻體現了滿族遊牧民族豪爽粗獷的氣質。它與漢文化孕育出的具有文人氣質的明式圈椅有著截然不同的風格，是兩種文化交融的典型產物。

已知的文獻資料證實，康熙在位的61年是清式傢具誕生和蓬勃發展的時期。從刊刻於康熙前期的書籍插圖和繪畫中，可見到一些式樣新奇、風格不同於前代、裝飾性較強的傢具形象，它們似乎可看做是清式傢具的雛形。

清中期紅木拐子龍三彎畫案。估價11.8萬～22萬元，成交價12.98萬元。

只可惜，傳世傢具中，有些時期年款實為罕見，難以進行實物印證。而版畫和民間繪畫，因不能排除畫家杜撰、誇張及為符合他的需要以致違反真實的可能，故只能作為參考。尋找到有確鑿年代證據的康熙早年的清式傢具，將是對清式傢具研究的重要貢獻。

標有年款的傢具畢竟為數極少，然而，一些傳世的宮廷繪畫，尤其是寫實的宮廷繪畫，例如清代帝后肖像和反映皇家生活的行樂圖中常有傢具的形象。和一般的民間繪畫有所不同，它們寫實性強，可作為研究和考證清式傢具起源、發展和演變的可靠材料。

雍正傢具價值最高

從清初至康熙初年間，這階段不論是工藝水準、還是工匠的技藝，都還是明代的延續。所以，這時期的傢具造型、裝飾等，還是明代傢具的延續。造型上不似中期那麼渾厚、凝重，裝飾上不似中期那麼繁縟富麗，用材也不似中期那麼寬綽。

清初紫檀木尚不短缺，大部分傢具還是用紫檀木製造。中期以後，紫檀漸少，多以紅木代替了。清初期，由於為時不長，特點不明顯，沒有留下更多的傳世之作，這時期還是處於對前代的繼承期。

但到了雍正、乾隆，至嘉慶，這段時間是清代社會政治的穩定期，社會經濟的發達期，是歷史上公認的清盛世時期。這個階段的傢具生產，也隨著社會發展、人民需要和科技的進步而呈興旺、發達的局面。這時的傢具生產不僅數量多，而且形成為特殊的、有別於前代的特點，或叫它風格。這種風格特點，就是清式傢具風格。

雍正傢具在康熙末年基礎上，開創了清式傢具風格新時代。

北京故宮博物院所藏《雍親王題書堂深居圖》一套十二張繪畫，為研究康熙晚年清式傢具初成時的風格式樣，提供了豐富的依據。

十二幅畫每幅長184.6公分，寬97.7公分。從畫風看，是清早期的寫真繪畫，推測有可能出自莽鵠、焦秉貞、冷枚、沈喻等幾位宮廷畫師之手。這套繪畫於20世紀50～60年代曾長期在北京

清紅木雙拼圓桌。估價33.8萬～39.8萬元，成交價37.18萬元。

清紫檀雲石書卷椅。估價69萬～129萬元，成交價75.9萬元。

故宮博物院內公開陳列。

過去，人們一直認為十二幅畫中所繪的人物是雍正皇帝的妃子，故原名為《雍正妃畫像》。後得知這十二幅畫原本貼在圓明園深柳讀書堂的圍屏上，雍正登基之後重新揭裱移到紫禁城。從檔案中稱此畫為「美人絹畫」得知，畫中的人物只是幾位佳麗而不是雍正的妃子，十二幅畫遂被更名為《雍親王題書堂深居圖》。

這是一套有可靠年代可供研究的寫實繪畫。畫中的傢具，結構描繪準確，比例恰當，對傢具所用木料的紋理都予以逼真的再現。可以確信，這些傢具絕非杜撰。它是一份可以看到清代早期傢具形象的珍貴資料，具有很高的價值。

清紅木花几一對。估價5.2萬～6.2萬元。

清雍正黑漆描金山水花鳥琴几。估價15.5萬～25萬元，成交價27.5萬元。

在十二幅畫中，出現了橋凳、桌案、床榻、櫃架等近十個品種，分別由竹、木、漆、樹根製成的三十餘件傢具。繪畫中的仿樹根製香几、方桌、羅漢床、鐘架、棋桌、仿竹製書格、宮燈、多寶格、斑竹繡墩、架子床等，都是典型的清式傢具。

從畫中可以看到，當時的清式傢具骨架粗壯堅實，方直造型多於明式曲圓造型，題材生動且富於變化，裝飾性強，整體光素堅實而局部裝飾細膩入微。與明式傢具相比，在裝飾風格上兩者的追求有本質的不同。明式傢具尚意，而清式傢具則注重形式。可以說，此時的清式傢具，其主要形式已近於成熟。

這套繪畫還明確地顯示出清式傢具形成的一個重要外界因素。由於當時室內裝修和陳設，以至各種工藝品的裝飾手法和藝術風格，都進入了一個注重富貴華麗、推崇裝飾性的時期，簡潔、樸素的明式傢具已不能與這種環境相適應。清式傢具正是在這樣的環境下與其他具有清式風格的工藝品同時出現的。於是，裝飾上求多求滿、富貴華麗，成為此期傢具的突出特點。多種材料並用，多種工藝結合，甚而在一件傢具上，也用多種手段和多種材料。雕、嵌、描金兼取，螺甸、木石並用。

畫中亦可見到十餘件明式傢具。可見，直至康熙晚年，宮中使用的傢具，明式的還佔有一定的比例。

經查考，從雍正元年間，養心殿造辦處製作桌、几、椅、橈、床榻、櫃、架、屏風、盒、匣近千種，其中很多都是別具特色的製品。僅桌案類，就有以下品種：

包鑲銀飾件紫檀桌、赤金飾紫檀木邊豆瓣楠木心桌、包鑲銀飾花梨木邊楠木心桌、花梨雕壽字飯桌、楠木折疊小桌、紫檀木轉板桌、疊落長條書桌、夔龍式彎腿三層面矮書桌、楠木折疊腿桌、玻璃面鑲銀母花梨木桌、黑漆退光面鑲嵌銀母西番花邊花梨木桌、壽意花楠木面紫檀大桌、彩漆番花獨梃座

清雍正黃花梨獨板聯二櫥。估價18萬～28萬元，成交價35.2萬元。

桌（座子中腰安轉軸可推轉）、一塊玉紫檀面楠木胎洋漆桌、紫檀木圖腿圓棖書桌、彩漆小炕桌、斑竹小炕桌、棕竹小炕桌、紫檀活腿高桌、紫檀如意式方桌等。

上述不少傢具為前朝末有的新奇式樣、新品種。雍正年間的一些創新傢具至今仍保存在故宮博物院中，如黑漆描金靠背椅、紫漆彩繪鑲斑竹炕几等，雖無年款，但對照檔案查證，均為雍正時期製品。

值得注意的是，有關木器製作的檔案中多處出現怡親王、海望、年羹堯等人。

無疑，他們在指揮工匠設計製作傢具上起了重大作用。怡親王允祥，雍正朝第一重臣，總理政務，同時兼管造辦處，被認為是首席大管家，有很高的藝術修養，精通文玩。海望，雍正三年總管造辦處，除直接參與木器傢具的設計，還曾為瓷胎畫琺瑯器、百寶嵌掛屏、盆景等工藝品畫過設計圖，為漆器設計過畫面，並親手繪製過琺瑯鼻煙壺，為清式傢具與各種工藝品相結合做出了貢獻。

可見，雍正時期的造辦處，既有掌握實權且精通藝術的領導者當統帥，又有造詣頗深的藝術家任管理，還有從全國挑選來的工匠高手埋頭實幹，人才濟濟，生機勃勃，集四方之精粹，可謂天時、地利、人和，為清式傢具的最終成形提供了必要和充分的條件。

綜上所述，雍正一朝雖然只有十三年，卻如同它在歷史上對清王朝發展承上啟下的重要作用一樣，在清式傢具，至少是清式宮廷傢具的形成與發展上，也是一個承上啟下、創作活躍的重要歷史時期。

這時期的傢具一改前代的挺拔俊秀，而為渾厚莊重。突出特點為用料寬綽，尺寸加大，體態豐碩。當今，一些傳世的清代傢具，結構考究，用料精選，屬清式風格且無繁縟之弊，雖無年款，但相信是製作於雍正時期，當屬清式傢具中藝術價值最高者。

乾隆傢具精良華麗

經過康熙、雍正兩代的休養生息，到了乾隆年間，清帝國已臻於鼎盛，版圖遼闊，四海稱臣，經濟繁榮，國庫充實，達到「康乾盛世」的頂峰。這一時期的清式傢具，不僅也同步達到頂峰，而且反映出當時的社會政治經濟背景以及清上層社會的思想特徵和氣質。

乾隆時期的傢具，尤其是宮廷傢具，具有兩個顯著特徵：

其一，不惜功力、用料，工藝精良達到了無以復加的程度。

這一時期傢具品種之多，式樣變化之廣，工藝水準之高，均已超出清朝其他歷史時期，是清式傢具的鼎盛年代，也是清式傢具製作數量最多、工藝最精湛、品種最豐富的一個時期。因此，有理由認為，和其他工藝美術品一樣，乾隆時期的傢具，最富有「清式」風格，從某種意義上講，是清式傢具的代表。如太師椅的造型，最能體現清式風格特點。它座面加大，後背飽滿，腿足粗壯，整體造型像寶座一樣的雄偉、莊重。其他如桌、案、凳等傢具，也可看出這些特點，僅看粗壯的腿足，便可知其特色了。

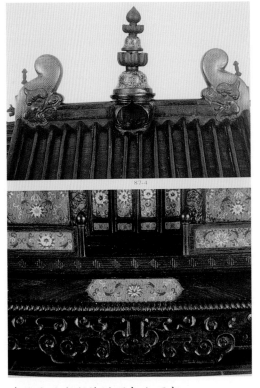

清乾隆琺瑯彩佛塔一對。估價3800萬～5800萬元。

清乾隆琺瑯彩佛塔頂部和下部。

其二，裝飾力求華麗。

乾隆時期的傢具裝飾力求華麗，並注意與各種工藝品相結合，使用了金、銀、玉石、寶石、珊瑚、象牙、琺瑯器、百寶鑲嵌等不同質地裝飾材料，追求富麗堂皇。如紫檀鑲畫琺瑯鼓墩、紫檀小四件方角櫃、紫檀大寶座、紫檀框大掛屏等傢具都是這一時期有代表性的器物。

此時傢具，常見通體裝飾，沒有空白，達到空前的富麗和輝煌。但是，不得不說，過份追求裝飾，往往使人感到透不過氣來，有時忽視使用功能，不免有爭奇鬥富之嫌。

如今，走進北京故宮博物院，從按照乾隆和嘉慶年間文獻記載所佈置的房間裏陳設的傢具，可以想像當時上層社會奢華到何種程度。

遺憾的是，乾隆年間的有些傢具，由於過分奢華，走向了反面。就裝飾而言，傢具上過多的非功能性裝飾部件顯得繁瑣累贅，過猶不及，破壞了整體效果。就品種式樣的變化而言，為了追求奇巧，一些器物做得越來越不實用，以喪失使用功能為代價去追求變化，竟成為一種擺設或純粹用於炫耀的奢侈品。

表面看，乾隆時期的一些傢具，其變化令人目不暇接，但若從整體審度，則使人感到呆板、缺乏生氣。這些傢具做工精緻有餘，卻缺少內涵，初看似「奇」卻不

琺瑯彩佛塔銘文：大清乾隆年製。

耐看，使人想到工匠們實際是在一個被限定的範圍內，按照預定的基本模式來進行「創作」。

這種「模式」和這一時期傢具製作中出現的不良傾向，固然有其社會原因，但不可否認，乾隆皇帝本人的好惡起了不小的導向作用。通查乾隆年間造辦處活計檔，會發現乾隆皇帝像對其他工藝品一樣，對傢具製作極有興趣，積極參與造辦處的傢具設計、製作和修復，式樣如何、尺寸大小、怎樣更改，常有明確指示。宮中每件傢具的製作幾乎都有他的干預，尤其是乾隆中期，幾乎每天都有涉及傢具製作的旨意，只要查閱造辦處活計檔就會對此留下深刻印象。作為帝王，他的審美觀對外界的影響當然是巨大的，製成的傢具自然而然也會留下他的思想和情趣的「烙印」。

總之，乾隆時期隨著過度求奢之風日益滋長，終開清式傢具衰敗之先河。乾隆一代六十年，既是清帝國極盛的一代，又是由盛而衰的轉折時期。清式傢具亦不例外。

清晚期傢具頹廢粗陋

清晚期傢具開始變得頹廢粗陋。嘉慶時期先是進入了一個停滯階段，然後走下坡路，造辦處活計日漸減少，主要是修修補補、拆拆改改，幾近停工。現在文物界把凡是製作近似乾隆工藝、工料卻又不夠精良的清式傢具定為嘉道時期製品不無道理。

道光時，中國經歷了鴉片戰爭的歷史劫難，此後社會經濟日漸衰微。鴉片戰爭以後，清政府日趨腐敗，外有列強虎狼相逼，內有農民起義烽煙四起。從全國範圍看，清式傢具不僅用料做工日漸粗陋，形式更是拙劣。

至同治、光緒時，社會經濟每況愈下。同時，由於外國資本主義經濟、文化以及教會的輸入，使得中國原本是自給自足的封建經濟發生了變化，外來文化也隨之滲入中國領土。這時期的傢具風格，也不例外的受到影響，有所變化。

現在頤和園裏的部分傢具，受外來影響最為明顯。這種情形，作為經濟口岸的廣東也很

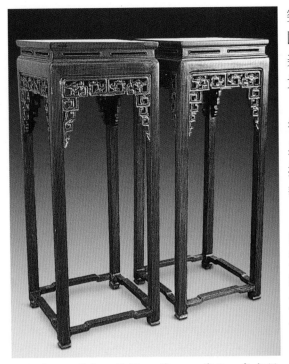

紅木雕龍紋花架。估價1.8萬～3.8萬元，成交價2.2萬元。

突出，廣作傢具明顯地接受了法國建築和法國傢具上的洛可可影響。追求女性的曲線美，過多裝飾，甚至堆砌。木材也不求高貴，做工比較粗糙。

需說明的是，這一時期宮中製作的傢具很少，這類傢具多是民間製作的仿宮廷傢具，其特徵是偷工減料，裝飾藝術變繁縟為拼湊。盛時清式傢具的軀殼雖存，內在的精華已喪失殆盡。

現今國內很多園林收藏的清晚期傢具，多屬此類。其中尤以光緒皇帝大婚、親政時置辦的一批硬木傢具最為典型。這批傢具有的出自北京的幾個木器工廠，有的從香港和東南亞採辦而來，其造型粗俗，雕飾繁濫，令人難以相信竟是皇家使用的宮廷傢具。

當時，民間仍以廣作、蘇作、京作三大傢具流派為中心。

明式傢具的源頭、素以高雅質樸著稱的蘇作傢具，到清中晚期之後也變得線條僵化，裝飾程式化，至今國內南方的大部分名勝園林，包括一些著名的蘇州園林，仍以此類傢具作為主要陳設品。

清晚期興起的北京地區京傢具作坊，徒有良工巧匠，在惡劣的社會環境下，為了迎合低級的時尚，所製作傢具造型呆板，裝飾題材庸俗，加之製作者唯利是圖，偷工減料，粗陋不堪，多數被稱為「行活」，精品無幾。

清代後期，由於珍貴木材的匱乏，加上戰亂頻繁，傢具行業和其他工藝一樣走向衰落。

至清朝末年，清式傢具與清王朝命運一樣，衰敗沒落，留下了無限的遺憾。

清代傢具的年代判定

懂得清代傢具的年代判斷，有助於辨偽，更是對收藏價值和投資價值進行判斷的重要依據。關於清代傢具的年代判定，有兩種理論。

一是在《中國美術全集》中，提出將清代傢具分為清初、乾隆、嘉道、晚清四個時期。凡木質和做工接近明代的，列為清初製品；凡製作新穎，質美工精的都稱乾隆製品；凡製作近似乾隆工藝，但工料不夠精良的，則認為嘉慶、道光製品；同治大婚時所製的一批桌、案、几、椅、凳、床、櫃等，和光緒年間市上流行的大批進入頤和園的造型更為拙劣的傢具，是晚清製品。

還有一個判定標準，分別劃為明末清初（大致在明崇禎至清順治年間）、清早期（大致在康熙至雍正年間）、清中期（大致在乾隆年間）、清中晚期（大致在嘉慶、道光年間）、清晚期（道光以後）五個歷史時期。分界是一個有縱深的面，而不是一條線。

依據傢具的風格式樣來判定年代的早晚，並不能說是一個最理想的方法，它不能像瓷器那樣，判定準確到某一年號。

傢具歷史上有晚期製作早期式樣的情況，尤其一些經典的明式傢具，自明代至清晚期、民國時期一直原樣不動地製作。此外，歷代都存有由舊料改作，舊傢具改式樣等問題，使得有些傢具的式樣特徵與用料、做工的時代特徵相悖，給斷代造成了困難。

當今有些聞名遐邇的明清傢具，其準確製作年代仍困擾著學術界。不少人不僅喜歡把傢具的年代定得偏早，而且在並無充分證據的情況下，將某些舊傢具的年代標得精確到某一年號，這種超越認識水準、自欺欺人的做法並不可取，更不可信。此外，人們也逐漸意識到，以往普遍存在對明式傢具的年代判定偏早，而對清宮廷傢具的年代判定偏晚的現象，值得引起注意。

清式傢具中的廣作

古典傢具中素有京作、蘇作和廣作之分，是以地域來劃分的，其中京作即北京造，蘇作即蘇州造，廣作即廣州造。三個地域，代表古典傢具的三種不同的風格。通常人們眼中的蘇作高雅樸素，富有文人氣質，最受收藏家青睞，而廣作歷來為人們所蔑視。

事實上，廣作也有一定的創新，在藝術性上有自己的特色，作為收藏，理應當成一個有收藏投資價值的品種來對待。

明末清初，西方傳教士來華。廣州由於特定的地理位置，便成為對外貿易和文化交流的重要門戶。廣東又是貴重木材的主要產地，南洋各國的優質木材也多由廣州進口。得天獨厚的有利條件，賦予廣州傢具獨特的藝術風格。

清紅木架子床。

紅木小姐繡花桌。估價2萬～3.8萬元，成交價2.42萬元。

廣作傢具用料粗大充裕。以故宮博物院收藏的紫檀邊座點翠牙雕人物插屏為例，兩側的瓶式立柱從底墩木的上平面算起，就高達65.0公分，厚6.5公分。要用這麼大的木料削成細脖、大腹、小底的方瓶形式，要挖掉許多木料。插屏底座木墩，長55.5公分、寬11.0公分、高15.0公分。下面挖出曲線輪廓，兩端留足。

其用料的大小，關係插屏的穩定與否，廣式傢具的腿足、立柱等主要構件不論彎曲度有

多大，一般不使用拼接做法，而習慣用一木挖成。其他部位也大體如此。為講求木性一致，多用一種木料做成，不摻雜別種木材。廣作傢具不加漆飾，木質完全裸露。

廣作傢具裝飾的雕刻在一定程度上受西方建築雕刻的影響，雕刻花紋隆起較高，個別部位近乎圓雕，加上磨工精細，使花紋表面平滑如玉，絲毫不露刀鑿痕跡。

以紫檀雕花櫃格為例，櫃格下面兩扇門板都飾以陽刻花紋，四角及正中雕折枝花卉，花朵及枝葉四出，富於立體感。所飾西洋巴洛克花紋，翻捲迴旋，線條流暢。除圖案紋飾外，其餘則用刀鏟平，打磨平整。雖有紋脈相隔，但從整個地子看，絕無高低不平的現象。

在板面圖案紋理複雜、鏟刀處處受阻的情況下，能把地子處理得這樣平，在當時手工操作的條件下，是很不容易的。

廣作傢具的裝飾題材和紋飾受西方文化藝術影響。

明末清初之際，西方建築、雕刻、繪畫等技藝逐漸為中國所用，自清雍正至乾隆、嘉慶時期，模仿西式建築的風氣大盛。除廣州之外，其他地區也有這種現象。如在北京興建的圓明園，其中就有不少建築從形式到室內裝修，無一不是西洋風格。

為裝修這些殿堂，清廷每年除從廣州定做、採辦大批傢具外，還從廣州挑選優秀工匠到皇宮，為皇家製作與這些建築風格相協調的中西結合式傢具，即以中國傳統方式做成器物，再用雕刻、鑲嵌等工藝裝飾。

這種西式紋飾，通常是一種形似牡丹的花紋，亦稱西番蓮，花紋線條流暢，變化多樣，可以根據不同器形而隨意伸展枝條。特點是多以一朵或幾朵花為中心向四處伸展，且大都上下左右對稱。如果裝飾在圓形器物上，其枝葉多作循環式，各面紋飾銜接巧妙，難辨首尾。

廣作傢具也有相當數量的傳統紋飾，如海水雲龍、海水江崖、雲紋、鳳紋、蝠、磬、纏枝或折枝花卉及各種花邊裝飾等。有的廣作傢具中西兩種紋飾兼而有之，也有些廣作傢具乍

清紅木廣式涼床。估價3.5～4.5萬元，成交價3.85萬元。

看都是中國傳統花紋，但細看起來，總
或多或少帶有西式痕跡，為我們鑑定廣
式傢具提供了依據。

以紫檀櫃為例，櫃的兩邊雕刻的都
是中式折枝花卉；正面對開兩門，每扇
四角各雕一折枝梅花，中間也以折枝花
為飾，但四角與中間花卉的空檔中，又
雕一組西洋巴洛克風格的圖案；上部四
框飾繩紋，兩層擋板下各裝抽屜一層，
在抽屜外面又以紫檀薄板雕刻西洋花紋
飾邊。這種裝飾手法在廣作傢具中屢見
不鮮的。

清初，廣州的官營和私營手工業相
繼恢復和發展，給傢具藝術增添了色
彩，形成與明式傢具截然不同的藝術風
格，主要表現在雕刻和鑲嵌藝術手法
上。鑲嵌作品多為插屏、掛屏、屏風、
箱子、櫃子等，原料以象牙雕刻、景泰
藍、玻璃油畫為主。

中國鑲嵌藝術多以漆做地，而廣作
傢具的鑲嵌卻不風漆，這是有別於其他
地區傢具的一個明顯特徵，傳世作品也
較多。內容多以山水風景、樹石花卉、
飛禽走獸、神話故事及反映現實生活的
風土人情等為題。

象牙堆嵌成的「廣州十三行」風景
插屏，畫面以十三洋行建築為主體，江
中商船雲集，兩岸官府、民居櫛比相
望，由近及遠的靖海門、越秀山、鎮海
樓等著名建築盡收眼底。插屏以玻璃油
畫作襯地，在玻璃畫的背面描繪烏雲。
近處江水部分，也用玻璃畫作地兒，背
面描繪水紋，以象牙著色雕刻的大小船
隻，直接粘在玻璃表面上。

廣州還有一種玻璃油畫為裝飾材料
的傢具，也以屏類最為常見。玻璃油畫
就是在玻璃上面的油彩畫，首先在廣州
興起。現存的玻璃油畫，除直接由外國

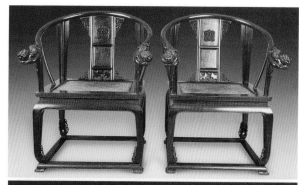

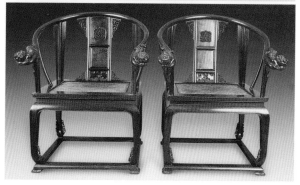

清紅木獅紋扶手圈椅4張。估價8.6萬～16萬元。
成交價9.68萬元。

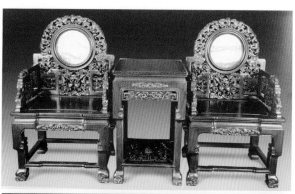

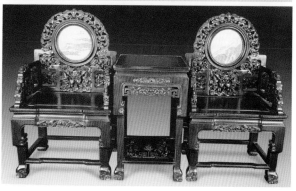

清紅蝙蝠雲紋太師椅4張。估價17萬～27萬元。
成交價19.7萬元。

清代傢具紅木燈座。估價7.5萬～9.5萬元。

進口外,大都由廣州生產。

　　與一般繪畫的畫法不同,是用油彩直接在玻璃背面作畫,而畫面卻在正面。其畫法是先畫近景後畫遠景,用遠景壓近景,尤其畫人物的五官,要畫得氣韻生動,就更不容易了。

區分清代傢具與清式傢具

　　初學者以為清代傢具與清式傢具是同一個概念,其實兩者的概念是不同的。

　　清代傢具和明代傢具一樣,也屬於時間概念。

　　清代傢具大體分為三個時段:

　　清代初期,即清朝建立至康熙晚期;雍正至乾隆、嘉慶時期;道光至清代末期。

　　清康熙以前生產的傢具仍保留著明式風格,因而被列為明式傢具。

　　進入雍正時期以後,由於經濟的繁榮,形成盛世局面,各項手工藝得以高度發展,傢具藝術一改明式那種簡練格調,形成獨特的風格、特點。被譽為代表清代風格的清式傢具。

　　清式傢具風格特點主要表現在以下幾個方面:

1. 用材厚重,形體寬大,局部尺寸也大多採用誇張的手法

　　清式傢具用材厚重,以廣式傢具最為突出。

　　廣作傢具的主體構件無論彎曲度有多大,很少用拼接做法,而多用一塊整木挖成。

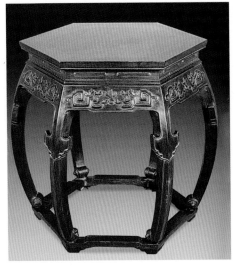

清式傢具紅木六角茶台。估價1.1萬～2.6萬元,成交價1.21萬元。

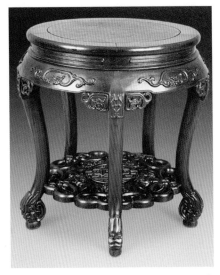

清式傢具紅木鑲瘦木圓臺。估價2萬～3.8萬元,成交價2.2萬元。

京作傢具和蘇作傢具看似較大，但絕大多數採用拼接做法。其目的主要是為省料。

2. 用材廣泛

在用材方面除各種硬質木材外，還有各種金屬，各種玉石，碼瑙、青金、綠松、蜜臘、沉香、螺鈿、象牙，各色瓷，各種羽毛畫，刺繡品等。可謂用材廣泛。

3. 裝飾手法豐富多采

裝飾手法主要有三種：雕刻、鑲嵌、彩繪。

雕刻裝飾一般採取深浮雕的手法，圖案反映出高、中、低三個層次。

鑲嵌裝飾則多種材料並用、多種工藝結合，各種嵌件的自然色彩巧妙運用，使圖案形象逼真。

彩繪裝飾多體現在漆器傢具上，做法是以各色漆描繪各式花紋。比如，蘇作傢具常於硬木框內鑲安柴木板心，表面塗漆，在漆面上或彩繪或鑲嵌各式花紋。

4. 做工精細

做工精細是反映匠師們技藝高下的關鍵所在。一個高超的技師既要有熟練的技藝，還要有機敏的悟性和靈感。在製作過程中，要全神貫注，一絲不苟。才能做出格高神秀的藝術珍品來。

5. 整體造型穩重、精製、豪華、豔麗

清式傢具雖不如明式傢具那樣具有很高的科學性，但仍有很多獨到之處。

它不像明式傢具那樣以樸素、大方、優美、舒適為標準，而是以厚重、豪華、富麗堂皇為取向，因而顯得厚重有餘，俊秀不足，也缺乏應有的科學性。但從另一方面講，由於清式傢具以富麗堂皇和豪華穩重為標準，為達到設計目的，利用各種手段，採用多種材料、多種形式，巧妙地裝飾在傢具上，效果也很成功。所以，清式傢具仍不失為中國傢具藝術中的優秀作品。

清式傢具也和明式傢具一樣，是清代中期形成的藝術風格。我們現在按清代中期式樣仿製的各式傢具仍屬於清式傢具。

明清傢具的異同

明清兩代是中國傢具發展的頂峰時期，這一時期的傢具不僅種類繁多，而且更加充分地發揮了傢具的使用功能。因此，明清傢具典型地體現了中國傢具所具有的極其精湛的工藝價值、極高的藝術欣賞價值、豐富的歷史文化價值和收藏價值。

明清傢具風格特點有同有異，同中有異，但差異是明顯的，具體表現在如下方面。

藝術風格各有鮮明特徵

清代傢具和明代傢具在造型藝術上的風格截然不同。清式傢具的特點，首先表現在用材厚重上，傢具體

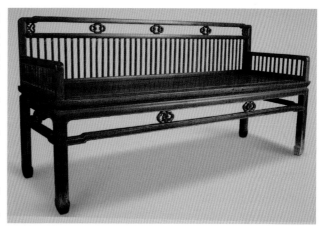

明晚期黃花梨三人椅側面。

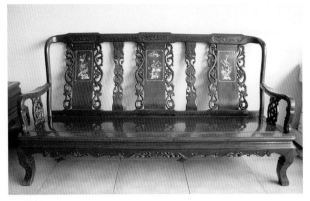

清式花梨木三人椅。沈泓藏。

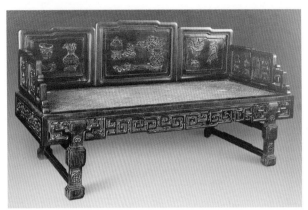

清式紅木貴妃床。估價9.8萬～16萬元。

型、尺寸也較明代寬大。其次是裝飾華麗，表現手法有鑲嵌、雕刻及繪彩等，給人一種威嚴、穩重、豪華的感覺。

明式傢具具有典雅、簡潔的風格。

清式傢具裝飾上求多、求滿，常運用描金、彩繪等手法，顯出光華富麗、金碧輝煌的風格。此時總的來看清式傢具以設計巧妙、裝飾華麗、做工精細、富於變化為特點。尤其是乾隆時期的宮廷傢具，材質之優，工藝之精，達到了無以復加的地步。正是這一時期正式確立了清式傢具的風格，與明式傢具的樸素、輕巧、優美形成鮮明對比。

清式傢具本身又有很多不同的風格特徵，通常來看，清代傢具工於用榫，不求表面裝飾。但京作重蠟工，以弓鏤空，長於用鰾；廣作重在雕工，講求雕刻裝飾。不過在民間，有些傢具仍沿襲明式，保留了樸實簡潔的風格。

木料有所不同

清式傢具的用木，明式傢具都有，但明代傢具的用木，清代傢具卻並非皆有。

明式傢具主要採用印度、緬甸和東南亞一帶出產的珍貴硬質木材，如紫檀木、花梨木、鐵力木、酸枝木等，這些木材色澤沉重，紋理優美，質地堅硬細膩。

清式傢具以紫檀、酸枝木為主，其中明式傢具的有些用木，在清代已經枯竭，特別是清後期，用木品質遠遠不如明代。

時代風尚的差異

明式傢具和清式傢具是中國傢具史上的兩個高峰。

明代是中國傢具史上的黃金時代。明代的時代風尚崇尚簡潔空靈，這一時期傢具的造型、裝飾、工藝、材料等，都在簡潔空靈上達到了盡善盡美的境地。

清式傢具風格的形成，與清代統治者所創造的世風有關，表現了從遊牧民族，到一統天下的雄偉氣魄，代表了追求華麗和富貴的世俗作風。由於過份追求豪華，也帶來一些弊端。但是，清式傢具利用多種材料，調動一切工藝手段來為傢具服務，這是歷來包括明式傢具也不及的。

明代有些傢具在清代消失

總體來講，明清兩代傢具的種類已經日臻齊全，我們今天使用的大部分傢具都是在那個時期定型的。

但明代有些傢具品種因年代久遠，今天已無處尋覓了。如明人的筆記裏曾記載有「接腳」這類傢具已經消失。

據明代人李詡《戒庵老人漫筆》裏記載，明代有個叫葉鐘的御史，有一次入宮奏事，見「宮殿皆不甚高大，中置龍龕，朝廷所坐有金交椅，又方木墩甚眾，問內官所用，乃宮人祗候傳班，短者以此木立之令齊，名接腳。」

從文中敘述可知，這種類似方木墩的器物名曰「接腳」，是明代宮中所用之物，專為身材相對矮小的宮人祗候帝王傳班所備，「以此木立之令齊」。可惜隨著時光的流逝，這種傢具湮沒在歷史的風塵中，再也見不到了。

清式發展了明式傢具

清式傢具由於受到工藝水準的影響和當時文人審美觀的左右，較明式傢具品種更為豐富。如清初著名戲劇家李漁在他的那本《閒情偶記》的書裏主張桌子要多安抽屜，立櫃要多加閣板和抽屜，並身體力行，設計製作了一批傢具。

李漁的傢具設計思想對清式傢具風格的形成起到了一定的作用。帶有抽屜的傢具在清代以前雖也有過，但大量出現還是在清代以後。今天我們所看到的帶抽屜的桌子以清代居多，應是受到了李漁的影響。

我們今天常見的「多寶格」也是在清代才開始形成的。多寶格，顧名思義，就是儲藏寶物的容器，大部分見於宮廷或官府，民間所謂「大戶人家」中，也有使用。它兼有貯藏和陳設的雙重作用，但主要是陳設之用。它是在明代架格的基礎上發展起來的新型傢具。

明代的架格又稱「書格」，通常高五、六尺，依其面寬安裝通長的橫板，每格或完全空敞，或安券口，或安圈口，或設牙板，有的在後背設背板。

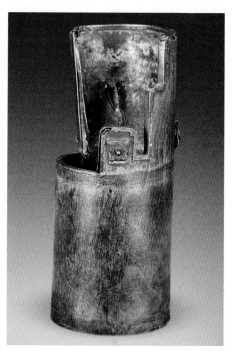

明黃花梨煙槍。估價9800元～15000萬元。成交價1.78萬元。

清黃花梨筆筒。估價1萬～2萬元。成交價1.1萬元。

明黃花梨琵琶。估價19.8萬～29.8萬元。成交價22萬元。

明黃花梨琵琶背面。

大體上來講，明代架格造型比較簡練，給人以質樸之感。而到了清代，開始出現了一種用橫、豎板（此種豎板又稱為「立牆」）將內部空間分隔成若干高低不等、大小有別的架格，這種架格的前後左右做成不同形狀的開光，內部空間之間分隔巧妙，設計得錯落有致，因它與明代的架格意趣大異，稱為「多寶格」。

清式傢具品種更加豐富

清式傢具品種樣式十分豐富，例如新興的太師椅就有多種式樣，靠背、扶手、束腰、牙條等新形式，更是層出不窮。

有些傢具是清代特有的品種，如貼黃傢具，貼黃亦名「文竹」，是中國傳統的竹刻工藝，這種技法興起於清初，到了清中期發展成熟。當時又稱貼黃為「翻篁」，其工藝程序是將南竹鋸成竹筒，去節去青，留下薄層的竹黃，經過煮、曬、壓平後，膠合在木胎上，然後磨光，再在上面刻飾各種人物、山水、花鳥等紋樣。其色澤光潤，類似象牙。據清宮內務府造辦處活計檔記載：「乾隆二十四年閏六月郎中白世秀員外郎金輝來說太監胡世傑交文竹小瓶一對，文竹昭文帶一件。」這是關於文竹器物的較早記載。說明此種裝飾工藝是乾隆以後才逐漸興起的。故而凡是發現採用貼黃技法裝飾的傢具基本可以斷定是清中期以後所製，而且以故宮現存的貼黃傢具來看，貼黃傢具大多為凳、墩、案、盒、小櫃等。

由於不同時代有不同的代表傢具，傢具品種的時代特徵也是鑑定的一條重要標準。像上面提到的多寶格、貼黃傢具等都是清代較有特色的傢具品種。

清代的傢具品種為歷代最多，遠遠超過了明代。清代傢具種類中的坐臥類傢具有太師椅、扶手椅、圈椅、躺椅、交椅、連椅、凳、杌、交杌、墩、床、榻等；憑倚承物類傢具有圓桌、半圓桌、方桌、琴桌、炕桌、書桌、梳妝桌、條几（案）、供桌（案）、花几、茶几等；貯藏類傢具有博古櫃架、架格、書櫃、箱等；其他傢具還有座屏、圍屏、燈架等。

北京故宮太和殿陳列的剔紅雲龍立櫃，瀋陽故宮博物院收藏的螺鈿太師椅、古幣蠅紋方桌、紫檀卷書琴桌、螺鈿梳粧檯、五屏螺鈿榻等，均為清代傢具的精粹。

造型時代特徵明顯

明清傢具的品種、造型均有明顯的時代特徵。清代的

傢具造型趨向笨重，並一味追求富麗華貴，由於繁縟的雕飾破壞了造型的整體感，觸感也不好。很多明式傢具的造型到了清代就消失了，或者改變了。如酒桌、圓靠背交椅等傢具，在明代尚且流行，入清以後就逐漸被淘汰；而式樣莊重的太師椅，則是清式傢具的代表。又如茶几，本身就是為適應清式傢具佈置方法而產生的品種，多為酸枝木、新黃花梨製品，未見年代較早的。

此外，如折疊椅、折疊香几等，都是清雍正朝以後出現的新品種。而在明清兩代均流行的坐墩，在造型上也有明顯不同。明代坐墩多胖而矮，清代的多瘦而高。桌椅的腿足，也經歷了一個由瘦到粗的變化過程。凡是有前者特徵的桌椅，一般年代都要早於後者。

鑑定明清傢具的年代早晚，有時也可根據某些構件來判斷。如明代官帽椅的靠背，基本光素無紋。清代官帽椅的靠背，多為雕花板，素板罕見。又如明式傢具的管腳根都用直根，而清中期以後管腳根常用羅鍋根。再如櫃子，明式櫃子以圓角居多，側腳收分明顯，以各種流暢的線條裝飾為主，不重雕刻。入清以後，這類圓角櫃逐漸減少，取而代之的是方角櫃，下方正平直，側腳收分漸小，至清中期以後基本無側腳。

裝飾方法差異最大

明式傢具的裝飾方法是不裝飾，即追求「清水出芙蓉，天然去雕飾」的風格。

清式傢具則大力追求裝飾方法的繁華，大量採取木雕和鑲嵌。木雕分為線雕（陽刻、陰刻）、淺浮雕、深浮雕、透雕、圓雕、漆雕（剔犀、剔紅）；鑲嵌有螺鈿、木、石、骨、竹、象牙、玉石、琺瑯、玻璃及鑲金、銀，裝金屬飾件等。

紋飾存在時代差別

在古器物鑑定學上，以裝飾風格和紋飾來斷代是一條重要的標準。傢具亦不例外。明清傢具在裝飾手法及紋飾上存在著時代的差別。

一般來說，明式傢具以精緻但不淫巧、質樸而不粗俗、厚實卻不沉滯見長。

與明式傢具重視材美相比，清代工匠更側重於人為的工巧之美，而不重視材料的自然肌理，因此在清代傢具上很少見到那種大片作素，不事雕飾的情況。

回紋也是中國古代常見的裝飾紋樣，傢具上回紋的出現在清代以後，特別是乾隆時期，這一時期的傢具多在桌案椅凳的腿足端雕飾回紋馬蹄圖案。總之，題材豐富多彩是清代傢具紋飾圖案特點之一。清雍正以後，模仿西洋紋樣的風氣大盛，特別是清代廣作傢具，出現了中西結合式傢具。即以中國傳統做法制成器，而雕刻西式紋樣。通常是一種形似牡丹的花紋，也有稱西番蓮紋。

清光緒「秋籟」古琴。估價8萬～12萬元。成交價8.8萬元。

圖案題材有所差別

明式傢具特有的美學個性和藝術形式也鮮明地體現在紋飾圖案上。明式傢具的紋飾題材如松、竹、梅、蘭、石榴、靈芝、蓮花等植物題材；山石、流水、村居、樓閣等風景題材較多見，並且大量採用帶有吉祥寓意的母題，如方勝、盤長、萬字、如意、雲頭、龜背、曲尺、連環等紋飾。

清式傢具的紋飾圖案題材是在明代的基礎上進一步發展拓寬，植物、動物、風景、人物無所不有，十分豐富。吉祥圖案在這一時期亦非常流行，但這一時期所流行的圖案大都以貼近老百姓的生活為目的，與明式傢具的陽春白雪相比，顯得有些世俗化。

清式傢具裝飾圖案多用象徵吉祥如意、多子多福、延年益壽、官運亨通之類的花草、人物、鳥獸等。傢具構件常兼有裝飾作用。

晚清的傢具紋飾多以各類物品的名稱拼湊成吉祥語，如「鹿鶴同春」「年年有餘」「鳳穿牡丹」「花開富貴」「指日高升」「早生貴子」「吉慶有餘」等，宮廷傢具多用「群雲捧日」「雙龍戲珠」「洪福齊天」「五福捧壽」「龍鳳呈祥」等。

與清式傢具相比，明式傢具紋飾題材寓意大都比較雅逸，頗有「明月清泉」、「陽春白雪」之類的文儒高士之意趣，更增加了明式傢具的高雅氣質。

清式傢具以雕繪滿眼絢爛華麗見長，其紋飾圖案也相應地體現著這種美學風格。在表現手法上，清式傢具可謂錦上添花。

值得注意的是，有些題材，雖然明與清都採用，但在圖案內容上存在著差別。

龍，自古為華夏民族崇拜的圖騰。龍紋在明清傢具上的應用相當廣泛。明代多雕刻螭虎龍（又稱拐子龍或草龍），清代夔龍紋最為常見。

麒麟作為一種瑞獸，也是中國古代常用的裝飾題材。明中葉時，麒麟一般為臥姿，即前後兩腳均跪臥在地，而明晚期至清早期，麒麟一般為坐姿，前腿不再跪而是伸直，後腿仍與明中期相同。進入清康熙以後，麒麟就站起來了，虎視眈眈。

細節處處見差別

因明和清傢具風格的不同，導致了兩者細節上的巨大差別。一般來說，明傢具追求簡潔，一目了然，幾乎沒有細節，但耐人尋味。清式傢具追求富麗堂皇，因此幾乎每一處細節都堆砌了大量裝飾，令人目不暇接。

特別是清式傢具的腳足變化最多，除方直腿、圓柱腿、方圓腿外，又有三彎如意腿、竹節腿等；腿的中端或束腰或無束腰，或加凸出的雕刻花形、獸首；足端有獸爪、馬蹄、捲葉、踏珠、內翻、外翻、鑲銅套等。

束腰變化有高有低，有的加魚門洞、加線；側腿間有透雕花牙檔板等。

看看明式傢具的腿，無論是桌子還是椅子，都是一根直直的光素棍子，不僅沒有花樣雕刻，甚至連紋都沒有一根。

綜上比較可知，明清傢具鑑賞和鑑定並非無章可尋，而是有著其特有的規律性。不同時期的傢具在造型風格、材質選擇、裝飾紋樣以至傢具品種上都存在著差異，只要認真觀察，總能找到蛛絲馬跡。

在收藏實踐中，明式傢具和清式傢具的辨別是最重要的收藏知識之一，收藏者需要多多比較研究。

第八章
清式傢具鑑賞

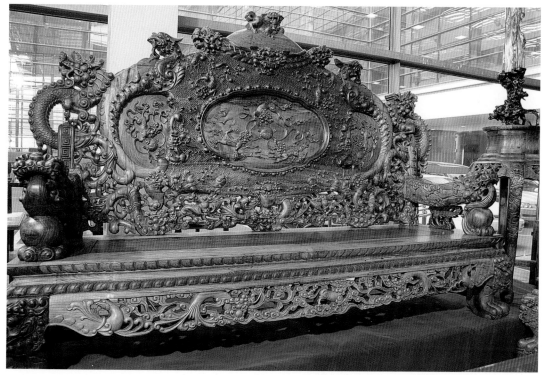

清式花梨木雕龍三人椅。

　　傢具的欣賞要展開討論，活躍氣氛，最好的辦法還是有一個通用標準，讓大家用以欣賞品評。

　　清式傢具的鑑賞重點在清式傢具的藝術特點、時代特徵、工藝手法、裝飾風格及細節等。

清式傢具的藝術特點

　　鑑賞清式傢具，可首先從瞭解、觀察和欣賞清式傢具的藝術特點入手。

　　清代傢具，經歷了近三百年的歷史，從繼承、演變、發展，以至形成為清式傢具的獨立風格，這當然有它特殊的背景與經歷，乃至獨立存在的特色。

　　清初之時，傢具上的創新不多，還保持著明代傢具的樣式和明代的風格和特徵。隨著清初手工業技術的恢復和發展，到乾隆時期已發生了極大的變化，形成了獨特的清式風格。

　　清代中葉以後，清式傢具的風格逐漸明朗起來，傢具也出現了新的特徵，與全國的明式傢具相互影響，又有不同於明式傢具的獨到之處，它的突出特點是尺寸要比明式傢具寬大，用材厚重，裝飾華麗，造型穩重，形成穩重、渾厚的氣勢，和明代傢具的用料合理、樸素大

清傢具戲出人物雕件。沈泓藏。

清傢具戲出人物雕件特寫。沈泓藏。

方、堅固耐用形成鮮明的對比。所以，清式傢具有許多經驗可談，也有許多優點可取。其風格獨特，特色鮮明，便是最為有力的證明。具體而言，清式傢具主要有以下特點。

造型莊重、氣度宏偉

清代傢具在康熙以前基本保留明代風格，至乾隆時期才具獨特風格。康熙、雍正、乾隆三朝的繁榮，為清式傢具的形成和發展創造了條件。

清代傢具造型莊重而笨重，氣勢宏偉，追求富麗華貴，脫離了明代傢具纖巧秀麗的風格，繁褥的雕飾破壞了造型的整體感。

清式傢具雖不如明式傢具那樣具有科學性，顯得厚重有餘、俊秀不足，給人沉悶笨重之感，但以富麗、豪華、穩重、威嚴為準則，為達到設計目的，採用多種材料、多種形式，巧妙地裝飾在傢具上，也不無成功之處。

清式傢具藝術上多採用誇張手法，不惜耗費工料，剖用大材。舉故宮內收藏的床榻為例，紫檀木架子床，除用料粗壯外，且形體高大。四足及牙板、床柱、圍欄、上楣板等全部鏤雕雲龍紋飾。一根床柱，直徑達十幾公分粗。床頂四邊，裝有近四十公分高的紫檀雕雲龍紋毗盧帽，工藝相當複雜、精湛，從整體上看，既玲瓏剔透，又恢弘壯觀，給人一種莊嚴華麗之感。

清代康熙之前的床榻沿襲了明代的式樣風格和特點，但自乾隆時期起，驟起變化。明式傢具的特點是用料合理，樸素大方，與之形成鮮明對比的是，清式風格的傢具製作多強調雕飾富麗堂皇。

平常架子床也與前代不同。除三面圍欄外，清代架子床多在正面做垂花門。用厚一寸許的木板鏤雕成寓意「歲寒三友」「子孫萬代」「富貴長壽」「多子多孫」的吉祥圖案。

內室的平常架子床都製作得如此氣度宏偉、富麗華貴，客廳和大堂的傢具之造型自然可想而知。

造型厚重、形式繁多

清式傢具在造型上與明式傢具的風格截然不同，首先表現在造型厚重上，傢具的總體尺

寸比明式傢具要寬，要大，與此相應，局面尺寸、部件用料也隨之加大。比如清代的太師椅、三屏式的靠背、牙條、腿足等協調一致，造成非常穩定、渾厚的氣勢。這是清式傢具的典型代表。

清式傢具在結構上承襲了明式傢具的榫卯結構，充分發揮了插銷掛榫的特點，技藝精良，一絲不苟。凡鑲嵌方面的桌、椅、屏風，在石與木的交接或轉角處，都是嚴絲合縫，無修補痕跡，平平整整的融為一體。

清式傢具的樣式也比明式傢具繁多，如清朝新興的傢具太師椅，就有三屏風式靠背太師椅、拐子背式太師椅、花飾扶手靠背太師椅等多種。

追求創新和奇巧

清式傢具品種繁多，有很多是前代沒有的品種和式樣。

李漁《閒情偶寄》主張几案多設抽屜，櫥櫃多加隔板，開清式書案、多寶格之先河。生炭火辟寒的暖椅，貯冷水祛暑的涼炕，也都是他的創造。

乾隆刊本《看山閣集》中有幾件作者設計的傢具，其中暖桌、三角桌、鼓凳式便桶都是新奇的設計。

宮廷傢具更喜標新立異，有一種木床，床上有帽架、衣架、瓶托、燈檯、書架，甚至還有可以升降便於使用的痰桶架。此外，清式傢具的造型更是變化無窮，以常見的清式扶手椅為例，在其基本結構的基礎上，工匠們就造出了數不清的式樣和變體。這種椅子傳世數量甚多，但雷同的卻極為少見。多年來，海內外的收藏家、博物館搜集了難以計數的明清傢具，但至今仍不時發現前所未見的奇特品種，有些竟難猜測其為何物。

此外，就每一單件傢具的設計則注意造型的變化。一個很好的實例是北京故宮博物院漱芳齋中的五件成套多寶格。這五件多寶格一字排開，靠牆擺放，與房間渾然一體，錯落有致地分割出一百多個矩形隔層作為陳設空間。設計中既考慮了各個隔層與整體之間的比例協調，又巧妙地使上百個隔層尺寸互不相同。每個隔層內部鑲有角牙，雖都是「拐子」圖案，卻形態各異，互不雷同。

五件多寶格在不同部位設有十二個小抽屜，它們不僅大小不等，而且抽屜面上的雕飾圖案亦不相同。站在多寶格的側面，可以看到每個隔層的側山上不同圖形的開光：海棠形、扇面形、如意形、圓形、方形、方勝形、磬形、蕉葉形、書軸形等等，屢變頻更，移步換景，令人目不暇接。

在清內務府造辦處活計檔裏，還有「百什件屜」的記載。

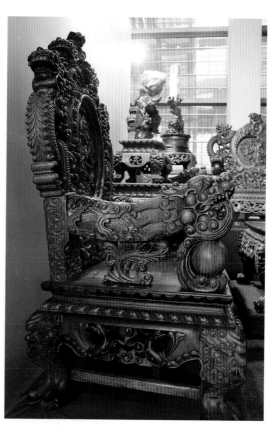

清式花梨木雕龍椅。

這是一種專門用於置放小型文玩玉器的容器。在其內側底部依文玩器物的體量做出形態不同的各種凹槽，這樣就使文玩玉器各置其位。

這種容器做工精湛，構思奇巧，充分反映了能工巧匠的聰明才智。如清內務府造辦處活計檔記載：「乾隆五十一年二月初一日總管劉秉忠交雕龍紫檀木大箱一對，傳旨交造辦處配裝百什件欽此。於五月十二日將雕紫檀木大箱一對內配裝百什件四十二屜，現配得百什件屜內第一層裝得玉器古玩等三十七件，第二屜裝得玉器古玩等二十四件。」

可見，一件百什件屜內可以擺放多件物品，但大多是小巧玲瓏、佔用空間不大的文玩玉器，且「排位有序」。

現在在北京故宮博物院裏，還珍藏有這類傢具。

此期還創新有一種床櫃，做法是先做成相當於床面高度的開蓋櫃，然後在櫃面上三面安裝圍子，就形成了羅漢床的形式。櫃內可以存放氈毯被褥，白天可以當榻待客，晚上即可做臥具床。

有的架子床下不用四足，而用兩個特製的長條木櫃支撐床屜。這樣可以充分利用床下空間，以存貯日用物品。

清式傢具中，在形式上還常見有仿竹、仿藤、仿青銅器，甚至仿假山石的木製傢具；而

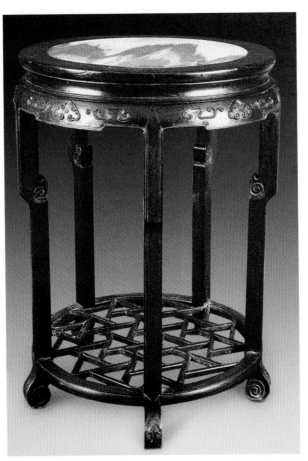

價紅木鑲雲石圓茶台。估價2.6萬～3.6萬元，成交價
2.86萬元。

反過來也有竹製、藤製的仿木傢具。在結構上往往匠心獨運，妙趣橫生。有些小巧玲瓏的百寶箱，箱中有盒，盒中有匣，匣中有屜，屜藏暗倉，隱約曲折，抽屜和櫃門的啟閉亦有訣竅，仔細觀察之後始得其解。

選材考究、做工精細

在用料選材上，清式傢具推崇色澤深、質地密、紋理細的珍貴硬木，其中以紫檀為首選。特別是清中期以前的宮中傢具選料甚為講究。這往往表現在以下幾個方面：

傢具的主料木材用料清一色，或紫檀或酸枝木，各種木料互不摻用，有的傢具甚至為同一根木料製成。

選料極為精細，表裏如一，選材要求無節無疤、無傷、無表皮，色澤均勻，完整得無一瑕疵。稍不中意寧可棄之不用而絕不將就。

硬木傢具的部件和零部件，如抽屜板、桌底板及穿帶等，所用的木料都是硬木。

在結構製作上，為了保證外觀色澤紋理的一致，也為了堅固牢靠，往往採用一木連作，而不用小材料拼接。如有的床榻為鼓腿膨牙結構，儘管腿足曲率極大，也採用一木挖成而不拼接。不少宮廷紫檀傢具透雕的花牙往往與腿足和牙條一木連作，用料大，浪費多。紫檀珍貴世人皆知，大料更是格外珍稀，如此用料，是為了造成一種氣勢。就總體而言，清式傢具，尤其是清代的廣作傢具，體態要比明式傢具寬大、厚重。

「做工」一詞在舊時傢具行業中指傢具的結構和工藝，以結構而言，有人認為清式傢具重形式不重結構，其實這只看到了問題的一個方面。確有部分清代紅木傢具在形式上一味效仿皇家傢具，忽視結構，但多數的宮廷傢具以及民間的不少柴木傢具，都繼承和保留了明式傢具結構嚴謹、榫卯考究的優良傳統。有些清式傢具手法更為靈活，更富於變化。新奇結構、新形式的榫卯以及巧妙的手法運用，令人耳目一新。

工藝繁多、裝飾豐富

注重裝飾性，是清代傢具最顯著的特徵。為了達到瑰麗多姿、千變萬化的裝飾效果，清式傢具的設計者和製作者幾乎使用了一切可以利用的裝飾材料，嘗試了一切可以採用的裝飾手法，在傢具製作與各種工藝品相結合上更是殫精竭慮，力求新奇。

清代由於手工業技術的發展，各類器物都呈現雕飾過繁的現象。為了加強裝飾效果，清代坐椅常採用屏風式背，這樣可以在板心上雕刻或裝飾各種花紋。有的椅子雖也是官帽式，但扶手和後背立柱已不是與腿足一木連作，而是採用框式圍子，用走馬銷與座面結合。

有的外形輪廓是屏風式，輪廓內的空檔攢成拐子紋，這樣可以把大小材料都派上用場，以節省木料，又形成獨特的清式風格。

清式傢具採用最多的裝飾手法是雕飾和鑲嵌。清式傢具的紋飾可劃分為繁縟、點綴、光素三種。如果按明式傢具的苛刻要求，清式傢具中是找不到純粹光素一類的。清式傢具中最為光素的作品，也少不了線腳，比如起線，或起鼓；這類光素傢具，已做不到明式光素的純粹，非不能，而是不為。

清代工匠的基礎訓練就是把線腳做為必修課，陰線、陽線、皮條線、眼珠線、倭角線等等，他們認為明朝不起線的全素傢具是一種落後，摒棄它理所當然。

清式傢具中的點綴雕刻者很多，柿蒂紋靠背板雕花為典型實例。清式傢具的紋飾點綴與明式傢具的點綴有著微妙差異。可以看出來，大部分清式傢具的點綴都受明式的影響，如椅

子的靠背板，清式常常紋飾滿布，或整雕，或攢格分裝，施以多種手法。又如桌案，清式傢具牙板雕刻明顯比明式傢具要多，工匠都十分注意牙板上的紋飾，各類紋飾應有盡有。

　　稍微留心一下，就可以看出明式傢具中的壼門曲線裝飾在清式傢具中明顯減少。清代工匠以線的豐富在代替過去常用的壼門裝飾，原因是壼門曲線施工比各類裝飾直線費工費料。清式傢具上所雕刻的紋飾題材豐富，顯示出一種設計思想的活躍。

　　清代的木雕工繼承了前代業已成熟的技藝，同時又借鑑了牙雕、竹雕、石雕、漆雕等多種工藝手法，刀工細膩入微，形成了特有的風格。更值得一提的是磨工，僅以銼草（即本賊，又稱鬼頭草、節節草）為磨具，將雕件打磨得線楞分明，光潤如玉。就其雕磨技藝而言，現代技工無法匹敵。

　　注重裝飾性在幾乎每一件經典的清式傢具上都表現得十分突出。如清代羅漢床和榻，其圍欄大多雕花或裝板鑲嵌，用小木攢接的不多。常見的還有描金彩畫。鑲嵌材料有玉石、瓷片、大理石、螺鈿、琺瑯、竹木牙雕等。題材也非常廣泛，有各種山水風景、樹石花卉、鳥獸及各種人物故事和龍鳳、海水江崖等紋飾，可謂琳瑯滿目，極極華麗，在使用上卻不及明代傢具實惠。

　　清式傢具為達到豪華、豔麗的目的，注重裝飾，往往顯得雕飾太繁，且多採用鏤雕和半浮半鏤的手法。即使是浮雕，深度也比前代要大。這樣就必然造成積塵難拭的弊病。鑲嵌傢具多採用凸嵌法，同樣有以上的弊病，雖不甚明顯，但日久天長，嵌件脫落，同樣影響觀瞻。這兩種情況是清代傢具突出的弱點。

融匯中西、貫通古今

　　傳世的清式傢具中，受外來文化特別是西方藝術品影響，採用西洋裝飾圖案或裝飾手法者佔有相當的比重。在民間製作的傢具中，尤以廣作傢具受西洋影響更為明顯。

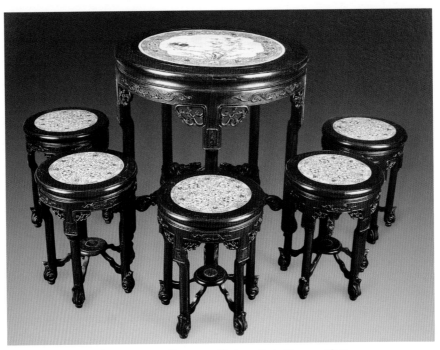

紅木粉彩瓷板圓桌。估價9.5萬～18.5萬元，成交價10.45萬元。

清初時，西洋式建築的商館、洋行出現於廣州街頭，西方國家的商品源源不斷地湧入中國市場。同時，西方傳教士由廣州帶入中國的鐘錶、琺瑯器、天文、地理、光學儀器及各種珍玩器物，引發了人們對西洋文化與技術的興趣。至清中期已形成了一股不大不小的「西洋熱」。當時不僅以擁有西方器物為時尚，而且熱衷對傳統的中國工藝品如瓷器、漆器、木器等加以洋裝、洋化。這股風逐漸自沿海傳至內地。

紫禁城內自明代起就有西洋器物的收藏。入清之後，宮中精通各種技藝的西方傳教士們，不僅製作西洋器物，而且在長春園內參與設計修建了一部分西洋式花園。與此同時，一些帶有西洋風格的宮廷傢具開始面世。

受西洋影響的清式傢具有兩種形式。

一種是採用西洋傢具的式樣和結構。早期的這類傢具雖有部分用於出口，但始終未形成外銷瓷器那樣的規模。

清晚期至民國時期，這種「洋式」傢具再度流行，不過多數做工粗糙，不中不西，難登大雅之堂，與其說受西洋文化影響，不如說是受殖民地文化的毒化，與早期供外銷的西洋式傢具不能同日而語。

另一種則是採用傳統的中國傢具造型和結構，但或多或少地採用西洋傢具部件的式樣或裝飾，最常見的是雕飾西洋圖案。

受西洋建築影響，有些清式傢具模仿西洋建築構件的式樣，如椅子為清式有束腰扶手椅，但以西洋番蓮等圖案作為雕飾，一些部件造型顯然來自於西洋建築，明顯體現出法國洛可可風格。

洛可可風格於十七世紀中葉至十八世紀初流行於法國，是富麗奢華的歐州貴族宮廷風格。由於這種情調與清代貴族氣味相投，故而倍受喜愛，在宮中一些紫檀傢具上留有痕跡。試推想，當時諧奇趣、海晏堂、遠瀛觀等「西洋樓」的廳堂內，或許有不少此類傢具與之相配套，惜圓明園被毀，難以考證。

熱鬧熱烈、展現奢華

清朝傢具是熱鬧的產物。人們在富庶祥和的時候需要人為地製造一些熱鬧，在平靜中掀起波瀾。熱烈就成了乾隆時期的主題，而我們大部分清式傢具，都以這一時期傢具為楷模，展現富裕，展現奢華，形成傢具中的乾隆風格，亦稱乾隆工。

這種乾隆做工明顯是對紋飾而言。紋飾上從明式傢具個性化逐漸向程式化過渡，做工上則不惜工本，讓觀者看見工匠非凡的技巧和可以想見的勞動。國人選購傢具時開始庸俗，認定雕工越多越好，有效勞動越多就會越值錢。過去購置傢具是家庭的大事，保值是基本要求，每個殷實的家族都希望家產能夠延續下去，而傢具則是顯示家族財富的最好證物。傢具的生產無法擺脫這樣的大背景，與社會需求緊密相連。

最富於清式傢具裝飾特點的往往是雕工繁縟的作品，如紫檀浮雕梅花紋條桌就很有代表性。清式傢具的這類風格的形式主要是雍乾以來朝廷所提倡的奢華之風的影響。

從雍正帝起，宮廷傢具生產就已經由大內造辦處出樣，甚至皇帝本人也親力親為，降旨細緻到用什麼料，做什麼式樣，哪兒多一些，哪兒少一些，無微不至。

清式傢具就是在這樣一種氛圍中，一步一步走向登峰造極。傢具的奢華之風也迅速由宮廷傳入民間，至乾隆一朝尤甚。但這並不是說清代傢具無素雅可言，實際上，根據宮廷、民

間的各種需求，清代傢具風格流派也隨之風行，各種裝飾風格傢具均佔有一席之地，但各種風格中，以熱烈奢華為主導。

清式傢具評價有爭議

鑑賞清式傢具，應瞭解別人的評價，特別是專家的評價。而對清式傢具藝術成就的評價，歷來存有較大爭議，這增添了鑑賞的難度，同時也增添了鑑賞多元取向的樂趣。

關於清式傢具評價的爭議，歸納起來大致有三種不同觀點。

第一種觀點是否定清式傢具藝術成就

這種觀念認為，在中國歷史上，明式傢具達到了藝術頂峰，其成功的關鍵在於造型藝術，它追求神態韻律，將各種自然物象加以提取精煉後，自然地融合於傢具的造型設計，品味高、格調雅，具有文人氣質。

相比之下，清式傢具走的路與明式傢具截然相反，由重神態變為重形式，力圖以追求形式變化取勝，藝術格調比明式傢具大為遜色。而且，若追根溯源便會發現，清式傢具在追求形式變化上所採用的方法，包括構件的造型、雕飾的圖案、裝飾的手法等，早已在古青銅器、古玉器以及各種中國傳統藝術品中使用過，不過是將其移植於傢具之上，屬於抄襲和模仿，本身並沒有多少創新，有些還帶有生搬硬套的弊病。

由於僅靠形式變化很難真正保持「新」「奇」，而在不斷追求新奇之中，又只能靠進一步加強形式變化，如此循環往復，最終必然導致繁複與瑣碎。因而清式傢具的裝飾手法始終未能超越自我，這是清式傢具在藝術上的失敗與遺憾。

這種觀點認為，在並非成功的總體形勢下，每個單件的清式傢具亦不可能有真正的成功之作。

清剔紅孔雀紋棋台。估價4.8萬～7.8萬元，成交價5.28萬元。

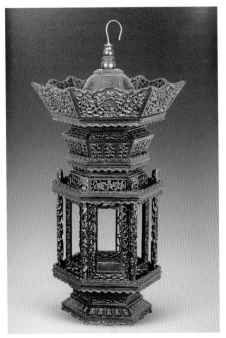

紫檀六角鏤雕宮燈。估價5.5萬～18.5萬元，成交價12.1萬元。

第二種觀點是對清式傢具藝術肯定中有否定

此種觀點認為，在特定的歷史和社會條件下產生的清式傢具，有其本身的特色與成就，作為一種「寫實」風格的實用裝飾藝術，不乏值得研究與借鑑之處。就單件清式傢具而論，有成功的，亦有失敗的，不能一概而論。可將其分為三類：第一類是成功之作，多為康熙至乾隆時期製品；第二類是裝飾過於繁複的清式傢具，大多出自乾隆時期；第三類是清晚期製作的格調低俗的拙劣傢具。

第三種觀點是重新研究和評價清式傢具藝術成就

這種觀點則認為，對不同形式的藝術風格，應站在不同的著眼點加以審度。清式傢具與歐洲一些國家十七至十九世紀的宮廷傢具同屬「古典式」範疇，它體現了一種瑰麗、華貴的格調。作為兩種表現形式根本不同的藝術，清式傢具與明式傢具不能夠、也不應該相對比。對清式傢具的研究與評價應擺脫已有模式即明清傢具對比法的束縛，而把它當作一種獨特的藝術形式重新加以研究，給以客觀的、恰如其份的評價。

以上三種觀點反映了不同的著眼角度和不同的審美情趣。第一種觀點不能說沒有過激之處，無論從總體上怎樣評價清式傢具，就其個體而言，還是可以由相互對比，區分出上乘、一般和較差的不同層次。對某件清式傢具的衡量，可以從其造型、用料、結構、做工等方面綜合考查。對造型的評價與欣賞，不妨根據清式傢具的特點加以把握，即華麗而不濫，富貴而不俗，端莊而不呆，厚重而不蠢，清新而不離奇。

注重紋飾細節的因由

從藝術風格和特色來看，清式傢具十分注重雕飾紋飾，其雕飾紋飾明顯比明式傢具複雜。所以，在研究時，宜對清式傢具的紋飾細節進行仔細觀察和鑑賞。

決定清式傢具紋飾的因素很多，時代特點、地域差別、材質局限、市場需求，這些都可以構成清式傢具的主流紋飾。清式傢具明顯減弱了對結構的重視，而注意力轉向了裝飾傢具細節之上。尋其根源，有以下幾點原因。

人口驟增、房屋變小，使人與傢具距離拉近

清代人口的驟增使得人均居住面積縮小，康、雍、乾三朝一百多年，中國人口由一億增加到四億，明代寬大縱深的房子遂成為過去。清代建築講究實際，房屋的面積縮小，迫使人與傢具的距離拉近。明式傢具那種注重結構美，注重線條流暢，注重大效果的實用審美逐漸遠離國人，而清代的注重細節裝飾，似乎越近越能體現情趣的裝飾手法開始流行。

富庶大戶增多

清朝富庶大戶增多，追求富麗堂

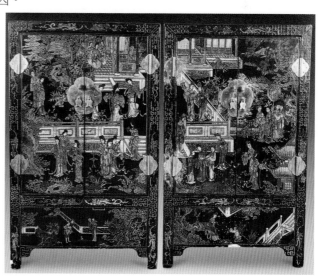

黑漆仕女人物小櫥。估價6.5萬～8.5萬元，成交價7.15萬元。

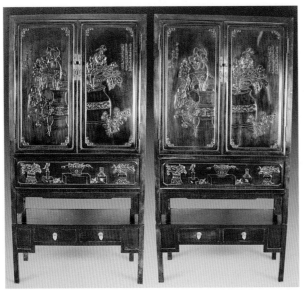

紅木雕花方角櫃一對。估價17.6萬～27.6萬元，
成交價19.36萬元。

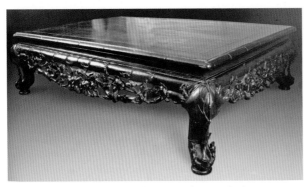

紅木竹節榻。估價14.9萬～19.9萬元，成交價
16.39萬元。

皇的藝術風格，因此，清式上等傢具必定造型莊嚴，使用雕飾更能烘托其氣勢。

玻璃的使用

傢具上雕飾的增多，與玻璃的使用也不無關係。入清之後，玻璃窗、玻璃鏡及玻璃器皿的使用逐漸增多，室內採光充足，亮度提高，有了可以欣賞細膩裝飾的條件，室內傢具上所雕刻的最為細微的紋飾都能得以展現。這時的能工巧匠，把展現自己手藝變成樂趣，裝飾紋飾花樣翻新，沒有任何條條框框可以限制他們，清式傢具裝飾風格的形成，與此關係密切。

此時，不僅傢具的雕飾逐步增多，而且所崇尚的木料也逐步由淺顏色的黃花梨變為深顏色的紅木和紫檀。

繁簡交替往復循環規律

工藝品的流行變化有自身的規律，往往是繁簡交替，往復循環。自宋至明，中國的木器傢具向以素雅為主。到了清初，形成體系的明式傢具已到達藝術頂峰，接下去，時代也需要出現風格與之不同的瑰麗多彩的傢具。

雍容祥和心態的體現

清代康、雍、乾三朝是中國封建社會的興盛時期之一，國力強大、物質豐富、百姓心態祥和。這種雍容祥和的心態，必然表現在傢具紋飾上。

雕飾圖案的種類

清式傢具的鑑賞往往聚焦在對雕飾圖案的鑑賞上。

清代硬木傢具採用較多的雕飾是一代的特點。清代的木雕工繼承了前代已成熟的技藝，又借鑑牙雕、竹雕、石雕、漆雕、玉雕等多種工藝手法，逐漸形成了刀法嚴謹、細膩入微的獨特風格。

由於清代的木雕工善於模仿，因而清代傢具上可見到歷代藝術品不同風格的雕飾，如仿元明時剔紅漆器；仿明代的竹雕；有些上等傢具的雕飾從圖案到刀法與同期的牙雕相似。從圖案上看，清式傢具雕飾圖案主要有如下幾類：

仿古圖案

仿古圖案有仿古玉紋、古青銅器紋、古石雕紋以及由這些紋飾演變出的變體圖案。這類紋飾較多用起浮雕的方法。

吉祥寓意圖紋

如五福捧壽、年年有餘等，以諧音、象徵等手法，表達傳統的吉祥寓意。

花鳥圖紋

透過大自然的花鳥，表達歡快喜慶色彩，為傢具增添清新活力。

從某種程度上說，很多花鳥圖紋都是吉祥寓意圖紋，然而也有一些不是，僅僅是文人的閒情，所以可以另外歸一類。

幾何圖案

幾何圖案多以簡練的線條組合變化成為富有韻律感的各式圖案。

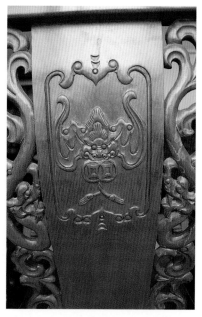

花梨木太師椅背蝠銜金錢圖紋，表達了福財臨門的吉祥寓意。

幾何圖案和仿古圖案這兩類圖案均以「古」「雅」為特徵，現代人也很喜歡。飾有這兩類圖案的傢具，其式樣、結構、用料及做工手法多具典型蘇州地區傢具風格。由此可推測其多為蘇州地區製品，或是出於內府造辦處的蘇州工匠之手。其中有些雕飾從技法到圖案為傳世佳作。

龍鳳紋

龍紋、鳳紋等具有典型皇權象徵的圖案，也是清式傢具雕飾圖案的主要品種。以龍鳳為主題演變出的夔龍、夔鳳、草龍、螭龍、拐子龍等圖案，都是很成功的創新設計。

清代的龍紋上乘之作多氣勢生動，但也有些雕飾得過於繁瑣輝煌而顯得過度。

西洋紋飾

西洋紋飾和中西紋飾相結合的圖案在清式傢具雕飾中較多，尤其是清代宮中所用傢具，雕有西洋圖案的占相當比例。

這些圖案多為捲舒的草葉、薔薇、大貝殼等，與當今陳列在海外各博物館中的十八至十九世紀歐洲貴族和皇家傢具以同時期的西方建築雕飾圖案相類似。

這些圖案中有些具有浪漫的田園色彩，十分富麗，但也有些造作氣，顯然能引起中國皇家、貴族的共鳴和喜愛。

中西結合的圖案是清代的創新之舉。有的作品紋飾結合巧妙

花梨木太師椅扶手二龍戲珠寶圖紋。

自然，不露痕跡。

據清代造辦處活計檔載，傢具的中西相結合的雕飾圖案是在當時宮中的中西方畫家共同參與下設計的，包括著名的義大利畫家郎世寧。所見傳世的帶有西洋裝飾圖案的傢具大多具有廣作傢具風格。如：用料奢費，傢具的最上部常有類似屏風的「屏帽」。此外，整體傢具不見透榫，後背不髹漆裏等。

書家詩文

刻有書家的詩文作品，也屬於一種雕飾。

明代已有在傢具上刻詩文的實例，清代之後大為盛行。多見的形式為陰刻填金、填漆及起地浮雕。亦有鑲嵌鏤雕文字者，如紫檀屏心板上嵌以鏤雕黃楊木字的掛屏。嚴格分類，應作為雕飾與鑲嵌相結合之屬。

鑑賞清式傢具雕飾，應把握整體而言，清前期到清中期雕飾最具特色。尤其是上等傢具的雕飾，屬於創新的寫實藝術，製作技藝達到了歷史的頂峰。而清晚期傢具的雕飾大都粗俗氾濫，敗壞了清式傢具的名聲。

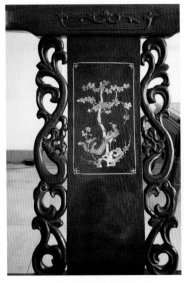
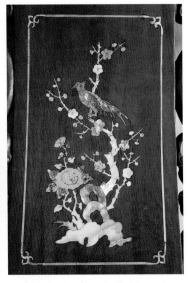
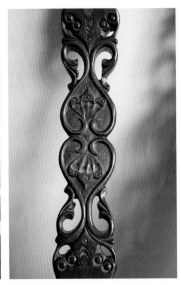

花梨木太師椅龍鳳呈祥圖紋。　　花梨木太師椅鵲上梅梢圖紋，　　花梨木三人椅背上的西洋紋
　　　　　　　　　　　　　　　　寓意喜上眉梢。　　　　　　　　飾。

傢具上雕飾的圖案不僅與傢具的產地有對應關係，也可以在判定傢具製作年代時作為參考。刻有年款的傢具是極少數，但根據傢具上的雕飾圖案與其他有款識的清代工藝品，如瓷器等進行比照，可以推斷出傢具的年代。此外，雕飾圖案和雕飾工藝也是幫助確定一件傢具的產地、時代以及使用者的社會階層的重要參考依據。

精湛的磨工技藝

鑑賞清式傢具雕飾的同時，還不應忘了鑑賞磨工技藝。

精美的圖案要用精湛的雕刻手藝才能體現，因此，傢具的雕刻技法必須認真研究。但傢具雕飾之所以能出神入化，達到完美的程度，單憑雕刻還不能完成。完美的雕飾是雕刻與打

磨結合的成果。

舊時的磨工，用挫草（俗稱「節節草」，在中藥店可買到）憑雙手將雕活打磨得線楞分明，光潤如玉。尤其是起地浮雕，打磨後的底子平整俐落不亞於機器加工，毫無生硬呆板之感。常人看來好像「磨洋工」的打磨算不得什麼工藝，其實好的打磨，不僅是對雕飾修形、拋光，也是藝術再創造和昇華的過程。

透過細節看磨工。

雕飾能否「出神入化」，往往取決於磨工。舊時，有「三分雕七分磨」的說法，道出了雕與磨在工藝上的比例關係，是有道理的。清代的磨工技藝之精湛後世再未達到過。這固然有當時整體的工藝美術水準較高的時代因素，更重要的是對打磨工藝的重視。

當今，木器行中幾乎沒有「磨工」工種，打磨工序是由燙蠟上漆的油工順手代替。然而，從檔案查證可知，清代造辦處傢具製作中，是把磨工與木工、雕工看做同等重要的，對人員選擇、施工方法、工時核算、材料耗費、成活驗收都有相應標準。

據檔案記載，磨工分兩類人，一類稱「磨夫」，是做「水磨燙蠟」的粗活；另一類稱「磨工」，是做雕活的精磨。對於打磨工序核准的工時也相當寬鬆。例如，打磨最簡單的「兩炷香」線（就是兩根並列的陽線），以長度計工時，每六尺長核准一個磨工。二米來長的兩根直線就磨一天，可見工時配給之充裕。

有人認為，傳世的雕飾之所以潤澤、傳神，是因年代久遠、空氣流動帶動空氣中的微粒對雕件自然「打磨」的結果。言外之意，就是精美的雕飾不是人工的產物，而是時間的產物。這種說法是沒有道理的。因為傳世的「有年頭」的雕飾是拙劣的不在少數。空氣的自然風化，可使雕件產生「包漿」（也稱「皮殼」），但絕不會對雕飾本身產生作用。

鑲嵌和掐絲琺瑯興起

清代是鑲嵌和掐絲琺瑯在傢具藝術中興起的時期。

清式傢具喜於裝飾，頗為華麗，充分應用了雕、嵌、描、堆等工藝手段。雕與嵌是清式傢具裝飾的主要方法。

嵌有瓷嵌、玉嵌、石嵌、琺瑯嵌、竹嵌、螺鈿嵌和骨木鑲嵌等。清代除繼承了明代原有的形式外，又發展了螺鈿嵌，產生了骨木嵌、琺瑯嵌和瓷嵌。

鑲嵌是將不同材料按設計好的圖案嵌入器物表面。由於被嵌和所嵌材料的色澤、紋理、質地不同，而且鑲嵌後還可施加表面雕飾或下襯底色，因而可構成千變萬化的花樣。傢具上嵌木、嵌竹、嵌石、嵌瓷、嵌螺鈿乃至百寶嵌，

花梨木茶几臺面鵲上梅梢螺鈿嵌。

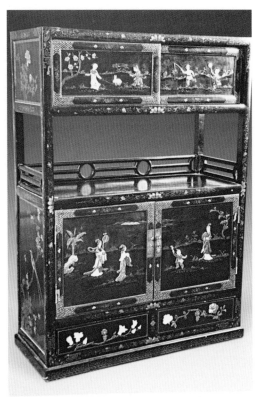

黑漆嵌百寶書櫃。估價1.5萬～1.9萬元。

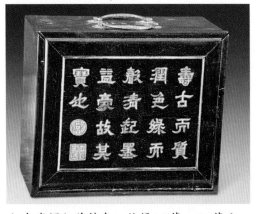

紅木嵌螺鈿首飾盒。估價1.2萬～2.2萬元。

明代已有採用，但清式傢具應用的手法更為靈活，使用更為普遍。

骨嵌用在器皿雖然很早，但是骨嵌用於傢具上還是清代的創舉。骨嵌的鼎盛時期是乾隆中葉，其藝術特點表現在骨嵌工藝精良，拼雕工巧。

骨嵌工藝製作上保持多孔、多枝、多節，塊小而帶棱角，既宜於膠合，又防止脫落，雖天長地久，仍保持完整形象。

骨嵌表現形式分為高嵌、平嵌、高平混合嵌三種。早期和盛期是高嵌和高平混合嵌，

除上述幾種鑲嵌之外，值得重視的還有曾流行一時的鑲嵌琺瑯器，包括嵌掐絲琺瑯和畫琺瑯。琺瑯器本身是一種裝飾性極強的器物，與清式傢具的風格十分和諧，這不能不說是清式傢具嵌琺瑯盛行的主要原因。

掐絲琺瑯據傳是十三世紀由阿拉伯傳入中國。傢具嵌掐絲琺瑯最早始於何年，尚難定論，但至少從已出版的明式傢具圖錄、書籍中，未見有明代傢具嵌掐絲琺瑯的實例。傳世的清式傢具所嵌的掐絲琺瑯，色彩豐富，掐絲工整，鍍金濃厚，不少為典型的乾隆時期製品。鑲嵌掐絲琺瑯的盛行，與乾隆皇帝本人的喜愛和倡導也不無關係。

清式傢具鑲嵌掐絲琺瑯的方式靈活多變，常見的有：局部鑲嵌小片的掐絲琺瑯片作為裝飾，以整片的掐絲琺瑯板作為椅子或机凳的座面，用大尺寸的掐絲琺瑯板作為羅漢床的床圍子或大屏風的屏心，甚至整件傢具採用琺瑯製作。曾見一對海棠式座面的靠背椅，椅子全部由掐絲琺瑯製成。

畫琺瑯，亦稱「洋瓷」，色彩特別豔麗，與色澤紫黑、紋理緻密的紫檀木相配，形成強烈的色調與質地的對比，呈現出別具一格的悅目效果。鑲嵌方式及手法與鑲嵌掐絲琺瑯大致相似。

瓷器紋飾可作比較鑑賞

由於清傢具在紋飾方面或沿襲傳統，或刻意仿造，極難斷代。因此，可選擇參照物對比斷代。在參照對比時，宜採用題材相同或接近的加以對比，這樣就比較容易判斷年代，結果

也較準確。

參照物可以是瓷器、玉器、剔紅漆器等工藝品上的花紋，尤其是明清建築物上的裝飾紋樣，往往與傢具裝飾花紋在材質、內容和形式上有更多的相通之處。

仔細研究同時期瓷器紋飾，可作為清朝傢具斷代、辨偽和鑑定的重要標誌。

紫檀荷花紋寶座是一個眾所周知的經典傢具，現藏北京故宮博物院。所有的有關書籍都認定這件傢具為明朝生產，絕無僅有。

如果細細分析，就會提出疑問，為什麼如此奢華之風的傢具會出現於明朝？人們再來看一下北京故宮博物院藏清青花荷花紋貫耳大瓶，就會茅塞頓開，大瓶上所繪荷花與寶座上所刻荷花如出一轍，葉脈清晰的走向，陰陽向背的表現，荷花肥嫩的花瓣，以及滿布器身的裝飾風格，兩件雖不同屬，但神韻無二。

由此可見，固執地將荷花紋寶座的製作年代定為明朝是不妥的。因荷花紋貫耳大瓶底部清晰地寫著：大清乾隆年製。

以瓷器論，荷花紋自宋起即有繪於身，但宋元明清所繪荷花筆法不同，風格迥異。瓷器上的繪畫，明以前一直比較幼稚，荷花的畫法無論如何生動，也不過是平塗，陰陽向背表示不清，而清代雍正一朝開始，瓷器上的繪畫大大進了一步，原因是受康熙一朝宮廷西洋畫家影響所致。

例如雍正粉彩花卉瓷器，工匠在督窯官的指導下，已悟出用顏色將花卉的濃淡表現出來，這一進步，無疑會給相關藝術帶來生機。傢具的雕刻工藝，從這時起，注重圓潤，注意表現物體本身的質感和自然狀態。

從荷花紋寶座可以清楚地感受到荷花盛開或含苞欲放時鮮嫩的花朵和肥碩的枝葉。再看一看乾隆青花荷花紋貫耳大瓶，就會明確地知曉不同屬的藝術品所追求的藝術效果是多麼地近似。

再來看一下上海博物館藏的黃花梨木麒麟紋交椅。這把交椅也非常有名，多次收錄在各類畫冊之中，被確定為明朝作品。

此椅靠背板攢框為三節，中間紋飾為麒麟洞石祥雲紋，麒麟為站姿，做回首狀。以椅而言，斷定製作年代很容易按常規論，但與瓷器紋飾比較就會發現問題。麒麟作為瑞獸，明朝瓷器上大量繪製。明中期時，麒麟一般為臥姿；而明晚期至清早期，麒麟一定為坐姿；進

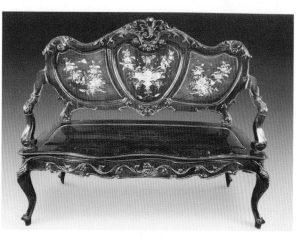

紅木鑲螺鈿西式椅九件套。估價11萬～19萬元，成交價23.1萬元。

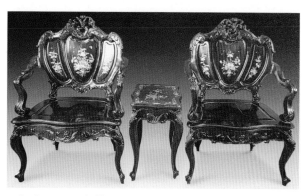

紅木鑲螺鈿西式椅。

入清康熙朝以後，麒麟就站立起來了。

由這一規律，可見這把交椅的製作時期當為清康熙朝，這比通常認定的年代遲了一百年。

黃花梨木鳳紋大櫃，門板滿刻鳳紋，姿態各異，大頭細頸，尾羽飄逸。這類鳳紋，康熙青花瓷器上比比皆是，而更早一些的明代晚期，一定尋不到如此靈動的鳳紋。再參考一下其工藝特點，此櫃定為清康熙應該無大誤。

核桃木團龍小櫃為山西傢具，團龍呈圓形，浮雕於櫃門正中。這件小櫃文人氣很濃，應為文人設計，所以存世量不多。比較一下青花團龍瓷器，就很容易判定這件小櫃的確切年代。

北方榆木小櫃所雕團鶴紋，與瓷器常見團鶴紋類似，此類團鶴自雍正起漸成定式，故引以推定製作年代較為勉強，但上限可以限定，不會早於雍正一朝，而下限則要參考工藝上的其他特點，做出正確判斷。

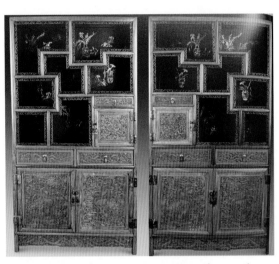

花梨描金雕龍博古櫃一對。估價35萬～55萬元，成交38.5萬元。

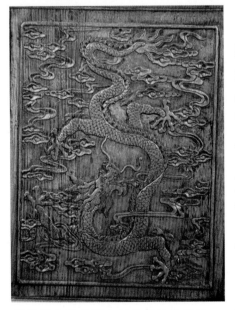

花梨描金雕龍博古櫃局部五爪龍紋。

靈芝紋是瓷器常見紋飾，明朝所繪靈芝遠不如清代生動，尤其康熙晚期至乾隆早期，靈芝紋的表現比比皆是。故宮博物院藏的青花梅瓶下部所繪靈芝與核桃木平頭案牙板浮雕靈芝紋如出一轍。

雍正一朝，十分流行靈芝紋裝飾，傢具也不例外，我們今天所能見到的飾有靈芝紋的傢具，綜合考慮，仍以雍正一朝為最多，這一點與瓷器生產數量也相吻合。

再看一張核桃木獨板三屏風式羅漢床，床圍子的博古圖案與清康熙青花常見博古紋如出一轍，從佈局到內容，幾乎是出自一個範本。從這裡可以看出時代流行紋飾滲透各個領域多麼普遍。

博古圖案在清朝流行過兩次，一次是康熙時期，一次是同治時期，兩次同為博古，前者提倡優雅清閒，後者推崇金石學問。同為博古，內涵有異，這種同異，成為後人研究的課題。感受多了，就會很容易地將前清博古與晚清博古分開，從中體會古人悠閒的心情和所包含的內在情緒。

把握住一件古傢具紋飾的內在情緒，需要更多、更深、更廣地瞭解當時社會的政治、經濟、文化等諸多方面，才能使認識和判斷得以加強。

雕飾過濫、過繁的弊病

鑑賞通常是對美好的東西的鑑賞，但有時也包含了對不美好的東西的鑑賞，在美學上有一個詞叫「審醜」，就是此意。

清代雕工很善於模仿，在傢具上能見到歷代藝術品上風格不同的雕飾，如仿元代的剔紅漆器，仿明代的竹雕，有的宮廷傢具的雕飾從圖案到刀法都與同期的牙雕相似。常見於紫檀傢具上的幾何紋、仿古玉紋、仿青銅器紋的鏟地浮雕，從圖案到技法都不愧為成功的傳世之作。

但是，有些清式傢具的雕飾由於過分求實而流於刻板呆滯，結果是精緻有餘，氣質不足。即使是民間工藝，受時尚影響，所雕作品也常常缺乏樸素活潑的自然情趣。

因此，清代傢具的雕飾既有成功的一面，也有不足的一面。以雕飾題材而言，還有一部分製品常用大富大貴為題材的圖案，借用諧音寓意某些願望，有專家認為，用得過多過濫，使人感到俗氣。

自乾隆時期起，逐漸出現了雕飾過於繁瑣的形式化傾向，而自乾隆以後，又出現了雕飾過濫過繁的弊病，所製傢具幾乎無一不雕。而且不分造型，不論形式，不管部位地滿雕。有的在一件傢具上同時施加浮雕、透雕、圓雕、線雕等多種雕飾，純粹是為了雕飾而雕飾，所雕圖案又多為海水江牙、雲龍蝠蝙、番蓮牡丹，某種程度上成為使用者身份的標誌與象徵。

乾隆之後的清式傢具，雕飾圖案變得更加庸俗，雕飾技藝也每況愈下，正是這類雕飾對日後清式傢具名聲的敗壞負有不可推卸的責任。

專家認為，清晚期木器傢具上的惡俗雕飾，與同時期俗惡的工藝品一樣，是衰敗社會的必然產物。此時期傢具的雕飾已蛻變成了純形式的「符號」。工匠的藝術創作變為謀生手段，因被艱難生計所迫，心思要放在如何省工減料、瞞天過海上，於是就出現了木器行中所謂的「偷手」現象和純粹為追求商業利潤而製作的「行活」傢具。

鑑賞清代傢具應以雍、乾鼎盛時期為主，這一時期的傢具品種多，式樣廣，工藝水準高，最富有「清式」風格。在裝飾上，這一時期力求華麗，並注意與其他各種工藝品相結合，使用了金、銀、玉石、珊瑚、象牙、琺瑯器、百寶鑲嵌等不同質材，追求金碧璀璨、富麗堂皇。所以，儘管這一時期的傢具由於過分追求奢侈顯得繁瑣累贅，但還是優點大於缺點的。

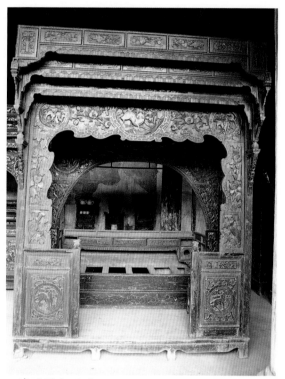

清浮雕架子床。

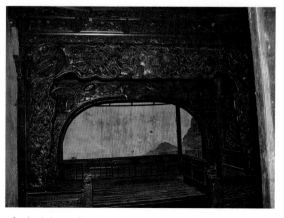

清透雕架子床。

第九章
紅木傢具鑑賞與收藏

花梨木大床局部。沈泓藏。

什麼是紅木？過去，有很多種解釋，包括專家的解釋，有的也不盡相同。2000年《紅木國家標準》頒佈，這一問題有了定論。

《紅木國家標準》中這樣界定紅木的定義：

「紅木是當前國內傢具用材約定俗成的名稱。經研究確定33個樹種，歸為紫檀木、花梨木、香枝木、黑酸枝木、紅酸枝木、烏木、條紋烏木和雞翅木8類，隸屬於紫檀屬、黃檀屬、柿屬、崖豆屬及鐵刀木屬。」

從定義中可以看出，紅木不是特指一種木材，而是泛指8類33個樹種的傢具用材。凡符合《紅木國家標準》規定的必備條件的名貴硬木，都可稱為紅木。

紅木及紅木傢具

隨著國際、國內掀起對中國古典傢具研討與拍賣的熱潮，國內一些報刊紛紛刊登如何識別真假紅木傢具的文章及老紅木傢具買賣價格資訊，其中有些是謬誤。

在傢具行，約定俗成的紅木係指在特殊森林地區（如熱帶雨林地區）生長且木材色澤呈紅色、黃色、棕黃色、棕紅色、紅褐色和黑褐色的木料，木質堅硬沉重，細膩有光澤，木紋似同杉木，紋理清晰，製成器物不易變形。如果不是生長在熱帶雨林地區的木料，既使木質呈紅色也不叫紅木。

按傳統的觀點，紅木系統的品種木料有多種，其中主要是酸枝木、黃花梨木和花梨木（也稱香紅木），人們把泰國產的酸枝木和花梨木為主製作的傢具稱為「老紅木傢具」和

「香紅木傢具」。

黃花梨木從顏色看有黑、紅、黃、白四種，但黑色十分珍稀，我們看到的通常是色澤淡黃、黃色、棕黃色等。鋸剖的木料表面具有天然美觀的花紋，明朝人利用黃花梨木天然優美的紋理，製作的傢具堪稱傢具藝術的典範。

香紅木（或稱花梨木），質地較堅實沉重，鋸剖的木料表面，色澤同黃花梨木相似，未髹漆裝飾前，有香氣撲鼻之感；剖面木紋間密佈微小的麻點孔隙，具有成材年紀較短、樹幹圓徑粗壯、成材率高的特性。加工製作時，刨削的木花、木屑棄放在露天遭遇雨水時，堆積窪地的漬水就會變為青藍色的水液——這是鑑別香紅木的實踐經驗。

癭木即上述紅木種類的硬木樹根，經鋸剖成薄板面料使用。這種板料面密佈大大小小不等、形如石榴狀的花紋圖案，色澤黃色或棕黃色，是蘇滬式傢具器常用的面板。方形的癭木面板，專供琴桌、書棋桌之用；圓形的癭木面板，應用面較廣，專作高矮圓桌及瓶花裝飾几等，日本人士尤其喜愛中國木工精製鑲嵌癭木面板的紅木矮圓形桌。以髹漆裝飾往往使癭木面板更添美觀。

紅木系統的硬木分新、老紅木。新紅木指色澤紅色、棕紅色的紅木，因為它們生長時間較短即可砍伐並鋸剖成木材，故稱之為新紅木。

老紅木指色澤呈紅褐色的紅木，在此類木料中，有一種木質本身就是黑褐色的，這種樹木生長時間最長，品種特別，在紅木行業中，稱作紅木中的黑料（俗稱紅木黑料），經砍伐後鋸剖成的木材，是特殊的上上品種，僅次於紫檀木。

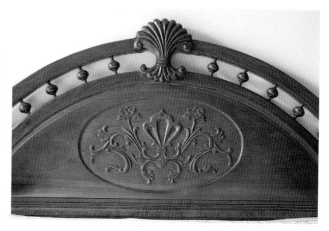

花梨木大床局部。沈泓藏。

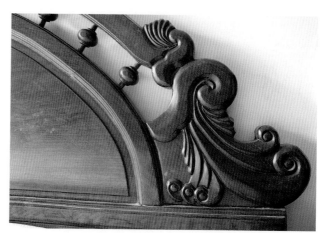

花梨木大床局部。沈泓藏。

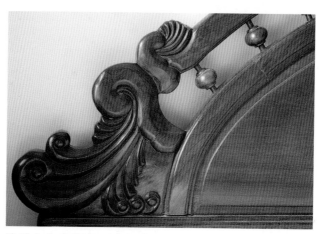

花梨木大床局部。沈泓藏。

紅木的品種特色

紅木的範疇是五屬八類。

紫檀屬有紫檀木類和花梨木類。

黃檀屬有香枝木類、黑酸枝木類和紅酸枝木類。

柿屬有烏木類和條紋烏木類。

崖豆屬及鐵刀木屬有雞翅木類。

綜合各方面的權威的專業解釋，紅木的品種和特點如下。

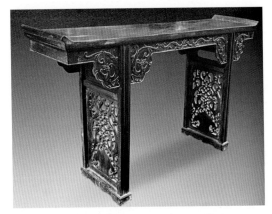

紫檀螭龍紋翹頭几。估價9萬～18萬元。

清黃花梨（香枝木）方桌。估價5.8萬～7.8萬元，成交價6.38萬元。

紫檀木

紫檀木俗稱小葉檀，或印度牛毛紋小葉檀，木材為散孔材，心材新切面為橘紅色，久則轉為紫紅或近黑色。通常帶淺色和黑紫條紋，劃痕明顯，木屑水浸出液紫紅色，有螢光。管孔在肉眼下幾不得見，結構甚細，紋理交錯，有的局部捲曲，類似牛毛。質甚重，主要產地在印度。

紫檀在硬木中質地最為堅固堅硬，多為紫黑色，有的為黝黑色，幾乎看不見紋理，不及黃花梨華美，但靜穆沉古，色澤凝重，手感沉重，尊貴大氣。

收藏紫檀可觀察年輪，成紋絲狀，紋理纖細，有不規則蟹爪紋。

紫檀又分老紫檀木和新紫檀木。老紫檀木呈紫黑色，浸水不掉色，新紫檀木呈褐紅色、暗紅色或深紫色，浸水會掉色。

香枝木

香枝木類俗稱黃花梨，有海南和越南黃花梨之分。海南黃花梨又叫降香黃檀，心材新切面紅褐，常帶深淺相間黑色條紋，管孔在肉眼下可見，木纖維壁厚，新切面有濃郁香氣，結構細；紋理斜或交錯，常帶有類似鬼臉的小圖案。主要產地在中國海南省及東南亞地區。

目前海南黃花梨樹種已基本絕跡，因其顏色不靜不喧，視感極好，紋理或隱或現，生動多變，還有降壓之功效，而受到收藏投資者青睞。

越南黃花梨基本特徵與海南黃花梨相似，所以不法廠商以假亂真，令人很難區分。

兩者的區別基本有三：

其一，海南黃花梨比越南黃花梨略重一些；

其二，海南黃花梨比越南黃花梨肌理細膩；

其三，海南黃花梨的紋理比越南黃花梨漂亮，而且均有香味，但是海南的香味甜，越南的香味辣。

花梨木

花梨木俗稱紫檀屬花梨，又稱香紅木，木材散孔至半環孔材；心材紅褐至紫紅色，呈赤黃或紅紫，常帶深色條紋；多具辛辣香氣，結構甚細至細。主要產地在緬甸、泰國、老撾等世界熱帶地區。

花梨木木質堅硬，紋理呈雨線狀，色澤柔和，重量較輕，能浮於水中。目前市場上的紅木傢具以花梨木居多。

黑酸枝木

黑酸枝木類有8個樹種，當今紅木傢具行業主要使用黑酸枝木類中的盧氏黑黃檀和闊葉黃檀。盧氏黑黃檀俗稱馬達加斯加的大葉紫檀，闊葉黃檀俗稱印尼的大葉紫檀。二者特徵極相似，心材新切面橘紅色、栗褐，常帶深色條紋，久則轉為深紫或黑紫。常帶有較寬而且相距較遠的紫黑色條紋，木屑酒精浸出液為紫色。鋸解時或乾材水濕後微具酸氣，新切面有酸香氣；結構甚細至細，紋理交錯；有局部捲曲。主要產地在世界熱帶地區。

酸枝木木質堅硬沉重，經久耐用，能沉於水中，結構細密呈檸檬紅色、深紫紅色、紫黑色條紋。酸枝價格大約1萬元／噸。

紅酸枝木

酸枝木俗稱老紅木，紅酸枝木類有7個樹種，當今紅木傢具行業主要使用老撾和柬埔寨產的交趾黃檀，還有緬甸產的奧氏黃檀。老撾和柬埔寨產的紅酸枝又稱「老紅木」。其特徵是深紅色大花紋，結構細；紋理通常直。主要產地在東南亞、南美及中美。

緬甸產的紅酸枝，顏色較淺，紋理較

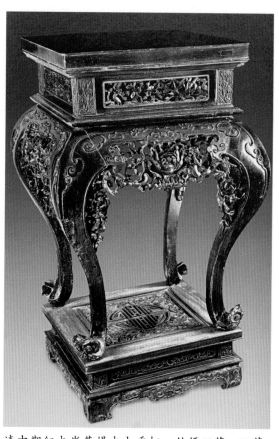

清中期紅木嵌黃楊木大香几。估價48萬～78萬元，成交價52.8萬元。

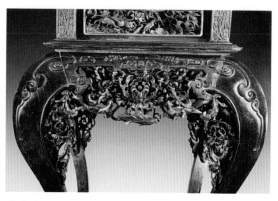

清中期紅木嵌黃楊木大香几局部。

細，份量較輕。

條紋烏木

心材烏黑或栗褐色，間有淺色條紋，或帶黑色及栗褐色條紋。管孔在肉眼下明顯，木材結構細致，紋理交錯。主要產地在東南亞及熱帶非洲。

條紋烏木類中的蘇拉威西烏木，俗稱印尼黑檀。

鐵力木

木材散孔材，心材栗褐或黑褐色；木材結構甚細至中。主要產地在南亞及東南亞，中國雲南、福建、廣東、廣西。

楠木（楨楠）

木材散孔材，心材黃褐色帶綠，新切面具香氣，木材結構甚細。主要產地在中國的四川、貴州及湖北省。

香樟木

木材散孔材至半環孔材；心材紅褐色或紅褐微帶紫色，常有帶狀花紋，木材樟腦氣味濃郁，經久不衰；木材結構細。主要產地在浙江、福建、江西、兩廣、四川、海南及臺灣等亞熱帶及熱帶地區，日本、越南也有分佈。

黃楊木

木材散孔材；心材薑黃色；木材濕切面略有泥土氣味；木材結構甚細，木材中至略重。主要產地在亞洲、歐洲、熱帶非洲與中美洲。

雞翅木

木材散孔材；心材材色黑褐或栗褐色，弦切面具雞翅狀花紋；木材結構甚細至細。主要產地在世界熱帶地區。

雞翅木木質堅硬，顏色分為黑、白、紫三種顏色，形似雞翅羽毛狀，色彩豔麗明快。但因木內含有細微沙礫等雜質，故難以加工，善做裝飾邊角材料。市場上很難見到成套的雞翅木傢具。

收藏雞翅木要注意它有新老兩種。新的木質較為粗糙，木色紫黑相間，紋理僵

雞翅木鑲紅木三屜桌。估價4.9萬～5.9萬元，成交價5.39萬元。

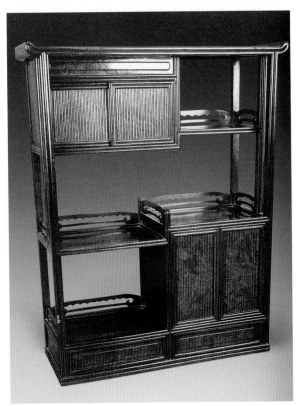

紅木鑲癭木書櫃。估價5.9萬～6.9萬元，成交價6.49萬元。

直，渾濁不清晰，而且經過一段時間後，木絲有時會翹起；老木肌理緻密，呈紫褐色，深淺相間，成紋清晰悅目，生動有如鳥翅。

癭 木

癭木其實不是一個樹種，而是多類樹種中呈現獨特紋路的一種木材，是樹木形成癭瘤後的木材。它是由老幹盤根錯節、結瘤生癭而成，有旋轉的細密花紋，堅實厚重，極為珍貴。

按樹種分，癭木有樺木癭、楠木癭、花梨木癭、酸枝木癭。

癭木的紋理曲線錯落，美觀別致，是最好的裝飾材料。在傢具上大多用作表面包、鑲的材料。

紅木材質等級排名

通常我們指的硬木主要為紫檀、黃花梨、雞翅木、烏木、鐵力木、花梨等，而軟木則為楠木、樟木、柏木、柞木、核桃木等。

收藏古典傢具判定木質是很重要的，直接關係到傢具的價值及收藏者的利益。

紅木傢具有老紅木、新紅木的概念。老紅木傢具從材質上講，主要是指酸枝木傢具，而且特指紅酸枝和黑酸枝。

老紅木傢具一般成器時間至少要10年。新紅木傢具的概念比較廣泛，凡是被列入紅木範疇的豆科類木材做成的新傢具，統稱為新紅木傢具。但不是所有新紅木傢具都能演變成老紅木的，因此，有必要從材質上給紅木傢具分一分等級。

目前市場上的硬木傢具很多，材質也不盡相同，那麼，哪種材質更好一些呢？

綜合有關專家和專業人士觀點，紅木材質排名大致有兩個觀點，一種是六級分等，一種是九級分等。

其中，六級分等是專家的觀點。他們將紅木傢具材質分為六等。

第一等為黃花梨、紫檀木

這裏指的是中國海南黃花梨和東南亞紫檀木。這兩類木材成器的傢具幾乎都已進入拍賣收藏市場。

第二等為黑酸枝、烏紋木、非洲紫檀木

這是目前市場所能見到的極品紅木傢具。由於東南亞紫檀木已經絕跡，市場上一般也把黑酸枝稱為「紫檀木」。

第三等為紅酸枝

中國傳統意義上的「老紅木」都是用印度、泰國、越南、柬埔寨、老撾、緬甸南部、印尼等東南亞地區的紅酸枝製成。這樣高檔的紅酸枝傢具在市場上數量也不多。

清早期黃花梨活動躺椅。估價19.7萬～29.9萬元。

第四等為其他酸枝木

比如東南亞的黃酸枝、白酸枝，包括市場認同度較差地區出產的紅酸枝（非洲南部、南美南部），這是中國紅木傢具的主流產品。只要是酸枝木傢具，傳世幾代，不斷增值是毫無疑問的。

第五等為東南亞花梨木、雞翅木、豆科類的「紅檀」木以及南美、非洲白酸枝等

紅木中除紫檀、酸枝、花梨、雞翅「四大名旦」外，產於熱帶雨林的豆科類暗紅微紫的硬木，統稱為紅檀。紅檀是一個現代名稱，概念的包容度較大，一般不列入收藏名錄。當然，木紋流暢（接近於酸枝木）、色澤勻稱的紅檀木傢具也是一種上品紅木傢具，只是消費者難以識別。

第六等為南美、非洲的花梨木

它們能滿足一般消費者「以實木傢具的價格，擁有一套紅木傢具」的消費心理。南美、非洲花梨木傢具經久耐用，但不具有傳世收藏價值。

九級分等是專業人士觀點，即從事紅木經營和收藏的人士的觀點。他們將紅木等級分為九等。

1. 海南降香黃檀（黃花梨，國產）；
2. 印度產紫檀（小葉紫檀）；
3. 進口黃花梨（香枝木、產於東南亞）；
4. 盧氏黑黃檀（民間稱大葉紫檀）；
5. 黑檀（烏木、條紋烏木）；
6. 鐵力木；
7. 雞翅木；
8. 紫屬花梨（草花梨）；
9. 紅檀（不屬於紅木）。

兩者有同有異，可供收藏者參考。

紅木一詞不到百年

紅木一開始與某一樹種沒有多大關係，只是對明清以來在一定時期內出現的呈紅色的優質硬木的統稱，用材包括花梨木、酸枝木、紫檀木，它們不同程度呈現黃紅色或紫紅色。人們無意去辨別它們是什麼樹種時，便以一種約定俗成的習慣去稱呼它們為紅木。

但在故宮八千餘件明清各位皇帝使用的黃花梨、紫檀木、烏木等珍貴傢具中，沒有一件製作時是稱為紅木傢具的。

明清宮殿傢具傳統用材樹種為紫檀和黃花梨，至清代中期兩者匱乏，便以酸枝來替代。

酸枝其形似紫檀，心材帶紫紅色且有紫色條紋，新鮮材或水濕後帶酸味，在江浙一帶慣稱酸枝。隨後，凡用紫檀、花梨、酸枝、烏木、雞翅木為原料，用明清傳統工藝製作的硬木傢具稱紅木傢具，生產的作坊和廠家稱紅木傢具廠和紅木雕刻廠，紅木傢具成為上述所用木材製作的傢具的統稱，紅木的名稱在全國廣為流傳。

但是，紅木名稱到底是什麼時候出現的呢？

清內務府造辦處的木作檔案中，一張張發黃的紙上，清晰地記載了從明清兩朝紫禁城造

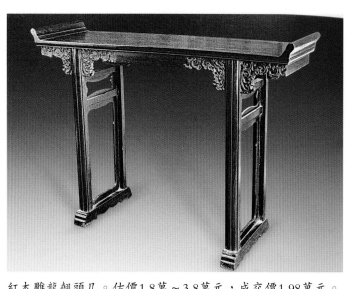

紅木雕龍翹頭几。估價1.8萬～3.8萬元，成交價1.98萬元。

辦處，由蘇作、廣作木匠精心製作的每一件宮廷傢具，其材質基本上為黃花梨和小葉紫檀，而沒有我們今天所說的「紅木」傢具的記載。

紅木一詞是上海人造出來的，歷史上並沒有「紅木」一詞的記錄。最早出現在報刊和書本上，是20世紀20～30年代的事。

趙氏《古玩指南》一書中可見紅木之稱，並強調紅木為專門的樹種，書中二十九章寫到：「唯世俗所謂紅木者，乃係木之一種專名詞，非指紅色木言也。」他書中的木之一種，指得就是老紅木。

古代是沒有紅木一說的，紅木一詞不到百年。從民國到今天，人們把明清傢具都稱為紅木傢具，至今這樣的描述比比皆是，如：「紅木傢具起源在明朝1460年，鄭和下西洋，每次回國用紅木壓船艙。木工把帶回來的木質堅硬、細膩、紋理好的紅木做成傢具、工藝品及園林設計建築，供皇宮帝后們享用。」

現在我們稱明清傢具是紅木傢具，其實是說錯了，或者說是現代人自己強加的，因為明清時期並沒有紅木一詞，紅木傢具更無從談起。

為什麼紅木一詞最早出現在上海，而不是出現在北京、廣州和其他城市地區呢？

這是因為，當時全國有錢人大半在上海經商、生活，他們對用珍貴木材所製作的傢具情有獨鍾。精明的上海商人發現，凡是紫檀、黑酸枝、白酸枝、烏木、雞翅木、花梨木等這些硬木，有個明顯的特徵，即木質內均為紅顏色，於是籠而統之稱呼為「紅木」，一是介紹起來方便實用，二是可以賣個好價錢，這才是關鍵。

因為很多購買傢具的顧客不可能都具有專業知識，一聽說是紅木傢具，那一定是價格昂貴的。其實不然，拿今天的價格來分析，產於印度的小葉紫檀每噸16萬元，而白酸枝每噸9000元。雖然都叫紅木，僅材料就相差好多倍。

紅木屬不同的類，其價格是完全不一樣

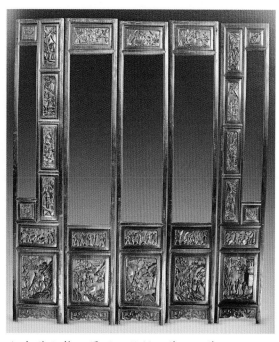

紅木雕人物五屏風。估價11萬～15萬元。

的。目前我國紅木市場比較混亂，以次充好、魚目混珠及產品質量投訴等時有發生。例如：以南美蟻木假冒紫檀，將非洲花梨當東南亞花梨來銷售，將非洲雞翅當東南亞雞翅以次充好，等等。這是初入門的收藏者需要了解和謹防的。

從流派鑑別紅木傢具

紅木傢具年代的鑑定與鑑別紅木傢具生產的產地有著不可分割的聯繫，在不同的產地，既有不同的品種，不同的工藝手法，又有許多產品在相互影響中流傳和發展，細加推敲，可以找出許多有利於我們鑑別製造產地和年代的規律。

明式傢具只是因產地眾多而形成了不同風格，出現了流派的雛形，但沒有形成成熟的流派。到清朝才出現各地特色的傢具，有蘇作、廣作、寧作、京作等，形成不同的風格和流派。

蘇作傢具

明式傢具是蘇作的代表作。由於廣作、京作傢具的湧現，進入宮廷的蘇作傢具也就越來越少。生產出來的產品逐漸轉向市場。為了能迎合各消費層次不同的需求，必須改進蘇作傢具的工藝和用料。

在表面用料整齊、紋理漂亮，而在背板、頂底板、抽斗旁板用其他雜木代替，雕花採用不規則的圖案，如靈芝、雲頭，圖案隨意性大、無標準、做工要求低。在接縫區採用貼布補救漲縮缺陷，保持了典雅的民族裝飾風格及精湛的傳統工藝。

蘇作的許多傳統品種在接受廣作影響的過程中，先著眼於裝飾，表現出許多與蘇作傳統不很協調的裝飾手法，從而使蘇作傢具打上了廣作的印記。

其中有兩種形式，一種是整體造型式樣的廣作化，另一種是精緻繁瑣的裝飾。具體特徵如美化傢具的束腰，有採用鏤空盤線腳的，有嵌黃楊木條的，又有加工裝飾線腳同時增設精

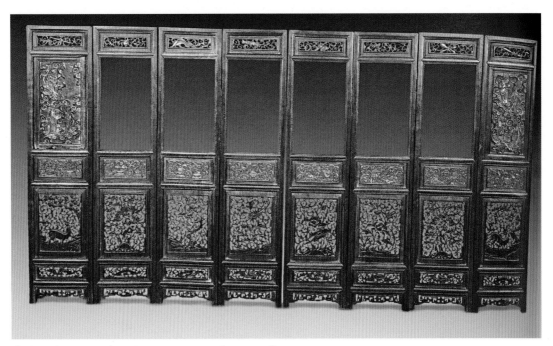

蘇作鑲黃楊木八扇小屏風。估價13.6萬～17.6萬元。

細疊刹的。

另外,蘇作傢具多鑲癭水面板,而面框的做法又多做內圓角,面板多做鑲平面,幾乎不做落堂面。

廣作傢具

清式傢具是廣作的正宗代表。自清初開始,廣州由海運進行對外貿易和文化交流,從南洋各國採購優質高檔木材輸入內地,形成了廣作傢具。

清代人喜歡沉穆的深暗紅顏色,追求美觀,不惜用料,講求不摻雜木,本性一致,所以選用紫色檀木。為了使其優美的紋理完全裸露,廣作傢具採用不篩漆,形成了其特有的流派。

廣作傢具在不同歷史時期也表現出許多相應的形式特徵,成為廣作斷代依據的重要構成因素。例如俗稱「鴨尾式」的尖兜鉤,為清代後期的一種變體式樣。這一形式來源於傳統的兜接做法。

清代中期多做方鉤,後方鉤改為尖角,方角改為圓角,傢具造型也因此顯得更加空靈輕便。再如,許多廣式椅子靠背不直接與椅盤相連,在兩後腿間往往設立橫檔,或高或低,結構和造法與蘇作椅子有著明顯的不同,這也是不同時期形式變化中的一個特徵。

寧作傢具

寧作紅木傢具採用嵌羅甸、嵌骨,具有很強的工藝欣賞價值。

京作傢具

造型以廣作為主、線條則以蘇作為主、用料比廣作小比蘇作大,並按皇帝的旨意,漸漸融入西洋傢具的特色,形成了京作傢具。

另外還有海作傢具等,在擁有一些共性特徵的同時,也分別擁有不同的地域特徵。

掌握木紋種類知識

無論是紅木還是非紅木,都有木料本身的特徵,這一特徵主要體現在木紋上。

作為紅木傢具的收藏投資者,不僅要瞭解紅木的木紋,還要瞭解非紅木的木紋。因為看到一種木料的木紋就能準確判斷出是什麼木種,自然就知道是真紅木還是假紅木,也就不會上當受騙。

目前市場可見的木傢具的木紋主要有如下種類。

雞翅木木紋

雞翅木樹生紅色果實,唐詩「紅豆生南國」即指此樹。產於廣東、海南、廣西等地。

雞翅木被匠師們分為新雞翅木和老雞翅木,老雞翅木木質堅硬,色暗紅或紫褐色,紋理細膩,淺褐淺黃相間,非常漂亮。老雞翅木份量較輕,木質鬆脆易切削,成品傢具傳世極少。

新雞翅木有黃斑、紅斑,新雞翅木色澤紫黑,紋環不清,傳世新雞翅木傢具時

老雞翅木紋。

花梨木木紋。

你能辨別出這是什麼木紋嗎？其實這根本不是實木，而是高壓板上人工做出的木紋，比真木紋還漂亮。當然，它只能騙騙缺乏紅木知識的人。

間普遍偏晚。

波羅哥木紋

波羅哥（也有寫為波羅格的）木色澤如同楠木，比楠木更堅硬、更沉重一些，是廣作傢具常用的一種木料。廣東一帶的工匠常精工細做、染色燙蠟以充紅木。

虎皮樟木木紋

樟木產於江南廣大地區，以福建、臺灣為最。其樹徑粗大，材幅寬，花紋美麗，其中紅樟似虎皮者最名貴。樟木有濃烈的香味，可避蟲，宜於製造衣箱。

緞楊木木紋

緞楊指「小葉楊」，它有緞子一般的光澤，故名。而大葉楊、胡楊等楊樹品種是在20世紀中期才出現。緞楊木質地細軟，價廉易得。一般用於榆木傢具的附料或大漆傢具的胎骨。

紫檀木紋樣

紫檀木在傢具木材中最為名貴，主要產於熱帶地區的南洋群島。其木質堅硬，體重，會沉入水中。色紫黑，沒有疤結，有細微蟹爪紋。清代中期以後，紫檀木材告罄，貨源中斷，原材緊缺，所以清中期以後，傢具生產以紅木替代。

鐵力木木紋

鐵力木也稱鐵梨木、鐵栗木。產於印度及中國的廣東、廣西等省。樹木直立高大，質地堅硬，紋理較粗糙，所製傢具經久耐用。鐵力木有寬大整料，木紋極似雞翅木，常有用鐵力木偽充雞翅木的現象。

烏木木紋

烏木體重，基本沒有紋理，表面有細碎小口，如風吹日曬一般。單獨的烏木傢具不多見，常與黃花梨、黃柏等搭配使用。

核桃木木紋

主要出產於山西一帶，所以它是晉作傢具中比較常見的材料。該木經水磨燙蠟後有硬木光澤，其質細膩，易於雕刻，色澤灰淡柔和。

老黃花梨木木紋

這是僅次於紫檀木的名貴木材。老黃花梨中常見木疤，平整不裂，俗稱「鬼臉兒」。由於明朝及清初大量使用此類木材，使之在乾隆年間急速減少，今天我們能見到的正宗老黃花

梨木傢具都是清代乾隆以前的產品。

花梨木木紋

清代晚期開始，至今一直在進口的花梨木，是相對於「老花梨」而言。其實所謂老花梨根本不存在，只是一些近似黃花梨的普通花梨而已。新花梨所製傢具多為晚清式樣，偶見明式，也是民國仿製的。

榆木木紋

北方榆木棕眼疏密漸變較為分散，木色發黃白；南方榆木棕眼細密集中成線，質堅色紅；東北榆木常有細密分佈的砂粒狀小斑點，材質更加疏鬆，俗稱「沙榆」，關內極少見早於民國的沙榆古傢具。

北方柏木木紋

柏木色黃，質地細密，比較耐水，多疤節。有香味，也是一種藥材。上好的棺木也用柏木製作，北京出土的幾處著名漢墓都有用千百根柏木整齊堆疊而成的「黃腸題湊」，有香氣而且耐腐。

觀察木紋，一定要瞭解當代一些高壓板、人工合成板做的傢具，其木紋比真的還漂亮，足以亂真，但它根本就不是實木。當然，它只能騙騙缺乏紅木知識的人。

新紅木傢具也有升值空間

紅木傢具的陳設使得滿室生輝、富麗堂皇，為我們提供了幽雅高貴的環境。紅木傢具集保值、實用、觀賞等功能於一體。

一棵紅木成材需要幾百年，加上自然資源的日益減少，1987年每立方公尺原材才2000多元，到現在已漲到8000多元，同樣，紅木傢具隨著原材料的漲價也升值了。

隨著老紅木價格的上漲，近幾年，市場上出現了大批新紅木傢具，收藏這類傢具會有升值空間嗎？

有升值空間的傢具都是精美傢具。其實，精美傢具是不分古今的，只要帶有明顯傳承歷史文明軌跡，符合中國傳統榫卯結構，就是一個好的中國古典傢具的延續。因此，這類新傢具同樣有升值空間。但購藏時候要注意做工要精，選料要好。

所謂精，首先榫卯要方正嚴密，拿到一件傢具首先要看它四條腿是否等高，位置是否一致。如果榫卯是用電鑽打的，要看裏面的膠是否填實，如果有縫隙就不好，要做到榫卯嚴密。

其次，結構方面，傢具桌面四個角的面心要方正，線條要等粗，橫線與曲線的過渡要自然流暢。

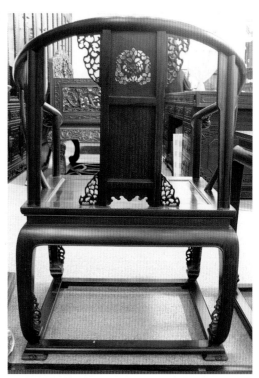

紫檀木圈椅。

紫檀木長桌。

設計上，圖案的疏密，各部分的比例要合適。中國大部分仿古傢具都應該有「本」，比如仿清中期，那麼就要看它圖案是否具備同時期的風格和紋飾。

圖案的雕刻技法要規範細膩。評判一件好傢具，磨工也是非常重要的，俗話說雕一、鑣二、磨三工，這道工序雖然費時費力，但它是能讓傢具出韻味的關鍵，好的磨工可以展現出木材本身特有的美感。

選料一定不能選糟朽的木材，要選擇乾燥好的，同時要少用邊材，因為邊材是接近樹皮的部分，紋路不美，強度不夠，質地很糟。

在挑選傢具時，選用美麗紋理用在桌面或表面的傢具，同時留意門心的木料是否採用對稱紋理。

最後要看細節，比如圈椅，彎曲的部分最好用彎曲的木料，這樣就不會折斷。在挑選傢具時，如果遇上老木新做，是最好不過的。因為這些老木料，經過多年的風乾，性質很穩定，不會遇到乾縮濕漲的影響。新材老做的話，如果乾燥到位，也不會有太大問題。

作為一般家庭用品來講，可以選擇酸枝木。現在的酸枝木，分為白酸枝和紅酸枝。紅酸枝比白酸枝名貴，在於它不用染色就能發出沉穩的顏色，很適合做仿古傢具。白酸枝價格便宜，可用於仿黃花梨傢具的製作，同樣具有清新幽雅的感覺。

不用釘子是紅木傢具特徵

早在7000多年前的河姆渡新石器時代，我們的祖先就已經開始使用榫卯了。榫卯結構作為中華民族獨特的工藝創造，有著悠久的歷史。中國傳統傢具（特別是用明清傢具）之所以達到今天的水準，與對這種特徵的運用有著直接的關係。也正是這種巧妙結構的運用，提升了中式傢具的藝術價值，尤為國外傢具和建築藝術家們所讚歎。

有人說，中式傢具之所以又被稱之為傳統傢具，榫卯結構是核心。這是有道理的。

榫卯結構組合的傢具比用鐵釘連接的傢具更加結實耐用。因為榫卯結構是榫和卯的結合，是木件之間多與少、高與低、長與短之間的巧妙組合，這種組合可有效地限制木件之間向各個方向的扭動。而鐵釘連接就做不到。

比如，用鐵釘將兩根木棍做T字型組合，豎棍與橫棍很容易被扭曲而改變角度，而用榫卯結合，就不會被扭曲。

金屬容易銹蝕或氧化，而真正的紅木傢具，可以使用幾百年或上千年。許多明式傢具距今幾百年了，雖顯滄桑，但木質堅硬如初。如果用鐵釘組合這樣的傢具，很可能木質完好，但由於連接的金屬銹蝕、疲勞、老化等，而使傢具散架。

榫卯結構的傢具便於運輸。許多紅木傢具是拆裝運輸的，到了目的地再組合安裝起來的，非常方便。如果用鐵釘連接傢具，雖說可以做成部分的分體式，但像椅子等小木件較多的傢具，就做不到了。

榫卯結構的傢具便於維修。純正紅木傢具可以使用成百上千年，但總會出現問題的。比如某一根棍子折斷了需要更換等。用鐵釘連接的傢具，做這處拆卸更換就不像榫卯結構傢具來得容易。如果是用魚膘膠等好膠做的傢具，維修時先把膠用水浸軟，榫卯間很快就鬆脫下來了，而用鐵釘則做不到，除非把傢具大卸八塊。

紅木木質堅硬，而鐵釘是靠擠和鑽勁硬楔進去的，此過程極易造成木材劈裂，這一點木工師傅都非常清楚。

不難看出，使用榫卯連接紅木傢具比使用鐵釘有更大的優勢，可以大大提升紅木傢具的內在品質，這也是傳統工藝製作的紅木傢具具有增值收藏價值的一個重要原因。

不用釘子的花梨木茶几。

榫卯結構的花梨木沙發。

紅木傢具需要保養

紅木傢具的保養很重要，要注意如下幾點。

1. 紅木傢具在室內擺放的位置應遠離門口、窗口、風口等空氣流動較強的部位，更不要受到陽光的直射。

2. 冬季儘量避免把紅木傢具放在離暖氣近的地方，切忌室內溫度過熱，以免紅木變得乾燥。一般以人在室內穿著毛衣感覺舒適為宜。

3. 春、秋、冬三個季節要保持室內空氣不乾燥，宜用加濕器噴濕，室內養魚、養花也可以調節室內空氣濕度。

4. 夏天暑期來臨時，要經常開空調排濕、減少木材吸濕膨脹，避免榫結構部位濕漲變形而開縫。

5. 要保持傢具整潔，日常可用乾淨的紗布擦拭灰塵。不宜使用化學光亮劑，以免漆膜發黏受損。為了保持傢具漆膜的光亮度，可把核桃碾碎、去皮，再用三層紗布去油拋光。

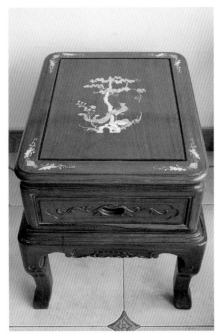

花梨木矮几。

6. 台類紅木傢具的面板，為了保護漆膜不被劃傷，又要顯示木材紋理，一般在臺面上放置厚玻璃板，且在玻璃板與木質臺面之間用小吸盤墊隔開。建議不要用透明聚乙烯水晶板。

7. 塵埃其實是一種有磨損性的粒子，在擦拭灰塵時，要用軟棉布順著木紋來回輕擦。如使用硬乾布擦漆面，會對漆面造成磨花現象，令其失去光澤。

8. 每隔半年或一年可在傢具上打臘一次，對保護傢具有一定的幫助。

紅木傢具為何暴漲暴跌

2007年底，紅木傢具的漲價幅度高達100%以上。面對如此迅速又兇猛的非正常性的大幅度漲價，其升值現象讓不少紅木傢具的愛好者都有些摸不著頭腦，心裏感覺不太踏實，不知道收藏紅木傢具要從何處入手，它的升值潛力是否已經到頭了，漲價的原因到底是什麼，迅速升值之後會不會也有貶值的可能，是否依舊存在繼續升值的潛力……

紅木傢具大幅度漲價主要有如下幾個原因：

一是由於市場需求量大、進口難而導致的原材料的稀缺。

二是因為做紅木傢具的廠家多了、木工不足，所以人工費比之前增加了40%左右。

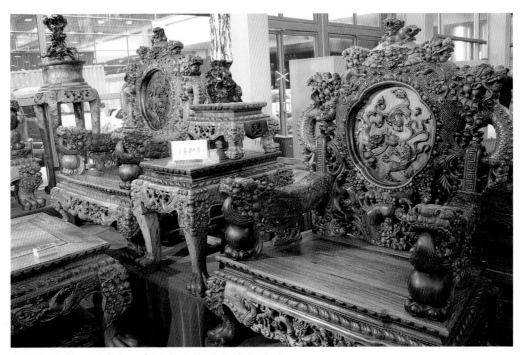

市場上標價1680萬元一套的仿古花梨木雕龍沙發。

三是流動性過剩，導致熱錢流入紅木傢具收藏。

四是房地產漲了2到3倍，股市從1000點漲到6000多點，漲了5倍，紅木傢具漲價是大勢所趨。

五是全球資源性的東西都在大漲價，如黃金大漲、金屬漲價、煤礦漲價、石油漲價，作為比礦物資源和石油資源更為稀少的珍稀木材資源，漲價更有其理由。

2007年底紅木傢具的大幅度漲價，令有些專家都感覺漲得過頭，有點不太正常。

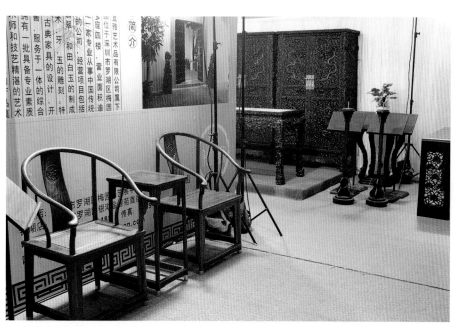

一對海南黃花梨玫瑰圈椅新品市場標價近百萬。

到了2008年初，紅木傢具爆漲後開始回落。身價連漲一年多的紅木原材料，年初突現拐點，部分紅木價格降幅達兩成。

2008年初在各地古玩城的紅木傢具店可以看到，儘管光顧者絡繹不絕，但不少紅木傢具價格均有小幅下調，以一套黃花梨八仙桌為例，賣價較一月前下降2萬元，降幅超過10％。

2007年底，越南黃花梨、小葉紫檀等原材料的價格出現小幅回調，帶動了紅木傢具價格的下跌。加上一些傢具廠家春節前急於清倉，周轉資金，年前紅木傢具的降價幅度甚至超過了原材料降幅。

一位經營戶說，2007年12月，他曾到廣東收購過一批紅木傢具，當地銷售的越南黃花梨、小葉紫檀等紅木原材料降幅甚至超過20％，一些品質一般的越南黃花梨從每噸40萬元降到30萬元，小葉紫檀則從每噸60萬元降到了40多萬元。

2007年底紅木原產地國家限制出口後，國內部分儲備紅木開始在市場露面，這些免除關稅的紅木拉低了整個市場價格。但包括海南黃花梨在內的一些高品質紅木價格仍然堅挺，且呈快速上漲趨勢。

其實漲跌都是過渡，暴漲後必須下跌，作為收藏品是很正常的，這說明紅木傢具已經真正進入收藏市場。

也有專家認為，部分紅木價格的下調只是暫時現象，紅木的稀缺性決定了其價格必將繼續上漲，跌價時出手應是較好時機。經過一段時間的穩定後，還會再漲，因為好東西早晚都還是會發光發亮的，紅木傢具的升值潛力依然存在。

紅木傢具的鑑別方法

紅木傢具的鑑別和鑑定有如下方法。

看顏色

購藏紅木傢具，首先可辨顏色。

在色彩上，老紅木顏色較深，大多呈紫紅色，有的色彩近似紫檀，只是顏色較淺一些，紋理細膩，棕眼明顯少於新酸枝木，新紅木一般顏色黃赤，木紋、色彩較之老紅木有一種「嫩」的感覺。

紅木的識別有一個簡單的辦法，老紅木區別於其他木材的最明顯之處在於其木紋在深紅色中常常夾有深褐色或者黑色條紋，給人以古色古香的感覺。所以，從心材顏色上可識別其特徵。

紅木製品未油漆前，呈棕色、紫紅、紫黑、黑色。其他任何木材均無此特徵。

紅木的材色很多是經過空氣變深的，呈色其與名稱聯想起來，容易記住。

紫檀木為紫紅色轉紫黑色。

花梨木為紅褐色至紫色，常帶黑色條紋。

香枝木氣味辛辣、香氣濃郁，材色紅褐。

黑酸枝木為黑栗褐色和黑紫色，帶黑色條紋。

紅酸枝木為紅褐至紫紅。

烏木為烏黑。

條紋烏木為黑或栗褐色，間有紫色條紋。

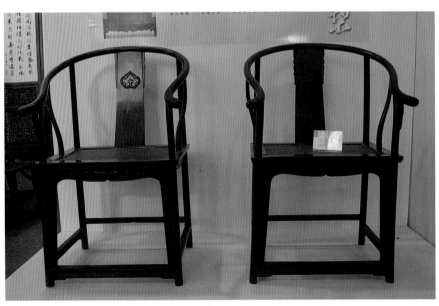

辨顏色，觀察黃花梨圈椅。

看種屬，觀察紫檀雕龍大櫃局部。

雞翅木為黑褐或栗褐色，弦面上有雞翅條紋。

看種屬

目前，紅木傢具市場上有多種容易搞混淆的木材種屬，主要有如下幾種。

一是把科檀（學名為科特迪瓦欖仁木）當紫檀，和把盧氏黑黃檀與海岸黃檀當成紫檀。在紫檀章有專門論述，這裏不詳細介紹。

二是把巴西花梨、印度紅花梨、高棉花梨當成花梨木。這三種木材是市場上容易混充花梨木的木材，其實它們都是亞花梨，不屬於紅木。花梨木是市場上冒充比較多的一種木材，屬於紫檀屬，可替代木材比較多。

三是把紅鐵木豆當成紅酸枝。

紅鐵木豆市場上俗稱紅檀、非洲紅酸枝。一些消費者常常誤將紅鐵木豆當做紅酸枝傢具買回家，後經專家檢驗，才發現都是紅鐵木豆。它們兩者之間的區別為：紅鐵木豆紋理更細緻，且棕眼小。

四是把白酸枝當成降香黃檀。

《紅木》國家標準中並沒有「白酸枝」的名稱，它只是業內對顏色淺一些、材質差一些的紅酸枝木的不規範稱謂。這些木材經「化妝」之後經常被冒充黃花梨（降香黃檀）。

五是把緬甸黑檀、加里曼檀當成條紋烏木。

市場上經常用這兩種木材來混充條紋烏木，因為它們也帶有黑色條紋。條紋烏木是黑色條紋多，白色條紋少，這兩種木材是白條紋比較明顯。

瞭解這些冒充現象，可以避免買錯而導致收藏投資風險。

看花紋

鑑定紅木，外觀及花紋是重要參考。紅木外觀不很規則，多為曲折、粗細不勻，花紋以黑色年輪多而區別於其他木材，辨別時，主要依據為是否有黑色花紋。

看木質結構

看木質結構是否具有紅木特點。即木質本身是否帶有紫紅色、黃紅色、赤紅色或深紅色等多種自然色澤；木紋是否質樸美觀，幽雅清新，上漆後木紋是否仍然清新可見。假紅木製品油漆後，一般顏色厚實，常有白色泛出，無紋理可尋。

老紅木密度、手感極佳。新紅木質地、手感均不如老紅木。

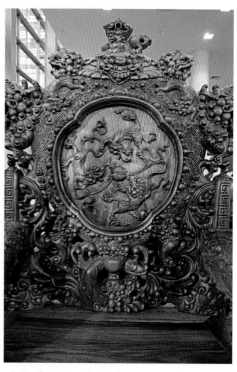

看木質結構，觀察花梨沙發局部。

為什麼會有如此大的差別呢？原來，木材的生命並不是因為被砍伐而終止，其內部細微結構無時無刻不在發生著變化，只是人們很難察覺而已。隨著時光的推移，紅木內部的結構會越來越緊密，硬度和比重越來越高，入水即沉，而且抗變形能力也愈強。

而新紅木一般採用烘烤等方式令其達到使用要求，但人為的技術性的處理並不能動搖材料的內部結構，在長期的使用過程中，往往會產生細微的形變，從而影響收藏價值和品質。

掂重量

真紅木傢具堅固結實，質地特別緊密，比一般木料要重。相同造型、尺寸的假紅木傢具，重量比真品明顯偏輕。

看沉浮

老紅木木質堅硬、細膩，可沉於水，而普通木料是浮在水面上的。這是因為老紅木一般要生長500年以上才能使用，所以密度大，它不僅生長時間長，而且在砍伐後又經過了上百年的歲月洗滌，重量大。

看貼面

時下，真紅木的原材及製品越來越少，材料規格越來越小。在假冒傢具氾濫成災的時候，收藏紅木傢具還是應看看是純紅木傢具還是紅木貼面傢具。

有些產品雖稱用紅木製作，但仔細檢查，則可發現是把紅木開成薄片，貼在其他木材的表面偽裝而已，並非真正的純紅木傢具。

看蠟光

用老紅木製作傢具的後道工序採用紫檀一樣的做法擦蠟，千萬不能使用普通紅酸枝類木材的做法用漆。因為老紅木飽含蠟質，只需打磨擦蠟，即可平整潤滑，光澤耐久，給人一種淳厚的含蓄美。如果採用現代的擦漆工藝，恰恰掩蓋了其木質的優良本性。

看油漆

對油漆好的紅木傢具，如是紅木的，不可能用黑紅等深色打底，把原本美麗的花紋遮蓋住，且老紅木用漆來處理，容易給一些廠家將其他紅酸枝類木材摻雜其中，為其混水摸魚提供便利。

真正的好紅木傢具，通常是經仔細整理磨光後，用生漆直接油漆，讓花紋充分顯露出來，以保持欣賞價值。

如果成品顏色為黑沉或看不出花紋的，一般可確定為非紅木。

紅木傢具收藏投資要點

紅木傢具之美，美在它完全是由名貴天然實木製成，花紋美觀。好的紅木傢具，不僅能滿足人們工作和生活的需要，而且是一種藝術品，具有鑑賞和收藏價值。所以，一款100年前的老紅木傢具賣到數十萬元甚至上百萬元的天價已不是新聞。有人估算過，國內老紅木傢具價格平均上漲了20倍，要淘到真正的老紅木傢具並不是件容易的事。

都說紅木傢具在絕對保值的基礎上，還有很高的升值潛力，是一項不錯的投資方式，但作為並非很有錢的普通收藏者而言，是否任何紅木傢具都具升值潛力又值得收藏呢？如果不是，又應該選擇什麼樣的才適合呢？

收藏投資紅木傢具，應注意以下幾點：

當心以次充好品種

想買紅木傢具作為收藏之用的消費者，可以首先嘗試紅酸枝木或紫檀木類的傢具，但也有很多需要注意的細節。例如2007年6～7月份從緬甸進來了一批名字相同、品質較差、價格也便宜很多的紅酸枝木料，被一些商家以次充好。

鑑定時謹防雜木

紅木雖然有一些共同的特徵，如木質堅硬、分量較重、紋理細膩等，但還有一些雜木、硬木等，雖不屬於紅木，但也有同樣的特徵。

如安哥拉紫檀及非洲紫檀為非紅木的亞花梨類，屬硬木，但因管孔過大，密度太小，不符合國家紅木標準，不屬紅木，但其在市場上往往被商家稱為高棉花梨和紅花梨。

另外，產於南美洲的蟻木被稱為巴西紫檀，產於東西亞、美洲及非洲熱帶地區的蔥葉鐵木豆等樹種被稱為紅檀等。

這些都是硬木，是很好的傢具材料，但

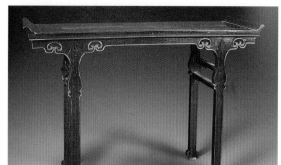

紅木踏腳攔台。估價6.6萬～9萬元。

紅木寶劍腿翹頭几。估價7.8萬～10萬元。

並非紅木，普通消費者很難鑑別。為了保證自己的合法權益不受到侵害，收藏者在購買紅木製品時，不要貪一時之便或價格上的便宜，而是要上有規模有信譽的地方去購買。

所以，收藏紅木傢具要弄清木質材料。找專業部門對紅木傢具進行鑑定，是比較正確的做法。

材質決定價值

今人稱中國古代傢具有硬木和軟木兩大類，這是從傢具的材質上劃分。硬木就是我們所說的紅木。硬木由於生長期較長，顏色深、份量較重、品種較為稀少、本性優秀，因此十分貴重，這便是中國傳統的硬木概念。

任何一件工藝品其藝術價值總是放在第一位的，而材質則應排在其次。但紅木傢具不同，紅木傢具首先是材質決定價值。

判斷一件好的古代傢具，首先要從藝術造形、裝飾手法、製作年代、品種的稀有來作為要點研究，材質是在此基礎上得以最大限度的發揮，同時材質又決定了傢具的品質。

材質越名貴，工匠在製作時就越精心，一般情況名貴材料都是由技藝較高的匠人來完成作品的。

老紅木具有抗跌性

老紅木是指從印度等地引進的酸枝木，其特點是木質堅硬，紋理光滑細密，起初木料呈淺紅色，時間一長逐漸變成深紅色或黑紅色。而眼下市場上大多為緬甸和越南紅木、花梨

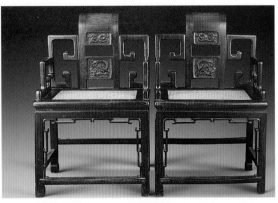

紅木雲龍紋書卷椅。估價2.8萬～4萬元。

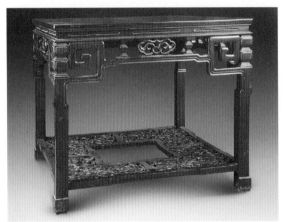

紅木踏腳大方桌。估價5.5萬～7.5萬元。

木、雞翅木,這些紅木的硬性指標不及老紅木,故被人稱為新紅木。

老紅木具有抗跌性,投資價值也最高。

明清紅木傢具升值潛力最大

要懂得看款式。紅木傢具中有明清式、法式、組合式、中西合式、傳統式。明清式做工精細,雕刻精、牢固強度大,國內拍賣場上見到的大多為明清式紅木傢具,其他相對比較少。

工藝提升收藏價值

工藝是比木料次要的價值因素,但工藝能提升紅木傢具的收藏價值和鑑賞價值。

紅木傢具中接縫很講究,工藝難度高。比如,紅木傢具的門板、小形門板不能有拼縫。大面板、臺面板最好是一塊板,至多為二拼、三拼,若是有四拼、五拼則屬於不合格產品。

購買時要注明紅木種類

由於紅木傢具本身價格不低,所以在購買時,一定要讓商家詳細注明是哪一種紅木。如果有些邊角是用其他木材代替的,也應該寫清楚。只有這樣,才能對商家有一定的約束力,一旦發生問題,也有據可查。

外國紅木要明辨

近年來,很多人將在東南亞等地挑好的紅木傢具運送回國,他們覺得不管是自己收藏還是作為買賣之用都很值。因為,由於中國原材料稀缺的緣故,境外的紅木傢具與這邊的價格差大概在60%左右。

如果單從升值和收藏的角度來看,這種方法是不可取的。

一是因為從境外運送回國的紅木傢具多為半成品,運到之後還要進行二次加工。雖然材料上沒什麼問題,外觀也較好,但由於運送之前結構就已經做完了,所以許多地方不能按照傳統工藝製作,這樣就導致其收藏和升值潛力下降了很多。

二是因為他們大多是發散貨,一包一包包好發,但又沒有條件提前進行烘乾,所以開裂現象常會發生,一定要對這些損耗提前做好準備。

可見,外國紅木就和外國白玉一樣,阿富汗白玉和俄羅斯白玉看來都很純淨漂亮,但比起中國和田白玉來,品質差遠了,價格有天壤之別。

如果純粹由於個人愛好,購買外國紅木傢具自己家裏用倒也不是不可以。再說,價格確實有誘惑力,有些優秀品種是可以考慮的。但要注意,大概半年後,如果工藝的原因出現很多問題,實在得不償失。

修繕後的傢具價值要打折

老傢具隨著磨損也會經過修繕，而經過修繕對傢具的價值會有所影響。

從酸枝木或紫檀木開始

並非所有的紅木傢具都具有升值潛力和收藏價值。紅木包括五屬八類中，以海南黃花梨為最上等的材料，十分稀少，它同時也最具升值潛力和收藏價值，是升值最為穩定的一種。可對於一般收藏者來講，其價位過高了些。收藏者可以先嘗試紅酸枝木或紫檀木類傢具。

另外，很多小件紅木傢具和紅木類工藝品，都是用老料、廢料做的，收藏價值低一點，但如價格很低，也可以作為普通收藏者聯繫的收藏投資品種考慮。

要多讀書提高鑑賞力

要鑑別出材料的年代和木材的珍貴程度，價格判定非常複雜。所以最好多瞭解一些古典傢具的知識再出手，才不容易被迷惑。

在購買紅木傢具前，應該對其有個基本瞭解，閱讀相關書籍，提高自己的鑑賞能力，做到有準備地購買，畢竟紅木傢具屬於高檔傢具，價錢昂貴。

研究《紅木國家標準》

2000年《紅木國家標準》頒佈，對紅木傢具鑑賞和收藏起到了推波助瀾的作用。該標準不僅成為經營者的必讀標準，也成為一些傢具收藏家認真研讀的標準，因為他對收藏投資紅木傢具，有重要的引導和指導作用。

造型要美

一件好的紅木傢具除滿足使用功能外，還應該是一件藝術品，在精神上給人一種藝術享受。因此，在購買傢具時，首先需考慮傢具的造型。任何傢具造型美都是基礎，不管古典的還是現代的傢具，都要符合造型的基本規律，做到結構上科學合理，比例上要協調勻稱，否則，是不會好看的。

當然，每個人的審美觀點不同，情趣不同，對傢具的材色、款式要求也不盡相同，儘管如此，購買者還應該關注造型才是。

做工精緻的紅木傢具可提高價值

造型好是紅木傢具好的一個方面，做工好則是另一方面，而且是更重要的一個方面。

所謂做工好就是傢具加工的品質好，它集木工、雕刻、鑲嵌、裝飾於一體，每一道工序都要做到精益求精，一絲不苟才行。常言道「木不離分」，就是指木工技術水準的高低相差在分厘之間。無論是用料的粗、細，線腳的方圓、曲直，還是榫卯的大小、鬆緊，兜料的裁割、拼縫等都是直接顯示木工手藝的關鍵。木工師傅在製作傢具時要儘量作到尺寸準確，最好是「一絲不差」，好與差都暴露在傢具外形與表面上。如表面是否平整，接縫是否嚴密，雕刻的線條是否光滑勻稱和動植物是否栩栩如生，鑲嵌是否牢固，塗飾是否光潔等。做工的優劣只要認真觀察，仔細比較，哪些產品好，哪些產品差是可以判斷出來的。

古典傢具的風險是贗品

收藏古典傢具最重要的是材料要真。《紅木國家標準》規定紅木共8類，傢具只要標明這8類當中的任何一類即是紅木傢具，但不能是籠統標成紅木，因為8類木材中的每一類都有特定的含義。同時，還需要注意具體標明應是全花梨木、全雞翅木等，以免誤購部分木材是紅木、另一部分木材不是紅木的傢具，保證材料真實，避免贗品風險。

第十章
紫檀傢具鑑賞與收藏

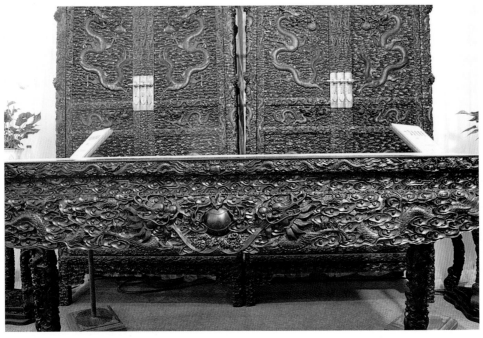

二龍戲珠紫檀大畫案和龍紋紫檀櫃。

世界木料之最貴重者，當屬紫檀和黃花梨木。紫檀木的色澤為紫紅色或紫褐色，素有硬木之冠、硬木之王的美稱。

紫檀是豆科紫檀屬中特別硬重的一類樹種統稱，是紅木中最高級的用材，是紅木中的精品，主產地是印度，生長期500年左右，木料色澤紫黑，密度大、硬度高，手感非常細膩。

紫檀邊材為黃褐，心材為橙紅和黃色，少有黑色花紋，有非常細密的布格紋（波痕），木質裏含有豐富的橙黃色素，纖維組織呈S狀結構。管孔內細密彎曲極像牛毛，故有「牛毛紋紫檀」之稱。

目前市場上流通的紫檀傢具，都是明清時期的作品，主要以羅漢床、寫字臺、書櫃為主。紫檀市場價格為每噸40萬元至100萬元。

紫檀文化源流

中國古代認識和使用紫檀始於東漢末年。晉代崔豹所著《古今注》中已記載，時稱「紫楠」。「紫楠木，出扶南，色紫，亦謂之紫檀」。

此後歷代均有著錄，如蘇恭《唐本草》、蘇頌《圖經本草》、葉廷圭《香譜》等。

宋代趙汝適《諸蕃記》載：「檀香出自爪哇，其樹如中國之荔枝，其葉亦然，土人砍之

陰乾，氣清勁而易泄，熱之能奪眾香；色黃者謂之黃檀，紫者謂之紫檀，輕而脆者謂沙檀。」

還有《大明一統志》、王佐增訂《格古要論》、李時珍《本草綱目》、方以智《通雅》、屈大均《廣東新語》、李調元《南越筆記》等，都有關於紫檀木的記載。

自古以來，中國紫檀木的使用僅屬於帝王、達官貴人和有特權者。

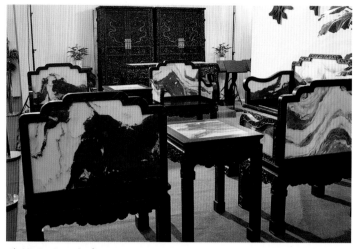

紫檀佈局顯富貴品位。

隨著朝代的更替，珍貴的紫檀傢具和飾品已從皇宮、王府及達官權貴的宅邸等散落到民間，沉浮於社會之中，很多的紫檀真品已流失海外或被收藏家收藏於密室。

現在越來越多的人意識到紫檀的珍貴，並因有一兩種紫檀製品在身邊引以自豪，國際上多年刮著收藏紫檀之風。

紫檀素有驅邪、鎮宅之說，又能治病，故又稱為聖檀。人們常常把它作為吉祥物佩帶或擺設，稱它有天地之靈、古韻之美。

出身不凡的紫檀傢具，過去是國人最為重視的，現在也仍然是最能為國人所欣賞的。

收藏古典傢具是審美眼光和趣味的積累，不僅依賴通用的法則，更仰仗深厚的歷史文化背景。瞭解紫檀文化源流，培養出了審美的眼光，在紫檀古傢具的鑑定和收藏上，方可遊刃有餘，有助於避免收藏投資的損失。

紫檀的產地

紫檀木產於美洲和非洲熱帶雨林地區，主要產在南洋群島的熱帶雨林之中，印度、泰國、菲律賓、緬甸、南洋群島。尤以印度紫檀、非洲柴檀著名。

產在南洋群島的熱帶雨林之中的紫檀木，屬於海洋性紫檀。其次是印度一帶，中國廣東、廣西也產過紫檀木，但數量不多，屬於大陸性紫檀。

紫檀現在由於產地原因，材質已十分稀少、品種名貴，因此今人爭相售買，老式的紫檀傢具更是競買對象，其價格之菲世人皆知。

紫檀大桌和紫檀書櫥。

紫檀的類別

紫檀是一種通稱，約有十多個品種，關於哪些是紫檀，哪些不是紫檀，目前學術界尚有爭議，就像酸枝木包含白酸枝及紅酸枝等一樣。

但有一點達成共識的是：東南亞紫檀最為有名。

紫檀到底有多少種？《博物要覽》載：「檀香有數種，有黃、白、紫色之奇，今人盛用之。江淮河朔所生檀木即其類，但不香耳。」「檀香皮質而色黃者為黃檀，皮潔而色白者為白檀，皮府而紫者為紫檀木。並堅重清香，而白檀尤良。」

《博物要覽》沒有點明紫檀到底有多少種，可能那時統計困難，但從記載來看，至少也有十多種。

《中國樹木分類學》明確認為紫檀有十五種。該權威著作介紹：「紫檀屬豆科植物，約有十五種，產於中國的有兩種。一為紫檀，一為薔薇木。」

王世襄《明式傢具珍賞》說：「美國施赫弗曾對紫檀木作過調查，認為中國從印度支那進口的紫檀木是薔薇木。」

以前外國人的書中常說紫檀無大料，而從中國現存的傳世紫檀器物看，大料占相當比重，與紫檀木的生態不符，而與薔薇木的生態卻很相似。

可以認為，現存紫檀器物中至少有一部分是薔薇木所製。至於還有沒有其他樹種，還有待於植物學家作進一步考證。

《諸蕃志》卷下說：「其樹如中國之荔枝，其葉亦然，紫者謂之紫檀。」

《博物要覽》和《諸蕃志》把紫檀劃歸檀香類，認為紫檀是檀香的一種。

古玩收藏定義中的紫檀是指印度小葉紫檀、檀香紫檀以及黑檀，並以明清紫檀傢具最有代表性。其基本特點是結構纖細，質地堅實，密度達1.3，色澤深紫發黑，富有光澤。

據北京一些有經驗的木雕老藝人講，紫檀有新、老之分。老者色紫，新者色紅。

鑑別新老紫檀的方法是：新紫檀用水浸泡後掉色，老紫檀浸泡後不掉色。在新紫檀上打顏色不掉，老紫檀打上顏色一擦就掉。

南非紫檀密度偏低，結構鬆脆，表面易氧化（只要半年就會變深色，但裏面一點不變），其價值相當於紅酸枝的等級，約為小葉紫檀的1/10。

印度新紫檀質地偏脆，有較粗的深色木紋，色澤紅或紫紅。其價值接近南非紫檀。

小葉紫檀八門八寶八仙書櫥。市場價280萬元。

最正宗的紫檀是印度南部還有少量出產的紫檀，極為珍稀，是紫檀中的極品。

印度紫檀，俗稱小葉檀，原木直徑10～20公分，相對密度為1100～1300千克／立方公尺。相對密度越大材質越好。

紫檀根據木質紋理分，又有很多種類，如俗稱犀牛角紫檀、金星紫檀、牛毛紋紫檀、花梨紋紫檀等，都有來歷。

如紫檀木紋上金星多，俗稱為金星紫檀。

紫檀相對密度稍小，金星少，俗稱為牛毛紋紫檀。

紫檀木的特點

紫檀給人最深的印象就是珍貴。

紫檀為常綠亞喬木，高五六丈，葉為複葉，花蝶形，果實有翼，木質甚堅，色赤，入水即沉。具體而言，紫檀木具有如下特點：

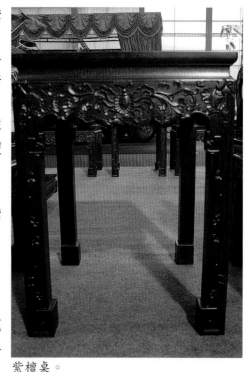

紫檀桌。

紫檀色澤為紫黑或紅褐色

紫檀色澤深褐，呈現黑色，就像犀牛角色；心材鮮紅或橘紅色，久露空氣後變紫紅褐色。

紫檀的材色較均勻，常見紫褐色條紋。

所以紫檀樹種雖多，但它們有許多共同之處，就是色彩都呈紫黑色。製作紫檀傢具多利用其自然特點，採用光素手法。因它的色調深沉，顯得穩重大方而美觀。

入水即沉

紫檀樹圓徑細小，木質堅硬緻密。因此紫檀材質硬重細膩，異常沉重，入水即沉，這也是鑑定的一個重要標誌。

紫檀花燈一對。

堅硬緻密

紫檀變形收縮性小，材質堅硬，木性穩定，結構緻密，光潔度好，手感細膩，其貴重豪華的素質，任何良材都難與其媲美。

紫檀細膩而又沉重，最適宜於雕刻、鑲嵌及做小件器物。製作傢具，既可做出複雜的榫卯，又可雕刻出各式精美的裝飾花紋。在傢具的用料方面紫檀份量較重，與其他硬木相比可稱魁首，木性較穩定，不易變形或漲裂，故而傳統紫檀傢

具在做工方面極為考究，多為宮廷、皇家貴族所使用。

現在能常見的在傢具中出現的為床板、博古架的雕花心及書案、畫案的面心部分，文玩類如筆筒及案頭的小型擺件。能收藏紫檀的傳世傢具可謂是件罕事，也是藏家的自豪。

木材有光澤

紫檀因棕眼細而密，猶如牛毛，稱牛毛紋，日久會產生角質光澤，有些角度觀察紫檀，會有緞子一樣亮澤的反光。

老式的紫檀傢具由於使用和與空氣的長期作用，材質表面將產生烏亮的光澤，又稱包漿或皮草。

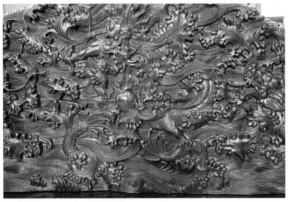

紫檀龍紋大床局部雕刻

所以，古代常用紫檀作為雕件，多完美光潔，猶如用模具衝壓而成，形象特別鮮明。

有特殊香氣

具特殊香氣。這種特殊香氣使得紫檀具有耐腐蝕、防蟲蛀的特點。

樹幹多彎曲

樹幹多彎曲，取材很小，極難得到大直徑的長樹。

名貴的藥材

紫檀也是名貴的藥材，用它做成的椅子、沙發還有療傷的功效。

明朝李時珍《本草綱目》本部第三十四卷記載：「紫檀——鹹、微寒，無毒，能和營氣消腫毒。」

紫檀入藥一般情況是用其木屑，比如用木屑泡水，可以降血壓、血脂，用木屑填充做睡枕，更有舒筋活血之功效。而從養生方面來說，最好就是由紫檀做成器物。比如製成掛牌、吊墜、手鐲、手串、佛珠等。人在睡眠和養神之時，是最放鬆的，悠悠檀香進入人的體內直達肺腑，長此以往，筋骨舒活，氣血充沛。

紫檀粉是禮佛火供之珍品，還是手工製作珍貴香品的珍貴材料。

稀少珍貴

紫檀數量稀少，見者不多，遂為世人所珍重，被列為最珍貴的珍稀木料。

據《玩物指南》一書記載：清乾隆年間，每斤紫檀毛料需四兩白銀，加之複

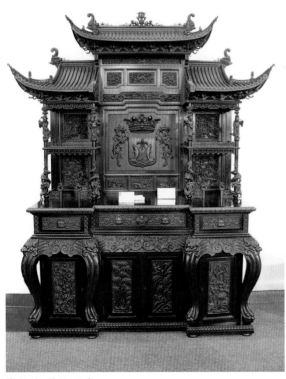

紫檀魚躍龍門龕。

雜、精巧的手工雕刻，紫檀木成本極高，十分珍罕，素有「寸檀寸金」之譽。因此極具收藏價值。

紋理交錯

紋理細密交錯，纖細浮動，變化無窮，有不規則的蟹爪紋。

紫檀木的特徵還表現為它的年輪紋大多是絞絲狀的，儘管也有直絲的地方，但細看總有絞絲紋。

千年成材，十檀九空

紫檀屬落葉喬木，直徑通常為15公分左右，紫檀無大料，樹幹扭曲，少有平直。

紫檀由於其生長速度緩慢，約50年方能長1公分，800年以上才能長成矮樹，甚至上千年才能長成此種珍貴木材在這漫長歲月，常年積水，日久年深，大部分紫檀中間都是空的，故此有了十檀九空之說。

因紫檀出材率極低，整塊的板材較少，這更加增添紫檀的名貴。

資源枯竭，物稀為貴

明代時，紫檀為皇家所重視，開始在國內大規模採伐。由於紫檀木數量稀少，很快將國內檀木採光。隨著海上交通的發展和鄭和下西洋，溝通了與南洋、南亞各國的貿易及文化交流。各國在與中國定期和不定期的貿易交往中，也時常有一定數量的紫檀木運到中國。對此，明代黃省曾《西洋朝貢典錄》和近代陳壽彭《南洋與南洋群島志略》均有詳細記載。

由各國的朝貢和貿易往來，大批優質木材源源運往中國。但是對龐大的統治集團來說，遠遠滿足不了需要。於是明朝政府又派官員到南洋採辦。

以後，私商販運也應運而生。到明朝末年，南洋各地優質木材已基本採伐殆盡。尤其是紫檀木，凡可以成器物者，全部捆載而來。截止到明末清初，全世界所產紫檀木的絕大多數彙集於中國。

清代所用紫檀木多為明代所採，清代也曾從南洋採辦過新料，但大多數粗不盈握、曲節不直。這是因為紫檀木生長緩慢，非數百年不能成材。明代採伐殆盡，清時尚未復生。

清代中期以後，由於紫檀木的緊缺，皇家還不時從私商手中高價收購紫檀木。此後逐漸形成一個不成文的規定，即無論哪一級官吏，只要見到紫檀木，決不放過，悉數買下，上繳皇宮或各地皇家織造機構。

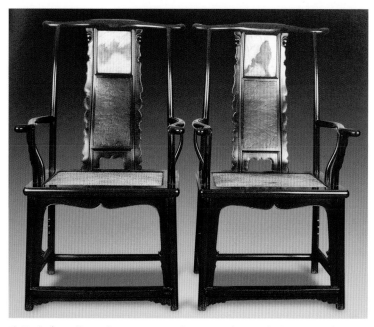

紫檀南官帽椅一對。估價17.6萬～27.6萬元，成交價30.8萬元。

清中期以後，各地私商屯積的木料也全部被收買淨盡。這些木材，為裝飾圓明園和宮內太上皇帝宮殿（故宮外東路）用去一大批。慈禧六十大壽和同治、光緒大婚後，已所剩無幾。至袁世凱復辟時遂將僅存的紫檀木全數用光。

來源枯竭，這也是紫檀木為世人所珍視的一個重要原因。本節所描述的資源枯竭，是指老紫檀而言，即南洋、中國、印度產的早期老紫檀。在紫檀的15個種類中，新紫檀資源如今尚可見到，但價值與老紫檀比，相差十萬八千里。

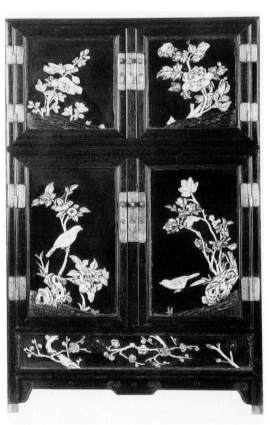

清中期紫檀鑲骨雕描金頂箱櫃。估價23萬～39萬元，成交價25.3萬元。

歐美更重視紫檀

歐美人士較中國更重視紫檀木。因為他們從未見過紫檀大料，認為紫檀絕無大料，只可做小巧器物。

及至歐美人來北京後，見到許多紫檀大器，才知紫檀之精英盡聚於北京，於是多方收買，運送回國。

現在歐美流傳的紫檀器物基本上都是從中國運去的。由於運輸原因，他們並不收買整件器物，僅收買櫃門、箱面和桌面有花紋的，運回之後，安裝木框，用以陳飾。

紫檀傢具的藝術特色

明清兩代製作紫檀傢具極為講究，其工藝富有特色。

明式紫檀木傢具多以光素為主，偶有雕刻裝飾，也不過是局部點綴而已。

有些大件傢具，為搬運方便，還常採用活榫開合裝置，接口嚴密，結構巧妙，各部件用料厚實。且做工精細，給人以堅實、穩重、圓潤、細膩的感覺。這是明式傢具的典型特點。

紫檀包鑲傢具，也常採用光素手法。原因是料薄不宜雕刻。製作包鑲傢具時，先用柴木或其他硬雜木做成傢具骨架，然後用紫檀木薄板四面粘貼，不露木骨，並且把薄板的拼縫處埋在棱角處，不經過仔細觀察很難看出破綻。如將器物抬起掂一掂，從器物大小和木質比重方面也能證實是否包鑲。有些大件器物採用包鑲手法，目的在於減少器物重量以便於搬動，加上做工精細，仍不失為上品。

也有的工匠出於經濟目的，以少量碎料做出多件器物而採用包鑲手法的。這類傢具大多製作不精，年長日久，膠質失效，致使包板脫落，影響觀瞻和使用。

清雍正、乾隆時期，傢具行業一改明代樸素大方的風格特點，喜好裝飾繁瑣的花紋，用以表示祥瑞、如意、福壽等內容。皇宮傢具大都不惜工本，用大材以便雕刻各式了雕紋飾，

形成豪華和富麗堂皇的氣氛，和明式傢具形成鮮明的對比。

這是與當時博古之風大盛有關。博古紋成為當時最為流行的裝飾紋樣，在傢具領域也不例外。而名貴木材中，紫檀表現古意最為成功。其中，仿古玉紋飾者最多。

清中期以後，由於紫檀材料的日見枯竭，人們開始用較為廉價的紅木仿製紫檀傢具，這中間的早期作品裏，還能夠尋覓到古玉器的風采。

進入清末，紫檀大料難得，有的大器，往往以小料拼合，然後雕刻花紋，不留襯地。這樣做，既起裝飾作用，同時又掩蓋了拼縫的痕跡。

所以，清代紫檀傢具的光素，與明式紫檀文人氣質不同，它更多地展現了其工藝方面的特長，即費盡心機地節省材料，以攢插代替整挖，用小材拼出大料。

即使是宮廷式樣的紫檀桌案，有的面板以不足贏寸的小料攢成，有的還間以黃花梨料，在炫耀其

紫檀松竹梅筆筒。估價3.5萬～6萬元，成交價3.85萬元。

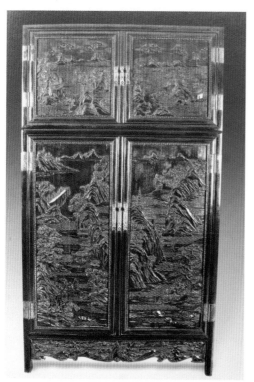

紫檀雕山水紋頂箱大櫃。估價116萬～196萬元，成交價198萬元。

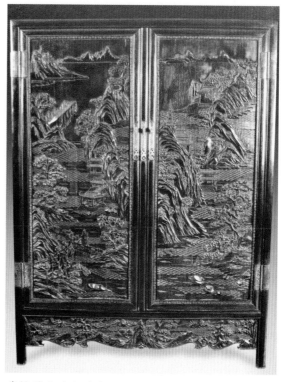

紫檀雕山水紋大櫃。

工藝的精湛之外，充分利用了材料，又消除了木材的應力，是清代紫檀傢具的最典範之作。

　　觀察清朝紫檀精細的雕工，可以到觀復古典藝術博物館去。如該館所藏的攢拐子清式扶手椅，拐子不起陽線，拐子的截面為指甲圓凸起。這種工藝看似簡單，實際上難度極大。由於弧面的處理，拐子表面閃現出幽幽的光澤，美麗而神秘。這正是藝術家處心積慮所追求的效果。

　　靠背板採用了攢框裝大理石，上部浮雕「風光和雅」篆字，畫龍點睛。另一件紫檀鼓腿膨牙式樣的長方形炕桌，光素不雕，則是明顯受明式風格影響的作品。

大葉紫檀和小葉紫檀

　　過去，曾一度存在過紫檀木絕跡的說法，對於紫檀原材的認知也存在一些紛爭。實際上，真正的紫檀木不僅並未絕跡，反而卻在不斷地進入中國。這已經是木材界、收藏界不爭的事實，而「紫檀絕跡論」實際上與紫檀傢具商的利益有關。

　　據有關專家統計，從1988-2003年中國進口的紫檀木合計3730萬噸。現紫檀木主要產自印度南部、西南部。

　　由於世人對於紫檀木的青睞，很多其他種類的木材魚龍混雜，比較突出的是以非洲馬達加斯加盧氏黑黃檀（俗稱「大葉紫檀」）冒充印度小葉紫檀。

　　盧氏黑黃檀是近幾年來在中國傢具市場上出現的一種新的硬質木材，俗稱「大葉紫檀」。

　　盧氏黑黃檀原產地為馬達加斯加，散孔材，生長輪不明顯，心材新切面橘紅色，久則轉為深紫或黑紫，劃痕明顯。管孔在肉眼下幾不得見，主為單管孔，散生。

　　軸向薄壁組織在放大鏡下明顯，主為同心層形式細線，且排列規整。本纖維壁厚，木射線放大鏡下可見，波痕不明顯，射線組織同形單列。

　　酸香氣微弱，結構甚細至細，紋理交錯，有局部捲曲，重量甚重。

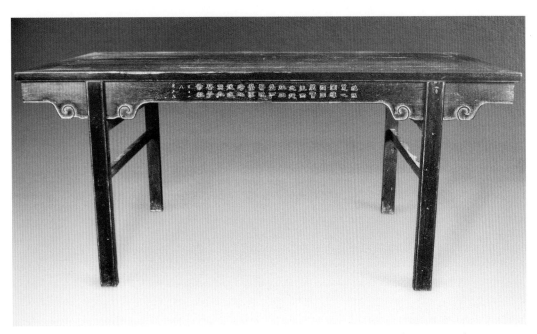

檀香紫檀（小葉紫檀）鄧石如題款大畫案。估價290萬～490萬元，成交價319萬元。

這種木材進入中國的時間是在1996年前後，國內企業從印度人手裏把它買進來。但在當時一段時間，國內有的鑑定機構把它鑑定為紫檀。之所以把這它定名為盧氏黑黃檀，源起《紅木國家標準》。

起草這個標準的國內最權威的木材研究鑑定機構——中國林業科學研究院木材工業研究所。在起草《紅木國家標準》的時候，他們對這種木材進行了認真的研究鑑定，最終把它定位為盧氏黑黃檀，歸屬於黑酸枝類。

將盧氏黑黃檀排除其為紫檀，得到了馬達加斯加林業部門的認可，馬達加斯加專門給中國林科院發來信函，證明馬國確無紫檀樹生長。

不過專家在進行樹種鑑定的時候，同時也注意到一點，即將樹種解剖後在顯微鏡下觀察，盧氏黑黃檀與印度小葉紫檀其弦切面的顯微構造均屬單列射線，因此可以斷定，兩樹種有一定的血緣關係，難怪做出的傢具外觀上有些近似。但兩者畢竟還有很大的不同，從物理學特徵上來看，氣乾密度、抗彎強度、彈性核量、順紋抗壓強度等，盧氏黑黃檀都不如印度小葉紫檀。前者的管孔也比後者粗糙。因此，用盧氏黑黃檀製作的傢具就不如印度小葉紫檀傢具性能穩定，相比之下較易開裂。

從原樹外觀上比較，兩者也有較大差別，盧氏黑黃檀樹徑稍粗一些，不象紫檀有那麼多的空洞。開鋸時，盧氏黑黃檀有酸香味（所以稱酸枝），而紫檀略有辛辣味，久則為檀香。

總體上看，盧氏黑黃檀應該還是一種很不錯的商品材，黑酸枝木類中的上品，用來製作傳統傢具，可以有很好效果。

盧氏黑黃檀為什麼被稱作「大葉紫檀」，一種說法是，它相對於「小葉紫檀」而言，可能因為印度小葉紫檀樹的葉子確實不大。

實際上，「小葉紫檀」本身也是不規範的稱呼，所以將不規範與不規範相對應，結果是更加的不規範。

另一種說法是，它原來叫「大絲紫檀」，意思是說它木材的纖維質略粗一些，這個「粗」，也是相對於印度小葉紫檀而來的，如此說來，印度小葉紫檀就應該是「小絲紫檀」了。人們叫白了，把「絲」讀成了「葉」，就叫成「大葉紫檀」了，並不是它樹的葉子就大。

這兩種說法僅僅是「說法」而已，並無依據。叫它「大葉紫檀」的真正的原因，可能在於它的木質和色澤與印度小葉紫檀有些接近，加上「紫檀」二字，實際上的用意是「攀高枝兒」，看看市場上那麼多「檀」（有人統計說多達63種），大多都是不規範的叫法，其源概出於此。

「大葉紫檀」一說的產生，是當初國家沒有給它正式定名時，人們隨意的一種叫法，很不規範。如今它已經有了規範的名稱，卻又太學術，而市場人士一時還轉不過彎來。

紫檀與盧氏黑黃檀的辨別

印度小葉紫檀是非常具有特點的，與盧氏黑黃檀相比，兩者的主要辨別方法如下：

1. 從香氣上聞，印度小葉紫檀無或清香氣微弱，在遇熱後就會散發一些輕微的香氣。盧氏黑黃檀也有香味，不過是酸香味。

2. 重量上，印度小葉紫檀沉於水，盧氏黑黃檀也沉於水，但相對密度小於 1 者浮於水。

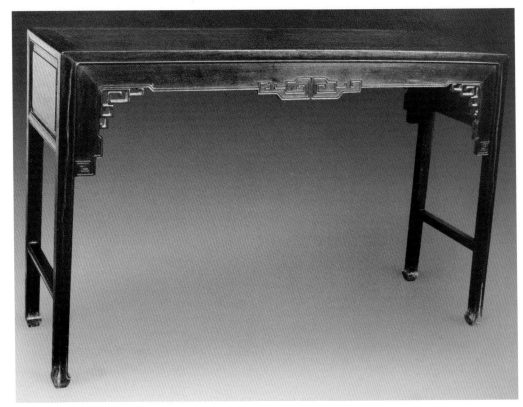

紫檀三拼回紋條案。估價7.8萬～17.8萬元，成交價8.58萬元。

3. 板面材色上，印度小葉紫檀為紫紅或深紫紅色，盧氏黑黃檀新開面橘紅色，久後為深紫或底色發烏咖啡色。

4. 螢光反映上，印度小葉紫檀有螢光，盧氏黑黃檀無螢光。

5. 從導管上觀察，印度小葉紫檀充滿紅色樹膠及紫檀素，盧氏黑黃檀導管線色深，與本色對比大。

6. 印度小葉紫檀是正宗的紫檀，滴酒精後，其木質會溶出橘黃或橘紅色。盧氏黑黃檀滴酒精後，沒有如此明顯的橘黃或橘紅色。

7. 印度小葉紫檀經過盤磨後，會在木質表面形成華麗的包漿，美不可言。盧氏黑黃檀沒有如此包漿。

8. 從油質感上看，印度小葉紫檀油分充足，油質感強，盧氏黑黃檀油質感強，但相對密度低者差。

9. 從紋理觀察，印度小葉紫檀紋理直，花紋較少，木質表面有絲紋，俗稱「蟹腳紋」，木結處有「鬼臉」。盧氏黑黃檀花紋明顯、局部捲曲。

紫檀、黑檀和烏木的區別

黑檀木學名蘇拉威西烏木，是印尼國寶木，生長在印尼赤道旁的蘇拉威西石頭島上，該島地處熱帶地區，終年乾旱，樹木生態環境極為惡劣，成材緩慢，需數百年以上。

黑檀木材結構極緻密，材質硬重且均勻，木材黑色夾有灰褐至淺紅的淺色條紋，入水即

沉，耐磨及乾燥後不變形，含油脂，具金屬般光澤。

黑檀木是著名的珍貴傢具、高檔裝修、工藝雕刻及樂器用材，歸入世界名木之列。目前印尼政府已限量採伐，並制定很高的關稅政策，以保護瀕臨滅絕的黑檀木資源。

印度紫檀木、印尼黑檀木，海南黃花梨木，三者被公認為所有紅木之首，極具有收藏價值。

黑檀木目前不僅作為製作高檔紅木傢具的上選作材，而且廣泛用於高檔裝修，如中華第一高樓上海浦東金茂大廈即用作部分內裝飾，還用於工藝品雕刻、樂器用材等方面。

紫檀木比黑檀木價值收藏價值更高，但兩者即使弄混，畢竟都是世界名木，損失還不算大。可怕的是，有一些木材，品質遠不如紫檀，因外觀上與紫檀有某種相似性，商家冒充紫檀，收藏者就容易上當受騙了。

如小葉紫檀原料已經奇缺，有商人用其他樹種經染色製作成品，或以馬來西亞大葉紫檀冒充小葉紫檀出售，這是收藏者應該慧眼明辨的。

還有一種木材叫海岸黃檀，原產地也為馬達加斯加，它與盧氏黑黃檀同屬於一種商品材，外觀近似，但木材性能卻比盧氏黑黃檀差了一點，於是有的木材商便把這兩種木材混在一起出售，冒充紫檀，這一點不僅值得收藏者注意，也應引起紅木傢具生產廠家進料時的注意。

此外，還有一種木材科檀，也容易混充紫檀。

科檀的學名為科特迪瓦欖仁木，木材性能與紫檀相近，顏色偏淡黃色，條紋較多，材質比紫檀脆。

另外，黃檀、黃楊、烏木及雞翅木等品種的硬木，亦可謂特殊性珍稀木料，但比紫檀還是差遠了，這是收藏投資者應該明辨的。

紫檀大官皮箱.估價13.5萬～22萬元。

紫檀山水紋插牌。估價15萬～20萬元。

第十一章
花梨木傢具鑑賞與收藏

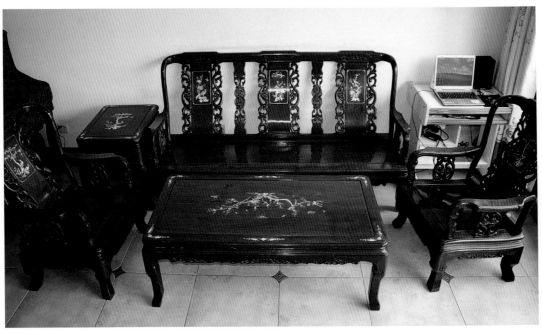

清式花梨木沙發五件套。沈泓藏。

花梨木和海南黃花梨都是紅木，但是兩種不同的木材。現實生活中，人們往往把它們弄混，或都當成花梨木，這裏因本書篇幅所限，也將兩木併入一章介紹，但要說明的是兩者絕非是同樣的木材。

海南黃花梨被稱為紅木君子，原料供應已斷流，是2007年增值幅度最大的木材，也是近年在傢具收藏投資界最出風頭的木種。這不僅是因為資源已經枯竭，也因為在所有的紅木品種中，黃花梨是細膩度最高的木種，它含油量很高，光澤度好，質感溫潤如玉。

最好的黃花梨產自海南

海南黃花梨亦稱「降壓木」，《本草綱目》中叫「降香」，其木屑泡水可降血壓、血脂，做枕頭可舒筋活血。

黃花梨極易成活，但極難成材，一棵碗口粗的樹可用材僅擀麵杖大小，真正成材需要成百上千年的生長期。其木質堅硬，是製作古典硬木傢具的上乘材料。

據記載，早在明末清初，海南黃花梨木種就瀕臨滅絕，此後的數百年裏，中國70%的黃花梨木傢具均流往國外，國內僅存的少量黃花梨木被用於房屋建造、有的被製成鍋蓋、算珠甚至鋤把，散落民間，面臨損毀。

黃花梨好是好，但隨著近幾年紅木傢具需求的增長，生產企業也迅速「膨脹」了：明明黃花梨很珍貴，但市場上俯拾皆是，而價格相差懸殊的「黃花梨」總是讓剛入門的收藏者一頭霧水。

這是因為，花梨有黃花梨、亞花梨、草花梨甚至紅花梨之說，但是我們很少聽商家在介紹產品時說，這個是草花梨，而都是說黃花梨或花梨木。

目前市場上流通的所謂「黃花梨」絕大多數為越南花梨、老撾花梨、緬甸花梨、柬埔寨花梨等。其顏色較豔、味道較濃，但紋理、層次較亂，與海南黃花梨相比，價格低很多。

最好的黃花梨來自海南，經由對木材樣本進行比較，在眾多花梨品牌中，首推海南黃花梨（降香黃檀）為上品。

但海南原有的黃花梨木已被砍伐殆盡，新種樹種不過手指粗細，屬於國家明令禁止砍伐對象，海南黃花梨的供應已經斷流。

資源的斷流，使的海南黃花梨傢具廠商只能採取收購舊傢具的方式，重新組合設計仿古傢具。黃花梨目前新料已無以為繼，即使老料，搶救出來的也極少。

由於海南黃花梨的緊俏，導致了越南等地的黃花梨也成了市場上的搶手貨。

2008年初，海南黃花梨價格每噸100萬～250萬元；越南黃花梨每噸60～100萬元。市場上盧氏黑黃檀比較少，每噸的價格在8萬～9萬元。

如何辨認黃花梨

現在黃花梨木在海南已經越來越少。黃花梨古傢具正被全世界來的收藏家們所一一收集。即使是新傢具也大多是老木新作，其經濟價值與收藏價值都在與日俱增，這一海南獨特的物產資源正被人們所認識與珍視。

現在市場上就價格來說，海南黃花梨原料價格一般是其他黃花梨的3倍以上。

如何辨認黃花梨呢？一般的消費者很難分辨黃花梨木的真偽，但此木有其明顯的特徵，從感觀上看有以下幾點：

一、黃花梨木本身是中藥，有一種中藥的「降香」味道。

二、質地堅硬，紋理清晰美觀，視感極好，有麥穗紋、蟹爪紋，紋理或隱或現，生動多變。

三、有鬼臉。鬼臉是由生長過程中的結疤所致，它的結疤跟普通樹不同，沒規則，所以人們叫它「鬼臉」，但不是所有的黃花梨木都有鬼臉。

四、據老藝人多年的經驗，黃花梨有如螢火蟲般的光，木屑經浸泡後，水是綠的。

明式黃花梨扶手圈椅。

黃花梨圈椅。估價8.3萬～12.3萬元，成交價9.13萬元。

海南黃花梨和越南黃花梨的區別

黃花梨是俗稱，學名叫香枝木。

黃花梨分為四種，即黑、紅、黃、白。黑色的珍貴，但太少太少，基本見不到。紅色的就是名貴的了。所謂紅色，更確切地說是琥珀色，這是在市場上可以見到的最好的黃花梨品種了。其次是黃色和白色。

以上板材中，有鬼臉的為上品。木材的鬼臉實際上是樹的一種病態，也就是說當它的生長條件發生了一定影響和變化，變得不正常了的時候，才能長出鬼臉來。由於它很難得，所以才珍貴，往往十噸八噸料中才能選出來。

現在的市場上有許多所謂的海南黃花梨，其實並非真正的海南黃花梨，而是越南黃花梨。越南與海南同在一個緯度上，越南黃花梨與海南黃花梨大體上沒有什麼區別，所以才有些越南商人從越南黃花梨中精選一部分，運到中國大陸來，中國的傢具廠老闆們買了來，就說是海南黃花梨了。

其實，真正的海南黃花梨是運不到中國大陸來的，法律上是被嚴格禁止的。況且，海南黃花梨至明清起已逐漸被砍伐殆盡，沒有什麼存貨了。即使是舊料、老料或是從什麼地方拆下來的料，也已經不多見。

越南對黃花梨也是海關嚴控的，只是他沒有能夠完全控制得住，被人運到了中國而已。而普通的中國老百姓不瞭解越南黃花梨，只知道海南黃花梨珍貴。於是，商人們順水推舟，姑且把它叫作海南黃花梨。所以，市場上才有了那麼多的海南黃花梨。

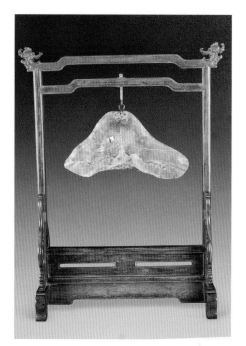

黃花梨鑲百寶石榴紋筆筒。估價3.5萬～　　清黃花梨靈壁石磬。估價5萬～9萬元，
6.5萬元，成交價3.85萬元。　　　　　　　成交價5.5萬元。

也有人認為，精選的越南黃花梨，從材質上來講，並不次於真正的海南黃花梨。但問題是，國內收藏者只認海南黃花梨，或許是物以稀為貴的原因吧。

降香黃檀與海南黃檀

要想真正弄明白什麼是降香黃檀、什麼是海南黃檀，首先應弄清楚「黃花梨」的樹種指的是什麼。

關於「黃花梨」的樹種，1984年是一個重要的分界。應該說，在此之前黃花梨是指海南黃檀。但海南黃檀可以分成兩種，用成熟的樹木做比較，一種心材較大，深褐色，占樹徑4/5以上，邊材黃褐色；另一種心材占樹徑的比例小，紅褐至紫褐色，邊材淺黃色。

海南當地人把前者稱為花梨公，後者稱為花梨母；花梨公又稱「油梨」，花梨母又稱「糠梨」。

在1984年，華南熱帶植物研究所的專家對海南黃檀進行了重新分類，確定前一種樹木（花梨公）仍沿用海南黃檀的稱謂，而後一種樹木（花梨母）新定名為降香紫檀。所以說1984年是「黃花梨」樹種名稱的一個分界線。

鑑於此植物學分類，《紅

黃花梨雕雲榻。估價68萬～200萬元。

清黃花梨鑲八寶筆筒。估價
4.8萬～7萬元。

黃花梨羅漢床局部。估價196萬～290萬元。

木國家標準》把後者（降香紫檀）收編為紅木，而海南黃檀未被列為紅木。從這個意義上講，被認為紅木意義上的黃花梨，應該特指降香黃檀。

花梨木嫻靜柔和

　　花梨木不是海南黃花梨，也不是越南黃花梨，它是一個獨立的樹種，也是木質材料中的貴冑名品，聲名基本上和紫檀平齊。

　　花梨，又名「花櫚」，木材本身帶有鬼臉般的紋路。《廣州志》就記載：「其紋有若鬼面，亦類狸斑」，所以也有「花狸」一稱。

　　花梨木色彩鮮豔，紋理清晰美觀，也有老花梨和新花梨的分別。知名度最高的「黃花梨」，即是老花梨，紋路曲折清晰，顏色由淺黃到紫赤不一，帶有香味。

　　新花梨的紋路較直，木色呈赤黃。

　　花梨木也是「瀕危」物種，中國境內廣東、廣西雖有出產，但數量不多，主要還是靠進

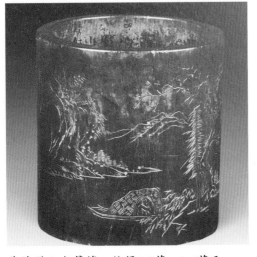

黃花梨山水筆筒。估價1.8萬～2.6萬元。

黃花梨筆海。估價1.8萬～2.6萬元。

口。花梨木最主要的用途還是製作傢具，當然也有少量小件器物。中國早在唐代就已經開始用花梨木製作器物。像唐代陳藏器的《本草拾遺》就記載有：「欓木出安南及南海，用作床几，似紫檀而色赤，性堅好。」

目前日漸火熱的古典傢具裏，明式傢具就以花梨木為主要材質，而比較考究的傢具則多為老花梨木製成。這可能是由於新花梨木紋理色彩較老花梨稍差，不太符合當時主宰明式傢具潮流的文人墨客的審美眼光所致。

花梨木本身質地細膩堅實、色澤柔潤典雅，適合製作傢具，並且在製作過程經由工匠們的發揮更顯出色。

一般來說，花梨木傢具多採用通體光素，不加雕飾，凸顯出木質本身紋理的自然美，呈現出一派嫻靜、柔和的氣氛，更成為舒雅大方的典範。

而明式傢具的風格特點也借由花梨木的特質表露無遺，大多講求功能性，

花梨木茶几。沈泓藏。

其紋有若鬼面，亦類狸斑。

以線為主、造型簡練、沒有多餘的累贅，整體感覺就是線的簡潔組合；而中國傳統的卯榫結構的利用，作工精細、設計嚴謹，也與花梨木的意蘊相輔相成。

草花梨的分類

草花梨有多少種？目前學術界眾說紛紜，尚無定論。我們已知所謂的草花梨為豆科紫檀屬多個樹種的「集合體」，但究竟紫檀屬樹種有多少種呢？

中國現代林學奠基人之一陳嶸教授在1937年中國第一部樹木學專著《中國樹木分類學》中提出有15種；1993年出版由劉鵬、楊家駒、盧鴻俊編著的《東南亞熱帶木材》稱有30種，1996年南京林業大學龔耀乾教授提出70種，而1989年著名木材學家羅良才在其《雲南經濟木材志》中認為約100種。

草花梨是民間俗稱，沒有一個

草花梨書櫥。

十分準確的範圍，不可能與現行《紅木國家標準》相等同，但也不是一個沒有界限的範疇。

　　根據國內歷史上所用草花梨的情況，如故宮的草花梨隔扇及其他內檐裝飾所用草花梨，海南島舊房料、舊傢具殘件的檢測與分析，主要有兩種產於東南亞的大果紫檀（俗稱緬甸花梨）、印度紫檀。海南島文昌、陵水、瓊海、海口所存草花梨舊傢具或殘件，多數為產於東南亞、南太平洋之印度紫檀，海南島也有大量引種。

　　《紅木國家標準》規定，氣乾密度大於0.760克／公分³為花梨木，有7個樹種：越柬紫檀、安達曼紫檀、刺猬紫檀、印度紫檀、大果紫檀、囊狀紫檀、鳥足紫檀。

　　另外還有氣乾密度未達到0.76克／公分³的亞花梨有安哥拉紫檀、安氏紫檀、刺紫檀、羅氏紫檀、非洲紫檀、史氏紫檀、染料紫檀、變色紫檀、菫色紫檀等。

　　歷史上的草花梨也排斥輕飄粗糙者，故所謂的草花梨應基本與《紅木國家標準》中的花梨木類木材品種近似。

　　在有些城市的報紙上關於紅木傢具的廣告曾一度鋪天蓋地，一些廠商對每一件草花梨傢具進行「保真」，上網可查「保真編號」。

　　收藏者要注意，這些草花梨傢具中某些為機械流水作業產品，大量複製，造型、工藝不太講究，榫卯結構也不符合明清傢具的傳統習慣，有的採用化學膠粘合，有的表面噴變色漆，而並不是傳統的擦大漆工藝，有的直接用有色鞋油。

　　這類傢具的造型往往是傳統傢具的變型或自創，如果價格適中，作為一般的日常傢具購買與使用是無可厚非的，但作為投資升值空間不大。所以收藏投資者一定要收藏老傢具，如是新傢具，一定要在材質保證的前提下注重工藝性。

　　不過，草花梨原材料價格一直在上升，如緬甸產花梨木1994年價格約5000元／公尺³，2006年約1萬元／公尺³。草花梨傢具價格基本維持不變或略有上升。其傢具的原材料多採用來自於非洲中西部的亞花梨，其特徵為徑級大、相對密度低、棕眼粗長，顏色腥紅者多，價格低（約4000元／公尺³）。這也是草花梨傢具價格上升幅度不大的主要原因。

　　但是，歷史上及今天用上等草花梨製作的優秀明式或清式傢具數量不少，一直未能引起收藏界及學術界的關注。對於草花梨傢具，不管新舊，只要造型、比例規矩，工藝傳統而精湛，還是很有收藏價值的。特別是流傳有序、名家過手或具歷史文化價值者則更具收藏性。

　　不過草花梨傢具因受到學術界及收藏界的某種偏見的影響，很難像其他種類的傢具那樣具有升值潛力。故有關專家指出，將草花梨傢具作為一種投資進行購買或收藏時，應慎之又慎。特別是新製現代造型的草花梨傢具，一般是不會有什麼收藏價值的。

草花梨南官帽椅。

第十二章
酸枝傢具鑑賞與收藏

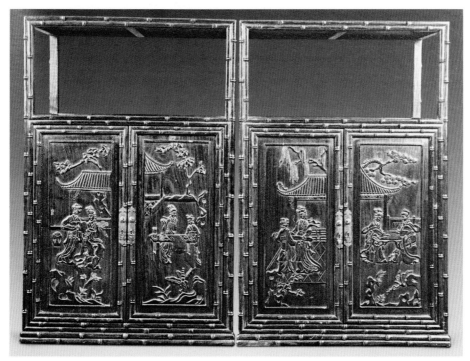

酸枝木竹節書櫥。估價3.5萬～5.5萬元，成交價3.85萬元。

2007年8月21日廣州《資訊時報》刊登了一篇文章《盜賊專偷酸枝木傢具》。該文報導：

據介紹，近日上午，家住順德大良的失主周某被入屋盜走酸枝床兩張、酸枝台一張，這三張酸枝傢具於2005年購買，共損失價值折合人民幣18.9萬元。據警方統計，今年以來，佛山市共發生入室盜竊酸枝木傢具案件20多宗，損失高達100多萬元。僅7月份以來就發生此類案件8宗，案發重點地區主要集中在禪城永安、祖廟轄區和順德大良轄區，禪城、順德兩地的發案占全市發案的80%。

以前都是聽說盜賊專偷珠寶，因為珠寶價值高，又便於攜帶，還很少聽說有人偷竊傢具的，傢具如此笨重，目標大，為何成為珠寶一樣的被偷竊目標呢？

8000萬元的傢具是酸枝

酸枝木傢具成為和珠寶一樣的被偷竊目標，正是近年古典傢具市場價值暴漲背景下演繹的又一則神話。

其實，只要看一看同年的另一則報導，就不難解開竊賊盯上酸枝木傢具之謎。

2007年下半年多家媒體報導了這樣一則消息：在中國－東盟博覽會上，一套標價為8000萬元人民幣的「天價傢具」引起巨大關注。這套東盟商品展廳擺設的10件組合傢具被標注為

酸枝木玫瑰紋飾。

酸枝木蓮花紋飾。

酸枝木竹石紋飾。

「名著千秋」，包括5把椅子和5張茶几，傢具中的背景圖案是中國古代四大名著中的人物形象，所刻人物表情生動。展廳現場標出「價格不打折，賣給有緣人」。

參展商介紹，這套展品是從1000噸名貴木材「老撾酸枝木」精選出80噸，由2000多名工人歷時3年在中國深圳精工製作完成的。

8000萬元一套的當代酸枝木傢具在國際市場上也是天價，它相當於5輛勞斯萊斯豪華汽車加5架小型私人飛機。為何一套酸枝木傢具會賣得如此之貴呢？這是因為酸枝木是典型的硬紅木，由於此類木材生長週期很長，成材基本上都要上百年，從市場價格上看，2003年以來，酸枝木價格已經從每噸7000元，飆升到當時的每噸35000元。而幾個月過去，後來市場價達到每噸4萬元至8萬元。

查閱有關部門資料，可以發現此前價格最高的紅木傢具是溫哥華國際奢侈品展銷會上展出的標價為6800萬元的黃花梨木傢具。

其實，酸枝木並非最貴的紅木品種，紅木中最貴的是黃花梨和紫檀。但名貴酸枝木，也不亞於黃花梨和紫檀。舊時所指的明清紅木傢具，其實是專指酸枝木傢具的。

酸枝木的名稱

酸枝木又叫「孫枝」，也是「紅木」，又名「紫榆」，剖開後會揮發出一種酸枝木特有的略酸的香氣，因而名為「酸枝」。

明式酸枝木官帽椅紋飾。

酸枝在中國北方被稱為「紅木」，江浙地區稱「老紅木」，廣東、廣西地區幾乎都稱「酸枝」。

酸枝木的名稱五花八門，是因為它在中國的稱呼有一個演變過程。清代中國開始從南洋（東南亞一帶）進口酸枝木木材，以替代中國不足的酸枝木材料，當時它有「紫榆」之稱。因有酸香氣，進口該木的廣東口岸可能聽不懂它的外文名，故以其直觀的嗅覺而稱之為「酸枝」。酸枝木做成傢具後，因顏色大多為棗紅色，長江以北的北方人可能又聽不懂廣東話，又以直觀的視覺稱之為「紅木」，江浙地區則稱「老紅木」。

現在市場上所稱「老紅木」，既是指紅酸枝木。紅酸枝就是老百姓所以為的老紅木，此木料是明清傢具存儲量最多的一種。

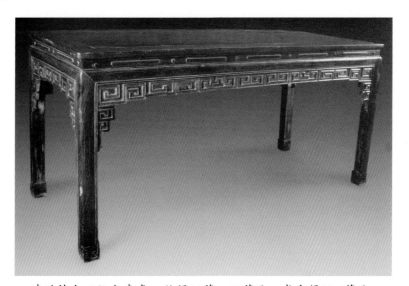

清酸枝木回紋大書桌。估價11萬～15萬元，成交價13.2萬元。

上述這些名稱都是現在的酸枝木類。看來中國人的命名文化，體現了一種沒有理性不講科學的感性文化。感性是中國文化和哲學的基本特徵，於酸枝木之名可見一斑。

清代江藩《舟車聞見錄》有關於酸枝木的名稱的確切記錄：「紫榆來自海舶，似紫檀，無蟹爪紋。刳之其臭如醋，故一名『酸枝』。」

此外，目前收藏市場上的酸枝木還有老酸枝和新酸枝兩名。品質好、色澤深的老酸枝傢具經過氧化、包漿後類似紫檀，有年頭兒的老酸枝木傢具的價值比較高，即便難及紫檀項背，卻也離得不遠了。

色澤較淺的新酸枝看起來更像黃花梨，只是酸枝總是少了紫檀「金絲」般的紋理和黃花梨的「鬼臉」。一般而言，酸枝木老料比新料的相對密度都要高，再加上出材率低，以致價值也高了很多。

酸枝木即「正宗」紅木

現在，人們都知道紅木，而對酸枝的瞭解卻不夠，只知道酸枝木不及花梨、紫檀多。其實，長期以來，酸枝木傢具在中國人的生活中地位一直非常重要，因為它比花梨、紫檀更接近於百姓生活，更為普及。

說酸枝，就要先從「紅木」這個詞說起。現在，在傢具的使用中「紅木」似乎已經成為一個包含很廣泛的辭彙，好像只要是紅色的木頭就可以稱之為紅木，實際上「紅木」或「老紅木」（江浙地區）曾經是對酸枝木的稱謂，當然現在有很多內行人還是如此稱呼。

舊時紅木是專指酸枝木的，狹義的「紅木」即指「紅酸枝木」，所以酸枝木即「正宗」紅木，是清代中期以後廣泛使用的新材種。

近年發表的關於明清傢具的研究成果，都認為是在清中期以後，黃花梨、紫檀、雞翅木、烏木來源枯竭之後，而採用的新材種。

清乾隆以後，花梨木與紫檀兩類木料逐漸稀少，酸枝木因其本身就是珍貴的硬木，又可借由發達的海運從南洋諸國運進來，才被廣泛應用於傢具製作，逐漸成為黃花梨、紫檀的替代品。酸枝木比不上花梨和紫檀的名貴，算是古典傢具中「平易近人」的一員。

有的研究者說：「明朝鄭和下西洋用中國的絲綢、瓷器、茶葉等與當地進行易貨貿易，紅木便於此進入了中國。」有學者指出這種說法是毫無根據的。

有研究者認為，紅木和紅木傢具是清代後期的產物。清代乾隆年以前絕對沒有紅木和紅木傢具。紅木專指酸枝木，是北方廣大地區慣用的名稱，廣東、廣西則稱酸枝木，是同一材種的兩個名稱。紅木是專一材種的特定名稱，它自然也沒有資格代表眾多木種。

紅木傢具指酸枝木是包括長江流域在內的廣大北方地區的慣稱。江、浙及上海一帶又有人把所有深色名貴的木材統稱為紅木，進而將所有硬木傢具（包括明至清前期優秀傢具）籠統地稱為紅木傢具。

研究者認為，同一材種，廣東稱酸枝木，北方稱紅木，已經有不便之處，如果再用某一個材種名稱去概括眾多材種，不僅木材市場，連同古典傢具市場在內，混

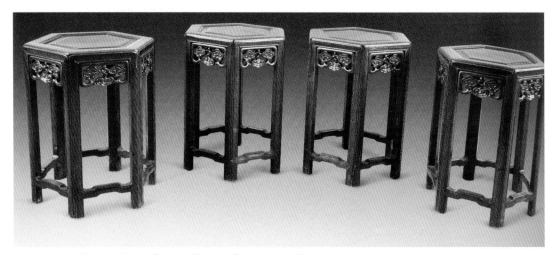

酸枝木貢邊方花架。估價2.8萬～4.8萬元，成交價3.08萬元。

酸枝木六角凳。估價2.6萬～3.6萬元，成交價2.86萬元。

亂的狀況將會越攪越混。這種現象發展下去，既不利於人們提高對古典傢具的認識，更不利於對古典傢具的深入研究。因此，有人呼籲，籠統紅木和籠統紅木傢具的概念不宜採用。

酸枝木的產地

酸枝木屬於熱帶常綠大喬木，主要生長於熱帶和亞熱帶地區的南亞、東南亞。不同名稱的酸枝木並不產於哪一個國家，實際上酸枝木的產地國主要是泰國、老撾、緬甸、柬埔寨、馬來西亞、印度、越南等，還有一部分產於美州、非州等地。以印度產最佳。

中國福建、廣東、雲南也有少數出產，但木紋較疏、色澤稍淺，品質稍差。

進口酸枝木在中國的應用的歷史源遠流長，明清時期就有使用。到了清末，產於泰國的一些優質的花梨木亦開始被用來製作大件傢具。泰國花梨紋理接近白酸枝，相對密度略小於水，以泰國產酸枝木和花梨木為主製作的「老紅木」和「香紅木」製品在中國長期使用，直至1979年泰國政府禁止原木出口，方被產於老撾的同類品種替代。

早在20世紀70年代初期，江蘇的紅木生產廠即以酸枝為主料。1985年開始，雲南與緬甸的邊境貿易往來頻繁，不需外匯，直接以人民幣便可購到便宜的緬甸產白酸枝。這種木材與老撾產花梨木相近，但材積小，相對密度略大於水，總體品質略優於老撾花梨，製成產品後，產品價格約高於老撾產花梨10%。

此後，緬甸產花梨木也開始進入國內市場，不久就風靡一時，以至於不少人甚至以為只有緬甸花梨木才是正宗的花梨木。其實這是一種誤解。

與緬甸花梨木同時進入中國市場的還有新雞翅木，新雞翅木與明代雞翅木紋理相近，都很清晰美觀，只是新雞翅木顏色較老雞翅木為深，這種木材價格檔次與老撾的酸枝差不多，木材含沙，加工及乾燥處理難度大。

越南、老撾紅酸枝傢具做工極其精美，顏色深紅，紋理也極其細膩。因此，要區別成品傢具是哪個國家產的酸枝木所製作，對普通收藏者來說難度比較大。很多古典傢具店的服務員根本就不認識酸枝木傢具，都是老闆說是什麼木就跟著說是什麼木。

酸枝木雲石方凳。估價2.5萬-4萬元，成交價2.75萬元。

酸枝木福壽鼓凳。估價2.8萬～4.8萬元，成交價3.08萬元。

其實，有的木材商也鑑別不了。據說在廣東有個木材商，曾把格木當酸枝木進口，一船木材就賠了幾百萬。那麼，對一般收藏者來說，辨認起來就更加困難了。這是收藏者要引起足夠重視的。

目前還有清末、民國的酸枝木舊傢具的地方大都集中在上海、蘇州、天津、福建、廣東沿海一帶。

酸枝木的特點

紅酸枝木隸豆科，黃檀屬。酸枝木的木質僅次於印度小葉紫檀，優於雞翅、花梨。當然比起現在收藏市場炒作到天價海南黃花梨又差一級。

酸枝木鑲雲石書桌。估價4.5萬～6.5萬元，成交價4.95萬元。

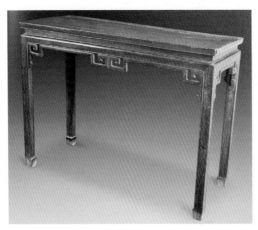

酸枝木回紋高腰條桌。估價3.5萬～5.5萬元，成交價3.85萬元。

酸枝木是清代紅木傢具主要原料。用酸枝製作的傢具，即使幾百年後，只要稍加漆飾、蠟飾，依舊煥然一新，可見酸枝木質之優良。

酸枝木雖不如我們知道的黃花梨和紫檀名貴，但在中式古典家居環境中也有著非常獨特的位置，是上品。在明清，尤其是乾隆以後很受上流社會推崇，如今很多表現明清顯貴的影視劇中都提到置辦酸枝木傢具也是有一定道理和歷史依據的。

酸枝傢具經打磨漆飾、蠟飾，平整潤滑，光澤耐久，給人一種淳厚含蓄的美。清代的紅木傢具很多，尤其是清代中期，不僅數量多，而且木材品質比較好，製造工藝也多精美。在現代人的觀念中，明清紅木傢具取材於真正的酸枝木。

酸枝木本身結構緻密，質地溫潤，紋理細膩，相對密度較大，多數都會沉入水底，經過打磨製成傢具後，不易腐朽，經久耐用。

酸枝木密度較高，材質重硬，每立方1200公斤左右，在水中沉底，鋸割加工時有香酸氣味，質量較重。因此早在明清年間的酸枝木傢具，除了宮庭之外，都是出入高官有勢的大戶人家。

酸枝木生長週期300年左右。相較於紫檀和花梨而言，酸枝木似乎要普及一些，它們之間就存在著好像音樂上美聲與通俗的差別。

酸枝木的顏色

從顏色上分，酸枝木有黑酸枝、紅酸枝和白

酸枝，還有少量花酸枝。由於酸枝木有多種花色，也就出現了不同名稱的酸枝木，如黑酸枝，紫酸枝，紅酸枝、黃酸枝、花酸枝、油酸枝等。每種酸枝的顏色不同，質地、紋理也不一樣，其中以黑酸枝最為名貴難得，真正的黑酸枝傢具極為少見。

黑酸枝是酸枝木中的優等木料，因其氧化所得黑色，通常是暗紅色，木紋不明顯，但同時也帶有牛毛樣密而雜亂的木料棕眼，輕微的木料酸香氣味，少數商家用上等黑酸枝冒充紫檀。

酸枝木圓包圓條案。估價4.2萬～5.2萬元，成交價5.28萬元。

市面所見多是紅酸枝傢具，紅酸枝木色有深紅色和淺紅色兩種，在深紅色中還常常夾有深褐色或黑色的條紋，紋理既清晰又富有變化。有「油脂」的酸枝為上乘木料，它結構細密，性堅質重，可沉於水底中。

好的紅酸枝紋理、色澤、相對密度與紫檀相近，且材積較大，更適宜做大件，成材蘊藏量也較紫檀為多。儘管如此，其生長速度永遠也趕不上人們的需求。於是，同一產地的另一種「白酸枝」就出現了。

白酸枝和紅酸枝的顏色差別並不大，表面上看只是顏色稍淺而已，在經過技術處理後，一般人很難分清，可是其中蘊涵的價值卻相差很多，僅僅在成本上白枝就比紅酸枝低30%～50%，商家和生產企業如果在其中做手腳就會有非常誘人的利潤空間。

白酸枝和花酸枝品質、價值都相對較低，白酸枝與紅酸枝紋理相似，相對密度相近，都是沉於水的，但經過技術處理後，一般人卻很難從外觀上分清，不是真正的行家，肉眼很難區別。以致收藏酸枝木傢具的人常常走眼，須仔細鑑別才行。

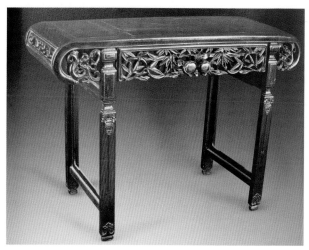

酸枝木鑲瘦木琴桌。估價3.5萬～5.5萬元，成交價3.85萬元。

白酸枝香几。估價6.5萬～8萬元。

在大多數人的印象裏，花酸枝很少聽說，但花酸枝價格又比白酸枝低廉，經過處理，也很難分辨。所以收藏酸枝傢具大有玄機。

紅酸枝木為柬埔寨、老撾產，白酸枝為緬甸產。

如何辨別酸枝木材質

酸枝種類繁多，加之現在市場上假冒的也多，其中紅酸枝材質就有幾類，剛入門的收藏者有時會弄得一頭霧水。由於紅酸枝原材料產地的不同，其材質也有差異，因而原材價格便也有差別。

一般來說，顏色深一些的紅酸枝品質優良，而顏色淺一些的紅酸枝則材質不如顏色深的好。正是由於二者原材料價格的差異，有的廠家便將顏色淺些的紅酸枝染色，做成深顏色的。

紅酸枝白酸枝產地不同。如何對成品傢具進行兩種材質的鑑別呢？

4種識別紅酸枝材質的方法，可歸納為「四看」：

一看新茬

用一把小刀，在一件紅酸枝櫃門裏側刮幾下，如果裏面露出了新的紅茬，說明是紅酸枝；如果裏面露出白茬，說明這材料是染過色的。只要不是上漆的傢具，這種方法就適用。不過商家一般不會給你刮。

二看紋理

一般說來，紅酸枝密度大，年輪緊密，紋理清晰而順直。白酸枝相對密度小，年輪鬆散，有些發暗，表面看上去像有一層霧氣。

三看黑筋

紅酸枝黑筋多而明顯，和它的棗紅底兒黑紅分明。而白酸枝較少有黑筋，即使有也不如前者明顯。

四比較

品質好、色澤深的老酸枝傢具經過氧化、包漿後極像紫檀，而有著三百年以上歷史的老酸枝木傢具的價值也接近於紫檀。色澤較淺的新酸枝看起來更像黃花梨一些，在感官的區別上只是「像紫檀而無金絲，像黃花梨而無鬼臉」。

對收藏者來說，識別酸枝木，只是購買傢具時衡量傢具價格的一部分，更主要的是看做

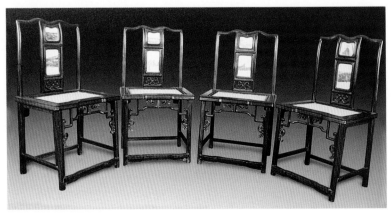

酸枝木鑲雲石文檔椅。估價3.6萬～5.6萬元，成交價3.96萬元。

工技術、款式和工藝。

如何辨別新舊酸枝傢具

酸枝傢具因其特有的重量、硬度、木紋、色澤是比較容易與其他木質傢具區分的，只要行家告訴你這是酸枝傢具，那就八九不離十，難就難在如何識別新舊酸枝傢具。

最簡單的辦法是知道酸枝木的產地，往往就能分辯出新舊酸枝傢具，但問題是，商家通常不會告訴你酸枝傢具的產地。

那麼，還有以下多種方法可以辨別新舊酸枝木傢具。

看紋飾和雕工

中國古代從明代到民國的幾百年間硬木傢具的紋飾繁多，內容無所不包，有經驗的行家裏手從雕飾上就能判斷年代。

新雕工一般雕鋒尖利，棱角分明，老雕工一般圓潤老到，手感和視感都非常柔和。

但要初學者在這麼繁多的紋飾中短時間掌握斷代的訣竅實非易事，現在仿品的紋飾也越來越精細，有的電腦雕刻已足可亂真，使得憑紋飾斷代越來越困難。

看顏色

新老酸枝的色彩在感官上有所區別。色彩上，老酸枝木顏色較深，大多呈紫紅色，有的色彩近似紫檀，只是顏色較淺一些，密度、手感極佳。新酸枝木顏色一般為黃赤。

看木紋密度

新酸枝木木紋與花梨相似，質地、手感均不如老料。木材的生命並不是因為被砍伐了就終止的，在歲月中木材本身的內部細微結構無時無刻不在發生著微妙的變化，只是人們很難察覺而已。

隨著時光的推移，木材內部的結構會越來越緊密，硬度和比重越來越高，入水即沉，而且抗變形能力也愈強。

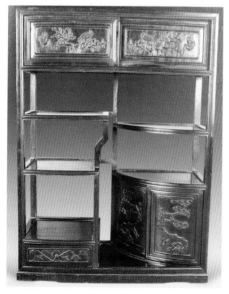

酸枝木書櫃。估價3萬～5萬元。

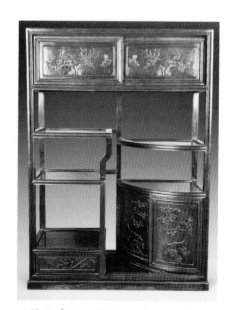

酸枝木書櫃。估價2.9萬～4.9萬元。

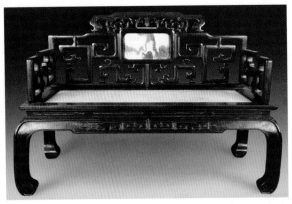

酸枝木鑲雲石兩人椅。估價2.8萬～5.8萬元，成交價3.08萬元。

酒清擦拭看顏色

有行家總結了一個簡便的方法，雖不能準確斷代，卻可以準確的判斷傢具的新舊，這個方法就是檢驗新老雕工。

紅木用醫用酒清擦拭，一般都能滲出紅色，但是老傢具因時間久遠、木質老化和表面有包漿，用酒精擦一兩次是擦不出顏色的。

新酸枝傢具或是老酸枝傢具後加雕工，只要用酒精棉球在新刀口或新鋸口上輕輕一擦，紅色會馬上滲出，傢具的新舊可立判。

看使用痕跡

老傢具因長時間的使用和自然風化，表面總會留下特有的印記，如自然破損、磕碰劃痕、木質顏色的變化等。而新紅木傢具無論怎麼做舊，木質還是顯得生硬，磨損痕跡不自然，沒有老傢具的那種老熟感。

看歲月痕跡

老酸枝老材的原材料都是經歷了風霜的洗滌，都有明顯的腐朽痕跡，從表面看幾乎和普通的朽木無異，但剖開看，有一種豁然開朗的感覺，裏邊木紋清晰華美，極具質感。新酸枝沒有歲月痕跡，也沒有質感。

看包漿

酸枝老傢具的包漿，圓潤光滑細膩；新傢具的包漿是靠染色打磨，要不顯不出包漿，要不包漿生硬，看上去總是有似是而非的感覺。

老傢具腿足部是因歲月侵蝕而自然變得陳舊；而人工做舊的無論是用泥土掩埋還是用化學品腐蝕，都給人一種好木突然爛掉的感覺。有時感覺整條腿的木頭都很結實很硬朗，到了足部突然有腐爛的現象。

看做工

看酸枝的做工主要是看它的榫卯結構。酸枝老材比起新材的一個突出的特點，就是老材全部在國內製作而成，能夠最大程度上秉承傳統的中國古典傢具文化。而新酸枝木就有所不同，很多是由東南亞的原產地進口半成品，然後在國內再加工而成。收藏者可以多多比較。

做工不同，品質不同。如抗變形做工來說，新紅木一般採用

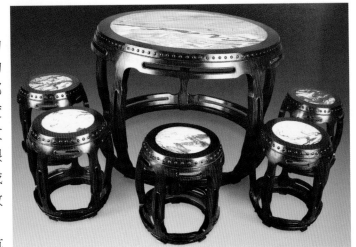

酸枝木鑲雲石鼓形圓桌一套。估價5.5萬～8.5萬元。

烘烤等方式令其達到使用要求，但人為的技術性處理並不能動搖材料的內部結構，在長期的使用過程中，往往會產生或大或小的形變，從而影響收藏價值和品質。

看底部

看底部更容易判斷傢具新舊，無論不法商人如何染色做舊，都逃不過這一關。

可將傢具翻過來，或鑽到桌子底下用強光手電筒照看，老器物底部除了有自然老化的痕跡如茶水跡、風化的坑洞、自然的老裂等，還有很重要的一點：是老傢具的底部一般是不作修飾的。

老傢具底部的木料既不染色上漆，也不打磨拋光，給人一種很隨便，很粗糙的感覺。底部一般使用不太整齊的邊角料，都是用手工鋸出。而新傢具底部卻很整齊光滑，因為現在全是用電鋸開料，所用的材料都是心材和好料，並且大多有上漆和人工染色做舊。

掌握了這一點，選購古舊傢具時就能養成一個好習慣——先看底部。

酸枝木投資風險分析

酸枝木投資風險不在於名稱的五花八門，而在於產地和品種令人眼花繚亂，且還有大量假冒木材。

據行家介紹，不法廠商在花酸枝上矇騙收藏者和消費者的門道很多，就價值而言，紅酸枝比白酸枝低，而花酸枝比白酸枝的價格還要低很多，可是如果經過上色等技術性處理後，其他酸枝木品種同樣可以達到亂真的程度。

而且，同樣是紅酸枝新料比老料的價值相差懸殊，老料比新料的相對密度要高，且出材率低，價值也高很多。

從酸枝在中國進口和生產歷史來看，也有很多知識需要瞭解。在20世紀80年代初至90年代，當其他木材價格才每噸2000～7000元的時候，酸枝木的價格每噸就到了一萬多元。所以在硬木中，酸枝屬上等名貴木材，市場價格雖然不算最高，也屬於較高。

20世紀80年代，名貴木材還沒有引起國內木材開發商的重視，在廣東只有10%有實力的生產廠家才能用酸枝木來製作傢具，而且大部分賣給臺灣、香港或出口西歐。

分析近兩年酸枝木傢具市場狀況，也是收藏投資者的必修課，有助於防範風險。

在2007年，社會的需求增大導致木材接連提價，廣西、廣東、福建、浙江、江蘇、河北、上海、北京等地，大小生產廠家增加了三千多家，名貴硬木的價格也一路走俏，黃花梨、紫檀價格如上樓的電梯，價碼遞增，受到價格衝擊波的酸枝木也一路看漲。

木材價格的上漲，導致硬木傢具價格的飆升。中國人的消費觀念是「買漲不買跌」。試想一下，在紅木傢具價格如此大幅度上升的情

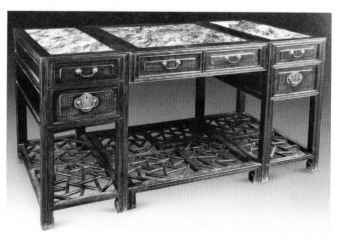

酸枝木三鑲雲石攔台。估價6萬～9萬元。

況下，理性的藏家是好中選好，看準下手；新入門的收藏者發現了硬木傢具收藏增值的商機，也投資到硬木傢具中來，這就給新增加的紅木生產廠家的生存與發展提供了良機。

但2007年傢具市場的情況卻是，在忽然增加的這麼多廠家中，並沒有那麼多既懂木材又懂傢具的專業老闆、專業技術工及專業的配套設備來應對市場。既然不能滿足良性需求，硬木傢具市場必然會摻入了一些「水分」，品質問題層出不窮。

由於與酸枝木有相似花紋的硬雜木也很多，在製作傢具時刷上顏色及生漆，滲到木材裏面，消費者很難識別是否是酸枝木。

不同材質的價格相差很大，即使是同為酸枝木，產地不同，價格也相差懸殊，最高的一噸可相差10多萬元；有些即使是同一個國家產的紅酸枝，也會有如此大的價格差距。購一噸木材就能差幾萬元，可想而知，便宜的傢具大部分都是木材差，做工簡便，技術含量低，開榫裝配不合理的。

在選擇傢具上也是同樣，光從外形看是不行的，無論它是哪個國家產的酸枝木，也只是一方面，最主要的是做工內在品質，是否是按照傳統手工製作，木材的選用搭配位置是否準確合理，開榫裝配是否合理，木材的乾燥程度是高於還是低於國家含濕量的標準。傳統傢具講的是材、藝、精、形，而不是什麼品牌不品牌。有一些品牌廠家，也同樣從小廠家，或者從黑戶那兒收購傢具來代替品牌。

酸枝木傢具收藏投資前景研判

酸枝木收藏投資市場的前景如何呢？

酸枝木雖然屬上等材質，但價格相對黃花梨與紫檀便宜很多，可謂是高檔次低價格的一種材質。在黃花梨與紫檀價格暴漲之後，酸枝木傢具的收藏投資潛力凸現。

相比黃花梨與紫檀，酸枝木消費群體很大，與材質較差的硬木傢具相比，又能顯示出它高檔次的身份。因此，酸枝木既有價格優勢，又有高檔次的身份優勢。更重要的一點是，在經過2007年的狂熱和2008年的下跌之後，收藏者和消費者嘗到了盲目的苦果，由此轉為理性收藏與理性投資成為可能。

在現代生活中，酸枝木傢具的意義特殊，它在黃花梨、紫檀之外，給更多的人圓了擁有高端古典傢具的夢想。它價格較低，但品質優越，並兼有其他木材之長，實屬難得。並且市場上的仿古酸枝木製品在用材上並不如我們想像的那麼簡單。

可以預見，酸枝木傢具將成為硬木傢具中的比較看好的一個類別。2008年春酸枝木的市場價3萬～8萬元不等。從進口木材和國內的需求來看，從名貴木材的比價關係上看，酸枝木的市場價格還有持續上漲的潛力。

酸枝木鑲雲石雙門大櫃。估價19.8萬～29萬元。

第十三章
其他硬木傢具鑑賞與收藏

清雞翅木博古架。沈泓藏。

　　比較常見的著名的古典傢具木種還有金絲楠木、烏木、沉香木、鐵力木、雞翅木、紅檀等，每一木種的傢具都可以寫一本書。

　　因本書篇幅有限，只能在這裏合為一章，擇其要進行介紹。

雞翅木傢具鑑賞收藏

　　雞翅木又叫「鸂鶒木」，或者稱為「杞梓木」，還叫「紅豆木」，詩句「紅豆生南國，春來發幾枝」就是對它的隱喻。

　　雞翅木傢具鑑賞收藏要把握如下要點。

　　1. 以內部紋理命名

　　雞翅木木料心材的弦切面上有類似雞翅的花紋。清代屈大均就在《廣東新語·海南文木》中記有「有曰雞翅木，白質黑章如雞翅，絕不生蟲。」

　　在以顏色命名的諸多木材中，只有雞翅木是以內部紋理命名的，因其花紋秀美似雞翅膀而得名。雞翅木縱切面由紫褐色深淺相間成紋。

雞翅木較花梨、紫檀等木產量更少，木質紋理又獨具特色，因此以其存世量少和優美的韻味為世人所珍愛。

整體上來看，雞翅木傢具存世量遠比紫檀和花梨等要少，再加上歷代達官顯貴階層的追捧，越來越多地替它抹上了神秘的色彩，更顯得「貴氣十足」。

2.中國有二十六種

雞翅木為崖豆屬和鐵刀木屬樹種，計約40～60種，在中國有26種，主要產於福建省，還產於中國的廣東、廣西、雲南等地。

國外則有「緬甸雞翅木」和「非洲雞翅木」（市場上又叫「黑雞翅木」）兩種，分別產於緬甸、泰國及非洲剛果盆地域內的加蓬、剛果、薩伊、喀麥隆等地。

世界上最好的雞翅木是緬甸出產的，非洲雞翅木質地不如緬甸。

3.呈黑褐或栗褐色

雞翅木心材多為黑褐或栗褐色，因紋理色澤呈黑色和黃色，於是有黃雞翅木和黑雞翅木分別。黑雞翅木比黃雞翅木更美麗鮮明，故而更珍貴。

木質有的白質黑章，有的色分黃紫，斜鋸木紋呈細花雲狀，酷似雞翅膀。特別是縱切面，木紋纖細浮動，變化無窮，自然形成山水、人物圖案。

4.紋理絢麗似水波浮動

雞翅木紋理絢麗，似水波浮動，又如錦雞彩羽，常帶有獨特鮮明的花紋，材質光滑細膩。從顏色上看，緬甸雞翅木為栗色。如果把它切成一個直角橫斷面，一面會有雞翅狀紋路，另一面沒有。最顯著的標誌是，緬甸雞翅木的樹心有沙石心，即類似沙石一樣的東西，並呈放射狀的紋路由樹心向外擴大。這沙石心極硬，石頭一樣，有時都會崩鋸。

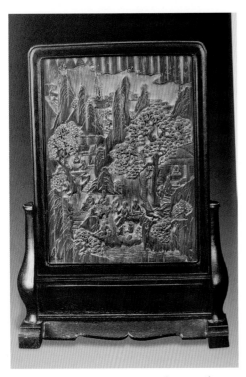

雞翅木竹雕插牌。估價7.5萬～9.5萬元。

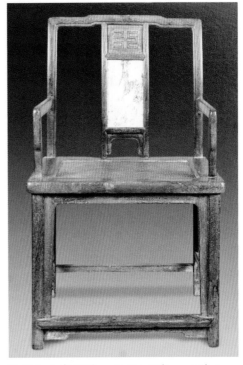

雞翅木南官帽椅。估價2.5萬～3.8萬元。

5. 有新老之分

雞翅木又有新老之分。王世襄先生認為老雞翅木「肌理緻密，紫褐色深淺相間成紋，尤其是縱切而微斜的剖面，纖細浮動，予人羽毛璀璨閃耀的感覺。」新雞翅木「木質粗糙，紫黑相間，紋理往往渾濁不清，僵直無旋轉之勢，而且木絲有時容易翹裂起茬。」

老雞翅木更為收斂，有種雍容華貴的氣質，明代雞翅木傢具以及清早期的部分傢具都使用這種雞翅木。同時，明式雞翅木傢具，一般光素無雕飾，凸顯其本身的紋理，風格簡潔，也多為用料較少的小件傢具。形制最多的應該算是椅具，包括四出頭官帽椅、圈椅、南官帽椅、玫瑰椅以及交椅等。

新雞翅木則多見於清中期至清晚期，顏色略重，呈棕色，紋理中顏色略黃；份量較重；紋理明顯；纖維較粗，韌性好。清中期以後，傢具用老雞翅木的甚少。

6. 緬甸雞翅木和非洲雞翅木

緬甸雞翅木的成材期大約150～200年，這時大多直徑可達30～40公分，粗一些的可達60～70公分，不過很少見。緬甸雞翅木很直的樹材不多，因此出材率較低。由於它密度大，故沉於水。加工難度也大，如果乾燥不適當，很容易變形。

人們習慣於把緬甸雞翅木稱為老雞翅，是雞翅木中的上品。相比之下，非洲雞翅木較大較直，材質軟脆，灰栗色，成材顏色略發黃，管孔略粗，硬度稍差，相對密度較輕，故不沉於水。樹心沒有沙石心。

從價格上比較，就目前來講，非洲雞翅木的原料價是比緬甸雞翅木低很多。而出材率上，緬甸雞翅木還要比非洲雞翅木少25％～30％，做成成品後，兩者的售價相差一倍以上，當然是緬甸雞翅木更貴一些。

7. 緬甸雞翅木和非洲雞翅木的鑑別

鑑別非洲雞翅木和緬甸雞翅木兩種不同的材質，有如下方法。

一是看光潔度。緬甸雞翅木光滑細膩，而非洲雞翅木，那些很細緻的花紋用它是雕不出來的。

二是比重量，緬甸雞翅木給人的感覺是特別的重。

三是看傢具款式。由於緬甸雞翅木大材少，只能做椅類、几類等小件傢具，所以多用於製作沙發、明式傢具等，非洲雞翅木原材本身較大，就什麼都可以做了，包括可以做大櫃、羅漢床等大件傢具。

收藏雞翅木傢具，一定要讓廠家在合同中注明是哪一種雞翅木，以此作為依據。

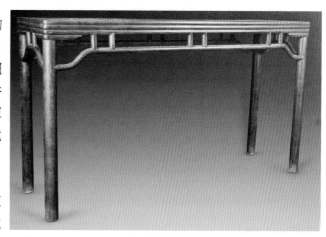

雞翅木（櫸木面）圓包圓條桌。估價3.8萬～6.8萬元，成交價4.18萬元。

楠木傢具鑑賞收藏

楠木傢具的存世量相對較小，因而世人對它的認識較為模糊。楠木不屬於硬木，分量適

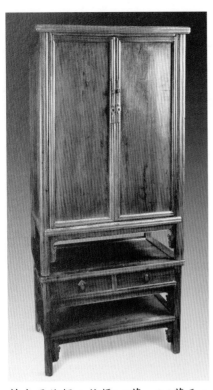

楠木面條櫃。估價1.2萬～2.2萬元。

中，但它的名氣很大，尤其人們常提及的金絲楠木，似乎與宮廷有著不可分割的關係。比如承德避暑山莊的楠木大殿，又比如天安門城樓的楠木立柱。

楠木傢具鑑賞收藏應把握如下要點。

1. 楠木不開裂變形

楠木是大型喬木，粗者樹徑可達一米以上。生長在中國雲、貴、川等潮濕山區的原始森林中。楠木是傢具使用良材中性情最為穩定者，即使很薄的板材遇乾遇濕都能保持原本狀態，極少有開裂變形。

過去最講究的碑帖、書畫冊頁的裝裱，封面、封底就是選用這種木材。

2. 紋理細膩常呈虎皮狀

楠木紋理細膩，常呈現虎皮紋理，觀之極為美麗。遇陰天時，楠木還散發隱隱香味，若有若無，並能保留數百年。楠木顏色收斂，剛剖開時呈金黃色，尤其金絲楠木，迎光看閃著金絲，煞是好看。擱久之後，色澤溫潤，由金黃變為略帶灰青色，語言很難形容。楠木還有一個隱形的優點，就是不易蟲蛀也不易腐爛。

3. 冬季用楠木床可避陰冷

楠木性溫和，作為傢具良材具備很多優點，因而宮廷多使用之也不足為奇。由於楠木的特性，皇帝及王公貴族在過去寒冷的冬季，多使用楠木床，以避其他木帶來的陰冷。

4. 地域性特點不足

楠木傢具的地域性特點不足，北京、福建、山西、安徽及江南蘇杭等地楠木傢具時有發現，品種大同小異，細品略有區別。

北京是皇家所在地，王公大臣效仿宮廷順理成章；另外，光緒帝大婚時還專門訂做過一大批楠木傢具，後大部分散落民間；山西古傢具是北方的最大流派，楠木與當地最常用的核桃木有近似之處，但等級高出一等，故有人刻意追求楠木以顯身份；安徽所出楠木傢具，精巧別致，文人氣息極濃，顯示出徽州文化的底蘊；而蘇杭地區發現的楠木傢具則形制標準，與明清優秀的古典傢具相同，少有創新。

5. 楠木傢具都為優秀作品

留心楠木傢具的產地就可以發現，楠木傢具大都產於中國古典傢具最講究的地區，而且分佈均勻。中國古典傢具所用良材異地性強，不像鄉村傢具所用良材本地性強。以此判斷楠木在當年也經長途運輸南北方各地，充當名角登場。所以凡楠木傢具基本都為優秀作品，道理也極簡單，良材必定選擇良工。

楠木細分有若干種，除最佳者金絲楠木，還有細紋楠木、紫楠等。

金絲楠木傢具鑑賞收藏

古典傢具專家楊家駒曾說，金絲楠木是國人引以自豪的瑰寶，它使得庭院建築的中國風

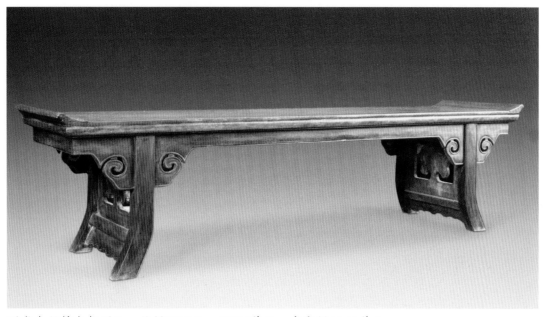

明式金絲楠木翹頭几。估價9800元～29000萬元，成交價10.12萬元。

味更濃。

　　據《博物要覽》中記載：「金絲楠出川潤中，木紋有金絲，材質細密，鬆軟，色黃褐微綠，向明視之，有波浪形木紋，橫豎金絲，燦燦可愛。」

　　木紋呈金絲光澤者，通稱金絲楠。金絲楠，其美異常，蓋世無雙，有「皇帝木」的稱謂。

　　金絲楠木傢具鑑賞收藏，要把握如下要點。

1. 金絲楠木是帝王之木

　　古代封建帝王御用的棺槨和龍椅寶座大多選用優質金絲楠木製作。金絲楠木還是古代修建皇家宮殿、陵寢、園林等的特種材料。

明式金絲楠木翹頭几端頭。

　　在漢朝，皇家貴族已將浙江、安徽、江西及江蘇南部的金絲楠木大肆伐用，所剩幾無。

　　到明朝，金絲楠木只有在湖廣、雲貴和四川的原始森林尋找。金絲楠木質地堅硬，耐腐蝕且有香味。是明代皇家建造宮殿的主要用料。

　　明十三陵長陵陵恩殿殿內的60根巨柱，都是用整根金絲楠木製成的，直徑很粗，得要兩人合抱。

　　清宮中不但是重要宮殿的樑柱用楠木，而且經常以紫檀或黃花梨木與楠木相配製作傢具，通常如桌面的心板用楠木，抹邊等框架用其他硬木。宮裏的楠木多與紫檀傢具相配，俗稱「楠配紫」，二者相配相得益彰。紫檀配楠木，取其難得祥瑞之氣，寓意天下太平。

2. 金絲楠木的貴重在於採伐艱難

　　金絲楠木的貴重主要在於它的稀少和成長的緩慢。在明朝朝廷大量採伐之初，這種樹木零

星地散見於原始森林。隨著採伐量的逐漸增加，能夠利用的金絲楠木大都只剩在「窮崖絕壑，人跡罕至之地」了。這些地方不僅難於攀登，而且有毒蛇猛獸、瘴氣蚊蟲，砍伐極為困難。

明萬曆年間有這樣一段詳細的陳奏：「採運之夫，歷險而渡瀘（水），觸瘴死者積屍遍野。」「木夫就道，子婦啼哭，畏死貪生如赴湯火。」「風嵐煙瘴地區，木夫一觸，輒僵溝壑，屍流水塞，積骨成山。其偷生而回者，又皆黃膽臃腫之夫。」「一縣計木夫之死，約近千人，合省不下十萬。」

當伐木工將金絲楠木砍倒之後，便沿著行進路線先行修路，然後由人工將巨木拖到江河之濱，待水漲季節，將木掀於江河，讓其漂流而下。在這漩渦急流、驚濤駭浪之中，又不知有多少人為之喪生。

明嘉靖二十年（1541年）五月，禮部尚書嚴嵩也對金絲楠木的運輸情況作過陳奏：「今獨材木為難。蓋巨木產自湖廣、四川窮崖絕壑，人跡罕至之地。斧斤伐之，凡幾轉歷，而後可達水次，又溯江萬里而後達京師。水陸運轉歲月難計。」

據說，當時光從產地將這些巨大的金絲楠木運到陵園，就用了五六年時間。

《明史》記載，永樂四年（1406年），明成祖朱棣下詔書，派遣工部尚書宋禮採伐木料營建北京的皇宮和長陵。

3. 傳說為金絲楠木增添了神奇色彩

宋禮在四川省大涼山（今沐川縣）西 1 公里的黃種溪山一帶發現了一批特大金絲楠木，喜出望外。但是在要採伐的前一天晚上，忽然雷聲大作，這批金絲楠木竟隨著遠去的雷聲消失了。一時間，急壞了宋禮。待第二天再一看，這批巨木卻都浮出山谷，抵達江上。這簡直就是一個奇跡，宋禮急速將此事奏報朝廷。

明成祖得知十分高興，以為「此乃祥瑞之兆，天助我也」，隨即命名這批特大的金絲楠木為「神木」；封產地之山為「神木山」，建神祠歲歲祭享，以答謝神的賜予。

隨後又命人開山修路，疏浚河道，將這批木料徑由運河經通惠河輾轉運抵京城，專貯東郊。這個地方因此叫做「皇木場」，以後此地改稱「黃木場」。

金絲楠木怎麼會自己跑到江上呢？當然，這是臣子為討皇上歡心而編造的一個神化故事。

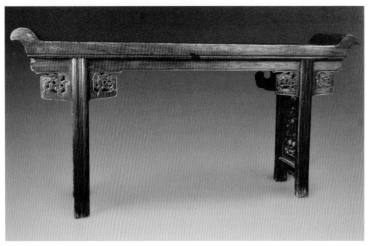

明金絲楠木大翹頭几。估價2.8萬～5.8萬元，成交價3.3萬元。

4. 唯一由皇帝立碑建亭的「神木」

據記載，明王朝的最高統治者在皇宮和長陵的工程營造完畢之後，特留存一根巨大的金絲楠木以應「東方甲乙木」之說，作為鎮城之寶，並設官兵守衛，以昭示久遠，保障平安。

這棵巨大的金絲楠木，長6丈有餘，相傳當時兩個人騎在馬上隔木而立，誰也看不見誰，可見直徑之粗。

這根鎮城之寶的金絲楠木神木，到了清乾隆時期又傳出一段佳話。相傳，當年乾隆皇帝呱呱墜地後三天，曾用雍和宮五百羅漢山前的金絲楠木木盆洗浴，此木盆被稱為「洗三盆」，又稱「魚龍盆」。乾隆登基後，「神木」托夢乾隆皇帝說自己被冷落多年，刀斧加身，滿身傷痛。

而另一種說法是，在清朝百餘年的時間裏，有人曾在大北窯一帶建窯燒磚，終日煙霧繚繞，火烤煙薰，木最怕火。因此，這事終於驚動了朝廷，乾隆遂下令停止在此燒窯。

戊寅春三月（1758年）清高宗乾隆皇帝親臨皇木場視察，乾隆帝觸景生情，親書《神木謠》一首並立碑以志，同時將所作的另一首詩也賜刻在碑的背面，在「神木」西側建立紅牆黃瓦的方形碑亭一座，建築了七間相連的瓦木結構房屋把「神木」覆蓋起來，周圍用青石欄杆圍護，以避風雨侵蝕。

當年的「神木」，已在上世紀七十年代初由於眾所周知的原因被毀掉了。但圍繞金絲楠木，演出了如此多傳說故事，也可看出金絲楠木在古人心目中的神奇地位。

5. 明清就已瀕臨滅絕

金絲楠木明清就已經瀕臨滅絕，歷史上金絲楠木專門用於皇家宮殿、少數寺廟的建築和傢具，民間如有人擅自使用，會因逾制而獲罪。宮中常用楠木製床、榻，觸之不涼，而其他硬木則不具備這種優點。

北京故宮及紫禁城上乘建築，多為金絲楠木樑椽構築。金絲楠木明代起至清代，已為皇家專用。皇家的金鑾寶殿、金漆寶座、祖堂佛龕及敕造的壇廟、佛像建築，多為金絲楠木製作。乾隆時期造辦處活計檔中也記載了很多乾隆帝親自審閱定制的金絲楠木系列傢具。

6. 楠木有三種

根據《博古要覽》記載，楠木有三種：一是香楠，木微紫而帶清香，紋理也很美觀；二是金絲楠，木紋裏有金絲，是楠木中最好的一種，更為難得的是，有的楠木材料結成天然山水人物花紋；三是水楠，木質較軟，多用其製作傢具。

7. 溫潤柔和細膩光澤

金絲楠是非常珍貴的優質良材，生長旺盛的黃金階段需要60年，生長規律使其大器晚成。木材的光澤很強，特別是在刨片時有明顯的亮點，有人據此判斷為金絲楠，即使不上漆，也越用越亮。

金絲楠的樹皮薄，有深色點狀皮孔；內皮與木質相接處有黑色環狀層。由於早先楠木多是大料，而且樹直節少，紋理順而不易變形，千年不腐不蛀，所以名列硬木之外的白木之首，屬於軟中硬，其木質本身的特性價值也在一些硬木之上。

金絲楠木光澤強，質地溫潤柔和，紋理細膩通達，新切面黃褐色帶綠，遇雨有陣陣幽香。根據楊家駒的《國產優質良材—楨楠》中介紹，它不僅脹縮性小；耐腐性強，試驗證明抗腐木菌、白蟻的侵蝕，抗海生鑽木動物蛀蝕性也強，乾燥情況也很好，不翹不裂。

金絲楠木傢具，造型優美，光下金絲萬縷，木質細膩，是清淡無邪，自然純美，嫻靜低調。由於其光澤性強，即使不上漆，也越用越亮，與紫檀、黃花梨有異曲同工之處。因此，古樸清幽的金絲楠木傢具也在古典傢具市面上悄然走俏，並且價格不菲。

8. 堪與紫檀黃花梨比美

金絲楠木製成的明清傢具紋理平素，既柔軟又堅韌，氣質優雅。相較黃花梨，金絲楠木傢具沒有矯揉做作的嫵媚紋理，也不會有火星四濺的燎人囂張，她只是素顏清新，不施粉黛，卻明媚動人，淡雅文靜。

相較紫檀，金絲楠木傢具沒有那麼深沉神秘，也沒有威嚴奢華的氣魄，她只是用綢緞般的笑容、恬淡的氣質化解焦躁，令人溫暖踏實，就如同一杯清茶甚至一杯白開水。無論是奢華大氣的紫檀，還是嫺靜低調的金絲楠，都是典雅與韻致的生活品位體現。

古往今來人們都稱讚楠木為國產珍貴木材。在援外的中國式園林建築營造時，英、美、法、瑞士等國指定要用楠木，認為楠木樹幹粗長通直，很適合使用。

現在，珍稀瀕危的金絲楠木，在全國都已屬罕見。民間尚存有金絲楠木羅漢床、拔步床和雕刻飛罩、牌匾、楹聯等。

鐵力木傢具鑑賞收藏

鐵力木亦稱「鐵梨木」，原生中國最南邊，廣東、廣西均有。鐵力木傢具過去人們研究較少，馬未都對此研究最為深入，也最有見地。

鑑賞收藏鐵力木及鐵力木傢具，可從如下要點把握。

1. 價格最低廉的硬木傢具

鐵力木傢具存世數量不少，但鐵力木傢具的地位一直很低，得不到應有重視，在硬質木材傢具中價格最低廉。

史書記載，南方一些地區多用鐵力木蓋房。這在其他硬木傢具用材中是沒有的，紫檀、黃花梨、雞翅木、酸枝木等價格昂貴，在歷史上沒人用來蓋房。

2. 辨識容易

鐵力木也是最易辨識的木材。鐵力木在歷史上價值一直不高，過去極少有人做偽，也不見有商人尋求替代品，所以鐵力木沒有黃花梨、紫檀、雞翅木等名貴木材常遇見的作偽問題，這為收藏者提供了方便。

3. 分為兩種：粗絲與細絲

鐵力木可分為兩種：粗絲鐵力木與細絲鐵力木。

粗絲鐵力木是傢具主要用材，色深棕，有時會呈現黑色。粗絲鐵力木常常皸裂，但裂紋一般很淺，長度也不會超過20公分。棕眼隨木材截斷方向不同忽長忽短，有時還呈絞絲狀，並分佈隨意不勻。整體看鐵力木、木紋通暢，經常呈現行雲流水般的紋理，甚至紋飾美麗近乎雞翅木。但它與雞翅木有本質上的不同，即雞翅木體輕，鐵力木體重；雞翅木棕眼平滑

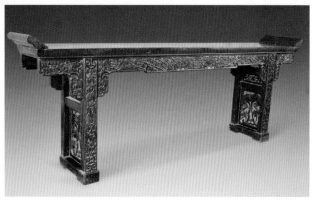

清鐵力木福壽吉慶大翹頭案。估價9.8萬～19.8萬元，成交價10.78萬元。

無礙，鐵力木棕眼絲絲入肉。知道這些，應該說辨認鐵力木不成問題。

細絲鐵力木相對較少。一般細絲鐵力木與粗絲鐵力木的比例是10：1。用細絲鐵力木製作的傢具式樣纖秀一些。細絲鐵力木的紋理有時類似雞翅木，細觀則可分清。使用得過久，包漿好的鐵力木傢具乍一看很像酸枝木，仔細觀察就會認出是鐵力木。

4. 風格拙朴高古

在明清兩代的傢具中，都能尋到鐵力木傢具的實例，以明式風格為多，最為拙樸，意趣高古。

古代鐵力木製作香几、火盆架等較多，如五足香几用料粗而不笨，造型簡而不俗，展現了鐵力木獨特的魅力。鐵力木做成大畫案也很壯觀，製作的櫃子多為圓角櫃（面條櫃），方角櫃十分少見。

古典傢具收藏大家馬未都撰文稱，他所見的五抹門形式的圓角櫃均古拙，尤其是20世紀末陝西、山西、河南等閉塞地區發現的圓角櫃，凡五抹或四抹形式一定感覺古老，似乎這種較繁的裝飾後來人嫌麻煩，省工為獨心板裝飾。

鐵力木傢具的歷史很悠久，其做工中許多手法一看就很古老，鐵力木傢具的變化似乎比其他傢具要慢一些。

5. 外觀壯碩粗獷

北京故宮博物院藏有一鐵力木大翹頭案，尺寸之巨，非常罕見。此案做工講究，獨板為面，板厚10公分、寬50公分、長達343公分；面板背面挖以凹槽，用以減輕份量。其做工很常見，夾頭榫，底足加托子，檔板中置獨板鎪成的如意雲頭，倒掛於腿部橫棖之間；牙板紋飾採用象首紋，眼鼻可見，相背而對稱，構成類似雲頭圖案；腿部混面壓邊線，不事雕工。大案板面背部陰楷書銘文十字：崇禎庚辰仲冬製於康署。

這件大翹頭案，非常典型地代表了明式做工的鐵力木傢具風格。首先是用材壯碩，長寬厚都照顧到了，在材料上無一將就之處；其次是做工粗獷，除牙板上必要的裝飾外，其他不做雕工裝飾，以顯示鐵力木特有的特性。

6. 式樣簡單明晰

清代鐵力木製作的四面平霸王棖畫桌，式樣簡單明晰，是明式傢具經典之作。腿足由粗漸細，馬蹄兜轉有力，曲線優美，而上部與牙板均為挖缺做，牙板筆直，牙嘴雙方由細小曲線柔和相接，使剛直中見柔和，於小變化現大效果。

馬未都記錄了他仔細觀察兩件鐵力木製作的羅漢床的心得：總體上，明式羅漢床挖缺腿足，給人有力度但十分含蓄，清式羅漢床的類似腿足，在力度上多了活潑，顯得誇張了一些。

鐵力木傢具在做工中明顯與其他硬木傢具有區別，鐵力木在硬木家族中屬粗質材，樹大而多，材

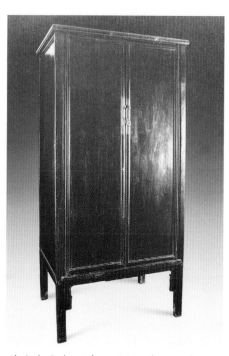

鐵力木大翹頭案。估價9萬～19萬元。

料不貴，其物理性也不算好，打磨也十分費力。鑑於此，工匠在製作鐵力木傢具時，揚長避短，充分利用其長處，使鐵力傢具在古拙淳樸的基調下獨樹一幟。

7. 做工不事雕飾

鐵力木做工主要體現在是儘量少雕刻。鐵力木性韌，易皸裂，纖維粗長而不易切斷，橫向走刀極易起茬，而且纖維跳出木質，俗稱起手刺，遇到這種情況連磨光都很不易，故不易雕刻。但又不能將所有鐵力木傢具都做成素的，在必須起陽線，或少事雕工時，工匠一定將紋飾留粗，這種粗陽線在其他硬木傢具中少見。

8. 用材鋪張大度

因鐵力木價廉易得，又屬大型樹種，所以鐵力木傢具一定不惜材料，獨板案子常見，從不將就材料。觀察鐵力木做工，要站在古代文人和工匠的角度來審視。

9. 收藏者應注重挖掘鐵力木傢具的內涵

今人對鐵力木傢具長期處在讚歎不已但又不太重視的狀況，認為鐵力木傢具遠沒有紫檀黃花梨、雞翅木等名貴，收藏者對鐵力木傢具敬而遠之，少有購藏慾望。

其實鐵力木傢具所反映出的生活哲學，是一種樸素的生存觀，在較低的物質基礎上取得較高的精神收穫，利用有缺陷的條件創造出近乎完美的享受。這一點收藏者應該重視的。

四川民間藝人的佛像木雕。

烏木桌和烏木佛雕像。

烏木傢具鑑賞收藏

近年，川西平原出土的烏木，經選樣後送中國地質科學院、北京大學考古文博學院、成都理工大學等用碳14同位素檢測，其年代均超過3000年以上，有的甚至長達上萬年。

烏木傢具鑑賞收藏可從以下把握要點。

1. 烏木俗稱陰沉木

烏木俗稱陰沉木。遠古時期，大片原始森林中的名貴古木，因地殼變遷等自然原因而被深埋於古河床、泥沙之下，任泥石碾壓，任蟲魚撕咬，任歲月碳化，形成植物「木乃伊」。現在，由於挖沙、採石、施工挖掘、自然塌方等因素而使其重見天日，成為出土烏木。

真正的烏木，是在特定的地下水、土等自然條件下和適應的礦物質中才能形成，且木材本身含有桉脂油

等天然防腐劑，才能深埋千萬年而不腐。烏木的形成年代和價值，既要憑行家的經驗，更要憑同位素等科學手段檢測，才能確定。

2. 色澤通體烏黑

由於烏木長期處於特殊的自然環境中，其色澤大多通體烏黑。也有外黑內紅，如古紅椿木，在地下埋藏三千年以上，才能形成此色。或外黑內黃如古金絲楠木，在地下埋藏四千年以上，才有此色。還有外黑內綠的，如楨楠。

烏木的原生古樹僅為紅椿、楠木、青杠、麻柳、香樟、花楸等品種，並不是所有的古木都能成為烏木，也不能說烏木都是黑色的，或黑色的就是烏木。

如印度、緬甸所產和黑木和中國的柿子木、柴油檀木、雞翅木，就是黑色的現代木。

3. 四川烏木最多

天府之國四川是中國碳化烏木最集中的地方，其材質和數量堪稱全國之最，是極其珍貴的自然文化遺產。

4. 形狀千奇百怪多姿多彩

深埋於水澤之地的出土烏木，因歲月的刻痕和大自然的神奇造化，其形千奇百怪，其狀多姿多彩，可謂鬼斧神工，自成天然，精妙絕倫，歎為觀止，非人力所能為也。大自然王國的奇峰怪獸、花鳥蟲魚，幻象佳景，任其暢想。

由於烏木質地堅硬細密，色澤豐富悅目。或烏黑透亮，或灰褐如雲，或紅似花崗，或燦若黃金，是製作烏木雕塑、烏木藝術品、收藏品的寶貴材料。埋藏在地下四千年以上才能形成外黑內黃的碳化古金絲楠，更是寶中之寶。

5. 是神秘珍貴的「寶物」

在源遠流長的巴蜀文化之中，烏木是神秘珍貴的「寶物」「神器」。民間素有「縱有財寶一箱，不如烏木半方」，「黃金萬兩送地府，換來烏木祭天靈」的說法。

烏木性為純陰，古籍中亦有入藥記載。其用途的廣泛性和屬性的神秘性，被海內外譽為「東方神木」。在古代，達官顯貴都愛把烏木傢具、烏木藝術品視為傳家之寶、辟邪之物，甚為珍愛。

烏木山子。估價2.9萬～4.9萬元。

烏木山子雕擺件。估價1.2萬～2萬元，成交價1.32萬元。

許多專家、學者、藝術家把烏木同「國寶」熊貓、三星堆和金沙遺址等同，稱為「四川一絕」「第一藏品」。

沉香木傢具鑑賞收藏

沉香木自古以來就是非常名貴的木料，亦是工藝品最上乘的原材料。明、清兩代，宮廷皇室皆崇尚用此木製成各類文房器物，工藝精細，與犀角製作相同。

沉香木傢具鑑賞收藏把握如下要點。

1. 一片萬錢價值高

古籍中很早就有關於中國海南地區盛產品質上乘的沉香的記載。宋代，海南沉香由朝廷貢品逐漸成為商品，過度開採之勢愈演愈烈，「一片萬錢」。

由於沉香木珍貴且多朽木細幹，用之雕刻，少有大材。因此在拍賣市場上一旦有沉香木製作的大件物品出現，往往會有令人驚訝的表現。

2. 辨偽聞香看油

沉香神秘而奇異的香味集結著千百年天地之靈氣，有的馥郁，有的幽婉，有的溫醇，有的清揚。

目前沉香木贗品越來越多，真正的沉香木可以隨著時間的流逝越來越香，而贗品沉香味不久就消失變淡了。真正的沉香木色澤會隨著時間的推移而越來越深，油脂線也會越來越多，這些都是研判真偽的重要標準。

3. 是珍貴藥材

沉香是沉香木樹幹被真菌侵入寄生，發生變化，經多年沉積形成的香脂，是具有驅穢避邪、調中平肝作用的珍貴藥材，如今已很稀少。

4. 分為六類

沉香按其結成情況不同，一般可分為六類：「土沉」「水沉」「倒架」「蟻沉」「活沉」「白木」等。

沉香木有很高的收藏投資價值。

此外還有黃楊木、櫸木、樟木等各種木料製作的古代傢具，特別是一些工藝精緻的精品傢具，都有一定的收藏鑑賞價值和投資價值。

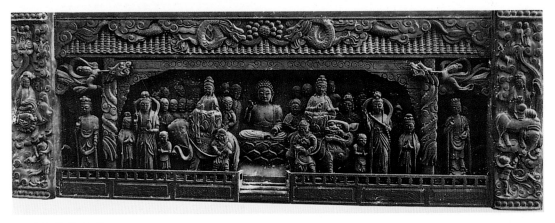

沉香木佛像木雕。

第十四章
古典傢具收藏知識

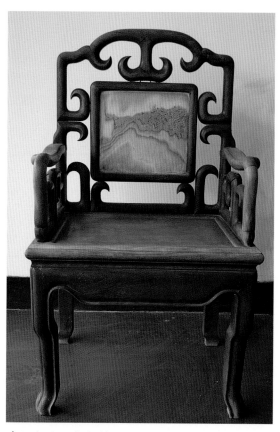

清紅木雲石太師椅。

　　古傢具確切來說應該稱為古舊傢具，按照年代分為古代傢具和舊傢具：1911年以前的稱為古代傢具，1911年—1949年的稱為舊傢具。

　　古典傢具則是從傢具的風格上來定義的，現在很多仿照古代風格新造的傢具，都可以稱為古典傢具。

　　鑑別古傢具可以從風格、材質、裝飾、完整性、包漿和堅固性等幾個方面來綜合考慮。

椅凳的鑑賞收藏

　　中國古代椅子出現在漢代，它的前身是漢代北方傳入的交椅，即胡床，發展到南北朝時期，已為常見之物。唐以後，椅子才從交椅或胡床的名稱中分離出來，直呼為椅子。

　　宋代椅子更為普遍。在宮廷中，所使用的椅子都是極為華麗的。宋代帝后像中描繪的椅子都有用彩漆描繪的花紋，結構也趨於合理。宋代還流行一種圈背交椅。交椅又名「太師椅」，在傢具種類中，也是唯一的以官銜命名的椅子。

到了明代，椅子的形式已很多，如寶椅、交椅、圈椅、官帽椅、靠背椅、玫瑰椅等。

收藏古代椅子，需要瞭解交椅的起源和演變，對於收藏更有把握。

交椅，原為中國古代馬上民族的用具，北方民族最先使用，其特點十分適合遊牧生活的需要。通常，交椅被認為是從席地而坐向椅坐的轉變。

交椅的結構是前後兩腿交叉，交結點做軸，上橫樑穿繩代座，可以折合。椅圈一般由3～5節榫接而成，下由8根木棒交結而成，交結關節處，多以金屬件固定。

整個造型，從側面看似多個三角形組成，線條纖巧活潑，但不失其穩重。因其兩腿交叉的特點，遂稱交椅。

宋元交椅開始大行其道。明清兩代通常把帶靠背椅圈的稱交椅，不帶椅圈的稱「交杌」，也稱「馬紮兒」。交椅可以折疊，攜帶和存放十分方便，它們不僅在室內使用，外出時還可攜帶。

交椅在元代傢具中地位較高，只有地位較高和有錢有勢的人家才有，大多設在廳堂供主客享用，婦女和下人只能坐圓板凳和馬紮。

宋、元、明乃至清代，皇室貴族或官紳大戶外出巡遊、狩獵，都帶著這種椅子，以便於主人可隨時隨地坐下來休息，這也是交椅同時又被稱為行椅和獵椅的由來。

圈椅是由交椅發展而來的。交椅的椅圈後背與扶手一順而下，就坐時，肘部、臂膀一併得到支撐，很舒適，頗受人們喜愛。後來逐漸發展為專門在室內使用的圈椅。它和交椅所不同的是不用交叉腿，而採用四足，以木板作面，和平常椅子的底盤無大區別。只是椅面以上部分還保留著交椅的形態。

這種椅子大多成對陳設，單獨擺放的不多。圈椅的椅圈因是弧形，所以用圓材較為協調。圈椅大多採用光素手法，只在背板正中浮雕一組簡單的紋飾，但都很淺。背板都做成「S」形曲線，是根據人體脊椎骨的曲線製成的，為明式傢具科學性的一個典型例證。

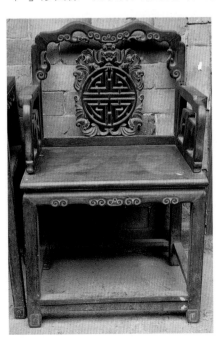

明代中後期，有的椅圈在盡頭扶手處的雲頭外透雕一組花紋，既美化了傢具，又起到格外加固的作用。明代人們對這種椅式極為推崇，因此當時多把它稱為太師椅。更有一種圈椅的靠背板高出椅圈，並稍向後捲，可以搭腦。

也有的圈椅椅圈從背板向兩側延伸通過邊柱後，但不延伸下來。這樣就成了沒有扶手的半圈椅了，這種椅子造型奇特，可謂新鮮別致。

交椅能算得上是世界上最好的椅子了，明清留傳下來的並不多見，黃花梨交椅存世量極少，因此收藏價值很高。

凳，最早並不是我們今天坐的凳子，它是專指蹬具，相當於腳踏。它成為坐具，也是漢代以後的事。凳的形式有方、圓兩種，凳面的板心，也有許多花樣，有癭木心者，有各種硬木心者，有木框漆心者，還有藤心，大理石心者。宋代以後，用材及工藝都很講究。

清紅木五蝠捧壽太師椅。

床榻的鑑賞收藏

中國床的歷史很早，傳說神農氏發明床，少昊始作簀床，呂望作榻。有關床的實物當以河南信陽長台關出土的戰國彩漆床為代表。

漢代劉熙《釋名‧床篇》云：「床，自裝載也」，「人所坐臥曰床」。當時的床包括兩個含義，既是坐具，又是臥具。西漢後期，又出現了「榻」這個名稱。

榻是床的一種，除了比一般的臥具矮小外，別無大的差別，所以習慣上總是床榻並稱。

六朝以後的床榻，開始打破了傳統習慣，出現了高足坐臥具，此時的床榻，形體都較寬大。唐宋時期的床榻大多無圍子，所以又有「四面床」的稱呼，使用這種無圍欄的床榻，一般是須使用憑几或直几作為輔助傢具。

遼、金、元時期，三面或四面圍欄床榻開始出現，做工及用材都較前代更好。到了明代，這種床榻已盛行，結構更具科學性，裝飾手法達到了很高的工藝水準。

如架子床通常的做法是四角安立柱，床頂安蓋，俗謂「承塵」，頂蓋四圍裝楣板和倒掛牙子。床面的兩側和後面裝有圍欄，多用小塊木料做樺拼接成多種幾何紋樣。因為床有頂架，故名架子床。

拔步床其外形好像把架子床安放在一個木製平臺上，平臺長出床的前沿二、三尺，平臺四角立柱鑲以木製圍欄。還有的在兩邊安上窗戶，使床前形成一個小廊子，廊子兩側放些桌凳小傢具，用以放置雜物。拔步床雖在室內使用，卻很像一幢獨立的小屋子。

羅漢床的左右和後面裝有圍欄，但不帶床架，圍欄多用小木做樺攢接而成。最簡單的用三塊整木板做成。圍欄兩端做出階梯型軟圓角，既樸實又典雅。

清代床榻在康熙以前大體保留了明代的風格和特點，乾隆以後發生了很大變化，形成了獨特的清代風格。其特點是用材厚重、裝飾華麗，以致繁縟奢靡，造作俗氣。

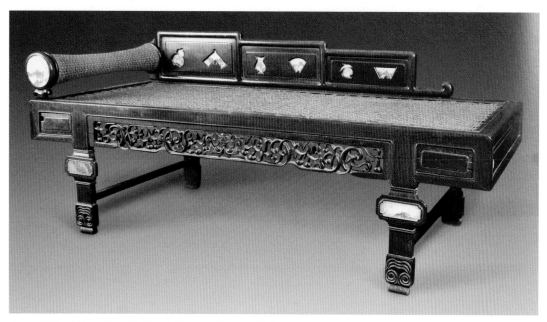

紅木鑲雲石美人榻。估價1.6萬～3.6萬元，成交價2.75萬元。

箱櫃的鑑賞收藏

箱櫃的使用，大約起始於夏、商、周三代。

古代的櫃，並非我們今天所見的櫃，倒很像我們今天所見到的箱子，而古代的箱卻是指車內存放東西的地方。古代還有「匣」這個名稱，形式與櫃無大區別，只是比櫃小些。

漢代有了箱子這個名稱，器物則與戰國前的櫃子相同，多用於存貯衣被，稱巾箱或衣箱，形體較大，是具備多種用途的傢具。

兩晉以後又有了「廚」這個名稱，它是一種前開門的具有多種用途的傢具，可供存貯書籍、衣被、食品等物。

唐代以後至明代，箱櫃的形式無大變化，箱匣類大多做成盝頂蓋，棱角處多以銅葉或鐵葉包鑲。

明代是中國傳統傢具的黃金時代，櫃櫥類傢具也豐富多彩。如：

1. 悶戶櫥

形體與桌案相仿，面下安抽屜，兩屜稱連二櫥，三屜稱連三櫥，大體還是桌案的形式，只是使用功能上較桌案發展了一步。

2. 櫃櫥

是一種櫃和櫥兩種功能兼而有之的傢具，形體不大，高度近乎桌案，櫃面可做桌子用。

3. 亮格櫃

是書房內常用的傢具，通常下部做成櫃子，上部做成亮格，下部用以存放書籍，上部存放古玩。

4. 頂箱櫃

又叫頂豎櫃，四件櫃，是一種組合式傢具，在一個立櫃的頂上另放一節小櫃，小櫃長寬與下面立櫃相同。

清式花梨木鞋櫃。沈泓藏。

清式花梨木鞋櫃西洋紋飾。

花梨木櫃一對。

在明式傢具中，頂箱櫃多為黃花梨所製。清代紫檀所占的比例有所增加，現在仿製的明式頂箱櫃也多為黃花梨和紫檀材質，非常珍貴。

頂箱櫃是大件，可用之料難得，在選料和色彩紋理搭配上的審美效果就更不容忽視。頂箱櫃的櫃門拼板一定要對稱，要協調，不論色彩還是紋理都要給人和諧之感。

到了清代，頂箱櫃更加盛行，由於黃花梨料的減少，出現了大量的紫檀櫃。俗話說「人分三六九等，木有花梨紫檀」，雖都是珍貴的木材，但是紫檀和黃花梨有很大的不同，一個天生華麗，另一個靜穆沉古，同是良材，各有千秋。

清代的頂箱櫃大量使用了雕刻和鑲嵌，頂箱櫃又叫四件櫃，為居室組合傢具，多為一對並排擺放，也可拆分為左右各一，由頂櫃和底櫃兩部分組成，可組合可拆分，恰好四件，故而得名。

清代，頂箱櫃在藝術表現上有很大突破，尤其是紫檀等深色材料製成的就更加突出。一般情況下深色的木材紋理不太清晰，如果用素面就顯得呆板，而清式傢具在藝術表現上力求雍容華貴，因此，大量使用了雕刻和鑲嵌。在雕刻上選材非常廣泛，除了皇室傳統的龍鳳，還有山水、花鳥、八寶、明八仙、暗八仙等，在鑲嵌上也有玉石、象牙、黃楊等。

總之，箱櫃也和其他傢具一樣，因用途不同而製法多異，人們在日常生活中根據需要不斷總結經驗，使之既美觀又實用。

几案的鑑賞收藏

人們常把几案並稱，是因為二者在形式和用途上難以劃出截然不同的界限，几是古代人們坐時依憑的傢具，案是人們進食、讀書寫字時使用的傢具，其形式早已具備，而几案的名

清紅木炕几。估價1.2萬～3.2萬元。

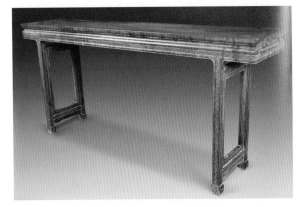

清紅木長條案。估價14.6萬～18.6萬元，成交價16.06萬元。

稱則是後來才有的。

關於几和案的實物，從考古發掘情況看，自戰國至漢魏的墓葬中，幾乎每座都有出土，有銅器、漆器、陶器等多種質地。

從種類上來分，案的種類有食案、書案、奏案、氈案、敬案。几的種類有宴几、憑几、炕几、香几、蝶几、花几、茶几、案頭几。

几案的樣式之多，且又各有各個用途，在廳堂殿閣的佈置上，和其他傢具一樣，也各有其特定的規範。

屏風的鑑賞收藏

屏風的使用在西周早期就已開始，稱之為「邸」。最初是為了擋風和遮蔽之用，後來不斷發展，品種趨於多樣化，不僅有高大的屏風，也有較小的屏風，也有較小的床屏、枕屏，有專用的，也有純裝飾性的陳設品。

漢唐時期，幾乎有錢人家都使用屏風。其形式也較前代有所增加，由原來的

晚清鑲八寶屏風四扇。
估價9.8萬～16萬元。

當代紅木刺繡屏風。

獨扇屏發展為多扇屏拼合的曲屏，可疊，可開合，漢代以前屏風多為木板上漆，加以彩繪，自從造紙術發明以來，多為紙糊。

屏風的種類有地屏風、床上屏風、梳頭屏風、燈屏風等；而若以質地分則更多，如玉屏風、雕鏤屏風、琉璃屏風、雲母屏風、綈素屏風、書畫屏風等，不一而足。

明代以後出現了掛屏，已超出了屏風的實用性，成為純粹的裝飾品。

癭木傢具的鑑賞收藏

癭木亦稱影木，影木之名係指木質紋理特徵，並不專指某一種木材。從癭字的病旁可以感覺到，癭木其實是一種病木，是因病留在樹木上的疤痕，這些疤痕本來是醜的，但由審醜心理，大醜成為大美。

《博物要覽》介紹花梨木產品時提到癭木：「亦有花紋成山水人物鳥獸者，名花梨影木焉。」

癭木有楠木癭、樺木癭、花梨木癭、榆木癭等，在中國遼東、山西、四川等地均有生產。

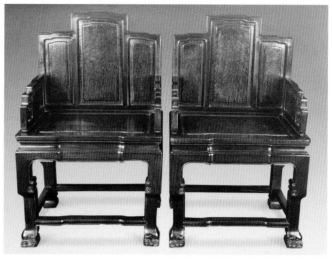

紅木鑲癭木三屏椅一對。估價7.5萬～9.5萬元，成交價8.25萬元。

《博物要覽》卷十云：「影木產西川溪潤，樹身及枝葉如楠。年歷久遠者，可合抱，木理多節，縮蹙成山水人物鳥獸之紋。」

《博物要覽》一書的作者谷應泰曾於重慶余子安家中見一桌面，長一丈一尺，闊二尺七寸，厚二寸許。滿面胡花，花中結小細葡萄紋及莖葉之狀，名「滿架葡萄」。

癭木的取材，據《新增格古要論》骰柏楠條和《博物要覽》影木介紹，似乎取自樹幹，其木紋形態描繪為「滿架葡萄」。

而《新增格古要論》「滿架葡萄」條中記載：「近產歲部員外敘

紅木鑲癭木桌。估價4.9萬～6.9萬元，成交價5.39萬元。

州府何史訓送桌面是滿面葡萄尤妙。其紋脈無間處雲是老樹千年根也。」

我們現在還時常聽到木工老師傅們把這種癭木稱為樺本根、楠木根等。可知癭木大多取自樹木的根部，取自樹幹部位的當為少數。

紅木鑲癭木酒桌。估價4萬～6萬元，成交價4.4萬元。

《新增格古要論》中有骰柏楠一條云：「骰柏楠木出西蜀馬湖府，紋理縱橫不直，中有山水人物等花者價高。四川亦難得，又謂骰子柏楠。今俗云斗柏楠。」

按《博物要覽》所說癭（影）木產地、樹身、枝葉及紋理特徵與骰柏楠木相符，估計兩者為同一樹種。

《古玩指南》中提到：「樺木產遼東，木質不貴，其皮可用包弓。惟樺多生癭結，俗謂之樺木包。取之鋸為橫面，花紋奇麗，多用之製為桌面、櫃面等，是為樺木影。」

取自樹幹部位的多取樹之癭瘤，為樹木生病所致，故數量稀少。由於癭木比其他材料更為難得，所以大都用作面料，四周以其他硬木鑲邊。

癭木又可分南癭、北癭，南方多楓樹癭，北方多榆木癭。南癭多蟠屈奇特，北癭則大而多。

《格古要論·異木論》癭木條載：「癭木出遼東、山西，樹之癭有樺樹癭，花細可愛，少有大者；柏樹癭，花大而粗，蓋樹之生瘤者也。國北有癭子木，多是楊柳木，有紋而堅硬，好做馬鞍轎子。」

明清傢具的白邊

有人不理解，明清傢具的表面及反面、腿部均有寬窄不一的白邊。

其實，白邊在明清傢具中很普遍。白邊是俗稱，也有的人稱之為「二膘」或「膘皮」，

紅木書卷琴桌。估價2萬～4萬元，成交價2.75萬元。

木材學稱之為「邊材」。

邊材，通俗地講為原木的心材與樹皮的中間木質部分，顏色一般較心材淺，相對密度小於心材。多數硬木的邊材與心材的顏色是區別明顯的，如檀香紫檀、降香黃檀、交趾黃檀、大果紫檀等。

當然，也有一些樹種的心、邊材無顏色區別，如海南島產之海南黃檀、樺木、楊木、楓木等。

平常所講的明清傢具所用木材一般是指心材，心材是由邊材的不斷轉化而形成的。因為樹種及生長環境不同其轉化過程的速度是不一致的，生長速度快的樹種如楊樹、水杉、柳樹及濕地松、桉樹，其邊材轉換為心材的速度則快，而檀香紫檀、降香黃檀、黃楊木、鐵力木、酸枝木的邊材轉換為心材的過程就極為緩慢。

轉化過程中形成各種木材提取物，如樹脂、色素、單寧、澱粉及侵填體……它們使心材的顏色加深。

紅木石頭面花架。估價1.8萬～2.8萬元，成交價1.98萬元。

不過，邊材轉換為心材是必然的，但並不是所有樹種的心材的顏色必然加深，如白楊、柳杉、樺木、楓木等，主要原因是這些樹種所形成的木材提取物可無色或顏色很淺。

明清傢具中的紫檀、黃花梨、老紅木、鐵力、金絲楠木傢具流傳至今而不散不腐，其重要的原因在於所用木材也即心材具有天然的抗腐、抗潮能力。同一樹種，心材的耐久性一般高於邊材，邊材缺乏足夠量的提取物或毒性去抑制微生物的生長，故易致生物敗壞而腐蝕。心材具各種有毒性的提取物，如精油、單寧和酚性物質，這些物質聚集到一定量時，就能有效阻止破壞性有機體腐蝕。

如果一些樹種的木材因各種原因而失去自身的揮發成分也易助長真菌蔓延，而降低耐久性。這些原因可以解釋為什麼邊材易腐易招蟲蝕。

明清傢具所用硬木中，一般邊材與心材的顏色區別明顯，故迫使一些人不得不用化學藥劑或有顏色的蠟來改變邊材的顏色，這對環境、人的身體及傢具本身是十分有害的，也不能迫使害蟲卻步。

心材與邊材的硬度不一致，即使傢具的反面或裏面也不能用邊材。故原輕工部規定，實木傢具中不允許使用邊材，是有其科學道理的。

中國古典傢具術語

收藏古典傢具，應瞭解一些中國古典傢具術語，或稱俗話，這樣在古典傢具市場就不至於與傢具商發生溝通困難的情況了。

中國古典傢具的術語主要需要掌握如下內容。

鼓腿膨牙

指傢具的腿部從束腰處膨出，然後向後內收，順勢作成弧形，足部多作內翻馬蹄形。

束　腰

指在傢具面沿下作一道向內收縮、長度小於面沿和牙條的腰線。束腰有高束腰和低束腰之分，束腰線也有直束腰和打窪束腰之分。束腰傢具是明式傢具的重要特徵。

擠　楔

楔是一種一頭寬厚，一頭窄薄的三角形木片，將其打入榫卯之間，使二者結合嚴密，榫卯結合時，榫的尺寸要小於眼，二者之間的縫隙則須由擠楔填充，以使之堅固。擠楔兼有調整部件相關位置的作用。

魔　術

從一件損壞了的，很髒的，鬆開了的或畸形的傢具到恢復到它原來的面目、完整的形狀並給予一個嶄新的生命，這整個過程就叫做魔術。這不僅需要用心去理解，還需要由世代相傳的一流手藝。這是古典傢具的精髓所在。

玉器工雲龍紋畫案。

開門清中期草花梨茶几。

玉器工

特指傢具表面的淺浮雕參照了漢代玉器的紋飾和工藝，在硬木傢具上比較多見。

開　門

成語「開門見山」的腰斬，用來評價一件無可爭議的真貨，呼作「大開門」，那就更富江湖氣了。

爬　山

原來用於評價修補過的老字畫，過去舊貨行的人將沒有落款或小名頭的老畫挖去一部分，然後補上名字的題款，冒充名人真品。而在老傢具行業，特指修補過的老傢具。

叉幫車

就是將幾件不完整的傢具拼裝成一件。此舉難度較大，須用同樣材質的傢具拼湊，而且還要照顧到傢具的風格，否則內行一眼就能看破。

生　辣

指老傢具所具有的較好的成色。

包　漿

老傢具表面因長久使用而留下的痕跡，因為有汗漬滲透和手掌的不斷撫摸，木質表面會泛起一層溫潤的光澤。

皮　殼

特指老傢具原有的漆皮。傢具在長期使用過程中，木材、漆面與空氣、水分等自然環境親密接觸，被慢慢風化，原有的漆面產生了溫潤如玉的包漿，還

有漆面皸裂的效果。

做 舊

用新木材或老料做成仿老傢具，以及在新傢具上做出使用痕跡，以魚目混珠。

年 紀

指老傢具的年分。

吃 藥

指買進假貨。

掉五門

這是蘇作木匠對傢具製作精細程度的讚美之語。比如椅子或凳子，在做完之後，將同樣的幾隻置於地面上順序移動，其腳印的大小、腿與腿之間的距離，不差分毫。這種尺寸大小相同、隻隻腳印相合的情況，就吃「掉五門」。

後加彩

指在漆面嚴重褪色的老傢具上重新描金繪彩，一般多用於描金櫃。

螞蟥工

特指傢具表面的淺浮雕，因淺浮雕的凸出部分呈半圓狀，形似螞蟥爬行在木器表面，故得此名。

坑子貨

指做得不好或材質有問題的傢具，有時也指新仿的傢具和收進後好幾年也脫不了手的貨色。

叫 行

同行間的生意，也稱敲榔頭。

洋 莊

做外國人的生意。

本 莊

做國內人的生意。

三彎腿

將桌類傢具的腿柱上段與下段過渡處向裏挖成彎折狀，彎腿傢具的足部多為內翻成蹄形。

落 膛

指悶戶櫃、圓角櫃等傢具抽屜或門下面的空間，因不易被發現，可用於存放一些比較貴重的物品。

托 泥

指傢具的腿足之下另有木框或墊木承托，可以防止傢具腿受潮腐爛，這一木框或墊木就是托泥。供桌和半月桌一般會有托泥。

硬屜與軟屜

硬屜指傢具椅面、榻面用木板鑲作，軟屜則指用藤面編製。

抱肩榫

指有束腰傢具的腿足與束腰、牙條相結合時所用的榫卯。從外形看，此榫的斷面是半個銀錠形的掛銷，與開牙條背面的槽口套掛，從而使束腰及牙條結實穩定。

夾頭榫

這是案形結體傢具常用的一種榫卯結構。四隻足腿在頂端出榫，與案面底的卯眼相對攏。腿足的上端開口，嵌夾牙條及牙頭，使外觀腿足高出牙條及牙頭之上。這種結構能使四隻足腿將牙條夾住，並連結成方框，能使案面和足腿的角度不易改變。

插肩榫

也是案類傢具常用的一種榫卯結構。雖然外觀與夾頭榫不同，但結構實質是相似的，也是足腿頂端出榫，與案面底的卯眼相對攏，上部也開口，嵌夾牙條。但足腿上端外部削出斜肩，牙條與足腿相交處剔出槽口，使牙條與足腿拍合時，將腿足的斜肩嵌夾，形成表面的平齊。此榫的優點是牙條受重下壓後，與足腿的斜肩咬合得更緊密。

羅鍋棖

也叫橋樑棖。一般用於桌、椅類傢具之下連接腿柱的橫棖，因為中間高拱，兩頭低，形似羅鍋而命名。

霸王棖

霸王棖上端托著桌面的穿帶，並用梢釘固定，其下端則與足腿靠上的部分結合在一起。榫頭是榫眼下部口大處插入，然後向上一推就掛在一起了。「霸王」之寓意，就是指這種結構異常堅固，能支撐整件傢具。

古典傢具的保養

古典傢具都是實木傢具，需要保養。收藏傢具而不保養，對傢具是不利的。傢具保養有如下要點。

紅木博古櫃。估價 7.6 萬～9.6 萬元。

防乾燥

傢具在較乾燥的環境下使用時，需採用人工加濕措施，如：定期用軟布蘸水擦拭傢具。

但有些木種的傢具是不能用濕布擦的，如烏木傢具。因為濕布中的水分和灰砂混合後，會形成顆粒狀，一經摩擦傢具表面，就容易對其造成一定的損害，而人們通常又意識不到其危害性，習慣用濕布擦烏木傢具。這一點尤其值得收藏者注意。

防灰塵

儘量降低陳放收藏傢具室內的揚塵，經常用柔軟物擦拭清除灰塵。

用軟布擦傢具應順著木的紋理，為傢具去塵。去塵之前，應在軟布上蘸點噴潔劑，不要用乾布揩抹，以免擦花。

烏木傢具上積了灰塵，應用質地細、軟的毛刷將灰塵輕輕拂去，再用棉麻布料的乾布緩緩擦拭。若烏木傢具上了污漬，可以蘸取少量水溶性或油性清潔劑擦試。

防腐蝕液體

儘量避免讓傢具面接觸到腐蝕性液體、酒精、指甲油等。

防黴變

在梅雨季節，要注意保持室內乾燥，以免傢具受潮黴變。

過濕氣候會引起木纖維的膨脹，導致傢具變形甚至壞損，濕度過大還容易滋生黴菌蟲害。

紅木琴桌。估價 2.2 萬～5 萬元。

防汽車蠟

木傢具要經常上蠟保養。上蠟之前，應先用較溫和的非鹼性肥皂水將舊蠟抹除。上蠟時要在完全清除灰塵之後進行，否則會形成蠟斑，或造成磨損，產生刮痕。若真的遭到了刮痕、碰撞或磨傷，就得請專家及時修補了。

蠟的選擇也很重要，一般的噴蠟、水蠟、亮光蠟都可以，但是切勿使用汽車蠟。

上蠟時，要掌握由淺入深、由點及面的原則，循序漸進，均勻上蠟。一般來說，珍稀木材的傢具每兩週上一次蠟即可，通常每隔 6 個月用膏狀蠟為傢具上一層蠟也行。

有些木料是不需要打蠟的，甚至不用上油漆，如老花梨木，日長月久，可以自然形成光澤。

防污染

盡可能用墊子墊在熱盤子下，以免食物湯料外溢，玷汙或損壞桌面。

防光防曬

光線對傢具也具有損害作用。過度的陽光照射，會損害其材質，有些傢具還會造成木材開裂或酥脆易折。

因為紅外線使傢具表面溫度升高、濕度下降，造成翹曲和脆裂。紫外線危害更大，可使傢具褪色，還會破壞木纖維結構，降低機械強度，即使停止光照，在暗處仍會繼續起破壞作用。因而要保證木傢具不遭受陽光過度照射，切忌放在強陽光下暴曬，也不能放在過分乾燥處，以防木料開裂變形。

有些木材特別講究，如烏木傢具，害怕太陽，喜歡潮濕，中國南方氣候比較潮濕，這對烏木傢具的保養是有好處的。

防壓壞

大衣櫃、書櫥等傢具，其頂櫃不要壓放重物，不然櫃門會出現凹凸形狀，使門關不嚴。

防刮傷

搬運傢具的時候，一定要將其抬離地面，輕抬輕放，絕對不能在地面上拖拉，以避免對它造成不必要的傷害，如脫漆、刮傷、磨損等。

防蟲蛀

這是最基本的保護措施。定期檢查蟲蛀情況，一有蛀蟲應立即用藥物殺滅。

防 火

傢具易燃，陳放傢具的場所應有嚴格的防火措施。

防拆改加減

由於年代久遠，明清傢具需要修復的不在少數。修復使應嚴格遵循「按原樣修復」的原則，形式特徵、製作手法、構造特點和材料質地等，都不能隨意拆改、加減，必須保持原物的原貌和完整性。

切忌修復中使用鐵釘和化學黏合劑，防止破壞古代傢具易於拆修的傳統特點。

古典傢具的維修

根據古典傢具品象，可以採取保舊、留皮、翻新三種修復方式，古典傢具修復的每一道工序都有嚴格的檢測標準及工藝流程，產品品質的監控貫穿於修復作業的始末。

保舊傢具

保舊是指木工修理後，透白花的部位刮磨，其他舊漆面和裝飾不做處理，必須保證古舊的特徵。

製作流程為：選傢具，打開，配料，拼板，試裝，組裝。

1. 選傢具：觀察傢具的黴爛程度，確定其能夠保舊後再進行修理。

2. 打開：觀察結構後小心拆開，拆卸時，一般遵循與原傢具組裝時相反的順序，儘量不損壞原漆，儘量避免動用刨刀。

3. 配料：看清傢具本身的木質及損壞程度及部位，實在需要配料，需找到同質、同色、同紋的木料搭配，且要選擇相對色淺的材料。

4. 拼板：拼板時拼板面和側面要成 90 度角，膠合拼接要經過壓力和一定溫度處理。一般採用卡子固定4～8小時，卸出，停放24～48小時，拼合後的整板要求無縫、平直，外表無膠印，無開裂現象。

5. 試裝：將各部位修整後的零件進行初裝。為避免傢具添新料，可根據側板和門子的大小進行縮框。要求：保持原來外觀各部件及框架結構嚴緊、合理。

6. 組裝：按傢具原結構進行合理組裝，榫卯結構嚴緊，邊框平直，無膠印，表面光滑，四腳持平。

7. 櫃類要求門及閘之間、門與框之間，縫隙均勻一致，不能超過5毫米，抽屜開關自如，四周縫隙不能超過3毫米，後背加立撐，底部是托帶的換穿帶，以保傢具的耐用。

8. 椅類要求根據破損情況，拼接按原來的榫卯結構。

9. 桌類要求子口嚴密，加穿帶。

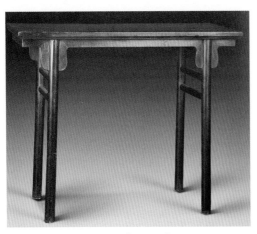

紫壇茶几。估價11.6萬～17萬元。

留皮傢具

留皮即是舊傢具脫漆後保留花皮做簡單處理，保留老傢具的色調和木質效果，經過油漆後，仍屬古典傢具。

翻新傢具

製作流程是：打開，選料，配料，打磨，拼板，試裝，組裝。

1. 打開：觀察結構，小心拆開，儘量保持整件傢具的完整性。

2. 選料：必須選用同質木材的老料，特殊情況無法滿足時，保證木質紋理相近，才能使用。

紅木八面玲瓏寫字臺。估價2.8萬～5萬元。

3. 配料：根據加工要求和每件傢具各部位的承受力，進行配料，要求無裂、無疤節、無腐爛。

4. 打磨：傢具漆面可直接用攪膜機打磨，厚的桐油漆面需用噴燈烤化漆面後進行打磨；薄漆處可直接轉入刮磨車間，用刮刀進行處理，打磨的要求是各部件打白到位，不留死角，不留表漆、油污，深淺一致。

5. 拼板：完整可用的板，用鋼刷清板邊，上膠後，拼接。彎板要進行調直：在彎料的四面刷水，用微火烘烤凸起的一面，待烤透後，將凹面向下，放在調直架中，一端固定，另一端用木棍向下頂，一段時間後，即直（勿把木料烤焦，勿用力太猛，把木料折斷）。拼接後的板要求用卡子固定加壓，常溫需保持4～8小時。

6. 試裝：試裝同保舊傢具的試裝要求。

7. 組裝：組裝要求用特殊膠粉，按原結構組裝，榫卯結構嚴緊，框類的對角線對稱。整件傢具無粉膠，四腳持平。

古傢具收藏家之路

業內人稱張輝為傢具收藏圈裏的後起之秀。可能是張輝不像有的前輩，玩古傢具有十年、二十年的歷史，他從真正開始收藏，到開古典傢具店，乃至舉辦「張輝先生明清傢具收藏大型特展」，也不過六七年的時間。

張輝的第一個大手筆，是盤下了著名古典傢具收藏家馬未都在分鐘寺古玩城的上百平米的大廳，第二個大手筆就是「張輝先生明清傢具收藏大型特展」在北京舉行。

展覽展出了張輝幾年來收藏的傢具數百種，吸引了許多古玩經營者、愛好者前來觀看。著名編劇海岩、鄒靜之，表演藝術家王剛也先後來此傢具展觀摩交流。

張輝與傢具收藏結緣，並非偶然，他走上這條路，得助於所學專業。張輝1982年畢業於山東大學考古專業，他對中國歷史文化素有研究，在做了幾年圖書出版工作後，一個偶然的機會，在朋友那裏買來了幾個古傢具開始收藏。

這一玩就一發不可收拾，對於古典傢具由一開始的有興趣漸漸轉為熱愛。古典傢具的造形和裝飾上的美感、深厚的文化意趣，讓他把精力大都投在了古典傢具收藏上。

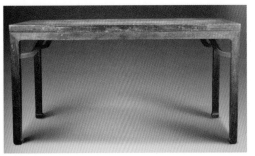

鐵梨木畫案。估價7.6萬～10萬元。

張輝說，現在收藏傢具已經過了那種跑到民間老太太那裏撿寶貝的時候了，現在已經形成了一種比較有序的買賣規則。比如，在拍賣會上買，在古玩市場上淘，還有圈內人的轉手等。

張輝常常去拍賣現場看，轉一圈，發現和自己投緣的，就會把它爭取回來。在他的展廳的入口旁，擺放著雞翅木夾頭榫大畫案，是張輝最得意的藏品。這張畫案就是在拍賣會上拍下來的。

那天，在拍賣會上，張輝一眼就看中了它，當時它的底價是40萬，兩萬一進，有幾個買主競價比較厲害。張輝一開始沒喊價，直到最後一個人出價到60萬，最後一次快要叫停時，張輝舉了牌。

結果，張輝以68萬元（外加傭金）的價格買回來這張畫案。這也是那次拍賣會上價格最高的一件傢具。

當時，張輝自己在拍賣圖冊上寫了80萬，超過這個數就不舉了。得手後，他給太太打電話說買了這個畫案，她也覺得很值。

明清傢具中，畫案最為珍貴，這是行家們的共識。畫案一般是有實力的文人用品，用於鋪展畫卷、揮毫潑墨，所以器形碩大。同時文房重器，又要求製作斯文肅穆，所以它在古典傢具品類中佔有最重要的地位。

這件雞翅木的畫案以典型的傳統披灰工藝製成，用材精細，大漆披灰的案面斷紋老結，更富高古沉穆之感。腿足施以明式夾頭榫榫卯結構，飾以青銅器、玉器上常見的對稱性回紋。

這張畫案還有一重要的價值，是它的史料性，著名學者田家青先生在《清代傢具》一書概論中將它稱為明清傢具過渡期標準器的代表作。

張輝說，古傢具和字畫不同，字畫有所考據，而古傢具少有書寫留字的機會，所以雖然很多傢具古意盎然，流暢美麗，可是無據可考，只能湮沒在寂寂紅塵中，所以有據可考的傢具就顯得尤為珍貴。

至於有人說哪個哪個椅子是某某親王某某貴族所有，那大都屬於外行人欺騙外行人的話，宮廷用過的傢具都在博物館或者王府遺址中保存著。流傳在民間有據可考的藏品，往往比無據考證的價值珍貴許多。

張輝的另一件寶貝則更有戲劇性，這件藏品是一面無款老理石屏。張輝有一次在逛琉璃廠時，看到這塊石屏出售，當時看第一眼就有異樣感覺。買的時候有人說貴，可是張輝覺得喜歡就買下來了。拿回家，掛在牆上。有時看著它會覺得眼熟，一天，他無意中翻開專門講解石屏收藏的書籍《天然石畫》時，卻像哥倫布發現了新大陸一樣：書上畫的張傳倫的石屏，就是這一片。

書上是這樣描寫的：「傳倫兄的那塊無款老理石屏亦

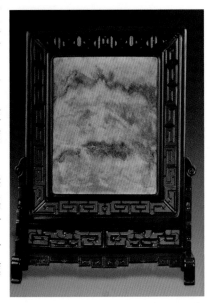

紅木雲石插屏。估價2.2萬～3.2萬元。

是令人歎為觀止。此屏包漿古雅，清人刻製，石屏勝景，絕類北宋山水，范寬、郭熙有此法……」

書上圖說所示，樣樣和他牆上掛的石屏特徵吻合，這一發現讓張輝激動不已。他知道，張傳倫在一篇文章中寫道：「余生也晚，玩古廿載，寓目石屏，類此者不過三五片……」

張輝那一刻體會到了收藏者閒情偶得的狂喜。

在張輝的展品中，有一個七巧桌因其造型獨特引人注意，據記載，這類組合式傢具始見於北宋黃伯思、宣谷的《燕几圖》。明人戈汕也曾叫過蝶几，雖稱之為几，拼合後卻成一桌。它由七張不同大小、形狀不一的高几組成，可隨意排列組合成不同形狀。此類傢具的傳世實物並不多見。

張輝說：「就如古人彈琴，講究知音，其實收藏傢具也講求知音。我的藏品，第一個問價的人，我要的價格一定特別低，因為這表明他和我有同樣的審美意趣，我倆的眼光相同。也就好像，我喜歡的東西，你也喜歡，那麼我就很開心，我願意低價轉給你。」

從傢具收藏家所走過的成功道路，初級收藏者可以學到很多有益的東西，避免走彎路。

收藏古典傢具的途徑

因古典傢具的年升值率高達20%以上，是很有前景的保值投資行為，很多投資者加入到這一領域，但他們中有些新手有找不到門的感覺，不知道該到哪裏購藏古典傢具。

根據筆者收藏經驗，可從以下幾個方面獲得：

1. 到古舊傢具市場購買

古典傢具收藏現在已經形成了一種比較有序的買賣規則。可以在古玩市場上淘寶。

全國各大城市都有相當規模的古舊傢具市場。如北京朝陽區舊木器市場、潘家園舊貨市場，上海西藏南路的古玩市場等。

不過市場上也有許多修復、翻新的舊傢具，更有完全採用新料仿製的，再採用一些手法做舊做偽的，必須學會「多練」，在實踐中練出一雙能夠鑑別真假古典傢具的「眼」來。

辨別真偽最簡單的辦法是把傢具翻過來，在一些不被重視的地方，會留下許多使用過的痕跡，如油漬、磨痕等，這是仿古的傢具所辦不到的。

2. 到拍賣行競拍

城市的拍賣行是一個好的去處，不過得仔細看預展，還要定一個自己能承受的心理價

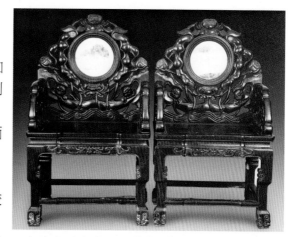

紅木鑲雲石荷花沖天寶座。估價28萬～40萬元。

紅木梅花桌。估價4萬～8萬元，成交價4.95萬元。

位，價格超過了就應該果斷放棄，避免一時衝動，多花冤枉錢。

3. 到山區鄉鎮民間尋找

早期從事古典傢具收藏就像是跑到民間老太太那裏撿寶貝，經常到各地奔波，走街串巷，上山下鄉，四處尋找老傢具。

儘管現在窮鄉僻壤的古典傢具都被人幾乎翻了個遍，但也仍有機會，有意收藏古典傢具的，仍可走這條路，雖然非常辛苦，但苦中有樂，邊旅遊、邊收藏，兩者兼顧，更能從民間學習到古典傢具的真知識。

4. 直接從收藏家手中購買

從圈內人的轉手獲得古典傢具，也是一條可行之路。

在一些收藏家手中，有時也會有想出手的古典傢具。從他們手中買的古典傢具比在市場買風險相對要小一些，因為他們要顧及自己的「名譽」，所以一般不會買到假貨。

5. 是到全國各地留意尋找

出差、旅遊時多留心，碰到上等的古典傢具，特別是明清傢具時果斷買進。這得看運氣，而且得有所準備——帶夠了錢才行。

6. 利用一批人尋找資訊和線索

收藏大家都有一些眼線和朋友，他們和全國各地收藏界和古玩界的人交朋友，把他們作為收藏的聯繫人，讓他們經常給提供資訊，甚至有一批人專門為他們在各地尋找古典傢具。

收藏古典傢具的要點

1. 要掌握古典傢具知識

購藏古典傢具，首先要瞭解什麼是古典傢具，古典傢具都是實木傢具，其優點是體現自然，有自然的紋理，多變的形態（如曲面、雕花），由於用膠較少，因此環保性能比板式傢具高。

2. 觀察木料是否統一

購藏當今仿古的古典傢具，要注意木料的品質。大多廠家都是用極少量的由珍貴樹種木材製作外表，而大多數木材是普通木材。如桌椅傢具主體或前臉主要部位是珍貴木材，而其餘為普通雜木，甚至是人造板加工製成的木傢具。這類傢具是只能算是仿古傢具，但價值大打折扣。

判斷是否是實木的奧秘是觀察木紋和疤結。如一個櫃門，外表看上去是一種花紋，那麼相應著這個花紋變化的位置，在櫃門的背面看相應的花紋，如果對應得很好則是純實木櫃門。看好有疤痕的一面所在位置，再在另一面找是否有相應花紋。

3. 不同樹種有不同價值

古典傢具是什麼樹種製成的，這直接影響價格和品質。普通實木傢具通常採用櫸木、白橡木、水曲柳、榆木、楸木、橡膠木、柞木等，而名貴的紅木傢

清紅木高低花几。估價1.3萬～3萬元，成交價1.43萬元。

具主要採用花梨木、雞翅木、紫檀木等。

材質用料明末清朝前期，使用材料以紫檀、黃花梨、雞翅木、櫸木為主。而酸枝木、新花梨及新雞翅木，則是晚清傢具的用料。

古典傢具市場目前比較混亂，經常出現以次充好、混淆樹種的事情，最好還是買有信譽的名店產品，同時注意，木頭的價格只能越來越高，太便宜的可能有詐。

4. 觀察木質優劣

打開傢具櫃門、抽屜，觀察木質是否乾燥、潔白，質地地否緊密、細膩。如果採用了刨花板、密度板及一次成型板等製作的傢具，要求打開櫃門或抽屜後，不能有刺激性氣味。

5. 觀察木質有無缺陷

傢具的主要受力部位如立柱、連接立柱之間靠近地面的承重橫條，不應有大的節疤或裂紋、裂痕。結構牢固，框架不得鬆動，不允許斷榫、斷料。不要選購幫無槽、堵無榫、底無帶的三無抽屜製作的傢具。

6. 用手按一按板面強度

板面強調可用手指按，以感覺板面的牢度。一面材料應有井字形骨架來固定，如果骨架稀疏，一按表面就會感到虛空不實，面板顫動很大。

抽屜底板應用手按壓，以試強度。櫃門和抽屜開關要靈活，面板用薄木和其他材料覆面時，與成套產品色澤應相似。

7. 觀察安全性和穩定性

觀察有無抽屜或門框傾斜現象，有無榫頭眼位歪扭或眼孔過大、榫頭不嚴等工藝水準低造成的部位歪斜。木製傢具要具備安全性和穩定性，當把兩個櫃門打開90度後，用手向前輕拉，櫃體不能自動向前傾翻，書櫃門的玻璃要經磨邊處理。

傢具個別的部位（例如腿腳、抽屜、櫃門或支架等）必須有足夠的承托力。可以輕推傢具的上角或坐在一邊，試試傢具是否牢固。

當然，木料特別好的古典傢具，如明代花梨木紫檀木傢具，即使鬆鬆垮垮，甚至脫榫，也有很高的收藏價值。

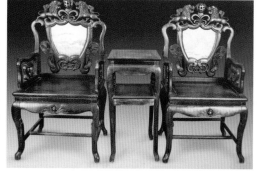

紅木鑲雲石西式椅四椅兩几。估價9.7萬～13.7萬元，成交價10.69萬元。

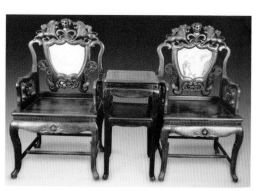

紅木鑲雲石西式椅。

紅木獨板大畫案。估價12萬～15萬元，成交價14.3萬元。

8. 注意細節

傢具的邊位、頂部、前面和背面的接口是以鑲榫接合、企口接合、鳩尾榫接合、蝶式接合、還是雙重暗銷接合，榫頭的結合緊密度，都是需要觀察和考慮的。

多多檢查一下抽屜的滑道和門閂，拉開抽屜、活動桌面、櫃門等各部分，看看抽屜拉門開關是否靈活，是否能運用自如。從這些細節可以看出傢具是否精緻。

購藏古典傢具，要反覆地仔細檢查傢具的每一處外觀和細部，古典傢具的腳是否平穩，成水平狀，要查看是否有蟲蛀的痕跡，接合處木紋順暢不順暢。

9. 多用手感受傢具的表面

將手放在傢具的表面，仔細檢查拋光面是否平滑，特別要避免台腳等部位是否毛糙，漆面是否有氣泡，鑲嵌處是否有裂痕。

10. 觀察傢具的背面

把椅子和有墊面的傢具倒過來，看清楚它們裏面是怎樣製成的。

桌子也要從底部檢查。看看接縫是否用螺釘和楔子加固，條板與橫擋扣接是否緊密，接縫有沒有多餘的膠水和填料。

11. 判斷傢具的產地

從產地風格看，北方傢具變化少、厚實簡樸，以實用為主；南方傢具講究變化造型。收藏古典傢具，要有正確的理念，在經濟條件許可的情況下，不但要收藏精品，而且要收藏獨一無二的品種。

清中期紫檀多寶格。估價25.8萬～45.8萬元。

12. 觀察鑲嵌是否巧妙

在現代的仿古傢具中，老工藝都已傳承了下來。古典硬木傢具的價值向來就有半工半料之說，精湛的雕刻工藝自然使傢具增色。

鑲嵌是一件工藝要求非常高也非常細緻的活兒，不能用萬能膠或螺絲什麼的，可以說也是榫卯的一種，所嵌之物和原材巧妙融合，渾然一體。

在選擇鑲嵌的東西和工藝把握上也非常不易，風險也很大，弄不好不僅不會增色還可能貶值。判斷鑲嵌是否過關，最簡單的就是鑲嵌的牢固性，不能鬆動，更不能掉下來。

13. 觀察古典傢具的年代風格

不同年代的傢具有不同風格，從風格可以看出年代，從年代也可以看出風格。通常明代著重質堅且簡練，清代則強調華麗複雜的工藝。

不同年代，傢具的款式品種流行不同風格。傢具的大小及造型隨著時代交替也起了變化。明代的扶手椅靠背與扶手高度相當，且平直方正，晚清扶手椅靠背長高了，扶手也增加了斜度。

年代判斷準了，有助於把握傢具的收藏價值。

第十五章
古典傢具辨偽

清傢具雕件。沈泓藏。

近幾年，古典傢具在高檔傢具市場一枝獨秀，收藏投資異常火爆。隨著收藏市場的繁華，越來越多的人開始涉足於古典傢具收藏這塊領域，喜歡古典傢具的人群在不斷擴大，購買者的年齡也呈現年輕化。

然而古典傢具以次充好、以假充真現象在收藏市場仍時有發生，收藏者往往不具備相關知識就貿然入市，結果收藏的是假貨。

如何鑑定古典傢具的年代特徵，如何辨偽，這是許多古典傢具愛好者十分關注的問題。

古典傢具的辨偽包括兩個方面的內容，一是年代的辨偽，二是木料材質的辨偽。早期的古典傢具存世量極少，目前市場上可見的古典傢具都是明清時期的，故明清傢具的鑑定辨偽是重點。

古典傢具辨偽的難度

古典傢具的辨偽有一定難度。這是因為：

第一，不是批量生產，僅此一件

相對瓷器青銅器，古典傢具不是批量生產，每一件都沒有重複。這樣就使得傢具鑑定與

清傢具雕件特寫。沈泓藏。

清紅木南官帽椅。估價7.8萬～10.8萬元，成交價8.58萬元。

其他古董的鑑定方式及標準上存在著一定的差異。

第二，沒有年號

古典傢具的鑑定不像其他古董，如陶瓷書畫，因為有成批的帶有年款的作品存世，所以可以很方便地找出參照物。從現在流傳下來的傢具來看，帶有年款的傢具鳳毛麟角，刻有年號的古典傢具極少，基本都沒有年號。

第三，收藏研究起步晚

中國對古典傢具研究較晚，收藏古傢具起步也較晚。

雖然在宋代就有《木經》三卷，但現在我們已經看不到了。明代又有《魯班經》、《三才圖會》等傢具專著，但多為木作的分類和製作。

中國古典傢具的研究從20世紀30年代才開始，比其他任何古代美術品都遲。而西方對傢具的研究較早，出版了大量傢具研究的書籍，早在18世紀就出版了《傢具詞典》，堪稱世界上最早的傢具設計百科全書。

自從德國人古斯塔夫・艾克第一本有關中國古典傢具的專著《中國花梨傢具圖考》問世以來，西方掀起了一股黃花梨傢具的熱潮，而中國對黃花梨傢具的研究一度還不如外國人。

傢具研究的滯後，嚴重影響了傢具鑑定辨偽，給傢具的收藏投資帶來的一定的難度。

第四，概念模糊

概念模糊與學術研究的滯後，也與古典傢具作為收藏品的特殊性有關。

如市場上有明式傢具和明代傢具之說。不懂的新手入市，聽到介紹是明式傢具，以為是明代傢具，花大價錢買的古典傢具其實是新貨。回頭找到商家，商家說並沒有欺騙銷售啊，不是明明白白寫著明式傢具嗎，沒有說是明代傢具啊。

在傢具界，明式傢具並不是製明代的傢具，而是明代風格的傢具。清式傢具和清代傢具也同樣是這個問題。

紫檀木傢具辨偽要點

說古典傢具的用材，最名貴者當首推紫檀木，其次是黃花梨木，再者是雞翅木和紅木。其中紫檀木傢具因存世較少而十分名貴。

紫檀木因其最為名貴，其傢具的價格也是最高的，因此紫檀木的鑑定就顯得尤為重要。主要應把握以下幾點：

1. 晚清因紫檀木大料漸漸稀少，出現一些碎料拼湊的紫檀木傢具。如果是碎料拼板包鑲後，再雕刻花紋的話，多屬清末民國時期舊傢具行專為賺錢而做的假古董。

2. 以紫檀木製成的傢具，其中面板料可能選用黑酸枝替代，二者色澤融合一致，全靠髹漆工藝技術。二者的原材料可做試驗鑑別，將它們的刨花或木屑分別放置在盛有白酒的杯中，其酒液變為紫紅色的，則稱為紫檀木料；其酒液變為黑色的，則稱為黑酸枝料。

3. 對於紫檀材質的鑑別，舊時古玩行裏有不少傳說。其實，商人們所說的紫檀，是宮廷極品紫檀，即我們現在說的金星紫檀，最受研究者和收藏家的青睞。金星紫檀色澤深紫，紋理密佈，細如牛毛，經打磨後纖維間閃現出燦若金星的光點。

4. 有的傢具由於表面附著有厚厚的包漿，牛毛紋和「金星」都無法分辨，但由於這種傢具的卓爾不群的宮廷風範，只要稍加辨認，還是不難鑑別的。

5. 所謂的雞血紫檀也是紫檀，但至今還不為一些收藏家認可。它沒有牛毛紋和「金星」，並常常顯現出大面積的黑紅相間的色斑。

6. 雞血紫檀有時易與酸枝木混淆，可是，它料性上不如金星紫檀，但作為紫檀的木質特徵還是遠勝於酸枝木，不管是在有雕飾紋樣時還是光素時。

7. 民國紫檀出現在晚清至民國時期，與前兩種紫檀相比，有明顯的時代特徵。

民國紫檀色澤黑中略閃灰黃色，傢具的做工已完全擺脫了清前期受外來影響形成的模式，更多地是晚清和民國的風格。

另外因為民國紫檀性脆，因而光素者較有雕工者為多。民國紫檀傢具由於不再是宮廷工匠所製作，宮廷氣息幾乎蕩然無存，有的往往是世俗味道，不那麼含蓄。

8. 有一種勉強可稱作紫檀的木料，一般稱它花梨紫檀。花梨紫檀出現時間大致與民國紫檀相當甚至更晚一點，是商人們

紫檀四足底座。估價7000元～9000元。

紫檀大方桌。估價40萬～60萬元。

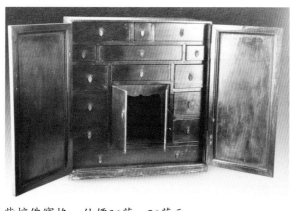

紫檀佛寶格。估價36萬～56萬元。

狗尾續貂而尋找的替代品，紋理粗糙，烏塗不亮，即便是舊物也難有包漿。

9. 檀香紫檀傢具有新舊之分，其鑑別方法也有所不同。

檀香紫檀木相對密度大，油性強，天然紋理、色澤十分養眼。一般在成器後表面做傳統的、無色透明的燙蠟處理，保留檀香紫檀無與倫比的天然本質。傢具表面材色成高貴的紫紅色或紫黑色，紋理不亂，花紋極少或接近於沒有紋理與花紋，金星金絲或細密的「S形」捲曲牛毛紋可見，如果用60～100倍的放大鏡可見其管孔內充滿金色的紫檀素，猶如星空萬里，星光閃爍。

10. 有的工廠將檀香紫檀與紅酸枝混用。不是實踐經驗豐富的行家一般是難以識別的。紅酸枝一般放在傢具不明顯處，其黑色條紋寬大明顯，花紋可見，沒有金星金絲。

如果塗有改變木材本色的蠟或漆，或故意做舊而看不清材質，則十有八九為作假或混用。

11. 老檀香紫檀傢具經過上百年的存放、使用，一般會產生兩種情況：

放在不見陽光遠離大門或窗戶的地方，檀香紫檀傢具一般還能看到其本色及紋理，易於鑑別。

年限太久或置於大門及窗戶附近，經常有陽光照射，則紫檀傢具表面會產生灰白色，不易識別。但其纖絲如絨的捲曲紋及細膩光滑如肌膚的手感是別的木材不可能替代的。經擦拭上蠟後其高貴、沉穩、雍容華貴的本質表露無遺。

12. 有人堅持認為檀香紫檀有新老之分，謂新檀香紫檀用水浸泡後掉色，老檀香紫檀不掉色；新檀香紫檀上色不掉，老檀香紫檀上色則掉。實際上只要是豆科紫檀屬的木材水浸後或酒精泡都會產生螢光現象。

因為，紫檀極易溶於酒精，產生耀眼的紅色。如花梨木水浸後，會產生淺藍色的像機油一樣的液體，還有從漢代至清代大量從國外進口的蘇木，其樹汁為紅色液體，織布時可用作染料，也可將傢具染成紫紅色。這一點也不神秘，並不是鑑別檀香紫檀或者區分新老檀香紫檀的根本標誌。

黃花梨的辨偽「八要」

一要「聞」
香味淳厚，但是屬於辛辣香，鼻子好的還能多少聞出一些酸味。
二要「嘗」
用舌頭品嘗味道微苦。
三要「望」
首先是望紋路。紋路流暢，新料打磨後紋理清晰美觀，視感極好，有麥穗紋、蟹爪紋，紋理或隱或現，生動多變。

其次是要望鬼臉。刨平黃花梨面上有一些「鬼臉」。鬼臉是由生長過程中的結疤所致，它的結疤跟普通樹的不同，沒規則，呈現美麗的圖案，人們稱之為「鬼臉」。但不是所有的黃花梨都有鬼臉。

最後是望顏色。黃花梨的顏色差別很大，從黑、紅褐、黃、白、紅不等，但極其珍貴的黑紅色的海南黃花梨已經極其難覓。

另外，其心材和邊材差異很大，其心材紅褐至深紅褐或紫紅褐色，深淺不勻，常帶有黑褐色條紋，其邊材灰黃褐或淺黃褐色。

四要「摸」

黃花梨氣乾密度等於或大於0.76g／立方公分，木質堅硬，硬度高，摸起來手感好，粗而不刺，並能感覺到油性。甚至摸後手上餘香縈繞。

五要「潑」

用小刀削一些碎末，放在一個杯子裏面，用滾燙的開水潑上去，上面會有像機油一樣的一層，發著幽藍的光。

六要「刨」

具有很強的韌性和很小的內應力是黃花梨木的突出特性。它不像紅木那樣脆，這使木匠在施工時辨識起來十分容易。在刨刃口很薄的情況下，只有黃花梨木可以出現彈簧形狀的長長的刨花，而紅木只有碎片般的刨屑。

七要「純」

黃花梨傢具上不應有鐵釘。由於材料的珍貴及其極大的強度，上等的黃花梨傢具、工藝品的生產製造就如同玉器的雕琢一樣需要精雕細刻，木榫結構絕不可以有鐵釘，並且只有具有相當深厚製作功底的藝人才能夠完成。

八要「問」

購藏黃花梨傢具，多問問是沒有壞處的，通常商家都會熱情回答。如果商家說自己有大量海南的

黃花梨書箱。估價1.2萬～1.6萬元。

黃花梨工藝品，尤其是說新的，那就要小心了。因為海南黃花梨早已經是國家一級保護植物，國家早就不允許砍伐了！

古典傢具作偽手段揭秘

隨著中國明清傢具的價值逐漸被人們認識，伴隨而來的就是古舊傢具的作偽之風氾濫。大批的不法商販為了最大程度的謀取暴利，大肆造假。

偽作的「古舊傢具」充斥全國各地的傢具舊貨市場。如果說歷史上清朝晚期和民國時期的兩次中國古傢具作偽風潮，他們仿明式的傢具還有一定的藝術水準的話，這一次風潮的偽作大多粗鄙不堪，連「貌似神離」的水準也達不到，並且不論明式還是清式，只要賺錢就仿。

所以，要想在假貨、劣貨充斥滿目的情況下淘到一件稱心如意的古典傢具，首先就要練就一雙辨別真偽的慧眼。

鑑定明清傢具應當從辨真偽、辨年代、辨價值三方面入手。

真偽鑑定是古董鑑定最基本的一環，要瞭解明清傢具的真偽鑑定，首先得從識破其作偽的招數開始。以下這些招數古典傢具收藏投資者經常會遇到的，應十分警惕。

以劣充好

利用硬木傢具材種不易分辨的特點，以較差木材製作的傢具，混充較好木材製作的傢具。

在古典傢具店經常可以看到，標價8800元的「花梨木」床加床頭櫃，討價還價後竟然以3800元成交，標價4900元的「花梨木」餐桌，最終2000元也能成交。知情人士透露，「買古典紅木傢具，開口還價如果沒有數千元的來去，勸你最好免開尊口。」可見古典傢具市場如今存在的無序混亂狀況。

這種被外行人看成是「殺價殺出血」的討價還價，明裏是讓買者占了「大便宜」，其實暗裏仍讓店家狠賺了一筆。因為，這種傢具的木料不是正宗的紅木，是以類似紅木的「非洲花梨」或「其他木料」冒充的，其木質不僅與正宗的紅木有天壤之別，而且價格也無法比擬。

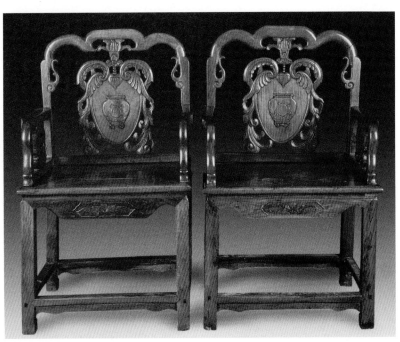

黃花梨八椅。估價25萬～35萬元。

按照國家標準規定，花梨木、香枝木、烏木等8類材料製作的傢具才能稱為紅木傢具，但由於國際環保組織推出禁止木材砍伐出口等政策，紅木原木數量逐年減少，紅木價格卻逐年上漲。因此，有不少傢具廠使用巴西木、黑紫檀、鐵木等紅木替用材，在製作工藝上將噴漆當成生漆以降低成本，而後在標注方面大打折扣，謊稱為紅木。

一些廠家不具備生產紅木傢具的必備條件，大量非合格人員充斥生產第一線。部分傢具廠為降低成本，甚至使用紅木替用材製作傢具。

以多充少

「罕見」是古代傢具價值的重要體現。因此，不少傢具商把傳世較多且不太值錢的半桌、大方桌、小方桌等，紛紛改製成較為罕見的抽屜桌、條案、圍棋桌。

科技作偽

和書畫市場用電腦仿造名人款識一樣，用高科技手段作偽，也滲透到古典傢具市場。一位收藏者以每扇1000元的價格購買了6扇五彩刀馬人物的屏風，有人還在為其雕工嘖嘖稱奇時，而專家卻指出，這是浙江的仿品。在浙江一帶，每扇不過500元。

這些傳統屏風都是鏤空雕，而現在都是電腦流水線生產，一天可以雕刻幾十塊。在都市古典裝修風格的茶館咖啡廳，經常可以看到這些電腦流水線生產的木雕件。

改頭換面

投機者有時任意更改原有結構和裝飾。如有人認為，凡看上去比較「素」（無裝飾、雕飾）的明式傢具，年代可能較早，結果就把一些珍貴傳世傢具上的裝飾故意除去，以冒充年代較早的傢具。

移花接木

隨著年深日久，許多古代傢具往往因日曬雨淋，保存不善，構件殘破缺損嚴重，極難按原樣修復，於是就有人大搞移花接木，移植非同類品種的殘餘結構，湊成一件難以歸屬、不倫不類的古代傢具。

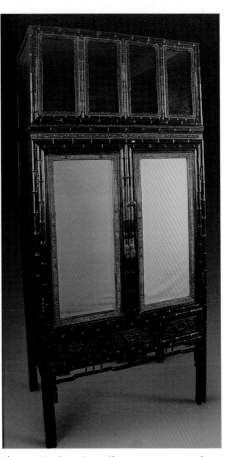

編造謊言

重慶三峽博物館曾舉辦了兩次古典傢具展，不斷有市民聲稱自己有慈禧的床，並描述床的來歷的故事，開價100萬元。

拆一組兩

利用完整的古代傢具，拆改成多件，以牟取高額利潤。具體做法是，將一件古代傢具拆散後，依構件原樣仿製成一件或多件，然後把新舊部件混合，組裝成各含部分舊構件的兩件或更多件原式傢具。

攀龍附鳳

龍和鳳這裏是指名人。什麼東西與名人沾邊，就價值不凡了，有商家為了推銷出自己的東西，把普通的傢具說成是名人創作，或名人使用過的。

知名古典傢具藏家亞森介紹說，他在湖南搞收藏、鑑定，見過幾十張據說是曾國藩的床，還有些說是當年齊白石年輕時在湖南雕刻，結果都是假的。

雜材其中

這種作法常常見於包鑲傢具。包鑲傢具早在清代中期就已有之，當時一些蘇作傢具曾存在這些特點，主要是為了「省料」的考慮，並非出於單純牟取暴利

清紅木嵌黃楊木竹節大櫥。估價29萬～37萬元。

的目的。

現在的一些所謂「硬木」傢具，其包鑲手法是在普通木材製成的傢具表面「貼皮子」，即貼上一層極薄的硬木皮，其內心主材部分則是採用並不昂貴的雜木，偽裝成硬木傢具，高價而售。

所以，我們經常在報紙上看到，質監部門提醒消費者，購買紅木傢具時不僅要看傢具的外觀造型、雕、漆製作工藝，更要仔細查看其材質是否為紅木，如果是紅木還要看是全紅木，還是紅木飾面，小心上當受騙。

偷樑換柱

採用「調包計」，軟屜改成硬屜。軟屜，是椅、凳、床、榻等傳世硬木傢具的一種由木、藤、棕、絲線等組合成的彈性結構體，多施於椅凳面，床榻面及靠背處，明式傢具中較為多見。與硬屜相比，軟屜具有舒適柔軟的優點，但較易損壞。傳世久遠的珍貴傢具，有軟屜者十之八九已損毀。由於製作軟屜的匠師近幾十年來日臻絕跡，所以，古代珍貴傢具上的軟屜很多被改成硬屜。

改高為低

為適應現代生活的起居方式，把高型傢具改為低型傢具。傢具是實用器物，其造型與人們的起居方式密切相關。進入現代社會後，沙發型椅凳、床榻大量進入尋常百姓家。為了迎合坐具、臥具高度下降的需要，許多傳世的椅子和桌案被改矮，以便在椅子上放軟墊、沙發前作沙發桌等。不少人往往在購入改製後的低型古代傢具時，還誤以為是古人流傳給今人的「天成之器」。

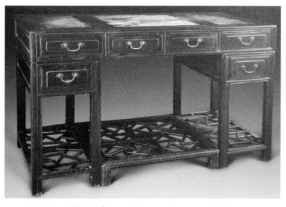
紅木鑲雲石寫字臺。估價4.8萬～7.8萬元。

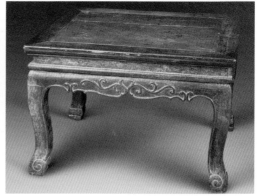
黃花梨禪凳。估價19萬～28萬元。

刻意作舊

好的硬木傢具，隨著年代的推移，在其表面會產生一種自然形成的歲月磨痕，有的傢具木材上會出現一種只有年深日久才會出現的開裂縫，而現在的古舊傢具作偽者，在一些使用頻率比較高的傢具上，比如桌子、箱櫃的表面用鋼絲球擦出一條條痕跡，上漆後再用茶杯、鍋子燙出印記，用小刀劃拉幾道印子，看上去真有一種飽經歲月滄桑的感覺。

還有採用細砂皮在新仿傢具最容易受到磨損的部位精心打磨，做成使用痕跡，然後上蠟，做成老皮殼。

速成催老

俗話說：「歲月催人老」，但有些仿古傢具卻是透過人為方法進行「催老」的。這種人為手法，就是把新作的傢具摧殘成久經風霜的「老傢具」。在新做好的傢具上潑上淘米泔水或茶葉水，然後擱在室外的泥土地上，任它日曬雨淋，兩三個月裏反覆幾次後，木紋自然開裂，油漆皸裂剝落，原木色澤發暗，顯出一種貌似歷經風雨的樣子，彷彿幾十年上百年的時間就濃縮在裏面了。

若是桌椅類傢具，就將四條腿埋在爛泥地裏，時間一長，這一截腿就會由淺入深地褪色，呈現一種水漬痕，很能騙過外行。但是真品的水漬痕一般不超過一寸，作偽的往往會過分。

偽作包漿

包漿，是古玩的行語，係指古器物在傳世的過程中，其表面所留下的風化痕跡。因木器容易上包漿，而且包漿層較厚，行語又稱這種包漿為「皮殼」，通常呈一層玻璃狀態，非常柔和，木

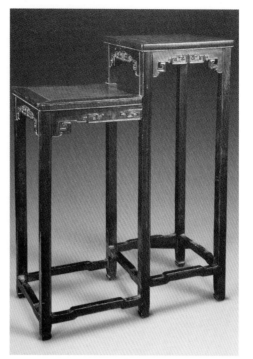

紅木鑲癭木面高底式花幾。估價7.6萬～9.6萬元。

質的紋理自裏而透外，色澤有一種蒼老感，具有寶石般質感，一擦就會顯示出光澤。而仿製作偽的舊傢具常用漆蠟色作假的皮殼，有的甚至用皮鞋油之類的劣質材料，目的是造假。

造假的皮殼的光澤是呆板浮躁的。用手觸摸，真品的皮殼光滑舒適；偽品則有一種乾澀之感，有受阻的感覺。

蟲蛀傢具

為達到更加逼真的效果，有些作偽者還在傢具的抽屜板上做出被老鼠咬過的缺口，或用蟲蛀過的老料做在關鍵部位上，更有甚者，還專門豢養蛀蟲在傢具上刻意蛀出特殊的效果。有些買家一看到傢具表面有蟲蛀的痕跡，就心甘情願地掏錢奉上，自以為撿了「漏」了。

老料新作

在古舊傢具市場上，出現了一種木紋開裂、蒙塵包垢、灰頭土臉的「老傢具」，這些老傢具，從外形色澤上看，確實有一種歷經歲月磨蝕的感覺。不明底細的購買者，一看到這些古色古香的「古典傢具」，往往會毫不猶豫出資買下，孰不知卻掉進了一些賣家設進的圈套裏。這種老傢具，其實是用老房子裏的建築材料拼做而成的。

八看辨別傢具真偽

真正的古典傢具由於紅木的點綴而擁有古典氣質，顯得內斂而厚實，其圓潤的線條充滿溫柔的美感，雖不炫目，然而卻靜靜地顯示自己的光芒，蘊涵無限的能量，歷久而彌新。

但贗品卻沒有這些內涵，或者外表漂亮，其實是徒有其表。

古典傢具辨別真偽要把握八看：

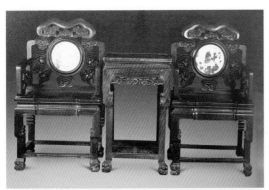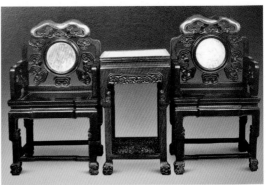
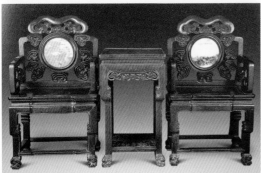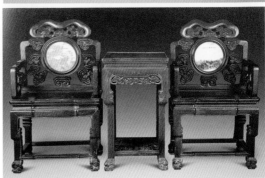

紅木靈芝紋太師椅八椅四几。估價96萬～146萬元。

一看包漿是否自然

一般在使用者的手經常撫摸的位置，會出現自然形成的包漿。新仿的包漿要麼不自然，要麼在不常撫摸的地方也做出來了。

二看造型

主要看造型是否符合時代特徵和風格。如明清傢具風格迥然不同。

三看重量

其實應該說是掂重量。不同木料有不同重量，古典傢具採用的多為名貴木料，堅固結實，質地特別緊密，比一般木料要重。但名貴木料也有輕重的不同，用手掂一掂，就可知重量是否對路。假古典傢具，重量比真品明顯偏輕。經驗豐富的藏家，往往真是一眼就能「看」出重量。

四看木紋

有些傢具表面會出現高低不平的木紋，但要看仔細了，是否用鋼絲刷硬擦出來的，是否與原有的木紋對得起來。硬擦的木紋總有一種不自然的感覺。

五看翻修痕跡

有些布面的椅子在翻新後，原有的椅圈會留下密密麻麻的釘眼，這種椅子就是老的。有些藤面椅子，原來的藤面爛掉了，會留下穿藤的眼子，翻過來就可以看到。

六看銅活件

老傢具的銅活件如果是原配的，應該被手摩挲了幾十年甚至幾百年。銅活件包括面頁、合頁、鉸鏈、拉手、包角、鑲條、鎖面等，有些材質較好的傢具還會選用白銅打造，時間長了會泛出幽幽的銀光。有些銅活件上會鏨出各種圖案，有動物、花卉、吉祥字符等，工藝之

精，是今天的銅匠很難仿得像的。有些民間意趣非常濃厚的圖案上，還可以分辨出地域風情和時代風尚，從而獲得珍貴的人文資訊。

七看傢具的腿腳是否有褪色和受潮水浸的痕跡

在南方潮濕地區，傢具一般直接擺放在泥地，時間長了就會出現這種情況。

八看傢具的底板和抽屜板

比如老的桌子和櫃子等，底板和抽屜板就有一股仿不像的舊氣。也有塗啞光黑漆的，但絕對沒有火氣。再則看抽屜側板，在側面應該有倒角線以免傷手。

還有一點很重要，看明榫，過去的榫眼都是方的。如果看到榫眼兩頭是圓的，就說明是機器加工的，肯定是新仿的。

有關專家提醒收藏投資者和消費者，購買古典傢具時要貨比三家，多瞭解一些相關知識，聽商家的承諾時，要仔細閱讀合同，看這些承諾是否在合同中得到體現，從最大程度上避免因買到假貨而造成的一些麻煩，既保護了自己的利益不受到侵害，又不會給不法商家有可乘之機。

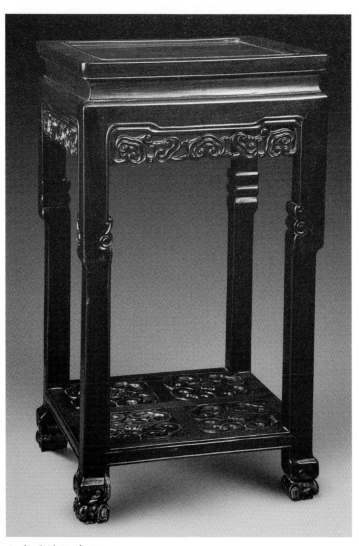

紅木靈芝紋茶几。

第十六章
古典傢具投資要點

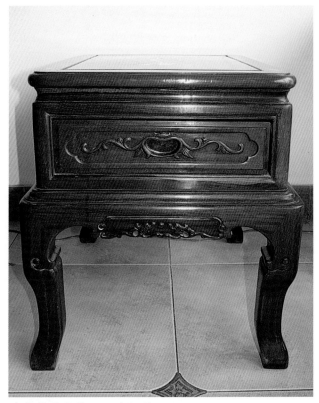

清式花梨木茶几。沈泓藏。

　　繼字畫、珠寶玉器、古籍善本、青銅器之後，以紅木傢具為代表的古典傢具收藏正在成為國內投資收藏界的新熱點。實際上，古典傢具特別是明清硬木傢具的收藏自 20 世紀 80 年代中期以來，其拍賣價格不斷創新，中國單件最高價格已超過千萬元人民幣，而在國際市場上，明清傢具單件最高價格已超過千萬美元。

　　古典傢具市場的火爆，吸引了一批新入市者。面對市場上出現的大批新仿紅木傢具，他們困惑：投資收藏這類傢具會有升值空間嗎？古典傢具該如何投資呢？

　　本章主要介紹古典傢具的投資原則、注意事項，分析中國古典傢具收藏投資的潛力品種。

古典傢具投資原則

　　隨著投資古傢具在收藏界已成為一種時尚，收藏家和投資者越來越多，很多傢具收藏愛好者也參與其中，手頭寬裕的年輕白領也有人考慮加入，其中還有不少是以前收藏字畫、郵票和錢幣的藏家。

但古典傢具收藏顯然與其他藏品收藏有所不同，它是集使用和觀賞功能於一體，技術和藝術巧妙結合的特殊收藏品，它能更好地顯示出其本身的使用價值和藝術價值。

如何收藏投資古典傢具，在古典傢具收藏市場作假賣假現象日盛的今日，初入市的古典傢具投資者在投資中應注意以下方面，把握如下古典傢具的投資原則：

辨僞是關鍵

因假古典傢具在收藏市場上太多了，買到假古典傢具，是傢具收藏投資的最大風險。

古典傢具收藏愛好者需要注意的是，現在市場上能看到的大量的古典傢具多為仿古品：一種是完全按照原物仿製的複製品；另一種就是「造假」的贗品。造假者採用了很多手段來「作舊」傢具，冒充古董來賺錢。如果買傢具是為投資，收藏者要多瞭解傢具的背景、歷史和製作工藝。

關於辨偽，本書前章已有專題論述。

品種需選準

並非所有的老傢具都有很大的升值空間，只有兩種升值空間大：一種是精品，一種是尚未被重視的價格低的古典傢具。

人們往往認為最具升值潛力的紅木傢具主要是明式傢具，木質一般都是黃花梨；而清代宮廷傢具，木質一般是紫檀木。但這兩類傢具存世量不超過1萬件，這類傢具在市場上的流通量極小，價格高，而且古典傢具的年代、材質、做工的判斷，需要長時間的經驗和知識積累，短時間內難以速成。

因此初入門者還是應先淘清代及民國時期的民間傢具或者選擇新紅木傢具。

材料要明白

材質的地域性特點十分明顯，用材質來判斷鄉村傢具的產地及年代可以起一定的作用。即使是收藏投資仿古傢具，也一定要選用明清兩代推崇的幾大名木才有收藏價值。

木料是傢具的主要材料，判斷古典傢具價值的主要標準之一是木材。中國古典傢具使用的木材十分廣泛，名貴木材和普通木材的價值有天壤之別。通常來說，越是貴重的木材，存世量越是珍稀，其做工越是精良，其使用者的身份地位更高，其價值越是昂貴。越是普通的木材，做工越是普通，使用者更是普通，其收藏價值也就越低。

因此，瞭解各種木材與古傢具的情況，有助於正確地收藏投資古傢具。收藏古典傢具時要認真鑑別木材，一定不能選糟朽的木材，而要選擇乾燥好的，同時要少用邊材，因為邊材是接近樹皮的部分，紋路不美，強度不夠，質地很糟。

其次在投資傢具時，還是選用美麗紋理用在桌面或表面的傢具，同時留意門心的木料是否採用對稱紋理。

那麼，對於入門者應從什麼樣的木料開始投資呢？紅木傢具泛指一切優質木材，其中包括紫檀和黃花梨等昂貴木材。對於經濟實力有限的收藏者，作為投資可以選擇酸枝木。

現在的酸枝木，大體分為白酸枝和紅酸

清式花梨木矮櫃。沈泓藏。

清式花梨木矮櫃西洋紋飾。沈泓藏。

枝。紅酸枝比白酸枝名貴，在於它不用染色就能發出沉穩的顏色，很適合做仿古傢具。白酸枝也有它的優點，它價格便宜，可用於仿黃花梨傢具的製作。

再次一檔就是雞翅木和草花梨，現在雞翅木在市場上很便宜；而草花梨也稱紫檀屬花梨，它的顏色很像黃花梨，因為它產量高，所以比較便宜。

精品傢具都是經過嚴格選材的，因為名貴的木材即使是同一木種，甚至是同一根木料，都有較大的品質和價值差異。

在收藏投資傢具時，如果遇上老木新做是最好不過的，因為這些老木料，經過多年的風乾，性質很穩定；而新材老做的傢具如果乾燥到位，也不會有太大問題。兩者相比較，還是老材料更有升值空間。

造型要準確

造型藝術的優劣，是決定傢具價值的重要因素。收藏古典傢具，如果是仿古傢具，更要注重造型的準確，要把握好線條和比例。

古典傢具造型有兩大風格要把握。一大風格是明式傢具，其特點是以精密巧妙的榫卯結合木件，大平板攢邊方法嵌入邊框槽內，並講求線條的一氣貫通，又有小小的曲線變化，體現的是一種樸實簡潔的風格。另一種風格是清代傢具，其的特點卻是造型莊嚴而笨重，雕工講究，裝飾豐富，形式繁多。認識兩種風格大的線索，對造型的把握有重要意義。

造型的設計放樣是製作傢具的首要，決定了傢具造型的藝術含量。構圖的疏密與尺度的比例，都是傳統傢具的章法與韻律的體現，每一根構件，每一個大小的部位，進一線退一線都會成為傢具是否美觀的要素。

明清傢具的造型和設計，不僅在功能上根據使用者的身份去設計其形式與尺度，而且在人身保健方面都有極為科學的考慮。例如，明清傢具的椅子，是依照各類人的體型設計的，通常座面的高度與人的下腿長度相接近，椅的後背稍往後傾。這個尺度根據人在坐下或起來時的重量支撐點，把人的自身負荷減到最低，長時間的坐落對腰部和臀部的壓力不大，所以，對腰痛和體重的人，都有較明顯的保健功效。這是明清傢具造型的特點。

紋飾要合理

紋飾可以反映一個年代的流行時尚，觀賞古典傢具的紋飾要看是否合理，可以由相應的年代瓷器的紋飾參考。

瓷器紋飾在傢具上往往多有體現，而瓷器的製作年代又準確無誤，以瓷器紋來推傢具紋，作為判斷年代的依據，可放在首要位置，準確率極高。

做工要精緻

傢具細部雕刻的深淺、手法都要合乎傳統風格，板材銜接也必須遵從高標準，這些方面體現了做工的精緻。製作工藝是衡量古典傢具價值的一把重要尺子，收藏投資者可以從結構的合理性和雕刻工藝等方面去評估。特別應關注的是雕刻部分，雕刻工藝的好壞將直接影響

傢具價值的高低。

古典傢具專家、中國古典傢具研究會副理事長張德祥認為，做工要精，選料要好是選購紅木傢具的兩大準則。

做工精緻體現在榫卯要方正嚴密，如果榫卯是用電鑽打的，要看裏面的膠是否填實，如果有縫隙就不好，要做到榫卯嚴密。在結構方面，線條從始至終要等粗，橫線與曲線的過渡要很自然流暢；設計上，圖案的疏密，各部分的比例要合適。另外，磨工也是非常重要的。

雕刻工藝的優劣是做工精緻的重要標誌，要看形態是否逼真，立體感是否強烈，層次是否分明，還要看雕孔是否光滑，有無銼痕。

做工技藝雖說是工匠的手上工夫，眼光也至關重要。眼高手低者會顯得力不從心；手藝高超而缺少眼光的工匠，卻不會有神來之筆。精緻的傢具，是手眼相通、手與眼精妙配合創造出來的高品質的絕活。收藏鑑賞精緻的古典傢具，往往能看到古人精緻的心思。

在判斷古典傢具的投資價值中，尤其應該注意硬木傢具和髹漆傢具的打磨工藝是否完美。

在明到清傢具的製作中，做工手法演變有一個清晰的演變過程。將這種手法瞭解清楚，融會貫通，可以對傢具製作年代有較準確的判斷。但用做工這個依據來判斷做工簡單的傢具時需要多方考證。

知識是金錢

要掌握古典傢具的基本知識。沒有這些知識，在古典傢具市場上必然要交納很高的學費。

目前，中國古傢具在國際收藏市場上的價格仍然持續走強，特別是明式傢具，以其簡潔明快，典雅實用的風格成為古傢具收藏的「寵兒」。國內拍賣市場上，明清傢具也紛紛登場，在這種古典傢具收藏市場日益看好的情形下，許多剛涉足收藏市場不久的投資者，僅憑自己懂得的一點鑑定常識，就去傢具古董商販那裏買進自認為是真正的明清傢具，然後去拍賣會參拍；誰知買進的卻是那些古董商販「作舊」的贗品，這不僅使你拍不出高價，還會使你血本無歸。

因此，對於初入收藏市場的古典傢具投資者來說要「多學、多練、多看」，「多學」指投資者要多學一些古傢具鑑定的專業知識；「多練」指投資者在實踐中要練出一雙能夠鑑別真假古傢具的「眼」來；「多看」指投資者要到傢具博物館、展覽館多看實物。

只有「多學、多練、多看」，初入市的收藏者才能真正提高自己對古典傢具的鑑賞能力和鑑別水準，才能使自己在古典傢具收藏市場中立於不敗之地。

如果買傢具是為投資，收藏者在購買之前除了多看、多驗、多逛，還要請內行把把關。不要

黃花梨鑲螺鈿小箱。估價2.5萬～8.5萬元，成交價4萬元。

看到什麼就買什麼，多瞭解傢具的背景、歷史和製作工藝，不但可以充實自己的知識，也方便貨比三家，買到最划算、最具升值潛力的傢具。

從收藏的角度出發，紅木傢具收藏算是長線投資，短時間內切忌買進賣出，不但要耐得住性子，還要學會審時度勢，掌握買賣時機。

忌盲目跟進

初入收藏市場的古傢具投資者一般對古典傢具的鑑別知識掌握得很少，對古典傢具市場行情的走向也不瞭解，如果一味地跟著市場表象走，一味地跟著「大玩家」的操作路子走，也許，你就會在不知不覺中被「套」住。

投資古傢具必須對中國古傢具收藏市場有所瞭解，就目前的古傢具收藏市場來說，唐代以前的傢具幾乎難以尋覓了，流通較多的是明清傢具。在收藏明清傢具時，不僅要看其造型，還要看其材質，同樣的款式不同材質的古典傢具，價值也會相差很大。

另外，在鑑別時一定要看古傢具是否是「作舊」的新傢具，初入市的收藏投資者在市場中千萬不要隨波逐流，盲目跟進。因為，一旦「走眼」，就會損失慘重。

要有風險意識

目前，古典傢具收藏市場尚未規範，古典傢具的投機者在市場的運作中有很多可乘之機，他們時常會造出一種讓收藏者怦然心動的市場「假象」，如把一件「作舊」傢具吹噓成是一件珍貴收藏品，幾個「暗托」借勢哄抬買價，只要初入市的收藏者介入其中，便會進入他們事先設好的「圈套」。這些投機者利用的是收藏投資者獵奇好勝的心態。

收藏投資者遇到這種情形時，千萬不要急於成交，要三思而後行。

明式傢具是投資首選

明式傢具也許現在不是最昂貴的古典傢具，但明式傢具由於比起早期傢具更容易收集到，有量，因此易於作為投資首選品種予以考慮。

明式傢具由於是在宋元傢具的基礎上發展起來的，因此明式傢具代表了中國傢具的成熟，也最具有中國典型古典傢具特色。

明黃花梨大筆筒。估價12萬～22萬元，成交價20.9萬元。

明式傢具投資潛力的優勢在於：

第一，明式傢具製作精細合理

明式傢具全部以精密巧妙的榫卯結合部件，大平板以攢邊方法嵌入邊框槽內，堅實牢固，能適應冷熱乾濕變化。明式傢具的比例十分精確，所有高度和弧線全部是經過精確計算了的，特別是椅子，完全以人體的比例設計，並且考慮到了人的坐姿的優美和舒適。

第二，明式傢具富有樸素的美

明式傢具體現了樸實簡潔的風格，樸素其實是一種最高的審美境界，從造型到線條，都在最簡潔的結構和樣式中，體貼人生，體現出簡練中的實用。

然而，明式傢具樸素而不寒酸，裝飾以素面為主，局部飾以小面積的漆雕和透雕，以繁襯簡，講求線的一氣貫通，又有小小的曲折變化，方中有圓，圓中有方，線條雄勁而流利，精美而不繁縟。

第三，明式傢具用料講究，很多是名木

明式傢具所用木器很多是名木，有的現在已經絕跡，如紫檀木，因古代即已用完，現在十分珍罕，有的價值連城，僅僅一塊紫檀木本身就值數萬乃至數十萬元，因此明朝用紫檀做的精品傢具都要數百萬一套。除了紫檀，還有雞翅木、花梨木、鐵力木等硬木。另外也採用楠木、樟木、胡桃木、榆木及其他硬雜木。

紅木方花架。估價1.9萬～3.9萬元，成交價2.09萬元。

這些硬木色澤柔和，紋理清晰堅硬而富有彈性。因硬木珍貴，所以橫斷面製作很小，造型的線條顯得非常簡練，挺拔而輕巧。名木本身的色澤紋理美觀，所以明式傢具往往不施用髹漆，擦上透明蠟即可以顯示木材本身的質感和自然美。

第四，明式傢具集中國傳統傢具的優點之大成，凝聚著中國傳統文化和藝術的精華，工藝也達到了有史以來的最高水準，所以最具有收藏價值

明式傢具素有「藝術傢具」、「文人傢具」之美稱，她是中國傳統傢具的代表，一直為世人所推崇，那些精美之作，就在於它具有一種形神兼備的設計意念與製作追求。「形神兼備」是明清傢具藝術的最高境界和傢具之美的表現。

第五，從價格上看，明式傢具的收藏價值近十年由外國收藏家發現和發掘出來，儘管價格已有很大升幅，但總體看來，明式傢具由於比更古的傢具存世量多，比起更古的傢具，價格還不算高，從漲者恆漲的規律來看，它還具有很大的漲升空間。

所以，對品相好，用料考究的明式傢具，如果價格相對不高，就要果斷購進，必有豐厚回報。

清代傢具收藏投資正當時

清代傢具造型莊重而笨重，氣度宏偉，一味追求富麗華貴，脫離了明代傢具纖巧秀麗的風格，繁縟的雕飾破壞了造型的整體感。

儘管如此，清朝傢具還是具有很高的投資的價值，它是中國古典傢具與明式傢具相對應的一個品種，雕工講究，裝飾豐富，形式繁多，用材廣泛，有其自身獨特之處。

清紅木獅紋扶手圈椅四張。估價8.6萬～16萬元，成交價9.68萬元。

加上審美的趣味和時尚上風水輪流轉，今天外國人崇尚回歸自然，喜歡明式的簡潔，明天外國人也許會喜歡繁褥和宏偉的風格，會喜歡精雕細刻的清式風格，這樣一來，清式傢具也就會走俏了。

與明式傢具比較，清代傢具尚有一定存量，估計再過幾年，清代精品傢具也難得一見了，所以清代傢具收藏投資正當時。事實上，從近幾年清朝傢具的走勢來看，價格已經啟動，正在成為傢具中新的投資黑馬品種。

宋以前的傢具當然更有投資價值。但遺憾的是，宋以前的傢具幾乎找不到了，特別是唐以前的傢具，就是有錢投資都見不到貨。如果一旦發現宋以前更古的傢具，可以不惜代價投資，僅僅是其文物價值，就有很高的增值潛力。

柴木傢具處於價值低谷

目前明清紅木傢具的價格由於各種宣傳等炒作因素，價格太高，因而導致贗品氾濫。大量上當的買家實際上養活了大量製作贗品的人。在目前市場上，真正的明清硬木傢具已很少，「撿漏」已有很大難度。

柞榛木雙拼圓桌。估價2.8萬～5.8萬元，成交3.8萬元。

因為目前最具升值潛力的明清黃花梨和紫檀傢具存世量不會超過一萬件，市場上已很難尋覓芳蹤了。所以，明清傢具的收藏，柴木傢具將接唱主角。

已有很多收藏家認為，明清傢具收藏不能僅僅重視材料，更要注重它豐富的歷史文化資訊、沉甸甸的質感。材質並不完全代表歷史，如明清的漆製傢具，工藝複雜且美。如彩漆，是先披麻，再掛上傳統工藝的灰，幾麻幾灰後，在灰層上刀刻，再填以彩漆。而彩繪則不用刀刻，用筆繪製，這些都是現在難以仿製的。

一些藏家認為，今後漆製的明清傢具，尤其描金勾填、彩繪工藝的漆製傢具將是收藏市場的主角。這類傢具存世也不多，由於它們都是用柴木做的，木質軟，保存難度大，所以保存到現在的也都比較珍貴，有的甚至是孤品，升值空間很大。

仿古傢具也有投資價值

鍾情傢具收藏的隊伍越來越龐大，但古典傢具的存世量極其有限，市場的稀有程度讓尋寶者有大海撈針的興歎，其天價也令一般收藏者望而卻步。於是不少人退而求其次，瞄準了仿明清傢具這一領域，一些頗得真傳的傢具商也把只注重實用的市場擴大到實用兼收藏領域。

收藏者不要以為只有古舊傢具才有收藏價值，只要仿得好、仿得精，仿古傢具也是有收

藏價值和升值潛力的。因此無論是古傢具還是仿製的古傢具以及新做的紅木傢具，只要製作精良、反映一定時代文化氣息的作品都值得收藏。

很多名貴木材是短時間難以再生的資源，就資源的角度來講肯定是升值的。在這個搶奪資源的時代，收藏熱潮中，珍貴木材製作的古典傢具不可再生不可代替，因此精緻的新仿傢具同樣有升值空間。

仿古傢具與市場上的作偽傢具不同，傢具廠在出售時就已表明是新作傢具，而且對於做工考究的仿古明清傢具來說，除了缺少一定的年份，幾乎具備了收藏品應該具備的一切條件，其藝術欣賞價值和保值增值空間都不遜色於其他收藏品。像古典傢具店出售的寶龍太師椅、紅木荷花太師椅、紫檀癭木面茶台售價都在1.5～4萬元，顯然已經超出了一般實用傢具的價位。

仿古明清傢具受到寵愛離不開它本身所具有的藝術特色。這些傢具不僅用料考究，

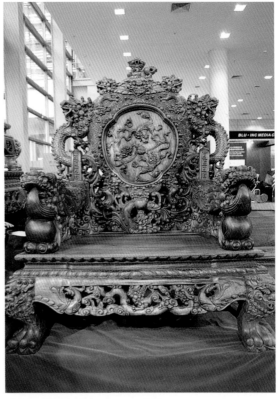

當代仿古花梨木龍紋扶手椅。

而且具有高超的藝術技巧，多種工藝的運用都需要手工完成，每一件作品都不可能有重複，這也成了仿古傢具作為收藏品的決定因素。

1999年，嘉德公司的古典傢具拍賣首次推出了由田家青設計並監製的「明韻」傢具共有6件，場上全部成交，拍賣現場競叫場面較為激烈。「明韻」系列價位最高的是紫檀圈椅一對，成交價為13.2萬元，其成交價值已經接近明清古典傢具的價格。

田家青是著名文物收藏家，著有《清代傢具》一書，在海內外具有一定的聲譽。由於他對明清傢具的研究有很高造詣，由他監製的「明韻」傢具結構合理，工藝精湛，每一件拍品均是獨一無二的創作，因此具有很高的收藏價值。「明韻」傢具拍賣的成功，也反映出當代仿古傢具的投資潛力。

如何挑選既實用又有升值潛力的仿古傢具？一般來說，做工精、選料好是選購古典傢具的兩大準則。對於做工來說，首先卯榫要方正嚴密，在結構方面，線條自始至終要等粗，曲線過渡要自然流暢；圖案的疏密，木件比例要合乎傳統風格。對於選料來說，要考慮硬度高、紋理好且乾透的木料。老木新做的仿品可重點考慮。

對不想改變原有現代氣息的家庭來說，中式古典傢具的數量不能太多，大空間裏擺設整套顯得氣派，一般的家庭，只需要購買一兩件即可，貴在點睛。

特殊傢具品種應關注

特殊傢具品種是指民間出現的很少見到的品種，甚至書上沒有介紹過的品種，這類特殊

的古典傢具，值得收藏投資者關注。

目前在人們心中有一個誤區，認為不是紫檀、黃花梨等高檔木料做的傢具就不是好傢具。實際上很多藝術性、地域特色強的古典傢具，或富有民族傳統工藝特點的傢具，也有很高的收藏投資價值。

有的傢具雖然做工有點糙，但地域文化風格比較濃郁；有的雖然式樣普通，但工藝很優秀；有的結構比較好；有的樣式好；有的雕刻好……。

如西藏傢具多用松木和喜馬拉雅山的軟木製作，品種大概分為藏櫃、藏桌、藏箱。因為品種不多，加之濃郁的民族風格，鑑別起來比較容易，所以，有些早期到西藏旅遊的藏家，發現了這類少見的傢具，收藏後價格已大大上升。目前，有行家估算，藏式傢具已和上好的紅木傢具價格相近了。

西藏傢具並非以木頭的品質取勝，而是用傢具上大面積的繪畫和雕刻博得了收藏者的認可。這種以花草和動物為主題的彩繪，顏色非常鮮豔。有的是直接畫在木板上，有的是在木板上披一層麻，油彩畫在麻布上。有的還要在麻布上罩一層油灰，使油彩不會脫落。而那些動物、樹葉、圖騰、竹子等都是雕刻工匠們喜愛的題材。

明清傢具的投資要點

明清傢具在價格上有極大差異，同樣品質的傢具，價格差異可高達10多倍，且還在拉大距離。因為越古老的傢具，存世量越少，歷史價值和文物價值就越高，收藏投資價值當然就更高了。

所以，鑑定和分辨明清傢具，就成為了投資古典傢具，防範風險的關鍵。

明清傢具的鑑定存在著它的特殊性。一般說來，我們在鑑定一件傢具時，往往說某某傢具是明式傢具，某某傢具是清式傢具。

在傳統傢具研究界裏，明式傢具往往是指明及清前期（清康熙、雍正時期）製作的傢具，這是因為清代初年生產的傢具在形式上仍然繼承了明制，還依明式的規格製作，這一時期的傢具，在結構上和明代傢具沒有多大差別，因此統稱為「明式傢具」，而清式傢具則是指清雍正乾隆以後製作的傢具。

明式傢具大體上保留了中國傢具傳統的裝飾風格及作法，而進入乾隆帝統治時期，由於統治階層的喜好及西方文化對中國的浸透及影響，在傢具製作上逐漸刻意崇尚精雕細作及裝飾手法的多樣性，清式傢具開始形成。

紅木拐子紋香几。估價14.6萬～19.6萬元。

當具體涉及到傢具鑑定時，我們應從以下幾個方面加以考慮，不同時期的傢具，因受當時的工藝水準、社會生產力發展水準、人們的審美情趣等因素的影響，在製作風格、造型結構、裝飾手法、所用材質上都不盡相同，這些因素都是判定傢具時代特徵的重要標準。

收藏投資明清傢具，鑑定辨偽是重點，要從細節入手，於細微處見精神。從哪些細微處分辨呢？

一是從造型做工分辨

明式傢具大體上造型簡潔，刀法疏朗明快，不事雕琢。從歷史記

紅木海水雲龍紋瓷板靠背椅。估價1.5萬～3萬元。

載來看，明代帝王多崇尚道教，好老莊之說，道家講究「無為而治」，「無欲則剛」，故明式傢具給人一種「素面朝天」的自然美感，裝飾無多卻恰到好處，可謂「多一分則繁縟，少一分則寡味」，這種風格一直持續至清代初年。

清代初期的順治、康熙統治時期，由於政局未穩，統治者一直忙於紛至沓來的政事之中，無暇他顧，對於玩好享樂之事並不刻意追求，傢具做為起居之物，自然得不到重視，還在沿襲明代的風格。

至清中期以後，到了乾隆皇帝在位之時，國力強盛，版圖遼闊，四海來朝，國庫充盈，乾隆皇帝留心翰墨，醉意詩情，有足夠的心情來盡心享樂。傢具雖然只是居家必備的起居之物，但為了體現盛世景象，其在造型做工上已慢慢脫離了明代傢具的模式，表現為穩重、莊嚴和豪華、富麗相結合的造型風格，清式傢具的風格形成了。

明式傢具與清式傢具除了在造型做工上分辨，還要從形態結構上各自不同特點分辨。

二是從形態結構上辨腿足

明式傢具的腿部多使用圓形構件，像房屋的「立柱」，同立柱一樣的將上端漸漸地收細，四條腿子也向外略側。柱腿之間用圓形的撐子做連接材，如房屋樑枋一樣。把十分具體的大木構架，在傢具上合盤托出，顯得格外穩定。

傢具足部的變化，是腿部用材的技巧所形成的一種特殊式樣，明式傢具腿部的形式，由於要在腿部的上端露出榫頭，與攢邊的格角部位交接，同時也要考慮到它上、中、下三部之間的比例，故使頂部收進而腿部突出，於是足部的形狀，自然地因削割腿部曲線而產生了「向裏勾」或向外翻的兩種樣式，深刻地代表了中國傢具的雄偉氣派。可以說，腿足的變化足以說明明清兩代傢具的不同風格。

明式傢具的腿足除直足外，還有鼓腿膨牙、三彎腿等向內或向外兜轉的腿足，線條無不自然流暢，寓遒勁於柔婉之中。至清中期而矯揉造作，做無意義的彎曲，至足端蛻變成長方或正方，往往加上回文雕飾。

明式羅漢床的腿足常製成直腿馬蹄足，而清式則變為內翻馬蹄足。

晚清蘇作，每況愈下，其常用的造法是先用大料做成直足，至中部以下削去一段，向內驟然彎曲，至馬蹄之上又向外彎出，大自寶座似的大椅，小至案頭几座，無不如此生硬庸俗。明式傢具樸質的風格，喪失無遺。

三是辨牙子

很多傢具在立木與橫木的支架交角處，多運用形式不同的牙子予以裝飾。如椅子的後腿與搭腦的交角處，圈椅的扶手與與後腿、桌案的臺面與四腿的交角處等，都施以各種紋樣的牙子（包括牙條與牙頭）。

這種牙子，橫向較長的稱為牙條，施在角上的短小花牙叫做牙頭。除此之外，還有用在衣架、鏡架上部搭腦的兩側，名叫掛牙。而施在屏風、衣架等底座兩邊的牙子叫做站牙，也叫坐角牙子。

牙子是傢具上的重要結構部件，在結構上主要起承托強固的作用。明清傢具在牙子上的變化有著顯著的差異。

明代傢具的牙子形式，雖然豐富多彩，但在造型上卻比較簡練，通常只有壺門牙子、雲紋牙子、替木牙子和弓背牙子，不事雕飾。

清代的牙子造型則比較繁複，通常在牙子上加上各種裝飾，清代的牙子主要有窪膛肚牙子、五寶珠紋花牙、回紋牙子、夔紋花牙、透雕雲紋花牙等，與明代牙子風格迥異。

四是辨繁簡

明清兩代的床榻之間，也因床圍子的變化而呈現出不同風格。

明式羅漢床的床圍子常以單一的形式出現（明黃花梨羅漢床），而清式往往變為五屏風、七屏風圍子（紫檀描金羅漢床）。

五是辨方圓

又如凳子，明式凳子僅為方和圓兩種（明代方凳），而清式則出現了六角凳、八角凳，還有桃花式、海棠式、梅花式等多種形式。外形也由明時的矮胖變為瘦高，凳面下部清式往往還有束腰（清代帶束腰梅花式凳）。

為追求傢具輪廓線條的變化，清式坐椅在結構上很少採用明式坐椅的後腿和立柱相連的做工形式，而更多地採用呈曲線有束腰的結構。

紅木雕龍圓桌。估價7.5萬～9.5萬元。

六是辨角度

扶手椅是明清兩代傢具中重要的品種。明代傢具與清代傢具在扶手椅子上的變化，也有很大的不同。

據故宮博物院專家研究發現，明式傢具扶手椅的靠背略呈彎曲，靠背與椅座的面成100至105度角，座面與地平面之間一般有3度左右的仰角，這是為了就座時方便，以今天的觀點來看就是符合人體力學的原理。

七是辨彎直

明清椅子的搭腦也存在著不盡相同的地方，靠背椅和木梳椅的搭腦中部向上高起的造型要比同類椅子用直搭腦的時代晚，靠背椅的搭腦與後腿上端格角相交，是廣作傢具的常用做法，如果係廣作，其時代多較晚，這是鑑定明清傢具的一項重要的方法。

投資傢具成功之路

在收藏品上投資成功的人，都是從收藏開始的。

在中國當代，收藏古典傢具最成功的人是馬未都，同時，投資古典傢具最成功的也是馬未都。早在馬未都做文學編輯時，我給他投稿，他回信說稿件留用，並在不短的信中對稿件給予了熱情的指點和中肯的評價。他對一個素不相識的作者的認真、誠摯和懇切當時給我留下了深刻印象。但我並沒有見到過馬未都，只知道他從青年文學雜誌編輯的名字中消失了，後來他一鳴驚人在北京創辦了觀復博物館，成為中國古典傢具收藏和學術上的大家。

我認識的古典傢具收藏投資的成功者中，交往最多的是陳馳文。1996年在一次吃飯中，一位畫家朋友對我介紹珠海一個朋友來了，他是一位古典傢具收藏家，這樣我認識了陳馳文。

當時以為他只是玩玩古典傢具收藏。1997年，陳馳文說他在深圳舉辦「中國明清古典傢具精品展」，邀請我去參觀。就是從這次展覽中，我知道了他的收藏投資傳奇故事。

記得那天下午，我走進青山環繞的蛇口明華中心一樓展廳，滿眼的古傢具使人眼前一亮，頓生神清氣爽之感。這是富有深厚的文化含量的中國古典精粹，陳馳文坐在門廳一排古典傢具後面的一張太師椅上，起身向我招手。

陳馳文帶我一件件看他的收藏，幾乎所有的古傢具都加工過，他告訴我加工的工序主要是刨光、打磨、修補、上漆。一些雕工細膩的傢具，還要對雕花的深部進行進行精細的雕刻翻新。

陳馳文收藏和經營古典傢具，他只收完好品相的，有藝術價值和文物價值的，各個朝代應有皆有，大多是古代書香門第、達官貴人使用過的，其中有些是宰相府裏使用過的，有些刻畫在傢具上的竟是赫赫有名的書畫大名家，而使用者從一品大員到九品官員都有。

談起這些寶貝，陳馳文如數家珍：這是明朝的榆木書櫃、這是櫸木書櫃，在中國有北櫸南榆之說，榆木、櫸木是本土最好的木材。此外還有樟木、杉木、酸枝、花梨等。每一件傢具的形式來源、風格的歷代演變過程以及每一個細部雕刻的寓意，陳馳文都能說出一二三。風度翩翩的他儼然已經成了一位中國古典傢具專家了。

事實上，他確實已經成了一位古傢具的鑑定家。一天，珠海一家集團公司的老總掏出3萬元錢，邀請他到廣州去一趟。這3萬元買他的一個字：「真」或者「假」。

這個老總是他培養起來的一位古傢具收藏者。廣州有一個傢具商有一套明代的古紫檀木傢具，這個老總一見鍾情，但他留了個心眼，怕是假貨，請陳馳文為他鑑定。

陳馳文看了，說了一個字：「假」。

木料沒錯，是真正的紫檀木。但傢具卻是新仿的，並非古傢具。仿工非常高超，無怪乎老總被其迷住了。

這套「古董紫檀傢具」報價230多萬，賣家聲言不還一分價，老總如數帶了230多萬，結果只付了一個零頭，3萬元買來的陳馳文的一個字，為他淨「賺」200萬！

知識的價值在這裏再一次得到了確證，古有一字千金，在成功的收藏家這裏是一字3萬金。

後來，陳馳文對我講述了他收藏古典傢具的故事。1990年他到安徽歙縣旅遊，看到山區農民將古代的傢具打碎，劈柴燒。陳馳文隨手撿起一塊，即被精美細膩的古代木雕藝術深深吸引了。他制止無知的農民，不要毀掉這些代表中國古典文化精粹的「寶貝」。

當地農民回報給他的是嘲笑：「這不是寶貝，這只是木頭，我們這裏一直都是當柴燒。」

農民繼續劈柴，斧子彷彿砍在他的心上，直到回到家裏，陳馳文似乎還聽到斧子一下一下砍下來的聲音。

陳馳文是學藝術的，專攻木雕石雕，他當然知道古傢具的藝術價值和收藏價值。欣賞把摩這些藝術品，他逐漸產生了一個信念，決定收藏中國古傢具，不僅自己收藏，還要推廣，讓古傢具的魅力重放光彩。

母親將家裏的積蓄拿出來交給他，還為他找親朋好友籌借了十多萬元。拿著這十多萬元，陳馳文再次來到安徽、浙江等地，將他所看到的古傢具悉數收購，租用大卡車運到珠海。然後是江西、福建、浙江、河北、北京、湖北等地，到處收藏古典傢具。在收藏的過程

清掛屏水仙鵝繪畫。沈泓藏。

清掛屏山羊繪畫。沈泓藏。

中，他在全國各地認識了不少人，建立起了自己的收購網絡。當時全國至少1000人在為他到處尋找古傢具，不用他出門，每週都有人給他送貨。

收藏古傢具需要大量的資金，僅僅借來的幾十萬元是遠遠不夠的。他唯一的選擇就是以收藏養收藏，走上一條良性循環的路子。陳馳文說他是幸運的，他收藏的第一批古典傢具運回珠海後，就被一個新加坡的古典傢具商看中，全部購下。他將賺的錢不斷投入收購，滾動發展，滾出了一個古典傢具公司。

在古典傢具的收藏過程中，陳馳文遇到了不少奇跡。

1992年，陳馳文到安徽偏僻山區的一個農戶大院看到一個紅木大櫃，保存品相完好，雕刻、畫俱佳，更神奇的是，上面有吳昌碩的書法。能夠擁有這種傢具的人在清朝至少是三品官員以上。陳馳文大喜過望，激動地問主人：

「能不能賣給我？」

主人是一位老太太，她反問到：「你買得起嗎？」

陳馳文問：「多少錢？」

老太太問：「1000塊錢你買得起嗎？」

陳馳文脫口而出：「1000塊錢我要了！」

老太太說：「你神經病？！1000塊錢的舊櫃子你也要？！」老太太不由分說，將他推出門去。

此次收藏失敗引為陳馳文的終生憾事，現在談到此事，陳馳文還記憶猶新：「當時她的口氣1000塊就相當於現在我們說1000萬元一樣龐大，當地娶媳婦80元錢就夠了，所以1000塊錢我還要買，她說我是神經病，趕我出門，根本就不給我買的餘地……」

記得新千年前後，陳馳文相繼在深圳開了好幾家古傢具店：僑城天街廣場雅堂古典傢具精品店、彩田路古典傢具精品店、巴登街古典傢具精品店、筍崗路雅堂古傢具店、深圳畫院古典傢具精品店等。

2001年秋，陳馳文又朝做中國最大的古典傢具店的夢想邁進了一步。八卦嶺藝展中心他的雅堂店開業，走在3樓近千平方米的展銷大廳，看到小橋流水、金魚悠游的美好風光，琳琅滿目的古傢具中，掛滿了名家字畫。該店僅裝修就花了200多萬元。

當時，深圳媒體上每週都有雅堂古典傢具介紹，陳馳文營造了一個古典傢具的文化氛圍。繼深圳不少賓館、酒樓、寫字樓和家庭用陳馳文的古典傢具裝點起來後，廣州的一些高檔賓館、酒樓和寫字樓也接受了陳馳文回歸古典的時尚理念，陳馳文在廣州投資創辦的樂成古典傢具精品公司也獲得成功。

儘管這兩年多我忙於寫作，沒有陳馳文的消息，也不知他的古典傢具店是否還在辦，但當時我受到他的影響，研究和收藏古典傢具的情景仍如昨日。他當時因收藏而走向投資古典傢具的成就，給我留下了深刻印象。

研究成功的收藏投資者的成功之路，對於古典傢具收藏投資入門者，是有啟發意義和借鑑作用的。

古典傢具收藏投資十大秘訣

根據筆者多年收藏和研究古典傢具的經驗，並和多位古典傢具收藏家和經營者交流探

討，總結出古典傢具收藏投資十大秘訣如下：

一、古典傢具投資的最大風險是買假。相對瓷器而言，古傢具辨偽簡單一些，然而，高檔的古傢具，要辨偽也有難度。初入古傢具收藏門道的人，一定不能只聽古董商的介紹，要有行家參謀。

二、古傢具的機會在民間，到鄉村去，到山區去，特別是明清時期出大官和富商的地方，如山西、安徽等地，有些山區和鄉村還可以發現奇跡。

三、古傢具的假在兩個方面，一是木料的假，二是新仿的假。傢具收藏投資的對象主要是對明式傢具和清式傢具，對這兩種傢具的市場價相差很大，要學會從造型做工分辨。

四、明式傢具大體上造型簡潔，刀法疏朗明快，不事雕琢，給人一種「素面朝天」的自然美感。清式傢具從中期以後形成，在造型做工上表現為穩重、莊嚴和豪華、富麗相結合的造型風格。

五、在形態結構上，明式傢具的腿部多使用圓形構件，像房屋的「立柱」，同立柱一樣的將上端漸漸地收細，四條腿子也向外略側。柱腿之間用圓形的撐子做連接材。清式傢具先用大料做成直足，至中部以下削去一段，向內驟然彎曲，至馬蹄之上又向外彎出，較為生硬。此外，還可以由辨牙子、辨角度、辨彎直、辨繁簡、辨方圓等方面辨別明清傢具的差異。

六、如果是碎料拼板包鑲後，再雕刻花紋的紫檀木傢具，多屬清末或民國時期舊傢具行專為賺錢而做的假古董。

七、最好的紫檀材質是金星紫檀，色澤深紫，紋理密佈，細如牛毛，經打磨後纖維間閃現出燦若金星的光點。有的傢具由於表面附著有厚厚的包漿，牛毛紋和「金星」都無法分辨，但由於這種傢具的卓爾不群的宮廷風範，只要稍加辨認，還是不難鑑別的。

八、雞血紫檀有時易與紅木混淆，可是，它料性上不如金星紫檀，但作為紫檀的木質特徵還是遠勝於紅木，不管是在有雕飾紋樣，還是光素時。花梨紫檀出現時間大致與民國紫檀相當甚至更晚一點，是商人們狗尾續貂而尋找的替代品，紋理粗糙，烏塗不亮，即便是舊物也難有包漿。

九、以紫檀木製成的傢具，其中面板料可能選用黑酸枝替代，二者色澤融合一致，全靠髹漆工藝技術。二者的原材料可做試驗鑑別，將它們的刨花或木屑分別放置在盛有白酒的杯中，其酒液變為紫紅色的，則稱為紫檀木料；其酒液變為黑色的，則稱為黑酸枝。

十、對於初學者，最好是從明清木雕收藏開始著手。經過一段時間的學習、感覺，對古典木器產生敏感的判斷後，再進入古傢具的收藏，才會避免走彎路。因為木雕是小件，比傢具的市場價低得多，即使是買到假，也不至於損失太大。

花梨木亮格櫃。

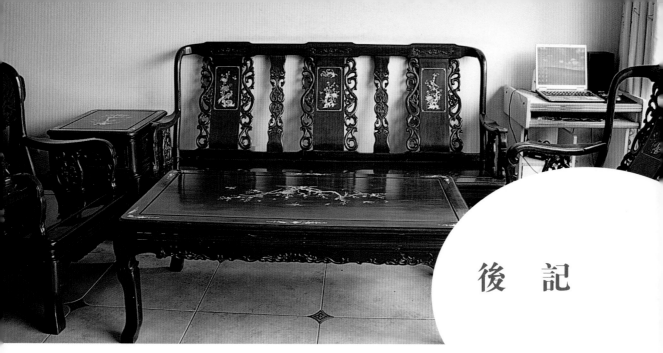

　　古典傢具收藏和收藏其他藏品不同，最大的不同之處是需要房子，而且這房子還要大。有些藏家自從迷上古典傢具收藏，就開始不斷買房，越買越大，甚至租用大房子作倉庫。所以迷上這個收藏品種，是一件殘忍的事情。必須買大房子放傢具藏品，這對於普通收藏者來說，在房價高漲的時代，是第一殘忍。

　　第二殘忍是，從收藏玩一玩，一發而不可收，乃至最後辦起了古典傢具店鋪，甚至古典傢具廠，甚至古典傢具公司，甚至古典傢具博物館。日夜為其操勞忙碌，將一門閒情逸致或閒情偶寄的業餘愛好，玩成了一門必須身心所繫時間所繫的職業。從原本為求自由的收藏，把自己玩進了不自由的籠子。不知這是古典傢具收藏的幸運還是不幸。

　　我想所有走到這一步的收藏家應該是幸福的。因為幸福是心靈的，旁人浮淺的眼光無論如何犀利，又怎能透過肉體凡身的億萬細胞抵達幽邃之心靈？說得俗一點，幸福是鞋子，合不合腳只有他自己知道。但對我卻是一種恐懼，因收藏而越來越顯得局促的房子，真擔心哪一天藏品堆積如山，回家連插足之地都沒有了。

　　我說選擇收藏古典傢具的殘忍，還包括古典傢具收藏是一件最累最最麻煩的事情。收藏一幅字畫，捲起來就可以拿走，收藏一張郵票和錢幣，裝進口袋就可以帶走。而收藏一件古典傢具大櫃，必須找貨車拉走，搬運到樓上家裏，還要請搬家公司搬運工人。有時找不到搬運工人，自己就成了工人，忙得滿頭大汗，一臉灰塵。人們只看到了收藏家的儒雅風姿，卻不知道，你在大街小巷看到一個肩挑背扛不堪沉重的搬運工人，或窮鄉僻壤一個揀垃圾收破爛的，或許就是收藏家。這是古典傢具收藏家的第三殘忍。

　　我不會走進第二殘忍，不想把一個愛好玩成一個職業，這正是我成不了古典傢具收藏家的原因。但我切身體會到了收藏古典傢具的第一殘忍和第三殘忍。剛開始的時候（20世紀90年代初），我只是喜歡木雕，在收藏市場看到一些明清木雕，如架子床上的戲出人物雕板等，總是忍不住買下來，大捆小箱地往家裏扛或拎，後來發展到有雕刻的大塊門板和屏風，租車往家裏運。

　　木雕收藏當然登不了古典傢具收藏的大雅之堂，只能算是在古典傢具收藏的邊緣遊弋。然而，正是這一段經歷，使我很容易就迷上古典傢具。

　　真正收藏古典傢具並開始研究古典傢具，是從內地到深圳，約是1996年，認識了古典傢具收藏家陳

馳文之後。

記得第一次我問他收藏了多少古傢具？他說他沒有數過，他只知道他的8000多平方米的倉庫堆滿了，既使是公司的幾十個工人日夜加班加工，十年也加工不完。

顯然，陳馳文就是我所說的第二種殘忍的收藏家。他因迷上傢具收藏，由古傢具收藏到翻新加工，在珠海創辦了樂成古典傢具公司，成為了當時南方最大的古典傢具收藏家和經營古典傢具的企業。

1997年，我參觀了陳馳文在深圳舉辦「中國明清古典傢具精品展」，就在那次展覽會上，我對這些明清古典傢具愛不釋手，當場就以5位數的價格購藏了他的清朝雞翅木博古架，至今成為我的古典傢具珍藏。之所以我一眼就看中這件貴重的古典傢具，是因為很早以前我就開始收藏明清木雕。眼力就是在收藏木雕過程中練出來的。

如今收藏古典傢具形成了波浪壯闊的景觀，收藏熱與價格熱撲面而來，在這裏，筆者最後強調，古典傢具收藏投資也有風險，除了贗品的風險，還有市場風險。如經過2007年價格瘋長之後，某些古典傢具木材在2008年初的市場上，已經出現了瀑布式下瀉，其中紫檀價格從高位的80萬元一噸，呈直線下墜到30多萬元一噸。

所以，此時要強調的是投資理念。看一看周邊投資市場，與名貴木材暴跌的同時相呼應的是，股市節節下挫，房價大跌套牢投資客，普洱茶從爆炒到100多元一斤暴跌到30元一斤都無人問津……無數的投資經驗證明，無論什麼收藏品種，或投資品種，都有漲跌起伏，沒有永遠只漲不跌的市場，也沒有只跌不漲的市場。古典傢具收藏投資市場也一樣。

這是筆者最後給予古典傢具收藏投資者的最後忠告，以免一些讀者看了這本書，以為是指導和激勵他們參與古典傢具收藏投資的，在沒有知識和經驗積累的情況下，盲目地一擁而上，隨波逐流。

其實，這本書是告訴讀者如何慎買的。筆者的收藏投資理念是哲學思維，人棄我取，人取我棄，趨冷避熱，鬧中求靜。但我看到世人都是往相反方向行走的，或許這正是某一收藏品種階段性的盛宴，當然也是最昂貴的盛宴。這是筆者不願看到的。

本書中部分圖片為作者本人藏品，書中標有「估價」和「成交價」的傢具圖，除特別注明外，均為南京正大拍賣有限公司供圖，為南京正大2007年明清古典傢具和2008年迎春古典傢具專場拍賣會的拍品。估價為該公司拍賣圖錄上標的估價，成交價為該公司網站公佈的成交價（含傭金）。

這裏特別鳴謝為本書提供古典傢具拍賣圖錄的南京正大拍賣有限公司。感謝他們的支持與合作，也對他們致力推動藝術品收藏投資市場所做的努力表示欣賞，更為他們致力營造收藏文化氛圍的眼光和遠見表示敬意！

中國藝術品收藏投資市場剛剛起步，需要各方努力，攜手合作，培養一批有知識有品位的藏家，藝術品拍賣公司有責無旁貸的責任和義務，任重而道遠。筆者撰寫的藝術品收藏鑑賞系列叢書是對藝術品拍賣有效的宣傳傳播，有助於培養和吸引更多藏家和愛好者走向這個有魅力的領域，對於藝術品拍賣公司擴大影響、發展壯大是有利的。

本人熱切期待更多的藝術品拍賣公司提供拍賣圖錄，以利我在普及和傳播藝術品鑑賞與收藏知識的同時，讓更多讀者形象瞭解各拍賣公司的藝術品拍賣情況，共同推進中國藝術品市場不斷走向成熟和繁榮。

作者歡迎讀者方家批評賜教，交流探討郵箱：sh2h2@163.com

於深圳一泓閣